KB083482

한국의 팔경도

The Eight Views of Korea

글쓴이

박해훈(李海勳, Park, Hae-Hoon)
홍익대학교 예술학과를 졸업하고, 동대학원 미술사학과에서 「조선시대 소상팔경도(瀟湘八景圖) 연구」로 박사학위를 받았다. 현재 국립나주박물관 학예연구실장으로 재직하고 있다. 주요 관심 분야는 한국과 중국, 일본의 회화사이다. 특히 한·중·일의 소상팔경도 및 팔경도에 많은 관심을 기울이고 있으며, 다수의 연구 논문이 있다.

한국의 팔경도

초판인쇄 2017년 3월 20일 **초판발행** 2017년 3월 30일

글쓴이 박해훈 **펴낸이** 박성모 **펴낸곳** 소명출판 **출판등록** 제13-522호
주소 서울시 서초구 서초중앙로6길 15, 1층
전화 02-585-7840 **팩스** 02-585-7848 **전자우편** somyungbooks@daum.net **홈페이지** www.somyong.co.kr

값 30,000원 ⓒ 박해훈, 2017
ISBN 979-11-5905-128-9 93650

(재)한국연구원은 학술지원사업의 일환으로 연구비를 지급, 그 성과를 한국연구총서로 출간하고 있음.

한국연구총서 91

한국의

THE EIGHT VIEWS OF KOREA

팔경도

박해훈

소명출판

 젊은 시절, 문학과 영화에 심취하여 많은 시간을 보내고 방황하기도
하였지만, 결국 미술사를 택하여 공부하였다. 대학원 석사과정에서는
중국회화사를 전공하였고, 박사과정에서는 한국회화사를 전공하였다.
박사과정에서 연구한《소상팔경도》는 새로운 세계를 열어주고 많은 깨
우침을 주었다. 당시 한정희 교수님의 염려와 지도 덕택으로 연구주제
를 정하고 논문을 완성할 수 있었다.

 다시 회화사에 새로운 눈을 뜨게 된 것은 박물관에 입사하면서부터
이다. 이전에는 실제 회화를 가까이서 볼 기회가 거의 없었는데, 박물
관에 들어와 많은 작품을 직접 보고 다루며 조사하고 연구할 수 있었
다. 새삼 작품의 가치와 소중함을 깨달으며, 조사와 연구에 매진할 수
있었다. 이제 박물관에 들어온 지도 벌써 20여 년이 되었다. 남보다 늦
은 나이에 입사하여 더욱 열심히 하려 했지만 지나고 나니 많은 아쉬움
이 남는다. 그동안 주로 한국회화사를 조명하는 전시를 맡아 하였지만,
연구 성과에 대해서는 늘 부족함을 느껴왔다.

 팔경도는《소상팔경도》에서 기원한 것으로 명승지를 팔경으로 개념
화하여 해당 경관의 아름다움을 보다 구체적이며 온전하게 표현하고 감
상하려는 마음에서 그려졌다. 실경에서 찾을 수 있는 이상경의 표상으
로서 오랫동안 동아시아에서 그려지고 애호되었다. 그림뿐만 아니라 시
의 주제로서도 널리 애호되었으며 시화일치詩畫一致 사상이 잘 구현된 분

야이기도 하다.

　우리나라에서는 조선시대에 팔경도가 왕성하게 제작되었다. 고려 시대에 《소상팔경도》가 전래되어 토착화하면서 조선시대에 각지에서 팔경도가 그려지고 완상되었다. 우리나라뿐 아니라 중국과 일본에서도 비슷한 문화적 현상이 나타나고 있어 '팔경문화'라 할 수 있을 정도이다. 이러한 점에서 《소상팔경도》를 비롯한 팔경도는 동아시아 삼국의 회화에서 상호 연관성과 독자성을 살펴볼 수 있는 대표적인 분야라 할 수 있다.

　국내에서도 최근 팔경도에 관한 학문적 관심이 높아지고, 관련하여 특별전도 여러 차례 개최되었다. 회화사에서 팔경도가 차지하는 비중을 생각한다면 당연한 일이라 할 수 있다. 앞으로도 동아시아의 중요한 문화적 현상으로서 팔경도에 대한 관심과 연구가 더욱 심화되어야 할 것으로 생각한다.

　필자도 최근의 팔경도에 대한 관심과 연구 동향에 고무되어 부족하지만 용기를 내어 지금까지의 연구 성과를 세상에 내놓게 되었다. 박사과정 이후 팔경도에 대한 자료를 조사하여 수집하고 연구를 해왔지만 성과로 나오기까지는 주위의 많은 도움이 있었다.

한국연구원의 제안과 도움이 없었다면 연구 성과로 책을 내려는 생각은 하지 못했을 것이다. 동기를 부여하고 지원을 아끼지 않은 한국연구원에 감사드린다. 아울러 이 책이 출간될 수 있도록 도와준 소명출판 관계자 여러분, 그리고 소중한 가족에게 고마운 마음을 전한다.

2016. 12.

박 해 훈

제6장 조선 후기와 말기의 팔경도

제1장

머리말

1. 머리말

오늘날 우리나라 전국의 어디를 가도 시와 군마다 자랑할 만한 명승이나 명소를 팔경 또는 십경으로 내세워 지역의 관광 대상으로 소개하는 것을 볼 수 있다. 그만큼 팔경은 명승의 대명사로서 우리에게 친숙하다. 우리나라뿐만 아니라 중국은 물론 일본에서도 팔경문화에 대한 인식은 매우 깊고 넓다. 오늘날 우리에게 친숙한 팔경문화는 중국의《소상팔경도》에서 유래되었다.

《소상팔경도》는 북송北宋의 송적宋迪(약 1015~1080)이 그리기 시작한 이래 널리 유행하며 명승名勝을 소재로 한 산수화의 대명사가 되었다. 《소상팔경도》가 성행한 이유에 대해서는 여러 가지를 들 수 있겠지만 가장 먼저 꼽을 수 있는 것은 이상향理想鄕을 상징한다는 점이다. 명승의 대명사이자 이상향의 표상으로서 동양인의 마음 속 깊이 자리 잡은 소상팔경은 오랜 기간 동안 그림으로 그려졌을 뿐만 아니라 시로도 많이 읊어졌다.

우리나라에서도 고려시대에 전래된 이후 많은 문인과 화가들이 시와 그림으로 소상팔경을 표현하였다. 《소상팔경도》가 고려시대에 전래되어 조선 말기까지 오랜 기간 동안 그려지며 우리나라 산수화의 발달에 지대한 영향을 주었음은 잘 알려진 사실이다. 정형화된 《소상팔경도》도 꾸준히 그려졌지만 《소상팔경도》의 영향으로 우리나라의 명승을 팔경도로 그리는 풍조가 시작되어 '팔경 문화'라 할 만큼 크게 성행하였다. 고려시대의 《소상팔경도》로 확실하게 단정할 수 있는 작품은 없으나 일부 작품은 고려시대에 제작된 《소상팔경도》일 가능성이 높다.

《소상팔경도》, 그리고 《소상팔경도》가 토착화하여 우리나라 명승을 대상으로 한 팔경도는 조선시대에 들어서 본격적으로 유행하였다. 조선 초기에서 말기에 이르기까지 매우 인기 있는 화제畫題로 팔경도가 꾸준히 그려졌음을 확인할 수 있다. 아울러 조선시대의 팔경도는 시기마다 매우 뚜렷한 특징을 형성하며 전개되어 우리나라 산수화의 발달에서도 중요한 위치를 차지한다.

조선 초기에는 안견파安堅派 화풍의 《소상팔경도》가 발달하는데 주도적인 역할을 한 인물은 안견安堅과 안평대군安平大君이었다. 이 두 사람이 중심이 되어 제작한 『소상팔경시권瀟湘八景詩卷』은 조선 초기 소상팔경시화의 전통 형성에 결정적인 역할을 한 것으로 생각된다. 그러한 사실은 조선 초기에 제작된 수많은 소상팔경시나 소상팔경제화시 그리고 현존하는 조선 초기의 《소상팔경도》에서 확인할 수 있다.

현존하는 조선 초기의 《소상팔경도》는 15세기 후반에서 16세기 중엽경에 제작된 것으로 보이며 넓은 의미에서 예외 없이 안견파 화풍으로 그려져 있다. 조선 초기 《소상팔경도》의 전통이 안평대군安平大君과 안견安堅에 의해 형성되어 계승되었을 가능성이 높기 때문이며 또한 많은 작품이 안견의 전칭을 갖고 있는 점에서도 뒷받침되는 사실이다.

조선 초기의 《소상팔경도》가 안견파 화풍으로 그려졌지만 작품들이 보여주는 표현양식에서 매우 다양함을 느낄 수 있다. 안견 외에 동시대의 뛰어난 화가들인 강희안姜希顏과 최경崔涇 등도 《소상팔경도》를 제작하였을 가능성이 높다. 이들의 화풍도 당시 화단의 정황으로 보아 고려시대 이래 우리나라에 전래된 이곽파李郭派 화풍을 바탕으로 하였거나 안견의 영향을 받았을 것으로 추측된다. 조선 초기 《소상팔경도》의 성행은 우리나라 실경을 대상으로 한 팔경도의 제작으로 이어졌다.

조선 중기에는 이징李澄을 비롯한 화원畵員들을 중심으로《소상팔경도》의 제작이 활발하였다. 이시기에 가장 주도적인 역할을 한 화가는 이징이었던 것으로 생각된다. 조선 중기의《소상팔경도》로는 이징의 작품이 가장 많이 남아 있을 뿐 아니라 다른 화가들의《소상팔경도》에도 많은 영향을 미친 것으로 보인다. 이 시기에는 안견파 화풍의 영향도 보이지만 새로이 절파계浙派係 화풍이 전래되어 유행하였는데《소상팔경도》의 제작에서도 그러한 시대의 변화가 반영되어 있다.

조선 중기에 오면 우리나라의 실경을 팔경 또는 십경으로 명명하여 시를 짓고 그림으로 그리는 풍조가 정착하였다. 이 시기에는 전국 각 지역에서 명승을 유람하고 기록으로 남기거나 시와 그림으로 제작하는 문화 현상이 보편화되기 시작하였으며, 그러한 실경의 명승도를 팔경도 혹은 십경도 등으로 유형화하여 표현하는 경향이 뚜렷해졌다. 이렇듯 십경도를 포함하여 팔경도의 제작 경향은 실경산수화의 발전에도 큰 역할을 한 것으로 평가된다.

조선 후기에 들어서면《소상팔경도》보다는 우리나라 실경을 대상으로 한 팔경도의 제작이 크게 유행한다. 관료와 사대부계층을 중심으로 전국의 명승지를 유람하며 심신을 수양하고 여행의 즐거움을 누리며 그 경험을 글과 그림으로 남기는 문화가 크게 성행하였다. 전국의 명승명소를 그리는 실경산수가 조선 후기 이후 회화의 큰 흐름을 형성하였으며 한국적인 화풍의 형성과 발전에도 큰 역할을 하였다.

조선 후기와 말기의 팔경도는 대체로 겸재謙齋 정선(鄭敾: 1676~1759) 등이 중심이 되어 중국에서 전래된 남종화법에서 우리나라의 산천을 표현하기에 적합한 화법으로 창출한 진경산수화풍으로 그려졌다. 진경산수화풍은 실경의 단순한 재현이 아니라 회화적 재구성을 통하여 경관에서

받은 감흥과 정취를 감동적으로 구현하였다는 데 그 특색이 있다. 특히 겸재 정선은 토착화된 남종문인화풍의 새로운 《소상팔경도》도 제작하였을 뿐만 아니라 진경산수화의 팔경도에서도 선구적인 역할을 하였다.

조선후기와 말기에는 거의 전국의 명승지가 팔경도 또는 그와 유사한 형식과 구성으로 그려질 정도로 팔경도 형식이 보편화되었다. 이 시대에는 화원들뿐만 아니라 문인화가들도 팔경도를 활발하게 제작하였다. 이들의 작품에는 정선의 진경산수화풍으로부터 받은 영향과 함께 각자의 개성적인 표현이 잘 나타나 있다. 특히 문인화가들은 개성을 중요시한 만큼 이들이 제작한 팔경도는 각자의 개성적인 화풍이 뚜렷하게 반영된 양상을 보인다.

이제까지 고찰한 바와 같이 조선시대 전 기간에 걸쳐 왕성하게 그려진 팔경도는 여러 가지 점에서 중요한 의미를 지닌다. 먼저 《소상팔경도》는 중국과의 회화교류가 매우 밀접하고 활발했음을 잘 보여주는 대표적인 예이다. 예로부터 우리나라는 중국과의 활발한 회화교류를 통해 받아들인 중국적 소재를 우리의 정서와 미의식에 맞추어 독자적인 회화를 발전시켰는데 이러한 사실을 《소상팔경도》에서 가장 잘 확인할 수 있다.

팔경도는 동양의 전통적인 자연관과 산수 사상 그리고 이상경理想景에 대한 관념을 가장 잘 보여주는 분야로서 산수화의 발전에 많은 영향을 미친 것으로 판단된다. 고려시대에 전래된 《소상팔경도》의 영향으로 우리나라 산천을 소재로 한 팔경도가 나타났으며, 조선시대에 본격적으로 성행한 팔경도는 실경산수화의 발전으로 이어졌으며, 산수화의 제재題材와 형식을 확장하고 심화시켰다.

한편, 팔경도의 제작과 완상玩賞하는 풍조는 우리나라뿐 아니라 중국과 일본에서도 비슷한 문화적 현상이 나타나고 있어 '팔경문화'라 할

수 있을 정도이다. 이러한 점에서《소상팔경도》를 비롯한 팔경도는 동아시아 삼국의 회화에서 상호 연관성과 독자성을 살펴볼 수 있는 대표적인 분야라 할 수 있다. 앞으로도 동아시아의 중요한 문화적 현상으로서 팔경도에 대한 관심과 연구가 더욱 심화되어야 할 것으로 생각한다. 이 글에서는 우리나라의《소상팔경도》를 비롯한 팔경도, 그리고 간략하나마 팔경도에서 파생된 십경도 등을 다루었지만 구곡도九曲圖는 다루지 않았다. 구곡도는 일반적인 의미에서의 명승명소도와는 달리 남송대 주자(朱子 : 1130~1200)에 대한 흠모의식과 함께 주자성리학의 이념을 실현하고자 하는 의지를 담고 있는 독특한 분야의 산수화이다.[1] 따라서 이 글의 논의 범위는 구곡도를 제외하고 보편적인 명승명소도의 범주에서 팔경도 분야에 한정하였다.

팔경도가 우리나라 회화사에서 차지하는 비중에 비해 이에 대한 고찰과 연구는 아직 미진하다. 이 글은 부족하나마 우리나라 팔경도의 역사적 전개과정과 시대에 따른 특징과 의의를 분석해보고자 하였다. 앞으로 보다 많은 작품이 새롭게 발굴되고 연구되어 우리나라 팔경도의 발달이 지닌 의미와 가치가 올바르게 평가되길 기대한다.

1 구곡도에 대해서는 윤진영, 「朝鮮時代 九曲圖 硏究」, 한국정신문화연구원 석사논문, 1997; 윤진영, 「조선시대 구곡도의 수용과 전개」,『美術史學 硏究』217~218호, 한국미술사학회, 1998, 61~91쪽; 권석환 주편, 『한중팔경구곡과 산수문화』, 이회문화사, 2004;『자연에서 찾은 이상향 九曲文化』, 울산대곡박물관, 2010 등 참조.

제2장

《소상팔경도》의
기원과 성립

11세기 후반경 중국의 송적에 의해 그려지기 시작한 것으로 알려진 《소상팔경도》는 승경勝景을 소재로 한 산수화의 상징이라 할 만큼 널리 알려지며 현재에 이르기까지 오랜 기간 동안 많은 화가들에 의해 그려졌다.

시대에 따라 다양한 양식으로 그려진 중국의 《소상팔경도》는 우리나라 《소상팔경도》의 발전에도 많은 영향을 미쳤다. 북송대北宋代의 《소상팔경도》가 고려시대에 전래되어 우리나라 《소상팔경도》의 전통이 형성되고 발전하는데 많은 영향을 주었으며, 남송대南宋代 이후의 《소상팔경도》 역시 우리나라 《소상팔경도》의 형식과 화풍의 변화에 많은 자극이 되었던 것으로 보인다.

1. 소상瀟湘의 유래와 《소상팔경도》

소상의 소瀟와 상湘은 본래 하천의 이름이다. 소수瀟水는 호남성湖南省 영원현寧遠縣의 남쪽에 있는 구억산九嶷山에서 발원하여 상수湘水에 흘러 들어간다. 상수는 소수보다 큰 하천으로 강서성江西省 영릉현零陵縣의 서쪽에 이르러 소수와 합쳐지고 형양衡陽 부근에서 증수烝水와 합쳐진 다음 동정호洞庭湖로 흘러든다. 그래서 현재 일반적으로 '瀟湘'은 소수와 상수가 합류하는 주변을 일컫는 의미로 통용되지만, '소상'이라는 명칭이 상수와 소수 두 하천의 의미를 띠게 된 것은 당대唐代 이후라고 한다.

지리관계 및 문자학관계의 문헌을 살펴보면 당대 이전에는 소수의 명칭은 보이지 않고, 그것이 하천의 정식명칭으로서 나타나게 된 것은 송대 이후라고 한다. 당 이전의 문헌에 보이는 "소상"이란 본래 "맑은(瀟) 상수湘水"의 의미로 상수에 대한 일종의 미칭美稱으로 나타나게 되었다고 말할 수 있다. "소수瀟水"라는 명칭은 당대의 시에서 비롯되었으며 송대에 들어서 하천의 정식명칭으로 통용되었다고 한다.[2]

'소상'이 송대 이후에는 확실하게 소수와 상수가 합류하는 주변을 일컫게 되었지만, 소상팔경의 경우 이 특정한 소상 지역만이 아니라 동정호 일대의 광대하고 풍부한 강호江湖 지역을 말한다. 이 지역은 줄지어 늘어선 산을 따라 물과 포구가 있어 수려한 경관을 이루고 있다. 그리고 동정호는 중국 최대의 호수로 가운데에는 군산君山이 있어 호면湖面에 그림자가 드리워져 있으며 해와 달이 마치 여기에서 출입하는 것처럼 여겨지는 곳이다.

또한 이 일대는 고대의 신화와 전설, 역사적인 고적古跡이 풍부한 곳이다. 상수湘水의 신神인 상군湘君은 일설에 요堯의 딸로 순舜의 비妃가 된 황황여영媓皇女英인데 상수에 투신하여 신이 되었다고 하며 그를 기리는 사당도 있다. 이 상군을 『초사楚辭』에서 노래한 굴원屈原(B.C 340~278)이 몸을 던진 멱라汨羅의 물도 상수에 흘러들어 합쳐지며 굴원의 묘로 알려진 굴원탑도 이곳에 있다.[3]

두보杜甫(712~770)의 「등악양루登岳陽樓」와 범중엄范仲淹(989~1052)의 「악양루기岳陽樓記」로 유명하며 선인仙人 여동빈呂洞賓이 머물며 선술仙術

2 松尾幸忠, 「瀟湘考」, 『中國詩文論叢』 14集, 중국시문연구회, 1995, 71~82쪽 참조.
3 赤井益久, 「瀟湘の八風景—漢詩に見る「瀟湘湖南」のイメージ—(上)」, 『河川レビュ』 111, 新公論社, 2000, 93쪽 참조.

을 부린다고 하는 악양루는 동정호의 동북부에 있어 많은 문인묵객들의 발길이 끊이지 않는 곳이다. 따라서 송대에 송적이 《소상팔경도》를 그리기 이전부터 고전문학의 소재로 소상 지역의 이름은 일찍부터 알려져 있었다.[4]

중국 문학에서 소상을 처음 다룬 것은 전국시대 초나라의 굴원이 지은 『초사』에서였다. 상수가 굴원의 비극의 무대로서 또한 상수에 관한 전설(상수의 신) 등이 이 글에 나타나 있는 것이다. 이후 당대까지만 살펴보더라도 무수한 시인들이 소상을 노래하였다.

소상이 등장하는 시가 당대에 갑자기 많아졌는데 그것은 당대에 실제로 이 지역을 다녀간 문인, 관료시인이 많아졌기 때문이다.[5] 고전문학에 소상이 어떻게 등장하고 있는가를 탐색하여 공통된 것을 분류하면 대체로 다음의 5가지로 나눌 수 있다고 한다.

① 고전설의 지역, 상수의 신이 있는 지역

상군은 『초사』에서 노래된 이래 육조六朝의 시에도 보이지만, 당시에는 '상비湘妃', '상비원湘妃怨', '상비열녀조湘妃列女操', '상부인湘夫人' 등의 악부樂府에 이르기까지 매우 많다.

② 많은 관리들이 좌천된 지역

이 지역은 송 이전까지만 하더라도 수도에서 멀리 떨어져 있어 당시 관

4 金澤 弘, 「瀟湘八景圖の諸相」, 『茶道聚錦』 9 書と繪畫, 小學館, 1984, 232쪽.
5 현재 『전당시全唐詩』에 의해 상남湘南에 관한 시제詩題를 지닌 시인을 검색하면 50인을 넘고 그 시의 수는 백수십 수에 이른다. 이 중에는 이백, 두보 등 명성이 높은 시인도 적지 않다. 시제에는 나오지 않지만 그것이 상남에서 지어진 것, 시 중에 상남의 일을 노래한 구가 있는 것, 이것들을 합하면 시와 시인의 수가 더욱 증가한다. 山内春夫, 「「湘南(瀟湘)」考 — 文學作品と宋迪の八景圖」, 『風花』 中國古典詩論抄, 彙文堂書店, 1992, 213~214쪽 참조.

리들의 유배지로 여겨졌던 것 같다. 특히 당대에 장사長沙로 유배된 사람들이 많았다고 한다.

③ 산수가 아름다운 지역

소상 지역에 재임 또는 유배된 적이 있거나 유람한 적이 있는 사람들의 작품에 소상의 산수가 아름답게 묘사되어 있는 것이 적지 않다.

④ 기러기의 도래지

소상을 기러기의 도래지로 다룬 시는 육조시대에 나타나기 시작하여 당시에는 매우 많아진다.

⑤ 비가 자주 내리는 풍토

고대의 신화와 지리에 대한 책 『산해경山海經』에 "천제天帝의 두 딸이 이곳에 살고 있으며 그들이 늘 장강의 깊은 곳에서 노닐면 예수와 원수의 풍파가 소상의 깊은 곳에서 맞부딪히는데, 그것은 구강근처에서이다. (그들은 물속을) 드나들 때 반드시 회오리바람과 폭우를 동반한다."[6]라고 되어 있으며 당시에도 소상우瀟湘雨를 노래한 예가 적지 않다.[7]

이처럼 소상의 다양한 이미지를 노래한 시들을 통해 소상의 수려한 경관을 알게 된 문인 또는 그 풍경을 동경한 사람들이 많았던 것으로 보인다. 나아가 산수를 그리는 사람도 소상에 눈을 돌리고 그 풍경을

......................

6 『山海經』, 卷五「中山經」, "帝之二女居之, 是常遊于江淵, 澧沅風之, 交瀟湘之淵, 是在九江之間, 出入必飄風暴雨"(정재서 역, 『산해경』, 민음사, 2004, 219쪽).

7 고전문학에 나타난 소상의 이미지에 대해서는 山內春夫, 앞의 글, 195~233쪽 참조.

제재로서 그리려는 의욕이 촉발되었을 것으로 추측된다. 동원董源(?~ 962?)의 〈소상도瀟湘圖〉와 송적의 《소상팔경도》는 그러한 문화적 배경 속에서 그려졌을 것으로 생각된다.

더욱이 송적은 1056~1067년에 걸쳐서 호남의 전운판관轉運判官으로 부임하여 소상지역에 거주한 적이 있다.[8] 이 무렵에 소상이 그의 출신지인 화북 지역과는 달리 시정이 풍부하며 화재畵材가 풍부한 것을 발견하고 이 지역의 경관을 그림으로 표현하였을 것으로 추측된다.

《소상팔경도》를 창시한 것으로 알려진 송적에 대한 자세한 기록은 없다. 회화 관련의 문헌에서 그에 대한 단편적인 기록을 찾을 수 있을 뿐이다. 《소상팔경도》가 송적에 의해 창시되었다고 하는 통설은 여러 책의 기록에 근거하지만 저자의 생존연대와 학문, 식견 등을 고려한다면 심괄(沈括 : 1031~1095)의 『몽계필담夢溪筆談』에 기재된 내용이 가장 믿을 만하다.

> 도지원외랑 송적은 그림을 잘 그렸는데 특히 평원산수를 잘 그렸다. 그가 그린 득의의 작품은 평사낙안, 원포귀범, 산시청람, 강천모설, 동정추월, 소상야우, 연사만종, 어촌낙조인데 이를 팔경이라 하였다. 호사가들이 이를 많이 전하였다.[9]

이 내용은 송적과 거의 동시대인이 기록한 것으로 가장 신빙성이 높다고 할 수 있으며 같은 내용이 거의 같은 문장으로 다른 책에 실려

8　島田修二郎, 앞의 글, 52쪽 참조.
9　沈括, 『夢溪筆談』卷十七, 「書畵」, "度支員外郎宋迪工畵, 尤善爲平遠山水, 其得意者, 有平沙雁落, 遠浦歸帆, 山市晴嵐, 江天暮雪, 洞庭秋月, 瀟湘夜雨, 煙寺晩鐘, 漁村落照, 謂之八景, 好事者多傳之."



있는 내용도 거의 심괄의 기록을 답습하고 있다. 그러나 이설이 전혀 없는 것은 아니다. 송적보다도 이른 오대말 북송초에 활약한 이성창시설李成創始說, 화조화로 유명한 황전창시설黃筌創始說 등이 있으나 송적에 비하면 모두 근거가 희박한 것으로 보인다.[10]

《소상팔경도》의 창시와 관련하여 가장 주목되는 점은 그가 1056～1067년에 걸쳐서 호남의 운판運判으로 부임하여 소상지역에 거주한 사실이다. 그가 호남의 운판으로 부임하여 동정호, 소상지역을 두루 다녀보고 본 곳을 그렸음에 틀림없기 때문이다. 팔경대八景臺에 관한 기록도 이러한 사실과 결부된 것으로 생각된다. 즉 『호남통지湖南通志』, 『대명일통지大明一統志』 등의 기록에 의하면 장사의 고적古蹟에 팔경대라 부르는 것이 있는데, 송적이 이곳의 벽에 팔경도를 그렸다고 한다.[11] 팔경대의 명칭은 그 그림에 의해 얻어진 것으로 생각된다.

팔경대는 남송에 들어서 진부량(陳傅良 : 1137～1203)이 증축한 것으로 전해지는데 벽에 그려진 팔경도에 대해서는 더 이상의 내용이 알려지지 않는다. 그러나 송적이 자주 이 주제로 그림을 그린 것은 심괄이 "其平生得意者"라 한 것에서도 분명히 알 수 있다. 휘종대徽宗代의 궁정에도 송적의 팔경도 한 점이 소장되어 있었음은 『선화화보宣和畵譜』와 장징張澂(?~?)의 『화록광유畵錄廣遺』에 분명히 나타나 있다.[12] 또한 당시 궁

....................

10 《소상팔경도》의 창시에 대한 여러 이설에 대해서는 島田修二郎, 앞의 글, 46～47쪽 참조. 이성창시설에 대해서는 전경원 박사논문에서 상세히 다루었다. 그는 이 논문에서 『호남통지(湖南通志)』 등의 문헌 기록을 근거로 《소상팔경도》의 창시자는 이성이라고 주장하였다. 그러나 그가 주장하는 이성창시설은 이미 알려진 내용에서 크게 진전된 바가 없어 송적창시설을 부정할 정도는 아니라고 본다. 전경원, 『소상팔경시의 형상화 양상과 의미맥락 연구』, 건국대 박사논문, 2006, 37～40쪽 참조.

11 島田修二郎, 앞의 글, 59쪽의 주석 17 참조.

12 장징의 『화록광유』의 휘종조에 '八勝橫看'의 작품이 있음을 기술하면서 다음과 같이 기록하고 있다. 又有八勝橫看, 無朝雲, 晚雨, 春谷, 秋山, 官橋, 野渡六段景, 題云, 因閱宋迪八景, 戲筆作此, 名之八勝圖云, 因閱宋迪八景云云의 문구는 휘종의 자제自題이다. 『선화화보』의 송적조에 어부御府소장 송적의 그림을 기

24

정에서 수장한 송적의 다른 그림들 중에서 소상팔경의 화제와 유사한 그림이 많은 점도 송적의 《소상팔경도》 창시설을 뒷받침한다.

그러면 송적이 그린 《소상팔경도》는 어떠한 화면구성을 지니고 있었을까? 현재로서는 그의 유품이 전하지 않기 때문에 확인하긴 어렵다. 송적은 최소한 두 본 이상의 《소상팔경도》를 제작한 것으로 보인다. 휘종대 궁정에 수장되어 있던 송적의 《소상팔경도》는 북송의 멸망과 함께 행방을 잃어버렸다. 아마도 다른 그림들과 함께 북송을 멸망시키고 송황실의 소장품을 약탈한 금金나라의 황궁에 인계되었을 가능성이 높다.[13]

송적이 그린 《소상팔경도》는 저록 등을 보면 화권畵卷이었을 가능성이 높다. 우선 『선화화보』의 저록에 팔경도 1점으로 되어 있는 것을 보면 팔경이 따로 나뉘어 분류되지 않았음을 알 수 있다. 이로 미루어 보면 팔경도가 하나의 횡권橫卷으로 되어 있었을 것으로 생각된다. 그리고 송적이 이성을 배우고 평원산수平遠山水를 잘 하였다는 기록 등에서도 그의 《소상팔경도》가 평원경을 담은 횡권의 그림이었을 가능성을 시사한다.

· · · · · · · · · · · · · · · · · · ·
　　록한 중에 팔경도가 한 점 있는데 휘종은 그것을 보고 의상意想을 얻어 팔승도八勝圖를 그리게 되었다.
　　張澂, 『畫錄廣遺』, 『中國書畫全書』 3, 上海書畫出版社, 2009, 299쪽.

13　姜一涵, 「元內府之畫面收藏(上)」, 『故宮季刊』 14卷 2期, 台灣 : 國立故宮博物院, 1979, 29~30쪽 참조.

2. 《소상팔경도》의 제재題材와 내용

《소상팔경도》가 '팔경'으로 이루어진 의미는 확실하지 않다. '팔八'이 지닌 의미를 고찰해보면 중국에는 '천하', '세계', '우주'를 뜻하는 말에 '팔방八方', '팔우八隅', '팔굉八紘', '팔황八荒' 등의 말이 있다. 동서남북의 '사정四正'에 건乾(서북西北), 곤坤(서남西南), 간艮(동북東北), 손巽(동남東南)의 '사우四隅'가 합해져 '팔八'을 이루는 것이다. 따라서 '팔경'은 어느 장소의 경관 전체를 남김없이 포함하는 의미가 담겨 있는 것으로 추정할 수 있다.[14]

《소상팔경도》가 그려지기 이전에 문학에서 이미 팔경시가 지어졌다고 한다. 팔경시를 최초로 지은 인물은 남조 양梁의 심약沈約(441~513)으로 알려져 있는데 그가 494년 동양군東陽郡(지금의 절강성浙江省 금화金華)에 태수太守로 부임하여 현창루玄暢樓에 올라 「팔영시八詠詩」를 지었다고 한다.[15] 심약이 「팔영시」를 짓자 현창루를 비롯한 동양군 경관의 수려함이 전국에 알려지게 되었다. 후대에 이르자 현창루는 「팔영시」를 낳게 한 장소로서 기억되고 머지않아 "팔영루"로 개명되기에 이르렀다.[16] 그 후 중당中唐의 유종원柳宗元(773~819)은 「영주팔기永州八記」와 「팔우시八愚詩」 등을 지어 자신이 경험한 지역의 경관과 풍광의 아름다움을 표현하였다.

......................

14 赤井益久, 「瀟湘の八風景—漢詩に見る「瀟湘湖南」のイメージ-(中)」, 『河川レビュー』 112, 新公論社, 2000, 91쪽 참조.
15 심약이 지은 「팔영시」의 소제목은 다음과 같다. 「登台望秋月」, 「會圃臨春風」, 「歲暮愍衰草」, 「霜來悲落桐」, 「夕行聞夜鶴」, 「晨征聽曉鴻」, 「解佩去朝市」, 「被褐守山東」(안장리, 『한국의 팔경문학』, 집문당, 2002, 29쪽에서 재인용).
16 內山精也, 앞의 글, 96쪽.

북송대에는 그러한 경향이 한층 두드러져 시재가 풍부한 사대부가 지방에 부임하면 그곳의 명소를 찾아내어 시로써 그 아름다움을 노래하고 널리 알리는 것이 하나의 유행처럼 되었다. 대표적으로 소식(蘇軾: 1037~1101)도 진사에 급제하여 처음으로 부임한 봉상鳳翔의 경관을 여덟 장면으로 나누어 노래한 「봉상팔관鳳翔八觀」을 남겼다. 이처럼 명승을 '팔경'으로 나누어 경관의 아름다움을 표현하는 예는 송적 이전부터 있어 왔다. 그런데 송적은 자신이 경험한 지역의 아름다움을 시가 아닌 회화로 표현한 것이다.[17]

　소상팔경의 제재題材와 일반적인 표현 내용은 다음과 같다.

　　① 평사낙안平沙落雁 : 물가로 날아오거나 내려앉는 기러기
　　② 원포귀범遠浦歸帆 : 귀로歸路에 오른 배와 이를 멀리서 바라보는 인물
　　③ 산시청람山市晴嵐 : 맑게 갠 산시山市의 풍경
　　④ 강천모설江天暮雪 : 강과 하늘에 내리는 저녁 눈
　　⑤ 동정추월洞庭秋月 : 가을 밤 동정호에 뜨는 달
　　⑥ 소상야우瀟湘夜雨 : 소상에 내리는 저녁 비
　　⑦ 연사모종煙寺晚鐘 : 연무煙霧 속에 들려오는 저녁 종소리
　　⑧ 어촌낙조漁村落照 : 어촌에 비치는 저녁놀

　송적은 화북華北의 풍토에서 성장하고 화북의 중앙인 수도 변경汴京(하남성河南省 개봉開封)에서 활동한 문인화가였다. 그러한 그가 저 멀리 남쪽 소상 지역의 다양한 경관을 그린 것이다. 그가 소상의 실경을 보

17　內山精也, 위의 글, 97쪽.

고 감흥이 일었던 때문도 있겠지만 그의《소상팔경도》에 큰 영향을 주었던 것은 소상의 풍경을 노래한 그 이전의 문학작품으로 추정된다.

송적 이전에 경승지를 '팔경'으로 노래한 예도 있었듯이 소상의 경관을 회화적으로 묘사한 시가 적지 않은 것이다. 특히 당시에 소상을 표현한 예가 많아졌음을 알 수 있는데 그것은 앞에서 말한 대로 당대에 실제로 이 지역을 다녀간 문인, 관료시인이 많아졌기 때문이다.[18]

《소상팔경도》의 화제畵題가 주로 당대 이전 시문학의 전통과 성과에 바탕을 두고 이루어진 것은 사실이지만 한편으로는 시문학과는 다른 회화적 표현을 염두에 둔 표제방식을 사용하였다.《소상팔경도》의 화제는 '동정추월'과 '평사낙안'처럼 네 글자로 이루어졌는데 앞의 두 글자는 주로 장소와 지점을 나타내고 뒤의 두 글자는 주로 계절과 시간 혹은 자연현상을 나타낸다. 이렇게 네 글자에 의한 표제방법은 본래 시가는 아니고 회화 특히 산수화의 영역에서 흔히 쓰인 방식이다. 시의 표제에는 특별히 글자 수에 관한 제약이나 전통이 없다.

산수화는 제작자의 표현의도를 감상자에게 정확하게 전달하기 위해 최소한 네 글자로 된 화제를 필요로 하였다. 어디의 산수를 그린 것인지, 계절과 시간대는 언제인지, 기상조건은 어떠한 지 등을 감상자에게 미리 제시하는 습관이 점차 하나의 전통처럼 굳어진 것이다.[19] 송적과 동시대의 화가인 곽희郭熙(약 1000~1090)가 쓴 『임천고치林泉高致』에 소개되어 있는 화제도 대부분 네 글자로 되어 있다.

팔경의 화제 중 지명을 지닌 것은 '소상야우'와 '동정추월' 두 가지

....................

18 소상팔경의 화제와 관련된 당시에 대해서는 山內春夫, 앞의 글, 『風花』 中國古典詩論抄, 彙文堂書店, 1992, 195~233쪽 참조.
19 內山精也, 앞의 글, 98~99쪽.

에 불과하다. 그 외의 화제는 특정한 지역을 한정하는 것으로 보기 어렵다. '소상야우'와 '동정추월' 두 화제도 지명이 포함되어 있긴 하지만 넓은 범위를 추상적으로 지칭한다. 따라서 '소상'이라는 명명은 반드시 소상이수가 합류하는 지역을 한정한 것이 아니라 동정호를 중심으로 한 호남의 명승이라는 의미가 더 강하다.

이처럼 소상팔경의 화제가 지닌 추상성과 보편성은 소상팔경을 그리려는 화가에게 큰 제약으로 작용하지 않는다. 즉 소상 지역을 실제가 보지 않더라도 화제의 뜻을 알면 얼마든지 자유롭게 구상하여 그릴 수 있는 것이다. 우리나라의 고려와 조선시대 그리고 일본의 무로마치室町시대의 많은 화가들이 《소상팔경도》를 제작할 수 있었던 것도 소상팔경의 화제가 지닌 보편성에 기인한 바가 크다.[20]

그리고 뒤의 두 글자 중 계절을 직접 나타내는 것은 '추월'의 가을, '낙안'의 늦가을 또는 겨울, '모설'의 겨울 세 가지 뿐이다. 대부분은 하루 중의 특정한 시간, 그것도 '모暮', '석夕', '만晩' 등 저녁에서 밤을 나타내는 글자가 집중적으로 사용되었다. 이것은 사계의 변화보다도 일日·월月·운연雲煙·우雨·설雪 등 자연현상과 일기에 의한 변화 특히 날씨가 흐리다든지 대기가 불투명하여 경관이 잘 보이지 않는 상태가 의도적으로 선택되어 팔경이 조합되었음을 알 수 있다.[21]

. .

20 위의 글, 102~103쪽.
21 堀川貴司, 『瀟湘八景—詩歌と繪畵に見る日本化の樣相』, 臨川書店, 2002, 8쪽 참조.

제3장

팔경도의
전래와 확산

고려는 건국과 더불어 중국과의 교섭을 통해 선진문물을 받아 받아들이려 애썼다. 회화분야도 예외는 아니어서 고려시대에도 많은 교섭을 통해 중국의 회화가 수용되었음을 알 수 있다. 고려 초기의 산수화 양식은 11세기 후반기에 판각된 것으로 보이는 〈어제비장전御製秘藏詮〉 판화에서 어느 정도 살펴볼 수 있는데 북송 초기의 산수화 양식을 반영하고 있다.[1] 이러한 사실은 고려와 북송 사이의 회화교류가 일찍부터 매우 활발하였다는 사실을 말해준다.

북송과의 활발한 회화교류를 보여주는 대표적인 예 중의 하나가《소상팔경도》의 전래이다. 11세기 중엽 경 문인들이 문화를 주도하던 분위기 속에서 수묵산수화의 발달을 배경으로 송적에 의해 창시된《소상팔경도》는 명승을 소재로 한 산수화의 전형을 보여준다. 이러한《소상팔경도》가 고려시대에 전래되어 조선 말기까지 오랜 기간 동안 그려지며 우리나라 산수화의 발달에 지대한 영향을 주었음은 잘 알려진 사실이다. 정형화된《소상팔경도》도 꾸준히 그려졌지만 소상팔경도의 영향으로 우리나라의 명승을 팔경도로 그리는 풍조가 시작되어 '팔경 문화'라 할 만큼 크게 성행하였다.

..................
1 이성미, 「高麗初雕大藏經의 〈御製秘藏詮〉版畵」, 『考古美術』 169~170호, 考古美術同人會, 1986.6, 14~
 70쪽 참조.

1. 《소상팔경도》의 전래

북송의 송적이 그리기 시작한 것으로 알려진 《소상팔경도》가 우리
나라에 언제 전래되었는지 현재로서는 정확히 알기 힘들다. 그러나 적
어도 12세기 후반에는 이미 전해져 있었음이 확인되며 그보다 더 일찍
전래되었을 가능성도 높다. 고려시대에 《소상팔경도》의 전래와 관련
하여 주목되는 인물은 우선 이녕(李寧:11~12세기)을 꼽을 수 있다.[2] 『고
려사高麗史』「열전列傳」 방기편方技篇에는 다음과 같이 기록되어 있다.

> 이녕은 전주인全州人이니 어릴 때 그림으로 이름이 알려졌다. 인종조仁宗朝
> 에 추밀사樞密使 이자덕李資德을 따라 송에 가니 휘종徽宗이 한림대조翰林待詔
> 왕가훈王可訓, 진덕지陳德之, 전종인田宗仁, 조수종趙守宗 등에 명하여 이녕을
> 좇아 그림을 배우게 하고 또 이녕에게 명하여 본국의 예성강도禮成江圖를
> 그리게 했는데 곧 바치니 휘종이 찬탄하기를 "근래에 고려의 화공으로 사
> 신을 따라온 자가 많았으나 오직 이녕만이 뛰어난 솜씨이다" 하고 술과 음
> 식, 비단을 하사하였다. 이녕이 젊어서 내전숭반內殿崇班 이준이李俊異에게
> 사사師事하였는데 이준이는 후진後進의 유능한 화가는 질투하여 추천함이
> 적었다. 인종仁宗이 이준이를 불러 이녕이 그린 산수화를 보였더니 이준이
> 가 깜짝 놀라 말하기를 "이 그림이 만일 다른 나라에 있었으면 신은 반드시
> 천금으로 샀을 것입니다"하였고 또 송나라 상인이 그림을 바치매 인종이
> 중국의 기품奇品이라 하여 기뻐하며 이녕을 불러 자랑하니 이녕이 말하기

[2] 고려시대 이녕의 활동에 대해서는 안휘준, 「이녕李寧과 고려의 회화」, 『美術史學研究』 221~ 222호, 한
국미술사학회, 1999.6, 33~40쪽 참조.

를 "이는 신이 그린 것입니다"라고 하였다. 인종이 믿지 않으므로 이녕이 그림의 배접한 뒷면을 찢으니 과연 이름이 있는지라 왕이 더욱 사랑하였다. 의종毅宗 때에 이르러서는 내각內閣의 회사繪事는 다 이녕李寧이 주관하였다.[3]

이 기록에 따르면 고려 인종 2년(1124)에 추밀사 이자덕과 함께 북송에 간 이녕이 당시 황제인 휘종(재위 1100~1125)의 절찬을 받고 송궁정의 화가들을 가르쳤는데, 이중 왕가훈이라는 화가가 《소상팔경도》의 전래와 관련하여 주목된다.

왕가훈은 남송시대의 등춘鄧椿이 지은 『화계畵繼』의 기록에 따르면 〈소상야우도瀟湘夜雨圖〉를 그린 적이 있다.[4] 이러한 왕가훈에게 그림을 가르친 이녕이 그를 통해 《소상팔경도》를 접했을 가능성이 크며 휘종의 어부御府에 수장되어 있던 송적의 《소상팔경도》를 보았을 가능성도 있다. 아울러 「이녕전李寧傳」에는 다음과 같은 기록도 보인다.

아들 이광필李光弼 역시 그림을 잘 그려 명종明宗의 총애를 받았다. 명종은 휘종과 마찬가지로 그림에 조예가 깊고 산수를 잘 하였다. 명종 15년 (1185) 왕이 문신들에게 명하여 소상팔경에 관하여 시를 짓게 하고 이에

3　『高麗史』122,「列傳」卷35,『譯註高麗史』第十 列傳三, 東亞大 古典硏究室, 169~170쪽, "李寧全州人. 少以畵知名. 仁宗朝(1123~1146)隨樞密使李資德入宋. 徽宗命翰林待詔王可訓, 陳德之, 田宗仁, 趙守宗 等. 從寧學畵. 且勅寧畵本國禮成江工圖旣進. 徽宗嗟賞曰 "比來高麗畵工隨使至多矣. 唯寧爲妙手" 賜酒食錦 綺綾絹. 寧少師內殿崇班李俊異. 俊異妬後進 有能畵者少進許 仁宗召俊異 示寧所畵山水 俊異愕然曰 此畵如 在異國 臣必以千金購之 又宋商獻圖畵 仁宗以爲中華奇品悅之 召寧誇示 寧曰 是臣筆也 仁宗不信 寧取圖拆 粧背 果有姓名 王益愛幸及毅宗時 內閣繪事悉主之.

4　鄧椿,『畵繼』,「王可訓條」, 王可訓 (…中略…) 曾作瀟湘夜雨圖, 實難命意. 宋復古八景, 皆是晚景. 其間煙寺 晚鐘, 瀟湘夜雨, 頗費形容. 鐘聲固不可爲, 而瀟湘夜矣, 又復又作, 有何所見. 蓋復古先畵, 而後命意, 不過略 其掩靄慘憺之狀耳. 後之庸工學爲此題, 以火炬照纜, 孤燈映船, 其鄙淺可惡.

(이광필)에게 그림을 그리게 하였다. 왕은 도화圖畵에 정통하고 더욱 산수를 잘 그렸다. 이광필, 고유방高惟訪 등과 더불어 물상物像들을 그리며 종일토록 권태로움을 잊었다. 군사軍事와 국사國事를 게을리 하고 신하를 가까이 할 생각을 더 하지 않았으며 진청奏請되는 일들은 간결하게 처리하는 것을 바랬다.[5]

이 기술은 『고려사절요高麗史節要』와, 『해동역사海東繹史』에도 수록되어 있는데 명종 15년(1185) 3월에 이녕의 아들인 이광필(12~13세기)이 명종의 명으로 문신들이 지은 「소상팔경부瀟湘八景賦」에 맞추어 그림을 그렸음을 알 수 있다. 따라서 이 무렵에는 소상팔경을 다룬 시화가 전래되어 있었음이 확실하다. 그러나 앞서 살펴보았듯이 《소상팔경도》의 전래 시기는 더욱 거슬러 올라갈 가능성도 있다.

이광필이 소상팔경을 그리기 이전에 문신들이 소상팔경을 주제와 내용으로 하는 시를 지은 사실은 이미 고려 문신들에게 소상팔경에 대한 사전지식이나 혹은 그림을 감상함 경험이 있었다는 점을 시사한다. 문인들이 소상팔경을 내용으로 하는 시를 짓기 위해서는 이전에 소상팔경을 그린 그림에 대한 감상의 경험이 전제되어야하기 때문이다.[6] 여하튼 고려시대의 상당히 이른 시기에 소상팔경은 시화를 동반하는 형식으로 수용되어 유행한 것으로 추정된다.

고려시대의 문인 중에는 이인로(李仁老 : 1152~1220)와 진화陳澕(1200년경 활동)가 《소상팔경도》 제화시를 남겨 주목된다. 이 두 사람의 시는

5 『高麗史』122, 「列傳」卷35, 『譯註高麗史』第十 列傳三, 東亞大 古典硏究室, 170쪽, 子光弼亦以畵見寵於明宗(在位 1171~1197), 王命文臣賦瀟湘八景, 仍寫爲圖, 王精於圖畵, 尤工山水, 與光弼, 高惟訪等, 繪畵物像終日忘倦, 軍國事慢, 不加儀狀臣希旨, 凡奏事以簡爲尙.

6 여기현, 「瀟湘八景의 受容과 樣相」, 『中國文學硏究』25, 韓國中文學會, 2002, 313~314쪽.

모두 송적의 《소상팔경도》에 제한 시로 알려져 있는데 전문을 소개하면 다음과 같다.[7]

이인로 「송적팔경도」

山市晴嵐 산시청람

曉雨初收碧洞寒　새벽 비 그치자 푸른 골짜기 차고

晴嵐陣陣曳輕紈　얇은 흰 비단 당기듯 맑은 아지랑이 끊어졌다 이어지네

林間出沒幾多屋　수풀 사이 보일 듯 말 듯 집이 몇 채나 되며

天外有無何處山　하늘 가 있는 듯 없는 듯 어느 곳이 산이런가[8]

煙寺晚鐘 연사만종

千廻石徑白雲封　천 구비 돌길에 흰 구름 감돌고

巖樹蒼蒼晚色濃　바위에 나무 푸르고 저녁 빛이 짙어라.

知有蓮坊藏翠壁　예부터 蓮坊[절]은 푸른 산속에 있는 줄 알거니와

好風吹落一聲鐘　바람 불어 떨어지니 한 줄기 종소리로다.

7　이 두 시는 「匪懈堂瀟湘八景詩帖」과 『東文選』에 실려 있다. 그런데 두 수록본은 순서와 일부 자구에 차이를 보이는데 1442년에 제작된 「匪懈堂瀟湘八景詩帖」이 1478년에 편찬된 『東文選』보다 시대가 앞선 점 등으로 보아 「匪懈堂瀟湘八景詩帖」 수록본을 정본으로 보고 있다. 수록본을 정본에 가까운 것으로 보는 이유에 대해서는 최경환, 「李仁老〈瀟湘八景圖〉시와 瀟湘八景圖」, 『石靜 李承旭先生 回甲紀念論叢』, 1991, 642~643쪽 참조.

8　『東文選』 수록본에는 처음 두 구가 "朝日微昇疊嶂寒 아침 해 약간 떠올라 첩첩한 봉우리가 차다. 浮嵐細細引輕紈 뜬 이내[嵐] 가늘어라 엷은 비단을 펼친 듯하네"로 되어 있다. 『東文選』 卷二十, 『국역 동문선』 II 詩, 민족문화추진회, 1982, 398쪽 참조.

漁村落照 어촌낙조

草屋半依垂柳岸　수양버들 기슭에 반만 숨은 초가집들,

板橋橫斷白蘋汀　나무다리는 흰 마름의 연못가에 끊어져 있다.

日斜愈覺江山勝　강산의 아름다움 해 기울 때 더욱 느끼노니

萬頃紅浮數点靑　일만 붉은 이랑 물결 위에 두어 점이 푸르고야.

遠浦歸帆 원포귀범

渡頭煙樹碧童童　나룻가 안개 낀 숲은 짙푸른데

十幅編浦萬里風　열 폭 부들 풀 돛은 만 리의 바람을 안았네

玉膾銀蓴秋正美　농어회와 순채국은 가을의 참 맛이라

故牽歸興向江東　고향으로 돌아간다고 흥을 내며 강동에 다달았네

瀟湘夜雨 소상야우

一帶滄波兩岸秋　한 줄기 푸른 물결에 양쪽 언덕 가을이라,

風吹細雨酒歸舟　바람이 가랑비를 불어 돌아가는 배에 뿌린다.

夜來泊近江邊竹　밤 이슥하자 강변 대숲에 배를 대니,

萬葉寒聲摠是秋　잎새마다 찬 소리 들어 모두가 시름이로세.

平沙落雁 평사낙안

水遠山平日脚斜　물 멀고 산 평평한 곳으로 해는 기울고,

隨陽征雁下汀沙　서리 맞으며 가는 기러기 물가 모래에 앉는다.

行行点破秋空碧　무리지어 가면서 가을하늘의 푸름을 점점이 깨뜨리니,

低拂黃蘆動雪花　누런 갈대 스치니 눈꽃이 움직인다.

洞庭秋月 동정추월

雲間灔灔黃金餠　구름 사이 넘실거리는 황금의 달

霜後溶溶碧玉濤　서리 뒤에 출렁이는 벽옥의 물결.

欲識夜深風露重　밤 깊어 바람과 이슬이 세찬 줄 알고자 하니,

倚船漁父一肩高　배에 기댄 어부의 한 쪽 어깨가 높아진다.

江天暮雪 강천모설

雪意嬌多到地遲　눈은 맵시내는 데 뜻을 두어 땅에 더디 내리고

千林遠近放春姿　멀고 가까운 숲에는 봄의 모습 한창이다.

漁翁醉舞天將暮　늙은 어부 취해 춤을 추니 해가 저물어

誤道春風柳絮時⁹　봄바람에 버들가지 날리는 땐 줄 잘못 아네.

진화「송적팔경도」

山市晴嵐 산시청람

靑山宛轉如佳人　푸른 산은 완연히 가인으로 바뀌어

雲作香鬟霞作脣　구름은 머리되고 안개는 입술되다.

更敎橫嵐學眉黛　또 가로지른 아지랑이로 하여금 먹으로 눈썹 그리는 걸

　　　　　　　　　배우게 하니

春風故作西施嚬　봄바람이 일부러 서시의 찡그림을 만드네.

朝隨日脚卷還空　아침에는 햇살을 따라 걷히어 비었다가

⋯⋯⋯⋯⋯⋯⋯⋯

9　임창순,「匪懈堂 瀟湘八景 詩帖 解說」,『泰東古典硏究』第5輯, 한림대 태동고전연구소, 1989, 268~269
　　쪽. 그런데『동문선東文選』에도 같은 시가 실려 있는데 순서와 일부 자구字句가 틀리다.『東文選』卷二
　　十,『국역 동문선』II 詩, 민족문화추진회, 1982, 397~399쪽.

暮傍疎林色更新　저녁에는 성긴 숲 끼고서 빛이 더욱 새롭다.

遊人隔岸看不足　떠난 이 언덕에 막혀 보이지 않아도

兩眼不博東華塵　두 눈이 동화 티끌과 바꾸지 않으리

煙寺暮鐘 연사모종

煙昏萬木栖昏鴉　연기 서려 어둔 숲속에 저녁 까마귀 깃드니,

遙岑不見金蓮花　아득한 봉우리엔 금련화가 보이질 않는다.

數聲晚鐘知有聲　저녁 종 두어 소리 절 있는 줄 알겠거니,

縹緲樓寒來更賒　어슴푸레한 누대들은 저녁놀에 가리웠다.

淸音裊裊江村外　맑은 소리 강촌 밖으로 울려 가는데,

水靜霜寒來更賒　물은 고요하고 서리 찬데 들려오는 종소리 더욱 길어라.

行人一聽一廻首　길 가는 이 한 번 듣고 한 번 머리 돌리니,

杳靄濛濛片月斜　아득한 저녁 안개에 조각달이 비끼었다.

漁村落照 어촌낙조

斷岸潮痕餘宿莽　潮水가 쓸고 간 언덕에는 잡초가 남아 있어

鷺頭揷翅閑爬癢　해오라기 머리 날개를 꽂고 한가히 가려움을 긁는다.

銅盤倒影波底明　구리 소반(해)이 그림자를 거꾸로 드리워 물결 밑이 밝은데,

水浸碧天迷俯仰　물에 잠긴 푸른 하늘 위아래를 모르겠네.

歸來蒻笠不驚鷗　삿갓쓰고 돌아가도 갈매기는 놀라지 않고,

一葉扁舟截紅浪　조각배 한 척 붉은 물결 끊는다.

魚兒滿籃酒滿瓶　고기는 바구니에 가득하고 술은 병에 찼는데,

獨背晚風收綠網　홀로 저문 바람을 등지고 푸른 그물을 걷는다.

遠浦歸帆 원포귀범

萬頃湖波秋更闊　만 이랑 호수 물결 가을이라 더욱 넓은데다

微風不動琉璃滑　실바람도 불지 않아 유리처럼 미끄럽구나.

江上高樓逈入雲　강 위의 높은 누각은 멀리 구름 속에 들었는데

憑欄客眼淸如潑　난간에 기댄 나그네 눈은 씻은 듯 맑구나.

俄聞輕櫓鳧雁聲　언뜻 가벼이 노 젓는 소리에 놀란 오리와 기러기 소리 들리더니

頃刻孤帆天一末　어느새 외딴 배 하늘 저 끝에 있네

飛禽沒處水呑空　물새 지나간 곳에 물은 하늘을 머금었는데

獨帶淸光橫一髮　홀로 맑은 빛 띤 채 가로놓인 한 올의 터럭이라네

瀟湘夜雨 소상야우

江村入夜秋陰重　강촌에 밤이 들어 가을 그늘 짙은데,

小店漁燈光欲凍　조그만 주막 고기잡이 등불 빛이 얼 것 같구나.

森森雨脚跨平湖　주룩주룩 빗발이 편편한 호수에 걸쳤는데,

萬点波濤欲飛送　만 방울의 물결은 날아갈 듯 하도다.

竹枝蕭瑟碎明珠　댓가지는 바삭바삭 밝은 구슬 부수듯,

荷葉翩翩走圓汞　연잎사귀 푸득푸득 둥근 수은 구르듯.

孤舟徹曉掩蓬窓　밤새도록 외로운 배에 봉창을 닫았노니,

緊風吹斷天涯夢　바람이 불어와 하늘 끝 가로 간 꿈을 끊어버린다.

平沙落雁 평사낙안

秋容漠漠湖波綠　가을빛은 쓸쓸하고 호수 물은 푸른데,

雨後平沙展靑玉　비 온 뒤의 모래밭에 푸른 옥을 펼쳤다.

數行翩翩何處雁　두서너 무리지어 나는 기러기 어느 곳으로 가나

隔江鴉扎鳴相逐　강을 건너 기럭기럭 울며 서로 쫓는다.

靑山影冷釣磯空　푸른 산 그림자는 찬데 낚시터가 비었고,

浙瀝斜風響疎木　우수수 비낀 바람 성긴 나무를 울린다.

驚寒不作憂天飛　추위에 놀라 소리도 안 지르고 하늘로 나르니

意在蘆花深處宿　그 뜻은 갈대 꽃 깊은 곳에서 자는 데 있다.

洞庭秋月 동정추월

滿眼秋光濯炎熱　눈에 가득한 가을빛은 불꽃같은 더위를 씻는데,

草頭露顆珠璣綴　풀잎 끝의 이슬방울은 구슬을 엮었도다.

江娥浴出水精寒　상수의 아황이 목욕하고 나오니 달빛이 차고

色戰銀河更淸絶　빛깔은 은하와 겨루어 더없이 맑구나.

波心冷影不可掬　물결 밑의 찬 그림자 움켜 쥘 수 없는데,

天際斜暉那忍沒　하늘가의 비낀 빛 어찌 차마 빠지는가.

飄飄淸氣襲人肌　나부끼는 맑은 기운 살갗에 닿으니,

欲控靑鸞訪銀闕　푸른 난새를 타고 은궐을 찾으련다.

江天暮雪 강천모설

江上濃雲翻水墨　강 위의 짙은 구름 수묵을 풀어 놓은 듯,

隨風雪点嬌無力　바람 따르는 눈송이는 교태인 듯 힘이 없다.

憑欄不見昏鴉影　난간에 기대어도 저녁 까마귀는 그림자도 볼 수 없는데,

萬樹凍花春頃刻　온 나무에 언 꽃은 봄도 순식간이로네.

漁翁蒻笠戴寒聲　고기잡이의 삿갓은 찬 소리를 이었고,

賈客蘭橈滯行色　장사꾼의 목란 돛대 나그네 길 멈추었다.

陰却騎驢孟浩然　나귀를 탄 맹호연을 제해 놓고는,

篋中詩思無人識.　아무도 이 시정을 아는 사람이 없으리.[10]

　이인로와 진화가 송적의《소상팔경도》에 제한 시는 여러 가지 의미를 담고 있다.[11] 특히 이인로의 시는 지금까지 전해오는 우리나라 제화시 중에서《소상팔경도》를 대상으로 한 최초의 시이다. 이인로가 지은 이 시는 중국 원대 조맹부(趙孟頫 : 1254~1322)도 좋아하였으며,[12] 진화의 「송적팔경도시宋迪八景圖詩」와 함께 조선 초기의 시인이자 평론가인 서거정(徐居正 : 1420~1488)의 격찬을 받기도 하였다.[13] 나아가 소상팔경시의 전형으로 간주되어 1442년 안평대군(安平大君 : 1418~1453)이 제작한 「비해당소상팔경시권匪懈堂瀟湘八景圖詩卷」에 고려시대의 소상팔경시로는 이인로와 진화의 두 시만 수록되기도 하였다.

　이인로와 진화의 두 시가 주목을 끄는 것은 뛰어난 시로서의 작품성뿐만 아니라 우리나라에서 실제 송적의《소상팔경도》를 보고 제시를 쓴 사람은 이인로와 진화뿐이기 때문이다. 이 두 사람이 본 송적의《소상팔경도》가 과연 진작이었는지는 확인할 수 없지만 이들이 활동하던 시기로 보아 대체로 진적眞蹟이었을 가능성이 크다. 따라서 이들이 활동하던 시기 고려에 송적의《소상팔경도》가 전래된 것으로도 추정되고 있다.

10　임창순, 「匪懈堂 瀟湘八景 詩帖 解說」, 『泰東古典硏究』第5輯, 한림대 태동고전연구소, 1989, 269~270쪽 ; 『東文選』卷六, 「국역 동문선」I 辭賦詩, 민족문화추진회, 1982, 214~216쪽.
11　두 시의 순서는 「匪懈堂瀟湘八景詩帖」을 따른 것이다. 『東文選』에는 소상팔경시의 순서가 「평사낙안」, 「원포귀범」, 「강천모설」, 「산시청람」, 「동정추월」, 「소상야우」, 「연사만종」, 「어촌낙조」 순으로 되어 심괄의 『몽계필담』에 수록된 순서와 같다.
12　徐居正, 『東人詩話』, 卷 上. "李大諫仁老瀟湘八景詩, (…中略…)元學士趙孟頫愛此詩."
13　위의 책, 卷 上. "李大諫仁老瀟湘八景絶句, 淸新富麗, 工於模寫, 陳右諫澕七言長句, 豪健峭壯得之詭奇, 皆古人絶唱, 後之作者, 未易伯仲."

이인로와 진화는 12세기 후반에서 13세기 초에 활약한 거의 동시대의 인물로 이들이 활약하던 시기 또는 그 이전에 송적의 《소상팔경도》가 고려에 전래되어 이들이 본 것이라면 동시대 또는 후대의 사람들도 보았을 가능성이 큰데 두 사람의 제시만 전해지는 점에서는 의문이 든다.

당시의 고려 문인사회에는 소식(蘇軾: 1037~1101) 등을 중심으로 한 북송대의 문인화론과 이념이 전래되어 심화되고 명종 15년(1185) 왕과 군신들이 모여 《소상팔경도》를 그리게 하고 시를 지은 기록에서도 알 수 있듯이 소상팔경시화가 지식계층사회에서 매우 각광을 받던 시기였다.[14] 따라서 송적의 《소상팔경도》가 전래되었다면 이인로와 진화 외에 다른 문인의 기록도 있을 법 한데 현재로서는 확인하기 어렵다.[15] 물론 고려에 전래된 송적의 《소상팔경도》에 대해서 이인로와 진화 두 사람만 제화시를 지었을 수도 있으며 또 다른 사람들의 송적의 《소상팔경도》에 대한 제화시나 기록들은 전하지 않고 두 사람의 제화시만 전할 수도 있다.

다른 경우도 있을 수 있는데 이인로와 진화는 고려에 전래된 송적의 《소상팔경도》를 본 것이 아니라 중국에서 보았을 가능성이다. 이인로와 진화가 송적의 《소상팔경도》에 제화시를 남긴 것은 그들이 금金(1115~1234)에 서장관書狀官으로 갔을 때 송적의 《소상팔경도》를 보게 될 기회가 있어 그 때 지은 것일 수도 있다. 왜냐하면 송적의 《소상팔경

14 고려시대에 북송대 문인화론이 전래되어 유행한 사실에 대해서는 홍선표, 「高麗時代의 繪畵理論」, 『朝鮮時代繪畵史論』, 文藝出版社, 1999, 160~189쪽 참조.

15 송적의 《소상팔경도》에 대한 이인로와 진화의 제화시 외에 《소상팔경도》 제화시는 이곡李穀이 필자미상의 〈강천모설도〉에 제시한 것뿐이다. 이규보李奎報와 이제현李齊賢의 소상팔경시는 모두 차운次韻한 것으로 제화시와는 다르다.

도》에 제화시를 남긴 사람은 그 두 사람뿐인데 모두 금나라에 다녀온 적이 있기 때문이다.[16]

앞서 살펴보았듯이 휘종대 어부御府에 수장된 송적의 《소상팔경도》는 금金이 1126년 북송을 멸망시킨 후 휘종이 소장한 서화가 모두 금의 제실帝室로 넘어가게 되었을 때 포함되어 있었던 것으로 보인다.[17] 당시 금의 황제들은 한족의 문화를 동경하여 받아들이고자 많은 노력을 기울였다. 직접적인 약탈뿐만 아니라 각종 경로를 통해 민간에 흩어져 있는 서화와 남송의 서화도 수집하였다. 또한 북송의 화원처럼 궁정의 비서감秘書監에 서화국書畵局을 설립하고 한인 왕정균(王庭筠 : 1151~1202)을 도감都監으로 삼았으며 소감부少監府에도 도화서圖畫署를 설치하였다.[18]

금나라의 궁정은 북송의 황실에서 가져 온 서화를 보물처럼 여기며 소중히 하였음에 틀림없다. 송적의 《소상팔경도》에 대해서도 잘 알고 있었을 것이고 따라서 고려에서 사신으로 온 이인로와 진화 등에게 열람케 하여 제화시를 짓게 하였을 가능성이 있다. 이인로와 진화가 문장에 뛰어나다는 사실이 금나라의 조정에도 알려져 있었을 것이기 때문이다. 이인로는 31세 때인 1182년 금나라의 하정사행賀正使行에 서장관으로 수행하였고, 이듬해 귀국하였다.[19] 진화는 1209년(희종熙宗 5년)에 서장관으로 금나라에 다녀온 적이 있다.

16 衣若芬, 「高麗文人對中國八景詩之受容現象及其歷史意義−以李仁老, 陳澕爲例」, 『한중팔경구곡과 산수문화』, 이회문화사, 2004, 59~71쪽 참조.
17 금나라 황실의 서화 수장에 대해서는 西上 實, 「朱德潤と藩王」, 『美術史』 104(1978.3), 133쪽; 陳傳席, 『中國山水畵史』修訂本, 天津人民美術出版社, 2001, 176쪽 참조.
18 陳傳席, 앞의 책, 176쪽; 鈴木敬, 「李唐の南渡・復院とその樣式變遷につての一試論(上)」, 『國華』 1047 號, 國華社, 1981, 14~16쪽 참조.
19 『高麗史』 卷101, 「李仁老傳」, 249쪽.

이인로는 1182년, 진화는 1209년에 각각 서장관으로 금나라에 사행하였을 때 금나라 궁정에서 송적의 《소상팔경도》를 보았을 가능성이 있다. 이인로와 진화 두 사람의 「송적팔경도시」는 실제의 그림을 대하고 지은 시라서 그런지 매우 사경적임을 알 수 있다. 즉 그림을 완상하며 일어난 감흥을 시로 나타냈지만 그림에 표현된 장면들을 세세하게 묘사하고 있어 시를 통해서도 어떠한 장면이 그려져 있는 그림인지 어느 정도 유추할 수 있다. 이와 관련하여 이 두 시의 체제와 시어의 특성이 혜홍(惠洪 : 1070~1128)의 「제송적소상팔경시題宋迪瀟湘八景詩」와 유사하다는 점은 시사하는 바가 크다.[20]

이인로와 진화의 「송적팔경도시」를 포함하여 고려시대 소상팔경시로는 이인로의 8수, 이규보(李奎報 : 1168~1241)의 48수, 진화의 8수, 이제현(李齊賢 : 1287~1367)의 23수, 이곡(李穀 : 1298~1351)의 1수 등 모두 88수의 작품이 전한다.[21] 이와 같이 고려시대의 뛰어난 문인들이 남긴 소상팔경시는 조선시대에 들어서도 소상팔경시의 전범으로 높이 평가되었으며 소상팔경시화의 유행에 많은 영향을 미쳤다.

고려시대 소상팔경시를 남긴 인물 중에서 이제현의 활동도 주목된다. 그는 심왕瀋王(충선왕忠宣王 재위 1309~1313)과 함께 당시 원과의 문화교류에 있어 핵심적인 위치에 있던 인물로 심왕의 후원 아래 조맹부, 주덕윤(朱德潤 : 1294~1365) 등 원대의 저명한 서화가들과 직접 교류하였으며, 중국의 강남지방을 두루 여행한 적도 있다.[22] 그가 지은 무산일단운巫山一段雲의 「소상팔경시」와 「송도팔경시松都八景詩」에는 조맹부의 영

....................

20 衣若芬, 앞의 글, 66~70쪽 참조.
21 조은심, 「瀟湘八景圖와 瀟湘八景詩의 比較 硏究」, 건국대 석사논문, 2001, 67쪽 참조.
22 西上實, 「朱德潤と瀋王」, 『美術史』104冊, 1978; 朱瑞平, 「益齋 李齊賢의 中國에서의 行跡과 元代 人士들과의 交遊에 대한 硏究」, 『남명학연구』, 경상대 남명학연구소, 1996, 143~156쪽 참조.

향이 있을 정도이니 당시 원과의 시서화 교류가 매우 밀접했음을 짐작할 수 있다.[23]

2. 고려시대의 팔경도

1185년 명종의 명으로 이광필이《소상팔경도》를 그렸다는 기록을 통해서 알 수 있듯이 고려는 이미 12세기에는《소상팔경도》가 전래되어 활발하게 그려진 것으로 보인다. 그러나 이때의《소상팔경도》가 어떤 형식이나 화풍을 지니고 있었는지 확실한 작품이 전해지지 않아 자세히 알기 어렵다. 그러나 고려시대에 제작된《소상팔경도》일 가능성이 있는 작품이 몇 점 일본에 전래한다. 이미 잘 알려진 작품들이지만 이 작품들에 대한 해석의 논란은 계속되고 있다.

1) 일본 쇼고쿠지相國寺 소장 〈산수도〉

고려시대의《소상팔경도》를 논의할 때 가장 많이 언급되는 작품은 일본 쇼고쿠지相國寺 소장의 〈산수도〉(그림 1)이다. 이 그림은 화면 오른쪽 상단에 젯카이 주신(絶海中津 : 1336~1405)의 제시가 적혀 있어 제

23 김기탁, 「益齋의 〈瀟湘八景〉과 그 影響」, 『中國語文學』 3집, 1982, 347~357쪽; 柳己洙, 「中國과 韓國의 〈巫山一段雲〉詞 硏究」, 『중국학 연구』 제8집, 1993, 209~238쪽 참조.

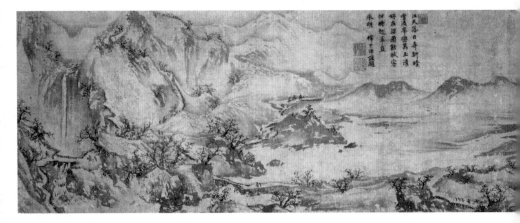

그림 1. 작자 미상, 〈산수도〉(14세기, 종이에 먹, 35.0×95.5cm, 일본 쇼고쿠지 소장)

작된 하한연대를 알 수 있다.[24] 젯카이 주신은 쇼고쿠지의 선승禪僧으로 우리나라와도 인연이 깊다.[25] 이 작품은 쇼고쿠지에 소장된 이후 원대의 화가 장원張遠(14세기 활동)의 작품으로 기록되어 전하게 되었으나, 장원이 아닌 원대의 다른 화가가 그렸을 것으로 추정하는 견해와 함께 고려작품설도 제기된 바 있다.[26]

작품을 살펴보면 눈이 내린 가운데 화면 왼쪽에는 우뚝 선 웅장한 모습의 주산과 폭포가 그려져 있고 오른쪽으로는 산들이 뒤로 물러나면서 넓은 공간이 펼쳐진다. 그 앞으로는 수면이 길게 오른쪽으로 펼쳐지면서 원산과 이어지는데 경계가 애매하게 표현된 강가에는 기러기 떼가 멀리서 날아드는 장면이 묘사되어 있다. 화면 왼쪽의 폭포 앞

24 絶海中津의 題詩는 다음과 같다. "江天落日弄新晴 雪後峰巒萬玉淸 好在梁園能賦客 何時起草直承明"
25 그는 1392년(朝鮮 太祖 1)과 1398년(太祖 7)에 조선에 보내는 일본의 국서(國書)를 작성하였고, 1397년과 1403년에는 조선사신 일행과 만나 국서를 교환하기도 하였다. 『大高麗國寶展』, 호암갤러리, 1995, 293쪽, 도 56 해설 참조.
26 「傳張遠筆山水圖」, 『國華』第256號, 國華社, 1911.9, 71~72쪽 참조.

에는 다리가 놓여 있고 이곳을 지나거나 지나려는 행인의 모습이 보이며 주산을 돌아 원산으로 향하는 구불구불한 길에도 행인들이 있다. 화면 가운데의 근경에는 강을 비스듬히 가로지른 다리가 놓여 있고 역시 그곳을 건너려는 행인의 모습이 보이며 화면 맨 왼쪽의 근경에도 통나무 다리와 그곳을 건너는 행인들의 모습이 그려져 있다.

이러한 화면 구성은 전체적으로 캐나다 토론토미술관 소장의 곽희郭熙 전칭작인 〈강산설제도江山雪霽圖〉와 유사하다는 주장이 제기된 바 있다.[27] 눈 내린 후의 대관적 풍경은 이성李成, 곽희郭熙로 대표되는 북송 북방계 화법의 전통을 나타내며 한림寒林의 묘사 역시 이곽파李郭派 화풍과 관련이 깊다. 넓은 붓으로 쓸어내린 듯한 묵법과 수목의 점경묘사 등에서는 남송의 이당李唐과 하규의 양식과의 유사성이 인정되기도 한다.[28] 그러나 하규양식의 작품보다는 흑백 대비가 심하고 필묵이 거칠며 조금은 어색한 폭포와 강안江岸의 표현, 산길과 한림, 다리와 여행객의 반복적인 묘사 등은 중국적이라기보다는 한국적인 요소들일 가능성이 높다.[29]

14세기 고려에서 그려졌을 것으로 추정되는 이 작품은 《소상팔경도》의 일부분일 가능성이 높은 점에서 또한 주목된다. 화면의 우반부는 "평사낙안"이고 좌반부는 "강천모설"이며 본래 소상팔경을 함께 그린 긴 횡권의 권미卷尾일 가능성도 있다. 그런데 이 작품이 《소상팔경도권》이라면 고려의 작품일 가능성은 한층 높아진다.

이 작품의 작자는 원대 장원으로 전칭되는데 그의 작품 중에 현재 《소

..................
27 홍선표, 「高麗時代 일반회화의 발전」, 『朝鮮時代繪畵史論』, 文藝出版社, 1999, 148쪽 참조.
28 山下裕二, 「高桐院藏李唐筆山水圖試論」, 『美術史論叢』 3, 東京大文學部美術史研究室, 1987, 34~35쪽 참조.
29 안휘준, 『韓國繪畵史』, 一志社, 1980, 64쪽; 『大高麗國寶展』, 293쪽, 도 56 해설 참조.

상팔경도권》이 남아 있다.[30] 쇼고쿠지 소장의 〈산수도〉를 장원의 《소상
팔경도권》과 비교해보면 화풍이 매우 다름을 알 수 있다. 장원의 《소상
팔경도권》은 전형적인 마하파馬夏派 화풍으로 그려져 있으며 화사畵史에도
마원馬遠, 하규夏珪를 배운 것으로 전하고 있다.[31] 쇼고쿠지相國寺의 〈산수
도〉에도 하규화법의 요소가 일부 인정되지만 장원의 《소상팔경도권》에
보이는 화풍과 비교해보면 비슷한 면보다는 다른 면이 오히려 더 많다.

"평사낙안"과 "강천모설"의 표현을 각각 비교해보아도 많이 다르며
또한 장원의 《소상팔경도권》은 〈소상야우〉 다음에 〈강천모설〉이 이
어져 있어 〈평사낙안〉과 〈강천모설〉 순으로 그려진 쇼고쿠지 소장의
〈산수도〉와 순서도 다르다. 이러한 차이점과 아울러 우리나라의 조선
초기에 제작된 《소상팔경도》의 순서가 대체로 〈평사낙안〉, 〈강천모
설〉 순으로 끝난다는 점에서도 역시 조선 초기 《소상팔경도》와의 친
연성이 높다.

이 그림이 14세기 후반에 제작된 고려시대의 작품이라 한다면 당시
의 《소상팔경도》의 양상을 살펴볼 수 있는 귀중한 예이다. 이 그림의
화면 왼쪽 부분은 국립진주박물관 소장의 《소상팔경도》 중 〈강천모
설〉과 많은 연관이 있는 것으로 보인다. 주산의 골짜기에서 흘러내리
는 폭포, 내를 가로지른 다리, 냇가의 언덕과 나무들, 여행객의 모습 등
에서 공통된다.

이러한 점에서 볼 때 쇼고쿠지 소장 〈산수도〉의 왼쪽 화면에 보이는
표현은 국립진주박물관본 〈강천모설〉의 조형祖形이었을 가능성도 있
다. 그러나 국립진주박물관본 〈강천모설〉이 쇼고쿠지 소장 〈산수도〉

......................

30 『故宮博物院 上海博物館 中国古代书画藏品集』, 紫禁城出版社, 2005, 298~399쪽의 도 100 참조.
31 본고 주석 165 참조.

한국의 팔경도

를 직접 참고하여 그린 것으로는 보기 힘들며 두 작품 사이를 매개하는 또 다른 작품이 있었을 것으로 본다. 왜냐하면 쇼고쿠지 소장 〈산수도〉는 젯카이 주신이 사망하기 전인 1405년 이전에 이미 일본에 전래된 것이 확실한 만큼 16세기에 그려진 것으로 추정되는 국립진주박물관의 《소상팔경도》를 그린 화가가 직접 보았을 리는 없기 때문이다.

쇼고쿠지 소장 〈산수도〉의 표현을 전승한 다른 《소상팔경도》가 존재하였으며 국립진주박물관본 《소상팔경도》의 〈강천모설〉은 바로 그 그림을 참고하여 그려졌을 가능성이 크다. 이러한 가능성은 조선 초기의 소상팔경도들이 매우 강한 전통성을 띠고 제작된 사실에서도 뒷받침된다.

2) 사감思堪의 〈평사낙안〉

일본 쇼고쿠지 소장의 〈산수도〉와 함께 고려시대의 《소상팔경도》로 추정될 수 있는 작품이 사감의 〈평사낙안〉이다.[32] 이 작품의 화면 상단에는 잇산이 치네一山一寧의 찬贊이 있는데 그는 중국의 선승禪僧으로 1299년 도일하여 1317년 그곳에서 입적하였다.[33] 따라서 이 그림은 잇산이 치네의 몰년인 1317년을 제작하한으로 하고 있으며 일본에서는 자국의 수묵산수화 중 가장 오랜 예로 꼽는 작품이다.

이 그림은 화제에서도 〈평사낙안〉이라 밝혀져 있지만, 이 작품과 일련의 짝을 이룬 것으로 보이는 〈동정추월〉이 카노 탄유(狩野探幽 : 1602~

....................

32 『水墨美術大系』第五卷 可翁·默庵·明兆, 講談社, 1978, 18쪽의 도 6 참조.
33 잇산이치네가 쓴 찬시는 다음과 같다. "紫寒寒應早, 南來傍, 素秋, 飛飛沙渚上, 豈止稻梁謀"

1674)의 축도縮圖에 의해 알려지고 있어 《소상팔경도》였음이 확실한 것으로 보인다.

그림은 경물이 오른쪽에 치중되어 있는 대각선구도에 전·중·후경의 삼단구성을 보이고 있다. 전경에는 물가에 널찍한 바위들이 있고 군데군데 수풀들이 자라고 있다. 중경의 오른쪽에는 커다란 바위와 잎이 무성한 나무들이 들어서 있고 왼쪽으로는 멀리 산들이 중첩되어 있으며 그 사이로 기러기 떼가 'S'자를 그리며 날아가고 있다. 후경에는 화면 오른쪽으로 원산이 중첩되며 멀어져 간다.

이 작품의 화면구성은 그런대로 갖추어져 있지만 필묵법에서는 매우 미숙한 부분들이 눈에 띤다. 산과 바위의 묘사에 보이는 준법皴法의 표현이나 나무의 묘사 등에서 입체감을 전혀 느낄 수 없을 정도로 초보적인 수준을 보이고 있다. 기러기도 날아드는 것이 아니라 날아가는 모습으로 잘못 표현되어 있는 것 같다.

이 그림은 일본 화가의 작품이 아니라 한국의 화가가 그린 작품일 가능성이 제기되어 왔다.[34] 이 그림의 작가는 현재로서는 사감으로 추정되는데 화면 오른쪽 하단에 그의 인장이 찍혀 있기 때문이다. 그러나 사감이 누구인지는 전혀 알려져 있지 않다. '사감思堪'인印에 대해서는 일본의 『본조화사』2에 있는 '寒(堪)殿主'라는 설, 조선화가라는 설, 화가의 인장이 아니라 일종의 감장인鑑藏印이라는 설이 있지만 모두 결정적인 것은 아니다.[35]

여러 가지 제작설 중에서 고려에서 제작되었을 가능성도 높다. 우선 '사감'은 아무래도 작가의 자字로 생각되는데 고려시대에 '사思'자

....................
34 田中一松, 앞의 글, 440~443쪽.
35 衛藤駿, 『水墨美術大系』 第五卷 可翁·黙庵·明兆, 講談社, 1978, 152쪽. 도 6 해설 참조.

를 자의 첫 글자로 사용한 문인들이 적지 않으며 '사감' 인의 각문刻文
도 일본에서만 볼 수 있는 것은 아니라고 한다.[36] 그리고 그림의 구성
을 보면 전·중·후경이 뚜렷하여 편파삼단구성에 가까운 점, 원산이
중복되어 그려지는 등 소재가 반복되어 그려진 점 등은 조선 초기의
《소상팔경도》와 상통한다. 다만 화법으로 보아 능숙한 솜씨의 작품
이 아니라 습작 또는 문인들의 여기적인 작품일 가능성이 많고 또 비
교할 만한 고려시대의 작품이 워낙 드물어 확증하기는 어렵다.

3)《송도팔경도松都八景圖》

고려시대에 수용되어 승경勝景을 대상으로 한 시화의 전범이 된 소상
팔경시화는 한국적 변용을 보이는데 우리나라의 경관을 소재한 팔경
시와 팔경도가 제작되기 시작한 것이다. 대표적인 예가 '송도팔경'을
다룬 시와 그림의 제작이다. 송도팔경의 시와 그림은 고려의 수도였던
송도의 승경을 여덟 장면으로 표현한 것인데 고려 말 이제현의『익재
난고益齋亂藁』와『세종실록世宗實錄』의「지리지地理志」등의 기록에 남아 있
어 고려 말부터 조선 초에 걸쳐 유행하였음을 알 수 있다.[37]

송도팔경은 ① 자동심승紫洞尋僧 ② 청교송객靑郊送客 ③ 북산연우北山烟雨

36 松下隆章,「周文と朝鮮繪畵」,『水墨美術大系』第六卷 如拙·周文·三阿彌, 講談社, 1978, 43쪽 참조.
37 안휘준,「朝鮮王朝 後期繪畵의 新動向」,『考古美術』제20호, 考古美術同人會, 1977.6, 12쪽;「韓國의 瀟
湘八景圖」,『韓國繪畵의 傳統』, 문예출판사, 1988, 168~169쪽 참조. 그런데 최근 이보라는 자신의 논
문에서《송도팔경도》가 고려시대에 실제로 그려졌는지 의문을 제기하였다. 문헌에 송도팔경시는 나오
지만《송도팔경도》는 기록되어 있지 않기 때문이다. 그러나 이제현의 시 뿐만 아니라『세종실록』의「지
리지」에도 송도팔경이 기록된 점 등으로 보아《송도팔경도》도 그려졌을 가능성이 높다고 본다. 이보라
의 주장은「朝鮮時代 關東八景圖의 硏究」, 홍익대 석사논문, 2005, 24쪽 참조.

④서강풍설西江風雪 ⑤백악청운白嶽晴雲 ⑥황교만조黃郊晚照 ⑦장단석벽長湍石壁 ⑧박연폭포朴淵瀑布로 이루어지기도 하고, ①곡령춘청鵠嶺春晴 ②용산추만龍山秋晚 ③자동심승紫洞尋僧 ④청교송객青郊送客 ⑤웅천계음熊川契吟 ⑥용야심춘龍野尋春 ⑦남포연사南浦烟莎 ⑧서강월정西江月艇으로 구성되기도 하였는데 소상팔경에서 연원하였음은 분명하다.

《송도팔경도》에서도 〈자동심승〉·〈북산연우〉·〈서강풍설〉·〈황교만조〉 등은 각각 《소상팔경도》의 〈연사모종〉·〈소상야우〉·〈강천모설〉·〈어촌석조〉 등과 상통하는 요소들을 지니고 있었을 것으로 추측되나 작품이 전하지 않고 있어 직접적인 비교는 불가능하다.

《소상팔경도》가 고려시대에 전래되어 유행하면서 이윽고 《송도팔경도》처럼 우리나라의 명승을 팔경으로 그리는 경향이 새롭게 나타나 조선시대에 들어서 《신도팔경도新都八景圖》, 《관동팔경도關東八景圖》 등으로 이어지며 팔경문화의 확산과 토착화를 보여준다.[38]

38 박은순, 「朝鮮初期 漢城의 繪畫—新都形勝·升平風流」, 『講座美術史』 19호, 2002, 103~105쪽; 「朝鮮初期 江邊契會와 實景山水畵—典型化의 한 양상」, 『美術史學硏究』 221~222호, 한국미술사학회, 1999.6, 52~54쪽; 이보라, 「朝鮮時代 關東八景圖의 硏究」, 홍익대 석사논문, 2005, 25~29쪽 참조.

제4장

조선 초기의
팔경도

고려시대에 우리나라에 수용된 《소상팔경도》는 조선시대 내내 꾸준하게 그려졌다. 특히 조선 초기에 소상팔경을 노래한 시와 함께 그림의 제작이 매우 성행한 사실은 현재 전하는 작품의 수량이나 문헌의 기록에서도 짐작된다.

조선 초기에 《소상팔경도》가 성행하게 된 배경에는 안평대군의 역할이 중요했던 것 같다. 1442년 안평대군이 주도하여 제작한 『소상팔경시권瀟湘八景詩卷』은 조선 초기의 《소상팔경도》 작례로서 현재까지는 가장 시기가 앞서며 왕실과 당대의 대표적인 문신관료들이 참여하여 제작한 점에서 그 영향이 매우 컸을 것으로 생각된다. 『소상팔경시권』의 제작은 소상팔경시화뿐만 아니라 우리나라의 실경을 대상으로 한 팔경시화八景詩畵의 제작과 유행에 선구적인 역할을 한 것으로 생각된다.

조선 초기를 지나면서 《소상팔경도》뿐만 아니라 우리나라 명승의 실경을 대상으로 한 팔경도도 발전하기 시작하였다. 고려시대에 송도팔경도가 그려진 기록이 하였지만 우리나라 실경의 팔경도는 조선시대에 들어서 본격적으로 전개되었다.

1. 안평대군의 『소상팔경시권瀟湘八景詩卷』

고려시대 문인들의 시화일치 사상은 조선 초기의 문인들에게 확대 계승되어 더욱 왕성하게 시화가 제작되었다. 고려 중엽 이후 소수의 지식인 사이에서 시와 그림이 교류되었던 정도를 넘어서 조선 초기에 이르

그림 2. 「비해당소상팔경시권」 서문(이영서, 1442년, 종이에 먹, 국립중앙박물관 소장, 보물 제1405호)

면 그림과 시의 소통이 집단화되면서 시와 회화의 교섭은 더욱 활발해졌다. 이러한 양상은 조선 초기의 문인들이 유독 많은 제화시를 남긴 사실에서도 알 수 있다.[1] 시와 회화의 교류와 집단창작의 대표적인 사례를 『소상팔경시권』과 〈몽유도원도夢遊桃源圖〉의 제작에서 찾아볼 수 있다.[2]

조선 초기 시화 합작의 전형을 보여주는 『소상팔경시권』(그림 2)은 1442년 안평대군이 남송 영종寧宗(재위 1198~1224)이 쓴 「팔경시」의 글씨를 모탑模搨하고 《소상팔경도》를 그리게 하였으며 고려의 이인로(李仁老 : 1152~1220)와 진화陳澕(1200년경 활동)의 시를 써넣고 19명에 이르는 당

1 조선 초기의 제화시에 대해서는 고연희, 「朝鮮初期 山水畵와 題畵詩 비교고찰」, 『한국시가연구』 7, 한국시가학회, 2000, 343~373쪽 참조.

2 이형대, 「15세기 이상향의 풍경과 추체험 방식−〈夢遊桃源圖〉와 그 題讚을 중심으로」, 『韓國詩歌研究』 7, 2000, 380~381쪽.

한국의 팔경도

대의 군신群臣들에게도 시를 짓게 하여 두루마리로 만든 것이다. 그러나 현재 영종의 글씨를 모사한 것과《소상팔경도》는 산실되고 후대에 첩으로 개장되어 전한다.[3]

조선 초기에《소상팔경도》의 제작과 감상의 측면에서 가장 선구적인 역할을 한 사람은 안평대군과 안견으로 추정된다. 안평대군은 당시 최대의 서화 수장가이자 후원자였으며 안견은 최고의 화가였다. 더욱이 이 두 사람은 1447년 〈몽유도원도〉의 제작에서도 알 수 있듯이 긴밀한 관계 속에서 당시 화단을 이끌었다.[4]

이 두 사람은 〈몽유도원도〉의 제작에 앞서 1442년에는 『소상팔경시권』의 제작을 주도한 것으로 보인다. 『소상팔경시권』의 제작은 조선 초기《소상팔경도》의 유행과 관련하여 매우 중요한 사건이기 때문에 상세히 살펴보고자 한다. 『소상팔경시권』의 제작경위는 아래의 이영서 李永瑞(?~1450)가 쓴 서문에 잘 나타나 있다.

> 비해당匪懈堂(안평대군)이 하루는 나에게 말하기를 "내가 언젠가 『동서
> 당고첩東書堂古帖』에서 송나라 영종의 팔경시를 보고 그 글씨를 보물처럼
> 여겼다. 그리고 그 경치에 대해서 생각하고 마침내 시를 모사하도록 명을
> 내리고 그 경치를 그리게 하여 그 두루마리를 「팔경시」라 하였다. 그리고
> 고려에서 시로 뛰어난 진화와 이인로의 시를 붙였다. 또 당대에 시로 뛰
> 어난 사람에게 오언, 육언, 칠언의 시를 지어주기를 요청하였다. 승려인
> 雨千峰 또한 시를 지었는데 千峰은 불교계에서 시로 이름을 날린 사람이

3 전래 경위에 대해서는 임창순, 앞의 글, 262~263쪽 참조. 국립중앙박물관에 소장된 후 2004년에 보물 제1405호로 지정되었으며, 현재의 명칭은 『匪懈堂瀟湘八景詩帖』이다.
4 안휘준 · 이병한, 『安堅과 夢遊桃源圖』, 藝耕, 1991 참조.

다. 그대에게 전말을 기록해주길 부탁한다"고 하였다……[5]

안평대군이 『소상팔경시권』을 제작하게 된 계기는 명 태조太祖(재위
1368~1398)의 손자인 주헌왕周憲王 주유돈(朱有燉: 1379~1439)이 1416년
(영락 14)에 모각한 『동서당집고법첩東書堂集古法帖』을 입수하면서 비롯되

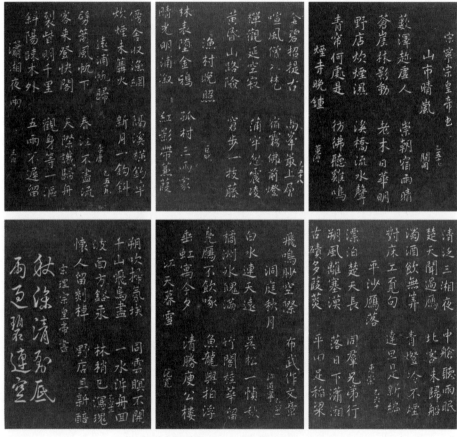

그림 3. 『동서당집고법첩』(명, 주유돈, 1416년, 탑본, 중국국가도서관 소장)

........................

5　李永瑞 序文 匪懈堂, 一日謂余曰, "我嘗於東書堂古帖, 得宋寧宗八景詩, 寶其宸翰, 而因想其景, 遂令�摹其詩,
　　畵其圖, 以名其卷, 曰八景詩, 仍取麗代之能於詩者陳李二子之作, 系焉, 又於當世之善詩者, 請賦五六七言以
　　謂之, 學佛人雨千峯, 亦詩之, 千峯盖亦以詩鳴於釋苑者也. 謂子叙其顚末."

　　　　　　　　　　　　　　　　　　　　　　　　　　　　　한국의 팔경도

었다. 『동서당집고법첩』은 진晉에서 원元에 이르기까지 역대 제왕과 명신의 법서를 담고 있는 것으로 모두 10권으로 이루어져 있는데, 안평대군이 감응한 남송 영종의 「팔경시」(그림 3)는 제2권에 실려 있다. 『동서당집고법첩』에 실린 남송 영종의 「팔경시」는 여러 면에서 주목된다. 우선 시의 제목과 함께 화가의 이름이 적혀 있는 점이다. 시의 전문은 다음과 같다.

瀟湘八景

山市晴嵐 關同

藪澤趁虛人　초목 무성한 숲에서 저잣거리로 사람을 찾아가니

崇朝宿雨晴　밤새 내린 비가 아침나절에 맑게 개었다.

蒼崖林影動　파란 벼랑에는 나무 그림자가 기웃이 드는데

老木日華明　해묵은 나무에는 햇살이 환하게 밝다.

野店炊煙濕　들녘 주막에는 안개가 축축이 젖어드는데

溪橋流水聲　계곡 다리에는 졸졸졸 흐르는 물소리.

青帘何處是　주점은 어디에 있는가?

彷佛聽雞鳴　닭 울음소리 듣고서 헤맨다오.

煙寺晚鍾 董源

金碧招提古　金碧(지명으로 추측)의 招提(절)는 고색창연한데

高峰最上層　높은 봉우리 가장 꼭대기에 있다.

暄風僧入梵　따뜻한 봄바람 부는데 스님은 절로 들어가고

宿霧佛前燈　지난 밤 안개는 부처님 앞 長明燈에 남아 있다.

禪觀延空寂　참선하는 스님들이 깨달음의 경지로 빠져드는데

蒲牢忽震凌　蒲牢(鐘) 소리 갑자기 널리 퍼진다.

黃昏山路險　해질녘 산길이 험하여

窘步一枝藤　힘든 걸음으로 나무 덩굴 하나잡고 간다.

漁村晚照 巨然

林表墮金鴉　숲 끝에는 金鴉(태양)가 떨어지고

孤村三兩家　궁벽한 마을에는 두 세 집이 있다.

晴光明浦漵　활짝 갠 날씨에는 포구가 환히 밝으며

紅影帶蒹葭　갈대는 붉은 노을을 머금었다.

傍舍收魚網　이웃집에서 고기 잡는 그물을 걷는데

隔溪橫釣車　계곡 건너편에는 고깃배가 흔들흔들한다.

炊煙未篝火　밥 짓는 연기는 피어오르지만 화롯불은 지피지 않고

新月一鉤斜　막 떠오른 초생달은 갈고리 모습으로 비스듬히 있구나.

遠浦帆歸 李唐

劈箭風帆下　돛단배는 쏜살처럼 아래로 가지만

春江不盡流　봄 강물은 모두 다 녹아서 흐르지 않았다네.

客來登快閣　길손이 와서 快閣에 오르니

天際識歸舟　하늘 저 끝에 돌아가는 배가 있음을 알겠다.

裂眥明千里　눈이 찢어져라 천 리 길을 분명히 보고도 싶지만

觀身等一漚　이 몸을 觀照하니 하나의 물거품과 같다네.

斜陽疎木外　지는 해는 성근 나무 밖에 있고

五兩不遲留　五兩(풍향기)은 멈춤 줄을 모르는구나.

瀟湘夜雨 王班

清泛三湘夜	맑은 강에 떠돌아다니는 三湘[6]의 밤에
中艙聽雨眠	선실에서 빗소리 들으며 잔다.
楚天聞過鴈	楚나라 지역 하늘에서 지나가는 기러기 소리 듣는데
北客未歸船	北館에 머문 사람은 돌아가는 배를 타지 않았다.
濁酒飮無筭	마신 탁주는 셀 수 없고
靑燈冷不煙	푸른 등불은 날씨가 추워서 인지 연기도 나지 않는다.
對床工覓句	책상 앞에서 아름다운 구절을 찾으며
達旦是新編	밤 새워 글 한 편 새로 짓는다.

平沙鴈落 惠崇

漂泊楚天長	이러 저리 떠돌다보니 초나라 하늘은 길기만 한데
同群兄弟行	기러기들 무리 지어 앞서거니 뒤서거니 날아간다.
朔風離塞漠	겨울바람이 변방에서 오고
落日下瀟湘	지는 해는 소상강에 떨어진다.
古磧多葭葭	강가에는 갈대와 물억새가 많고
平田足稻粱	너른 밭에는 곡식이 풍족하다.
飛鳴眇空際	날다가 울고 하늘 끝으로 아득히 사라지면서
布武作文章	재빠른 속도로 모양새를 이룬다.

洞庭秋月 許道寧

| 白水連天遠 | 흰 물은 하늘과 이어져 아득히 멀고 |

....................

6 삼상三湘 : 세 곳의 강 이름. 소상瀟湘, 증상蒸湘, 원상沅湘을 말한다.

吳淞一幀秋　吳淞江⁷은 한 폭의 가을이다.

橘洲冰魄滿　橘洲⁸에는 달빛이 가득하고

竹閣桂華留　竹閣⁹에는 계수나무 꽃이 남아 있다.

鳧鴈不飮啄　물오리와 기러기는 먹이를 먹지 않고

魚龍與拍浮　물고기와 용은 서로 두둥실 떠다닌다.

垂虹寓今夕　垂虹亭¹⁰에서 오늘 밤을 보내는데

淸勝庾公樓　청아한 분위기는 庾公樓¹¹보다 뛰어나다.

江天暮雪 范寬

朔吹掃氛埃　겨울바람이 불어와 먼지를 쓸어버리고

同雲暝不開　짙게 낀 구름은 걷히지 않아 어둡기만 하다.

千山飛鳥盡　온 산에는 나는 새의 자취도 끊겼는데

一水泝舟回　강가에는 물길을 거슬러 올라가는 배가 있다.

波面方鎔汞　수면 위는 鉛汞¹²을 뿌린 듯 하고

林梢已瀉瑰　숲 끝에는 이미 옥구슬이 쏟아 나오는 듯하다.

懷人留剡棹　사람이 그리워 剡溪¹³로 가는 나룻배에 머물러 있는데

野店且新醅　들녘 주막에는 또 새롭게 술이 익는구나.¹⁴

7 　오송강吳淞江 : 강소성江蘇省 소주蘇州 지역의 강 이름.

8 　귤주橘洲 : 모래섬 명칭. 호남성湖南省 장사현長沙縣 서상강西湘江 안에 있음.

9 　죽각竹閣 : 대나무로 만든 누각. 또는 절. 절을 죽원竹園 또는 죽림정사竹林精舍라고도 한다.

10 　수홍정垂虹亭 : 동정호에 있는 정자.

11 　유공루庾公樓 : 누각 이름. 진晉의 유양庾亮이 세웠다고 전하는데, 유루庾樓라고도 한다.

12 　연홍鉛汞 : 장생불사하는 약. 도가道家에서 아연과 수은을 혼합하여 만든다고 함.

13 　섬도剡棹 : 섬계剡溪로 가는 나룻배. 친구가 그리워서 찾아간다는 뜻이다. 진晉의 왕휘지王徽之(?~383
　　년경)가 눈 오는 달밤에 섬계에 사는 친구인 대규戴逵(?~395?)가 생각났다. 배를 타고 친구를 찾아갔
　　다가 만나지 않고 되돌아왔다는 고사가 있다.

14 　번역을 해주신 임재완林在完 선생님께 감사드린다.

내용을 보면 「산시청람 관동」, 「연사만종 동원」, 「어촌만조 거연」, 「원포범귀 이당」, 「소상야우 왕반」, 「평사안락 혜숭」, 「동정추월 허도녕」, 「강천모설 범관」 순으로 기재되어 있다.[15] 그래서 본래 팔경에 대한 그림들도 있었으며 이에 대해 영종이 제화시를 지었음을 추정케 한다. 그런데 여기에 기록된 화가들의 다수가 오대五代와 북송대에 활약한 자들로 《소상팔경도》의 창시자로 알려진 송적보다 생몰시기가 앞선다는 점에서 작품의 실제 작가로 보긴 어렵다.

다만 여기서 주목되는 점은 관동과 범관, 허도녕 등의 화북계 산수화가뿐만 아니라 동원, 거연 등 강남계 산수화가들도 포함된 점으로 보아 영종이 활동하던 남송대에 《소상팔경도》가 여러 화법으로 그려졌음을 짐작케 하는 것이다. 왜냐하면 관동이나 동원 등이 실제로 그린 작품은 아닐지라도 화풍만큼은 유사하기 때문에 전칭되었을 가능성이 높기 때문이다.

둘째, 남송 영종의 「소상팔경시」에 보이는 순서이다. 이 시의 순서는 「산시청람」, 「연사만종」, 「어촌석조」, 「원포범귀」, 「소상야우」, 「평사안낙」, 「동정추월」, 「강천모설」 순으로 되어 있다. 이 순서는 심괄(沈括 : 1031~1095)이 『몽계필담夢溪筆談』에서 송적의 팔경도를 기록한 순서 및 소상팔경시 중 제작시기가 가장 이른 혜홍惠洪의 시에 나타난 순서와 다르다.[16]

영종의 「소상팔경시」 순서가 무슨 이유로 그렇게 배치되었는지는 정확히 알 수 없으나 계절감을 고려한 것으로 추측된다. 「산시청람」은 봄을 나타낸 것으로 보이며 「소상야우」, 「평사안낙」, 「동정추월」은 가

15 시의 전문과 해석은 졸고, 「비해당소상팔경시첩과 조선 초기의 소상팔경도」, 『東洋美術史學』 창간호, 동양미술사학회, 2012.8, 232~236쪽 참조.
16 혜홍의 소상팔경시는 심괄이 『夢溪筆談』에서 송적의 팔경도를 기록한 순서와 일치한다. 시의 전문은 陳高華編, 『宋遼金畵家史料』, 文物出版社, 1984, 325~326쪽 참조.

을, 「강천모설」은 겨울을 나타낸다. 「연사만종」과 「어촌석조」, 「원포범귀」 등이 봄 또는 여름을 나타낸 것으로 보인다.[17]

중국의 「소상팔경시」 그리고 현존하는 중국의 《소상팔경도》는 배치된 순서가 일정하지 않다. 대체로 심괄이 『몽계필담』에서 송적의 팔경도를 기록한 순서를 따르다가 남송말에 와서 〈강천모설〉이 맨 끝에 배치되는 경향이 뚜렷해진 것 같다. 그러나 〈강천모설〉을 제외한 나머지 칠경의 배치 순서는 역시 일정하지 않다.[18] 이러한 점을 고려한다면 남송 영종의 「소상팔경시」에 보이는 배치 순서는 독특하다.

흥미로운 점은 『소상팔경시권』에 수록된 조선 초기 문인들의 소상팔경시의 순서도 영종이 지은 「소상팔경시」의 순서에 맞추어 배치한 것으로 보인다. 뿐만 아니라 고려시대 이인로와 진화의 시도 재배치하였다. 본래 이인로와 진화의 시는 심괄의 『몽계필담』에 실린 송적의 《소상팔경도》 순서와 일치한다.[19] 두 사람의 시를 영종의 「소상팔경시」의 순서에 따라 재배치한 이유는 자세히 알 수 없다. 영종의 「소상팔경시」 순서를 따른 데에는 『소상팔경시권』을 제작하도록 한 안평대군의 의지가 반영되었을 것으로 보인다.

셋째, 이와 관련하여 더욱 관심을 끄는 것은 조선 초기에 제작된 《소상팔경도》의 순서도 대체로 영종의 「소상팔경시」의 순서와 일치한다는 사실이다. 현재 조선 초기의 《소상팔경도》로 전하는 작품 중에 팔경을 모두 갖춘 것은 여섯 점 정도가 알려져 있다. 이중 김현성찬金玄成贊의 《소상팔경도》와 구한찬具瀚贊의 《소상팔경도》는 본래의 순서를 알

17　衣若芬, 「朝鮮安平大君李瑢及"匪懈堂瀟湘八景圖詩卷"析論」, 126쪽.
18　戶田禎佑, 「瀟湘八景と水墨山水圖屛風」, 『日本屛風繪集成二 山水畵—水墨山水』, 講談社, 1987, 145~151쪽 참조
19　송희경, 「朝鮮初期 소상팔경도의 시각적 변안과 그 표상적 의미」, 『溫知論叢』 第15輯, 온지학회, 2006, 137~138쪽.

기 힘들지만 다른 작품들은 〈어촌석조〉와 〈원포귀범〉, 〈평사낙안〉과 〈동정추월〉의 순서에서 바뀌는 경우가 있을 뿐 영종의 「소상팔경시」와 순서가 같다. 이 작품들은 모두 『소상팔경시권』의 제작연대인 1442년 이후에 그려진 것으로 판단되는 점으로 보아 조선 초기에 제작된 《소상팔경도》의 대체적인 순서는 영종의 「소상팔경시」에서 유래하였을 가능성이 높다.

넷째, 영종의 「소상팔경시」에서 보이는 '원포범귀', '평사안낙'의 표기이다. 이와 같은 표기는 다른 작품에서는 찾기 어렵고 조선 초기의 《소상팔경도》 중에서 일본 유현재幽玄齋 구장舊藏의 작품에서만 보이는데, 두 작품의 연관성에 대해서는 다음에 다시 살펴보고자 한다.

1442년 안평대군이 『소상팔경시권』을 제작하게 한 것은 고려 명종 때의 일을 연상시킨다.[20] 안평대군은 그때의 시화회를 알고 있었던 것으로 짐작된다. 이러한 일은 5년 뒤인 1447년 〈몽유도원도〉를 제작할 때에도 반복되었다.[21] 『소상팔경시권』의 《소상팔경도》는 안견이 그린 것으로 추정된다. 안견은 당대의 으뜸가는 화가였으며 『소상팔경시권』이 제작된 1442년 이전부터 안평대군의 측근으로 활동하였고 1447년에는 〈몽유도원도〉를 그리기도 하였기 때문이다. 신숙주(申叔舟 : 1417~1475)가 1445년에 쓴 「화기畵記」에 당시 안평대군이 소장한 안견의 작품이 기재되어 있는데 그중에 팔경도가 첫 번째로 기록되어 있다. 이 작품이 바로 『소상팔경시권』의 그림이었을 가능성이 높다.

......................

20 고려 명종 때에 신하들에게 소상팔경시를 짓게 하고 이광필에게는 《소상팔경도》를 그리게 하였다. 『高麗史』 卷122, 列傳 第35 「方技」, "(李寧) 子光弼 亦以畵見寵於明宗 王命文臣賦瀟湘八景 仍寫爲圖" 참조.
21 참고로 『소상팔경시권』의 제작에는 19명(고려의 문인 2명을 합하면 21명)의 문인이 참여하였고 〈몽유도원도〉의 제작에는 22명이 참여하였다. 두 작품의 제작에 모두 참여한 인물은 9명이다. 임창순, 「匪懈堂 瀟湘八景 詩帖 解說」, 『泰東古典研究』 5집, 한림대 태동고전연구소, 1989, 264~266쪽 참조.

『소상팔경시권』의 시문에서도 이 그림에 대한 단서를 얻을 수 있다. 우선 많은 시에서 그림이 비단에 그려졌음을 확인할 수 있다.[22] 아울러 이 그림이 두루마리였으며 팔경이 각각이면서도 한 폭처럼 이어졌던 것으로 생각된다. 유의손(柳義孫: 1398~1450)의 시에 "팔경이 비단 한 폭에 펼쳐져 있다八景森然絹一幅"라 하였으며 박팽년(朴彭年: 1417~1456)은 "팔경은 장기를 다투며 제각기 뽐내는데 한 번에 거두어 눈앞에 펼치니 삼엄하도다八景爭長各偎蹇 一時收拾森在前"이라 표현한 점이 이를 뒷받침한다.[23] 신숙주의 「화기」에도 "八景圖 各一"로 기록되어 있어 팔경이 각각이면서 이어져 한 장면처럼 그려져 있었음을 짐작할 수 있다.[24] 그리고 팔경도의 순서는 그림 제작의 계기인 남송 영종의 팔경시를 따랐을 가능성이 크다.

안평대군이 주도하고 군신들과 안견이 참여하여 제작된 것으로 생각되는 『소상팔경시권』은 조선 초기에 높은 수준을 이룩한 시화제작의 전형이었을 것으로 생각된다.[25] 그리고 『소상팔경시권』이 이후의 소상팔경시화 제작에 많은 영향을 주었음은 분명하다. 현재까지 확인된 바로는 『소상팔경시권』의 그림이 조선시대 최초의 《소상팔경도》이면서 화가가 안견일 가능성이 높기 때문이다. 안견은 당시 최고의 산수화가로 그가 이룩한 화풍은 후대 회화의 발달에 지대한 영향을 미쳤다. 이와 관련하여 조선 초기의 《소상팔경도》 대부분이 안견의 전칭을 지닌 점도 시사하는 바가 크다.

......................

22 안휘준, 「비해당 안평대군의 《소상팔경도》」, 『비해당소상팔경시첩 해설』, 문화재청, 2007, 56쪽 참조.
23 임재완, 「『비해당소상팔경시첩』 번역」, 『비해당소상팔경시첩 해설』, 문화재청, 2007, 28, 32쪽 참조.
24 申叔舟, 「畵記」, 『保閑齋集』 卷14; 안휘준, 『韓國繪畵史』, 一志社, 1980, 93~121쪽 참조.
25 안평대군은 『소상팔경시권』과 〈몽유도원도〉 외에도 많은 시화 제작을 주도하였다. 안장리, 「匪懈堂〈瀟湘八景詩帖〉考」, 『韓國中文學會56次定期學術大會論文集』, 한국중문학회, 2002.10, 52쪽 참조.

결론적으로 조선 초기《소상팔경도》의 유행에는 안평대군과 안견의 역할이 컸던 것으로 생각된다. 1442년 안평대군이 주도하고 안견이 그림을 그린 것으로 짐작되는『소상팔경시권』이 당시의 여러 정황으로 보아 조선 초기《소상팔경도》의 전통이 확립되고 발달하는 데 중요한 역할을 한 것으로 보인다.

2.《소상팔경도》와 기타 팔경도

『소상팔경시권』이외에도 조선 초기의 소상팔경시화에 대한 기록이 적지 않게 남아 있어 당시《소상팔경도》의 제작과 감상의 풍조를 이해하는데 도움을 준다. 조선 초기 소상팔경시화의 유행과 관련하여 빼놓을 수 없는 인물이 서거정(徐居正 : 1420~1488)이다. 서거정은 우리나라 경승을 소재로 12편의 팔경시를 지었으며 많은 제화시를 남겼는데 그 중에 적어도 몇 편은《소상팔경도》에 대한 제화시인 것으로 추정된다.

서거정이 안견의 〈산수도〉에 제한 8수의 시를 보면 제목은 없지만 내용으로 보아《소상팔경도》에 제한 시일 가능성이 있다.[26] 그리고 서거정이 지은 다른 하나의 제화시도《소상팔경도》의 내용과 관련이 깊다.[27]

26 徐居正,『四佳集』卷14, 題安堅山水圖八首 중 대표적으로 "何人泊近山前寺, 半夜鐘聲到客舡"의 구절은 煙寺暮鐘, "小風吹雨晩來過"의 구절은 瀟湘夜雨, "且問孤舟向何處, 西風歸興滿江南"의 구절은 遠浦歸帆, "山南山北雪紛紛, 寒江獨釣鱗來早, 茆店黃昏已閉門"의 구절은 江天暮雪의 이미지와 상통한다.

27 徐居正,『四佳集』卷45, 題畵詩에서 "寺在烟靄最上峰"의 구절은 "煙寺暮鐘", "歸帆晩飽風前腹"의 구절은 遠浦歸帆, "遠岫新呈雨後容"의 구절은 "山市晴嵐"과 상통한다.

강희안(姜希顔：1417~1464)이 그린《십이경도十二景圖》에도 제시를 남겼는데 이때의 '십이경' 중에 「동정추월洞庭秋月」, 「추교낙일秋郊落日」, 「일모포어日暮捕魚」, 「장범출해長帆出海」, 「세모신설歲暮新雪」 등은 소상팔경의 화제와 같거나 유사한 내용이었던 것으로 짐작된다.[28] 이러한 기록은 이미 조선 초기에 소상팔경이 다른 화제와 섞이거나 변형되어 그려졌음을 보여주는 예이다.

서거정이 최경崔涇(15세기 활동)의 산수도 십 폭에 붙인 제시도《소상팔경도》와 관련이 깊다. 「산시경람山市輕嵐」, 「어주만경漁舟晩景」, 「만포귀주晩浦歸舟」, 「계산취우溪山驟雨」, 「추소호월秋宵好月」, 「강호비안江湖飛雁」, 「고산적설高山積雪」 등의 제목을 보면 대부분이《소상팔경도》와 연관이 있음을 알 수 있다.[29] 화제의 의미가 거의 비슷하며 그림의 내용과 양식도《소상팔경도》와 매우 유사하였을 것으로 생각된다. 최경의 다른 산수도 8폭에 붙인 서거정의 제화시에서도 비슷한 정황을 짐작할 수 있다.[30]

서거정의 제화시가 시사하는 바가 적지 않은데 첫째, 조선 초기에《소상팔경도》또는 그와 유사한 그림들이 많이 제작되었으며, 둘째 안견 이외에 강희안, 최경 등도《소상팔경도》또는 그와 유사한 작품을 그렸음을 알려준다.

소상팔경에 대한 애호와 관심은 왕실에서도 계속 이어져 성종(재위 1469~1494)도 소상팔경시를 지은 사실이 있다.[31] 성종은 시서화를 애호

....................

28 徐居正, 『四佳集』 卷5, 「姜景愚畵十二圖, 申相宅所藏」 참조.

29 徐居正, 『四佳集』 補遺篇 卷1, 「題崔護軍畵十首」 참조.

30 崔涇의 다른 〈山水圖〉 8疊에 붙인 徐居正의 題畵詩는 '雁行', '風雨', '新雪' 등의 제목을 갖고 있으며 이외에도 '奇巖'이라는 제목의 시에 보이는 "杖藜一徑僧尋寺, 夜半鐘聲到客舩"이라는 구절은 '煙寺暮鐘'과 '雨山'의 제목에서는 "遠浦橫舟迷近浦, 後村籬落似前村"의 구절이 '遠浦歸帆'과 표현 내용이 거의 같음을 알 수 있다. 徐居正, 『四佳集』 卷52, 「高中樞소장崔涇畵山水八疊」 참조.

31 張維, 『谿谷集』 卷七, 「成廟御製瀟湘八詠帖序」 참조.

하여 신하들에게 궁중에 소장된 그림을 보이며 함께 감상하고 시를 짓게 한 경우가 많았다. 성종은 화원들에 대해서도 후원을 아끼지 않아 최경과 안귀생安貴生(15세기 활동)이 당상관에 제수될 정도였다.[32] 성종연간 궁중에서《소상팔경도》가 그려졌다는 기록은 없으나 앞서 살펴보았듯이《소상팔경도》와 깊은 관련이 있는 〈산수도〉 10폭을 최경이 제작한 사실은 당시 궁중의 분위기와 무관하지 않은 것으로 생각된다. 이렇듯 성종대에 이루어진 시서화 애호의 분위기는 16세기 들어 연산군燕山君(재위 1494~1506)과 중종中宗(재위 1506~1544) 그리고 선조연간(1567~1608)까지 이어졌다.[33]

16세기에도 소상팔경시화의 제작이 성행하였던 것 같다. 왕실에서는 중종이 여러 차례에 걸쳐 신하들에게 소상팔경을 시제로 하여 시재詩才를 겨루게 하였다. 모두 네 차례에 걸쳐 '팔경', '원포귀범', '동정추월' 등의 시제詩題를 주고 시재를 겨루게 하여 뛰어난 시를 지은 자에게는 포상하였다.[34] 이때 따로 그림을 그리게 한 기록은 없으나 소상팔경시화에 대한 관심과 애호가 여전하였음을 짐작할 수 있다.

16세기의《소상팔경도》에 대한 제화시로는 소세양蘇世讓: 1486~1562), 정사룡(鄭士龍: 1491~1570), 박광전(朴光前: 1526~1597) 등의 작품이 전하며, 이들이 제화시를 남긴 그림이 대부분 병풍인 점으로 보아 당시《소상팔경도》는 병풍의 형태가 많았던 것으로 생각된다.[35]

32 『成宗實錄』卷18(韓國精神文化研究院編, 『朝鮮王朝實錄美術記事資料集』1(書畵篇), 韓國精神文化研究院, 2001, 330~353쪽.
33 吉田宏志, 「李朝・成宗朝の繪畵事情」, 『朝鮮史研究會論文集』21輯, 1984, 17~24쪽; 이선옥, 「성종成宗의 서화 애호(書畵愛好)」, 『조선왕실의 미술문화』, 대원사, 2005, 113~151쪽 참조.
34 『朝鮮王朝實錄』, 『中宗實錄』, 20년(1525) 6월 5일(癸巳); 28년(1533) 8월 27일 ; 30년(1535) 5월 15일 ; 31년(1536년) 5월 12일條 참조.
35 蘇世讓의 시는 『陽谷集』卷 1, 「書洪古阜春年畵屛」; 鄭士龍의 시는 『湖陰集』卷六, 「奉題, 工曹尹判書屛」; 李廷馣의 시는 『四留齋集』卷1, 「題畵屛瀟湘八景」; 李光庭의 시는 『訥隱集』卷3, 「瀟湘八景, 題雙碧堂小

현재 전하는 조선 초기의《소상팔경도》는 팔경을 모두 갖춘 것도 있고 한두 폭만이 남아 있는 경우도 있다. 필자가 확인한 바로는 대략 20여점으로 파악되는데 다른 화제의 작품과 비교하여 상당히 많은 수량이다. 조선 초기의 그림이 많이 남아 있지 않은 상황에서《소상팔경도》가 상대적으로 많은 사실은 그만큼 조선 초기에 유행하였음을 알려준다.

남아 있는 조선 초기의《소상팔경도》는 15세기 후반에서 16세기 중엽 경에 제작된 것으로 판단되는데 예외 없이 안견파 화풍으로 그려져 있다. 안견파 화풍은 조선 초기《소상팔경도》의 양식과 전통이 형성되고 계승되는데 큰 역할을 한 것으로 평가된다. 안견파 화풍이란 안견이 북송대 곽희의 화풍, 그리고 금·원·명대의 변모된 곽희파 화풍을 바탕으로 이룩한 한국적인 화풍을 말한다.[36]

조선 초기의《소상팔경도》가 모두 안견파 화풍을 보여주지만 하더라도 세부적인 표현양식은 매우 다양하다. 안견파 화풍의 바탕을 이루는 이곽파 화풍은 북송에서 시작된 이래 금, 원, 명대를 지나면서 많은 변화를 거듭하는데 안견파 화풍에는 시대에 따라 변형된 이곽파 화풍이 반영되어 있다. 16세기 전반을 기점으로 안견파 화풍의《소상팔경도》에도 양식의 변화가 나타난 것으로 생각된다.

조선 초기의《소상팔경도》중에서 제작시기를 비교적 정확하게 알 수 있는 있는 작품은 일본 다이간지大願寺 소장의《소상팔경도》한 점뿐이다. 이러한 점에서 일본 대원사 소장의《소상팔경도》는 매우 중요한

...................

屛」; 朴光前(1526~1597)의 시는 『竹川集』 권1, 「瀟湘夜雨圖」, 11歲作」 참조.

36 안휘준, 「安堅과 그의 畵風－〈夢遊桃源圖〉를 中心으로」, 49~73쪽; 안휘준·이병한, 『安堅과 夢遊桃源圖』 등 참조.

데 왜냐하면 이 작품의 제작시기를 전후하여 양식의 변화가 이루어진 것으로 추정되기 때문이다. 안견파 화풍은 16세기 전반경을 경계로 하여 보다 고식古式에 가까운 화풍, 그리고 보다 한국화된 화풍으로 나눌 수 있는데 이에 대해서는 현존하는 조선 초기의《소상팔경도》중에서 팔경을 모두 갖춘 작품을 중심으로 살펴보고자 한다.

1) 유현재 구장의《소상팔경도》

조선 초기《소상팔경도》는 대략 16세기 전반을 경계로 두 시기로 나누어 살펴볼 수 있는 것 같다. 제작 시기가 조금 앞서는 것으로 생각되는《소상팔경도》중에서 주목되는 작품은 유현재 구장의《소상팔경도》이다.

유현재 구장《소상팔경도》(그림 4)는 조선 초기의《소상팔경도》중에서 팔경을 모두 갖추고 있으며 비교적 이른 시기에 제작된 것으로 추정되는 매우 중요한 작품이다. 정방형에 가까운 화면에 그려져 있으며 조선 초기의 다른《소상팔경도》와 마찬가지로 안견파 화풍을 보여주며 작품의 작자는 역시 알 수 없다.

팔경의 그림마다 오른쪽 상단에 해서체로 제목이 쓰여 있는데〈연사만종〉에 해당하는 그림만이 결락되어 있으며,〈원포범귀〉와〈평사안락〉이라는 표기가 특이하다. 세 번째인 듯한 그림의 제목 표기는 일부 잘려서 분명치 않은데〈어촌만조〉인 것으로 보인다.

이 작품의 본래 순서는 확실하지 않지만 필자의 생각으로는〈산시청람〉,〈연사만종〉,〈어촌만조〉,〈원포범귀〉,〈소상야우〉,〈평사안락〉,

연사만종

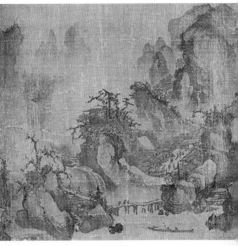

산시청람

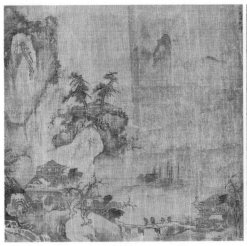

원포범귀

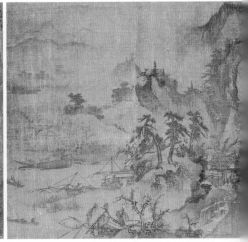

어촌만조

그림 4. 작자 미상, 《소상팔경도》(15세기 후반~15세기 말, 비단에 먹, 각 28.5×29.8cm, 일본 유현재 구장)

한국의 팔경도

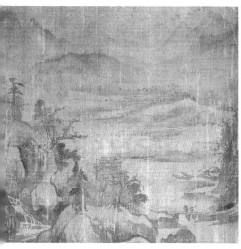

평사안락

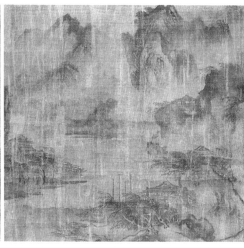

소상야우

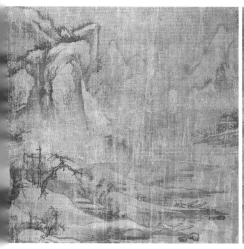

강천모설

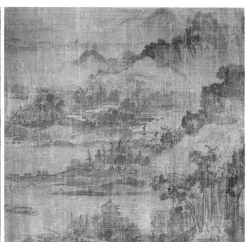

동정추월

〈동정추월〉, 〈강천모설〉 순이었던 것으로 생각된다. 이 순서로 오른쪽에서부터 일렬로 이어지도록 배치하면 두 폭씩 화면의 좌우 대칭의 균형이 맞을 뿐 아니라, 팔경이 각각이면서도 마치 한 장면처럼 유기적으로 연결된다.

이 순서는 남송 영종의 「소상팔경시」와 일치하며, 〈어촌만조〉, 〈원포범귀〉, 〈평사낙안〉 등의 제목 표기도 영종의 「소상팔경시」와 일치한다. 이 사실은 유현재 구장 《소상팔경도》가 『소상팔경시권』, 나아가 여기에 실렸던 《소상팔경도》와 밀접한 관련이 있음을 짐작케 한다. 팔경이 각각이면서 유기적으로 연결되는 점도 앞에서 살펴본 『소상팔경시권』의 그림에 대한 설명과도 부합된다. 이러한 점에서 이 작품은 『소상팔경시권』에 실렸던 《소상팔경도》의 임모본인 것으로 추정된다.[37]

작품을 구체적으로 살펴보면 화면구성에서는 편파이단구도를 위주로 하면서도 대각선 또는 사선구성을 적극적으로 활용하는 등 다양한 변화를 시도하였으며, 《소상팔경도》의 각 폭이 갖추어야 할 특징이나 소재 등을 자유롭게 구사하였다.[38]

〈산시청람〉에 보이는 산시의 표현은 기원이 매우 오래된 것으로 남송대 〈산시청람〉에는 거의 예외 없이 등장한다. 이 작품들 외에 이성李成(919~967) 전칭의 〈청만소사도晴巒蕭寺圖〉(그림 5)와 필자미상의 〈계산무진도溪山無盡圖〉(그림 6)와도 많은 공통점을 보인다.[39] 한편 대각선 구도와 편파적인 경물의 배치는 북송대 후기에서 시작된 화면구성의 변화를 계승하고 있다. 이 그림은 북송 말기의 〈송학현명사진도送郝玄明使秦圖〉

37 졸고, 「匪解堂瀟湘八景詩卷」과 일본 幽玄齋 소장 〈瀟湘八景圖〉의 연관에 대하여」, 『東垣學術論文集』 제10집, 2009, 31~54쪽 참조.
38 안휘준, 「韓國의 瀟湘八景圖」, 앞의 책, 187쪽.
39 박해훈, 「조선시대 瀟湘八景圖 연구」, 홍익대 박사논문, 2007, 116~118쪽 참조.

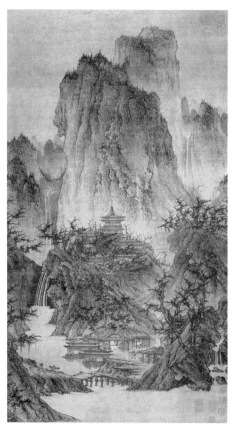

그림 5. 전(傳) 이성, 〈청만소사도〉(북송, 10세기, 비단에 먹,
115.5×56.0cm, 미국 넬슨-앳킨스 미술관 소장)

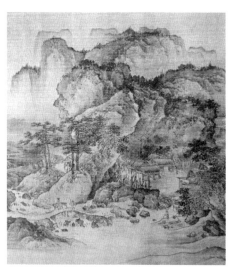

그림 6. 작자 미상, 〈계산무진도〉 부분(북송, 비단에 엷은 색, 전체
길이 35.1×213.0cm, 미국 클리블랜드 뮤지엄 소장)

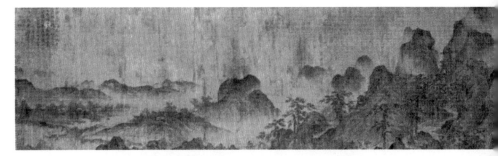

그림 7. 호순신, 〈송학현명사진도〉(북송, 비단에 엷은 색, 30.0×111.0cm, 일본 오사카시립미술관 소장)

(그림 7), 그리고 금대의 산수화인 〈민산청설도岷山晴雪圖〉 등과 친연성을 보이는데 안견의 〈몽유도원도〉 역시 금대 산수화와의 연관이 지적된 바 있다.[40] 이러한 여러 가지 특징으로 보아 유현재 구장 〈산시청람〉의 표현 양식은 유래가 오래되었음을 알 수 있다. 신숙주의 「화기」에 의하면 안평대군의 소장품 중에 곽희의 〈평사낙안〉과 〈강천모설〉, 그리고 원대 화가로 이필李弼의 《소상팔경도》가 있었는데 이러한 작품들에서 비롯된 영향일 수도 있다.[41]

〈어촌만조〉에 보이는 표현의 일부는 〈몽유도원도〉와 연관이 있다. 강가에 매어 있는 빈 배, 나무의 묘사 방식 등에서 안견의 〈몽유도원도〉와 유사하다. 〈동정추월〉에 보이는 대각선 구도의 삼단 구성은 특이한데 북송대에 그려진 호순신胡舜臣의 〈송학현명사진서화합벽권〉에서도 찾아볼 수 있다.[42]

〈강천모설〉에 보이는 화면 구성은 젯카이 주신의 찬이 있는 〈산수

40 안휘준, 「安堅과 그의 畵風-〈夢遊桃源圖〉를 중심으로」, 진단학회, 72쪽; 〈送邾玄明使秦書畵合璧卷〉에 대해서는 박해훈, 「『비해당소상팔경시첩』과 조선 초기의 소상팔경도」, 『東洋美術史學』 창간호, 2012, 동양미술사학회, 246~247쪽 참조.
41 申叔舟, 「畵記」, 『保閑齋集』 卷14; 안휘준, 『韓國繪畵史』, 一志社, 1980, 93~121쪽 참조.
42 박해훈, 「『비해당소상팔경시첩』과 조선 초기의 소상팔경도」, 앞의 책, 247쪽.

도〉(그림 1)의 왼쪽 화면과도 통하는 점이 있지만 본래 "강천모설"로 추정되는 하규 전칭의 〈설경산수도〉(그림 8) 등과 보다 밀접한 관련이 있다. 편파구도에 근경의 왼쪽에 튀어나온 절벽과 그 아래로 강가에 들어선 가옥과 매어 있는 배 등에서 공통된 표현을 보이고 있다.

유현재 구장 《소상팔경도》는 〈몽유도원도〉와 여러 가지 면에서 공통점을 보이지만 차이점 역시 적지 않다. 대각선 구도, 확대 지향적인 공간개념, 수지법樹枝法 등에서는 공통점을 보이지만 필묵법에서는 차이가 있다. 우선 〈몽유도원도〉는 전체적으로 담묵을 위주로 하고 붓을 잇대어 써서 그 흔적이 일일이 나타나지 않도록 하여 곽희의 전통적인 필법을 잘 따랐음을 알 수 있다. 그만큼 필치가 여러 번 가해지고 누적되어 산이나 언덕의 괴량감과 질감이 섬세하게 잘 드러나 있다.

그러나 유현재 구장 《소상팔경도》는 필치가 여러 번 가해진 표현을 찾기 힘들다. 분명한 윤곽선을 따라 농묵으로 어두운 부분을 짙게 표현한 다음 밝은 부분은 그대로 두어 흑백의 대조가 심하다. 세부 묘사에서도 차이가 있는데 폭포의 표현 등에서는 기량의 차이가 분명하게 드러난다.

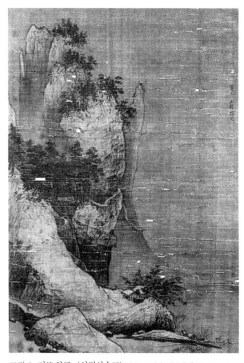

그림 8. 전傳 하규, 〈설경산수도〉(남송, 13세기, 비단에 먹, 47.6×32.5cm, 타이베이 국립고궁박물원 소장)

그림 9. 전傳 석경, 〈계산청월도〉(왼쪽 위)(16세기 전반, 비단에 엷은 색,
25.2×22.0cm, 간송미술관 소장)

그림 10. 전傳 이용, 〈누각산수도〉(오른쪽)(16~17세기, 종이에
색, 159.7×85.1cm, 일본 개인 소장)

그림 11. 작자 미상, 〈강산범영도〉(왼쪽 아래)(16세기 전반, 비단에 먹,
24.0×20.5cm, 일본 개인 소장)

〈몽유도원도〉와 보다 분명한 차이를 보이는 것은 단선점준短線點皴의 사용이다.[43] 〈원포범귀〉의 화면 왼쪽 주산에서 보이듯이 유현재 구장 《소상팔경도》에서는 단선점준의 사용이 눈에 띤다. 필치를 여러 번 중첩하기보다는 먹면 위주로 대상의 양감과 질감, 명암을 표현한 필묵법, 단선점준의 사용 등은 이 그림이 안견보다는 조금 후대의 작가에 의해 그려졌음을 말해준다.

『소상팔경시권』에 실렸던 《소상팔경도》의 충실한 임모본일 가능성이 크고, 표현 소재와 양식이 북송대 이래의 산수화법에서 고식을 따르고 있는 특징 등으로 보아 유현재 구장 《소상팔경도》은 제작 시기는 15세기 후반에서 15세기 말경으로 생각된다. 유현재 구장 《소상팔경도》가 〈몽유도원도〉와 유사한 소재와 표현 양식을 지닌 점도 그러한 추정을 뒷받침한다. 『소상팔경시권』의 《소상팔경도》가 안견의 작품이라면 이 그림의 영향으로 그려진 것으로 추정되는 유현재 구장 《소상팔경도》가 〈몽유도원도〉와 공통적인 표현을 보이는 것은 당연하다.

단선점준이 보이지만 매우 제한적이고 전형적인 표현이 아닌 점에서 16세기 전반의 산수화보다는 조금 이른 시기에 그려진 것으로 추정된다. 단선점준의 표현은 유현재 구장 《소상팔경도》가 안견의 작품을 임모하면서 15세기 후반 이후에 나타나기 시작한 토착적인 새로운 화풍이 가미되었음을 의미하는 것으로 파악된다.

한편 유현재 구장의 《소상팔경도》와 표현에서 공통점을 보이는 작품이 많이 전하는데 이러한 사실은 결국 안견이 그린 『소상팔경시권』의 《소상팔경도》가 후대에 미친 영향이 매우 컸음을 방증하는 것으로 생

.....................
43 단선점준은 15세기 후반에 나타나기 시작하여 16세기 전반기에 크게 유행한 준법이다. 안휘준, 「16世紀 朝鮮王朝의 繪畫와 短線點皴」, 『震檀學報』 第46~47號, 진단학회, 1979.6, 217~239쪽 참조.

각한다.

〈산시청람〉의 경우 밀접한 연관을 보이는 작품으로 석경石敬(16세기 전반 활동) 전칭의 〈계산청월도溪山淸樾圖〉(그림 7), 필자미상의 〈산수도〉, 이용李龍(?~?) 전칭의 〈누각산수도〉(그림 10) 등을 들 수 있다.[44] 〈어촌만조〉에 나타난 표현 양식도 후대의 작품에 많은 영향을 준 것으로 보인다. 일본 개인 소장 〈어촌석조〉의 경우는 거의 같은 표현이며, 국립진주박물관 소장 〈어촌석조〉, 일본 대원사 소장 〈어촌석조〉 등은 오른쪽 전경의 표현에서 유사함을 알 수 있다. 이밖에 이징(李澄 : 1581~1674 이후)의 〈어촌석조〉 등에서도 비슷한 표현이 나타나고 있어 조선 중기까지 지속적으로 영향을 미친 것으로 생각된다.

〈원포범귀〉에 보이는 표현은 정도의 차이는 있지만 양팽손(梁彭孫 : 1488~1545) 전칭의 〈산수도〉와 쇼케이(祥啓 : 1478~1506) 전칭의 〈산수도〉, 〈강산범영도江山颿影圖〉(그림 11) 등에서 그 영향 관계를 짐작할 수 있다.[45] 죠세츠(如雪 : 1386~1428) 전칭의 〈소상야우〉와 〈동정추월〉(그림 12)은 유현재 구장 〈소상야우〉와 〈동정추월〉의 표현을 매우 간략하게 변형한 것으로 보인다. 일본 개인 소장의 〈어촌석조〉·〈평사낙안〉(그림 13)은 유현재 구장의 〈어촌석조〉·〈평사안낙〉과 거의 같은 도상을 지니고 있다.

유현재 구장 《소상팔경도》의 도상이 다른 그림에 변형된 표현으로 널리 나타나고 있는 사실은 매우 의미가 깊다. 조선 초기와 중기의 《소상팔경도》와 산수화의 전개 과정에서 유현재 구장 《소상팔경도》의 도상이 범본範本으로서 중요한 역할을 수행한 것으로 생각되기 때문이다.

44 안휘준, 「韓國의 瀟湘八景圖」, 앞의 책, 189쪽; 中宗影幀을 그렸던 石璟에 대해서는 『明宗實錄』 卷九, 4年 己酉, 1549.9 庚辰條 참조; 필자미상의 〈산수도〉는 『幽玄齋選 韓國古書畵圖錄』, 幽玄齋, 1996, 30쪽의 도 14 참조.
45 쇼케이 전칭의 〈산수도〉는 『幽玄齋選 韓國古書畵圖錄』, 28쪽, 도 11 참조.

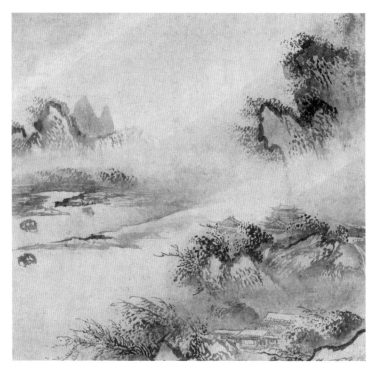

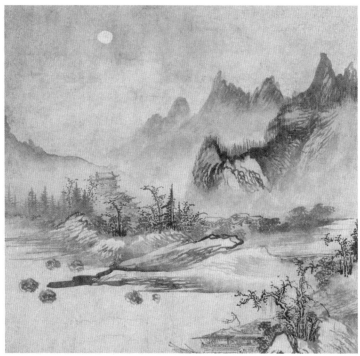

그림 12. 전傳 죠세츠, 〈소상야우〉(위)・〈동정추월〉(아래)(15세기 말~16세기 초, 각 30.1×31.0cm, 일본 개인 소장)

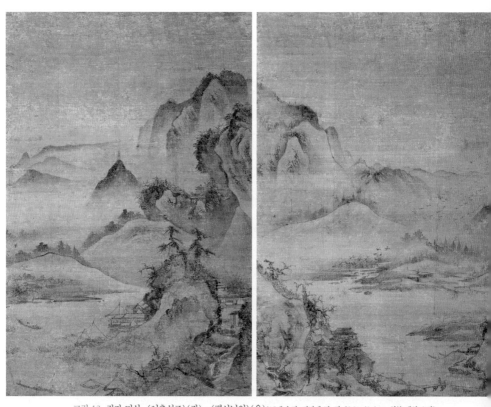

그림 13. 작자 미상, 〈어촌석조〉(좌)·〈평사낙안〉(우)(15세기 말, 비단에 먹, 각 65.2×42.4cm, 일본 개인 소장)

유현재 구장《소상팔경도》가 지닌 범본으로서의 전형성은『소상팔경
시권』의 안견이 그린 것으로 짐작되는《소상팔경도》에서 기원한 것으
로 추정해볼 수 있다.

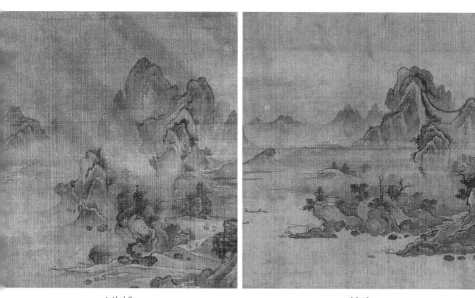

소상야우 어촌석조

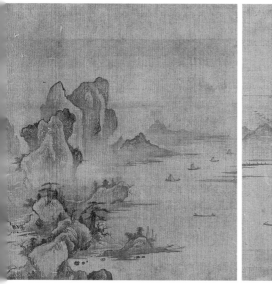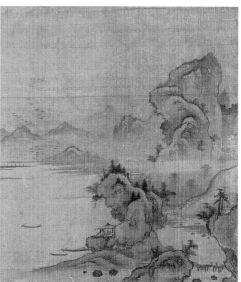

원포귀범 평사낙안

그림 14. 작자 미상, 《소상팔경도》(15세기 후반~16세기 초, 비단에 먹, 각 47.0×41.0cm, 일본 큐슈박물관 소장)

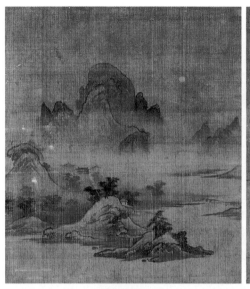

동정추월

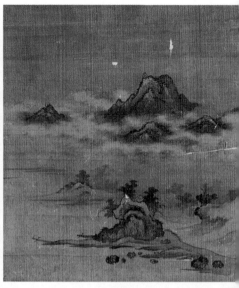

연사모종

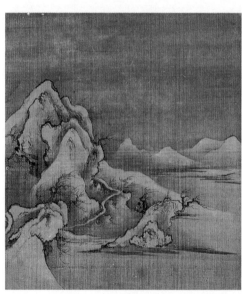

강천모설

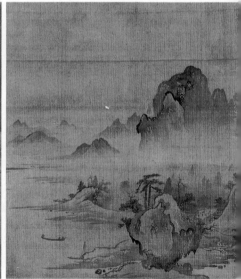

산시청람

2) 김현성찬金玄成贊《소상팔경도》

김현성(金玄成 : 1542~1621)의 찬贊이 있는《소상팔경도》는 1996년에 소개되면서 널리 알려졌으며 역시 팔경을 모두 갖추고 있다(그림 14).[46] 현재 배치된 팔경의 순서는 일본에서 재표구하는 과정에서 바뀌었을 가능성이 크다. 그림에는 진화의 팔경시가 적혀 있는데 1584년 김현성이 쓴 것이다. 김현성은 조선 중기의 관료이자 서화가로 시·서·화에 두루 능하였는데, 그림보다는 글씨에 뛰어났으며 송설체松雪體로 유명하였다. 제시의 서체書體 역시 송설체라 할 수 있다. 그런데 그림은 제시가 쓰인 1584년에 그려진 것인지 확실하지 않다.

현재 일본 큐슈九州국립박물관에 소장되어 있지만 과거에 전래되어 온 모리가毛利家의 『어보장어도구검장서御寶藏御道具檢張寫』에 기록된 내용을 보면 운고쿠 도요(雲谷等與 : 1612~1668)와 운고쿠 도데키(雲谷等的 : 1606~1664)가 '高麗繪'로 감정하였으며 1716~1736년 사이에 제시와《소상팔경도》가 별도로 표장表裝된 사실을 알 수 있다.[47] 결국 그림과 시가 같은 시기에 제작되었을 가능성은 낮다.

김현성찬의《소상팔경도》에 보이는 화법은 복합적이다. 〈연사모종〉을 제외한 그림에서는 편파이단구도와 대각선구도를 많이 활용한 안견파 화풍을 보여준다. 전체적으로는 대상을 멀리 조망한 대관적인 화면 구성이 눈에 띄는데 산수의 경관을 크게 나타내고 인물은 작게 표현한 점, 화면 가운데에 주산이 우뚝 솟아 있는 표현 등은 북송대의 산수화

46 戶田禎佑, 「瀟湘八景圖押繪帖屛風」, 『國華』 第1204號, 國華社, 1996, 16~23쪽 참조.

47 이에 대해서는 戶田禎佑, 「瀟湘八景圖押繪帖屛風」, 22쪽; 石阿啓子, 『世界美術大全集』 東洋編, 第11卷, 朝鮮王朝, 小學館, 1999, 355쪽 도판해설; 板倉聖哲, 「韓國における瀟湘八景圖の受容・展開」, 『青丘學術論集』 第14集, 韓國文化硏究振興財團, 26~27쪽 참조.

양식을 연상케 한다.[48]

〈연사모종〉에 보이는 미법산수화풍米法山水畵風은 새로운 표현이라 할
수 있는데, 서문보徐文寶, 이장손李長孫, 최숙창崔淑昌의 〈산수도〉와 유사한
점으로 보아 이 작품들과 비슷한 시기에 그려진 것으로 추정된다. 서
문보, 이장손, 최숙창이 모두 15세기 후반에서 16세기 초에 활약한 화
원들임을 고려할 때 김현성찬의 《소상팔경도》는 이들의 활동시기와
거의 같은 15세기 후반에서 16세기 초경에 그려졌을 가능성이 크다.[49]

3) 국립진주박물관 소장 《소상팔경도》

안견파 화풍의 《소상팔경도》 중에서도 표현양식이 매우 유사하여 밀
접한 관련을 보여주는 두 작품이 있는데 각각 국립진주박물관과 일본
다이간지大願寺에 소장되어 있는 《소상팔경도》이다. 두 작품은 팔경을 모
두 갖추고 있는데 국립진주박물관 소장의 《소상팔경도》(그림 15)는 현재
8폭의 축으로 전해지며 일본 다이간지 소장의 《소상팔경도》(그림 16)는
병풍으로 되어 있다.

이 두 점의 《소상팔경도》는 많은 점에서 공통점을 지니지만 같은 작
가가 그린 것으로는 보이지 않는데 세부 표현에서는 차이가 적지 않기
때문이다. 따라서 같은 유형이지만 작가가 다른 이 두 작품은 분석과
비교를 통해 상호간의 영향이나 선후관계를 추정할 수 있다고 본다.

......................

48 戸田禎佑, 앞의 글, 16쪽.
49 板倉聖哲, 「韓國における瀟湘八景圖の受容·展開」, 『靑丘學術論集』 제14집, 韓國文化硏究振興財團, 1999,
27쪽.

국립진주박물관 소장의 《소상팔경도》는 일본에 전래되면서 곽희郭熙의 전칭이 있었지만 조선시대 초기의 작품임이 분명하다.[50] 이 작품은 본래 병풍이었을 것으로 추정되는데 현재는 8폭의 축으로 분리되어 본래의 순서를 알 수 없다. 그러나 이 작품과 가장 유사한 일본 다이간지 소장의 《소상팔경도》와 대비하여 추정한 순서가 다음과 같이 알려져 있다.

즉 〈산시청람〉, 〈연사모종〉, 〈어촌석조〉, 〈원포귀범〉, 〈소상야우〉, 〈동정추월〉, 〈평사낙안〉, 〈강천모설〉 순이며, 이 순서대로 맞추어보면 화면 좌우로 편파구도의 각 폭이 두 폭씩 좌우 균형이 맞으며 조화를 이룬다. 또 이 순서를 일본 다이간지소장의 《소상팔경도》와 대비시켜 보면 〈어촌석조〉와 〈원포귀범〉의 순서만 서로 바뀔 뿐 나머지 그림의 순서는 일치하는 것으로 추정된다.[51]

두 작품은 언덕과 산의 묘사에서 단선점준短線點皴의 구사가 눈에 띤다. 이와 같은 특징은 16세기 이후 한국화된 안견파 화풍에서 특징적으로 나타나는 것이다. 두 작품의 화풍이 매우 비슷하지만 자세히 살펴보면, 일본 다이간지 소장본이 같은 소재의 반복이 많고 생략이 더 심한 점으로 보아 국립진주박물관본보다 나중에 그려졌을 가능성이 높은 것으로 추정된다.[52]

50 이 《소상팔경도》는 본래 일본 기주의 덕천가에서 소장하였으며 카노 탄유가 곽희의 그림으로 감정한 기록이 있다. 板倉聖哲, 위의 글, 28쪽 참조.

51 안휘준, 「韓國의 瀟湘八景圖」, 앞의 책, 198~199쪽 참조.

52 板倉聖哲과 이상남도 국립진주박물관본의 《소상팔경도》가 일본 다이간지 소장의 《소상팔경도》보다 이른 시기에 제작된 것으로 분석하였다. 板倉聖哲, 「韓國における瀟湘八景圖の受容・展開」, 앞의 책, 28쪽; 이상남, 앞의 글, 54~59쪽 참조.

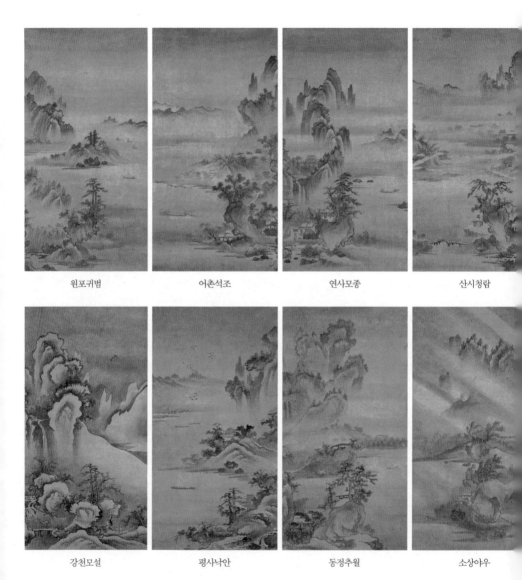

원포귀범 어촌석조 연사모종 산시청람

강천모설 평사낙안 동정추월 소상야우

그림 15. 작자 미상, 《소상팔경도》(16세기 전반, 종이에 먹, 각 91.0×47.7cm, 국립진주박물관 소장)

국립진주박물관 소장의 《소상팔경도》는 도상圖像의 표현에서 젯카이 쥬신찬의 〈산수도〉(그림 1)와 안견 전칭의 《사시팔경도四時八景圖》(그림 23)로부터 많은 영향을 받은 것으로 보인다. 한 예로 〈강천모설〉에 보이는 장면은 안견 전칭의 《사시팔경도》 중 제8엽인 〈만동晚冬〉과 비슷한 점이 많다. 전경의 둥글둥글한 모양의 언덕과 물줄기, 중경의 울퉁불퉁한 산봉우리와 계곡에서 떨어지는 폭포 등의 표현에서 국립진주박물관 소장본의 〈강천모설〉이 〈만동〉의 영향을 받은 것으로 보인다. 그런데 이 두 그림에 표현된 주요 소재는 젯카이 쥬신찬의 〈산수도〉(그림 1)에서도 찾아볼 수 있다.

산과 언덕의 형태 그리고 필묵법에서는 많은 차이를 보이지만 폭포와 다리, 여행객 등 주요 소재와 구성은 상당히 유사하다. 이러한 점에서 본다면 고려 말기의 작품으로 추정되는 젯카이 쥬신찬의 〈산수도〉에 나타난 표현방식이 조선 초기의 《사시팔경도》와 《소상팔경도》로 계승되었음을 보여주는 예라 할 수 있다. 국립진주박물관 소장본의 〈산시청람〉·〈연사모종〉·〈어촌석조〉 등에서도 안견 전칭의 《사시팔경도》에서 영향을 받은 것으로 보인다.[53]

국립진주박물관 소장의 《소상팔경도》는 편파삼단의 전형적인 구성, 단선점준의 사용, 확대된 공간표현을 보이지만 평판화平板化된 화면 등에서 비슷한 특징을 보이는 점으로 보아 1539년경에 그려진 것으로 추정되는 일본 다이간지 소장의 《소상팔경도》와 거의 비슷한 시기인 16세기 전반에 제작되었을 것으로 추정된다.[54] 그러나 세부 표현의 차

53 박해훈, 「조선시대 瀟湘八景圖 연구」, 홍익대 박사논문, 2007, 136~141쪽 참조.
54 국립진주박물관 소장 《소상팔경도》의 제작시기에 대해서는 대부분의 연구자가 16세기 전반 경으로 추정하고 있다. 그러나 이상남은 이 작품이 15세기 후반에 제작되었을 가능성이 높은 것으로 추정하는 듯하다. 이상남, 앞의 글 참조.

이와 영향관계에서 보면 비슷한 시기에 제작되었어도 국립진주박물관 소장본이 일본 다이간지소장본보다 조금 먼저 그려진 것으로 보인다.

4) 일본 다이간지 소장《소상팔경도》

조선 초기의《소상팔경도》중에서 제작시기를 비교적 확실하게 추정할 수 있는 작품으로는 일본 다이간지 소장품(그림 16)을 들 수 있다. 이《소상팔경도》는 그 이면에 손카이(尊海 : 1472~1543)라는 일본승日本僧의 자필일기가 기록되어 있는데 이 기록에 따르면『고려판일체경高麗版一切經』을 구하러 조선에 건너왔던 손카이가 1539년에 일본으로 돌아갈 때 가져간 것이다.[55] 따라서 이 그림은 화가는 알 수 없지만 제작의 하한연대를 알 수 있는 점에서 매우 귀중한 자료이다.

이 작품은 손카이가 가져갈 당시의 표구를 그대로 유지하고 있어 조선 병풍의 가장 오랜 형태를 완전하게 전하는 것으로도 주목된다. 오른쪽에서부터〈산시청람〉,〈연사만종〉,〈원포귀범〉,〈어촌석조〉,〈소상야우〉,〈동정추월〉,〈평사낙안〉,〈강천모설〉의 순이다. 이 순서는 영종의「소상팔경시」와 유현재 구장《소상팔경도》와는〈원포귀범〉과〈어촌석조〉,〈동정추월〉과〈평사낙안〉의 순서만 바뀌었을 뿐 대체로 비슷하다.

이 작품의 특징으로는 편파삼단의 구성, 단선점준의 사용, 확대된 공간 표현과 평판화된 화면 등을 들 수 있다. 편파삼단구도는 16세기 안

55 脇本十九郎,「尊海渡海日記屛風」,『美術研究』28號, 1934.4, 179~181쪽; 武田恒夫,「大願寺藏尊海渡海日記屛風」,『佛敎藝術』第52号, 1963, 127~130쪽 참조.

한국의 팔경도

견파 화풍의 산수도에 전형적으로 나타나는 특징 중의 하나인데 그 연원은 명초 산수화에 있는 것으로 짐작된다. 편파삼단구도 뿐 아니라 원경의 산들이 농묵의 강한 필치로 그려진 점에서도 공통된다.[56] 단선점준과 확대된 공간 표현, 평판화된 화면 등도 16세기 산수화의 특징이다.

이 작품의 특징적인 표현은 〈어촌석조〉와 〈동정추월〉에서 보이는 언덕의 넓은 평지에 모여 있는 인물들의 모습이다. 이러한 표현은 이전의 《소상팔경도》에서는 없던 것으로 새로운 표현 양식이 성립하였음을 말해준다. 다른 그림으로는 문청文清 전칭의 〈동정추월〉과 양팽손 전칭의 〈산수도〉 등에서도 볼 수 있다. 16세기 중엽 경에 그려진 계회도 등에서는 흔히 나타나는데, 원대 이곽파의 산수화에서 유래한 것으로 생각된다.[57]

일본 다이간지 소장의 《소상팔경도》는 여러 가지 점에서 국립진주박물과 소장본과 유사한 특징이 있다. 그러나 세부 표현의 차이와 영향관계에서 보면 비슷한 시기에 제작되었어도 일본 다이간지 소장의 《소상팔경도》가 국립진주박물관 소장본보다 나중에 그려진 것으로 보인다.

두 작품은 모두 안견 전칭의 《사시팔경도》의 영향을 받은 것으로 보이지만, 일본 다이간지 소장본의 〈산시청람〉, 〈원포귀범〉을 국립진주박물관 소장본의 〈산시청람〉과 〈어촌석조〉를 비교해 보면 많은 연관이 있어 일본 다이간지 소장본이 국립진주박물관 소장본의 영향을 받았을 가능성이 크다.

....................

56 한정희, 『옛 그림 감상법』, 대원사, 1997, 101~102쪽.
57 원대 이곽파인 당체唐棣의 〈송음취음도松蔭聚飮圖〉, 주덕윤朱德潤의 〈임하명금도林下鳴琴圖〉 등에 대표적으로 나타나는데 이 소재는 북송의 이곽파 양식과 구별되는 원대 이곽파 화풍의 중요한 특색이라고 한다. 홍상희, 「元代 李·郭派畵風 繪畵 硏究」, 홍익대 석사논문, 80~81쪽 참조.

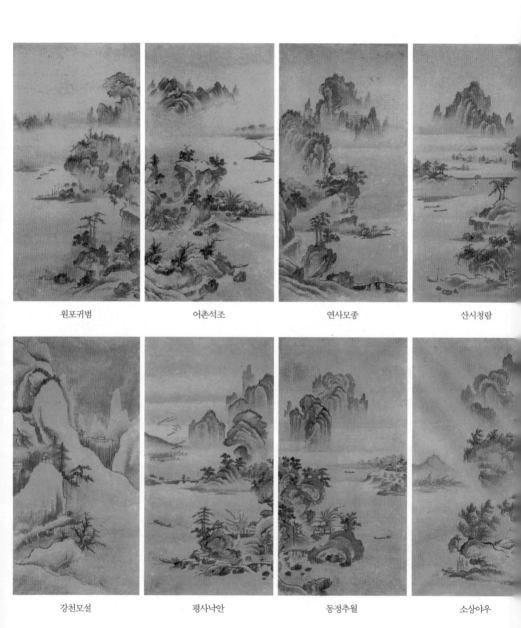

| 원포귀범 | 어촌석조 | 연사모종 | 산시청람 |

| 강천모설 | 평사낙안 | 동정추월 | 소상야우 |

그림 16. 작자 미상, 《소상팔경도》(16세기 전반, 종이에 먹, 각 98.3×49.9cm, 일본 다이간지 소장)

한국의 팔경도

일본 다이간지 소장본이 보다 앞서 제작된 것으로 추정되는 국립진주박물관 소장본에 비해 경물의 묘사와 화면 구성이 더욱 형식화되어 있는 점은 16세기 안견파 화풍의 변모양상을 나타내는 것으로 생각된다.

5) 국립중앙박물관 소장 《소상팔경도》

위의 두 작품과 화면의 형태는 다르지만 표현 양식에서 많은 연관을 보이는 작품이 국립중앙박물관 소장의 《소상팔경도》(그림 17)이다. 병풍의 두 작품과 달리 화첩으로 이루어진 이 작품은 《사시팔경도》 화첩과 함께 안견의 작품으로 전칭되어 왔지만 실제로는 후대 화가에 의해 그려진 것이다.[58] 국립중앙박물관 소장품의 순서는 국립진주박물관 소장품과 같은 것으로 보인다.[59]

이 작품은 편파이단구도 등 조선 초기 산수화의 일반적인 특징을 지니고 있다. 근경과 원경 사이에 넓은 공간이나 거리를 암시하는 듯한 표현도 《사시팔경도》 등과 공통된다. 그러나 보다 구체적으로 살펴보면 《사시팔경도》에 비해 공간이 더욱 확대되어 있음을 알 수 있다.[60] 나아가 산수의 경계가 모호하게 표현되어 있고 원근에 따른 필묵법의 변화가 거의 없어 공간감이나 원근감을 느끼기 힘들다.

......................

58 안휘준, 「傳 安堅 筆〈四時八景圖〉」, 『考古美術』 136~137호, 한국미술사학회, 1978, 72~78쪽: 『한국 회화사 연구』, 시공사, 2000, 380~389쪽에 재록: 안휘준, 「國立中央博物館所藏〈瀟湘八景圖〉」, 『考古美術』 138~139호, 한국미술사학회, 1978, 136~142쪽: 『한국 회화사 연구』, 시공사, 2000, 390~400쪽에 재록 참조.
59 안휘준, 앞의 글, 392~393쪽 참조.
60 위의 글, 179쪽: 안휘준, 「국립중앙박물관 소장의 《소상팔경도》」, 395~396쪽 참조.

〈산시청람〉과 〈연사모종〉은 국립진주박물관 소장품과 공통된 표현 요소가 있는데 보다 생략적이고 단순하며, 단선점준의 구사가 많고 조선 중기 이징李澄의 《소상팔경도》 등에 많이 나타나는 호초점胡椒點의 표현이 보이는 점, 그리고 조선 중기의 계회도와 공통된 표현 요소가 많은 점 등에서 이 작품이 국립진주박물관 소장품보다는 조금 후대인 16세기 중엽 경에 제작된 것으로 판단된다.

6) 구한찬具澣贊 《소상팔경도》

구한찬具澣贊의 《소상팔경도》(그림 18)는 근래에 알려진 작품으로 팔경을 모두 갖춘 화첩이다.[61] 문징명(文徵明 : 1470~1559)의 전칭이 있었지만 구한(具澣 : 1524~1558)의 인장이 판독되면서 구한이 제시를 쓴 것으로 추정되었다.

구한은 문신으로 1534년(중종 29) 중종의 딸 숙정옹주(淑靜翁主 : 1525~1564)와 결혼하여 능창위綾昌尉에 봉해졌다. 명종의 즉위에 공헌을 하여 1545년 위사원종공신衛社原從功臣이 되고, 1555년 사옹원제조司饔院提調가 되었다. 시문에 능하고 문인화에도 뛰어났다고 하나 현재 전해지는 작품은 없다.

새로 장첩된 현재 그림의 순서는 원래의 상태로 보기 어려우며, 원래는 〈산시청람〉, 〈연사만종〉, 〈원포귀범〉, 〈어촌낙조〉, 〈소상야우〉, 〈평사낙안〉, 〈동정추월〉, 〈강천모설〉 순이었을 것으로 생각된다.

....................

61 2008년 일본에서 개최된 "朝鮮王朝の繪畵と日本"라는 전시회에서 처음 소개되었다. 『朝鮮王朝の繪畵と日本』, 讀賣新聞大阪本社, 2008, 226쪽의 도 2 참조.

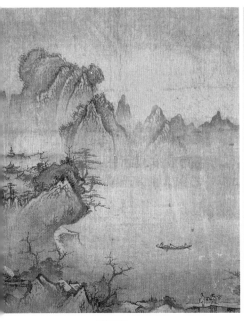

연사모종

산시청람

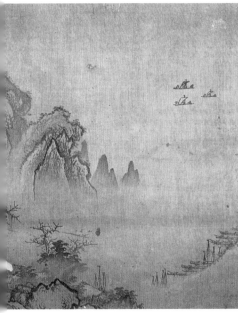

원포귀범

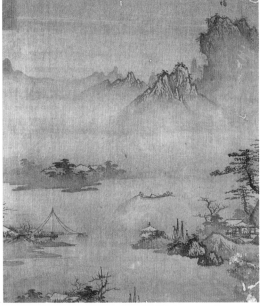

어촌석조

그림 17. 작자 미상, 《소상팔경도》(16세기 전반, 비단에 먹, 각 35.2×30.7cm, 국립중앙박물관 소장)

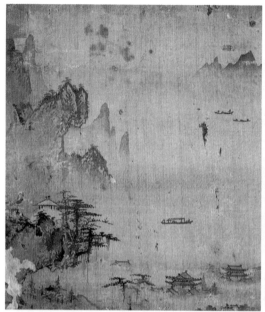

동정추월

소상야우

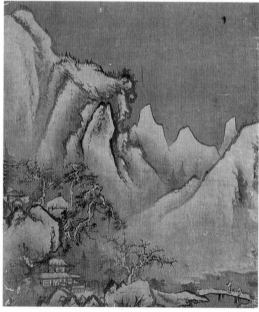

강천모설

평사낙안

한국의 팔경도

연사만종

산시청람

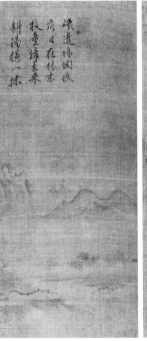

어촌낙조

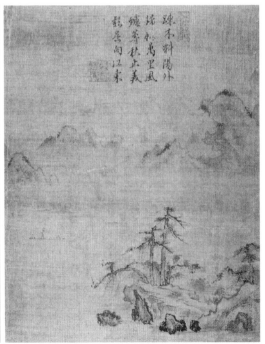

원포귀범

그림 18. 작자 미상, 《소상팔경도》(16세기 중엽~후반경, 종이에 먹, 각 34.5×26.9cm, 일본 개인 소장)

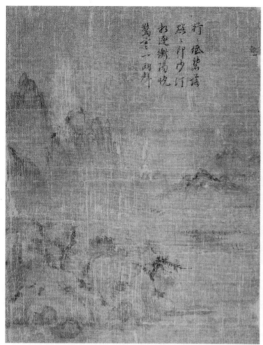

平沙落雁

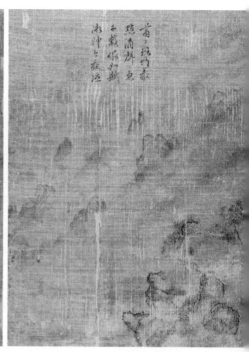

소상야우

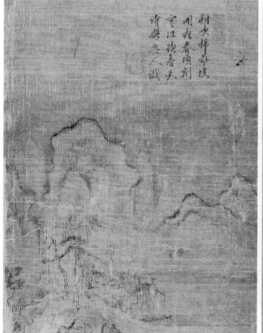

강천모설

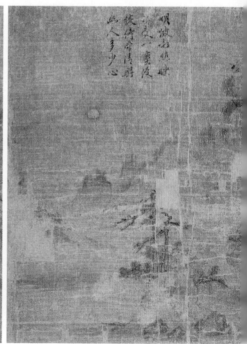

동정추월

그림은 안견파 화풍을 보이지만 묘사가 매우 간략하여 산수의 경계가 모호하며, 묵조墨調의 변화도 단조롭다. 산과 바위의 묘사에서 먹의 농담 대비가 강한 점은 절파의 영향으로도 느껴진다. 작품의 제작 시기는 대략 16세기 중엽~후반경으로 추정되며, 구한의 제시와 인장은 진위 여부가 확실하지 않다.

7) 기타 《소상팔경도》의 단편들

조선 초기의 《소상팔경도》 중에는 일부만 전하는 작품도 많다. 그만큼 조선 초기에 《소상팔경도》의 제작이 성행하였음을 말해준다. 삼성미술관 소장의 〈산시청람〉(그림 19)도 비교적 제작시기가 이른 것으로 생각된다. 편파삼단구도를 지닌 이 작품에서 특징적인 요소는 역시 산시의 모습이다. 산시를 위에서 내려다 본 조감도식의 표현은 유현재 구장의 〈산시청람〉, 김현성찬의 《소상팔경도》 중의 〈산시청람〉 등에도 보인다. 이외에 16세기에 제작된 것으로 추정되는 《소상팔경도》의 〈산시청람〉에서는 비스듬히 내려다본 산시의 모습이 표현되어 있지 않아 시대적인 특징인 것으로 보인다.

이 그림의 표현 양식에서는 북송 이공년李公年(12세기 활동)의 〈산수도〉(그림 20)와 유사한 특징이 있어 주목된다.[62] 'S'자 모양으로 보는 이의 시선을 끄는 화면 구성도 비슷하지만 원경의 표현이 매우 유사하다. 세부 묘사가 치밀하고 단정하며, 묵조가 매우 안정되어 있다.

....................

62 戸田禎佑, 「平沙落雁圖」, 『國華』 第1170號, 國華社, 1992, 25쪽; 板倉聖哲, 위의 글, 26쪽.

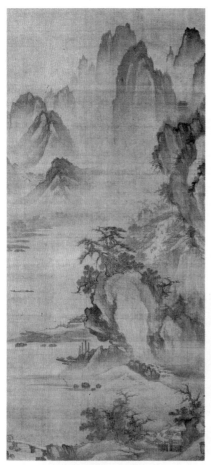 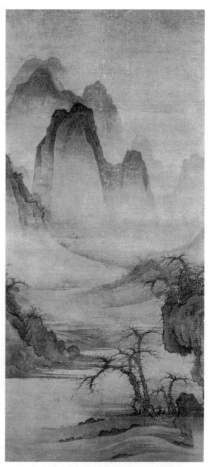

그림 19. 작자 미상, 〈산시청람〉(15세기 말~16세기 초, 비단에 먹, 96.0×42.0cm, 삼성미술관 리움 소장

그림 20. 이공년, 〈산수도〉(북송12세기, 비단에 엷은 색, 130.0×48.5cm, 미국 프린스턴대학 미술관 소장)

화면 왼쪽의 원산의 묘사에 단선점준의 시원적인 표현이 보이기도 하지만 여러 가지 점에서 고식古式을 따르고 있어 일본 다이간지 소장 《소상팔경도》보다는 제작시기가 조금 앞서는 것으로 추정된다.

이 작품과 비슷한 느낌을 주는 그림이 메트로폴리탄 미술관 소장의

〈평사낙안〉(그림 21)이다.[63] 두 그림은 화풍이 매우 흡사하여 본래 한 세트가 아닐까 생각할 정도인데 크기에서 조금 차이가 있다. 크기 외에도 〈평사낙안〉에는 화면 상단 오른쪽에 제시가 쓰여 있는 점이 다르다. 그래서 〈산시청람〉은 제시가 쓰여 있던 부분이 잘렸을 것으로 추정하는 견해도 있다.[64]

일본 교토京都 니시혼간지西本願寺 소장의 〈평사낙안〉(그림 22)은 안견 전칭 《사시팔경도》의 영향을 많이 받은 것으로 보인다.[65] 또한 일본 다이간지 소장 〈평사낙안〉과도 일부 표현에서 매우 유사하다.[66]

필묵법에서는 많은 차이를 보이는데, 니시혼간지 소장본의 화법이 보다 치밀하며 묵조도 세련되어 있고 전·중·후경의 연결도 자연스럽다. 그리고 다이간지 소장본에는 단선점준의 표현이 뚜렷한 반면 니시혼간지 소장본에는 시원적인 형태가 보인다. 즉 16세기 초경에 제작된 것으로 추정된다.

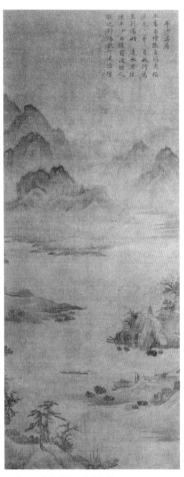

그림 21. 작자 미상, 〈평사낙안〉(15세기 말~16세기 초, 비단에 먹, 125.6×49.0cm, 미국 메트로폴리탄 미술관 소장)

63 국립중앙박물관, 『산수화, 이상향을 꿈꾸다』, 그라픽네트, 2014, 58쪽.
64 戸田禎佑, 앞의 글, 26쪽
 板倉聖哲, 앞의 글, 26쪽.
65 『西本願寺展』, 東京國立博物館, 2003, 140쪽.
66 박해훈, 「조선시대 瀟湘八景圖 연구」, 홍익대 박사논문, 162~163쪽 참조.

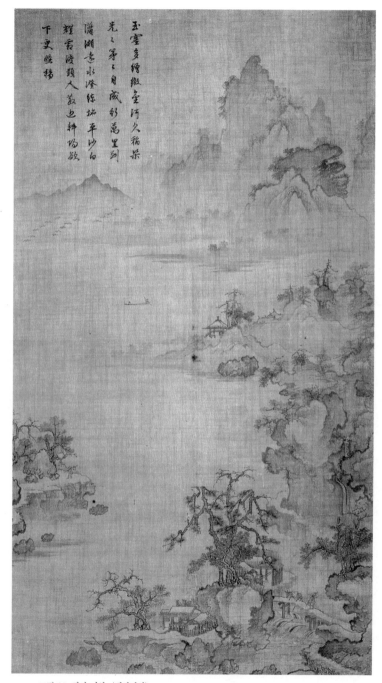

玉塞多繚繞金河久稽栖
先々箆々自成彩萬里到
瀟湘意水澄練描平沙白
鯉雲渡頸人散也錦鴻敬
下史縣楊

그림 22. 작자 미상, 〈평사낙안〉(16세기 초, 비단에 엷은 색, 85.7×41.2cm, 일본 니시혼간지 소장)

한국의 팔경도

일본에 전하는 조선 초기의《소상팔경도》중에는 "文淸" 인印이 있는 〈연사모종〉과 〈동정추월〉, 〈어촌석조〉와 〈원포귀범〉이 있다.[67] 이 네 작품은 화풍도 같지만 크기도 거의 같으며 같은 납전지蠟箋紙에 그린 점 등 여러 가지 근거에서 같은 화가의 작품인 것으로 추정된다.[68]

　　문청文淸의 정체에 대해서는 여러 이견이 있는데 대체로 "文淸" 인이 찍혀 있으나 조선 초기의 그림임이 분명한 작품들은 에도江戶시대에 죠세츠如拙의 작품으로 위장하기 위해 찍은 위인僞印일 가능성이 크다고 한다.[69] 문청文淸 전칭의《소상팔경도》는 국립진주박물관과 대원사 소장의 작품과 많은 연관이 있는 것으로 보인다. 이들 작품 사이의 공통점으로는 우선 안견파 화풍과 삼단구도를 들 수 있다. 산과 언덕의 묘사에서 단선점준의 구사도 공통된다.

　　〈원포귀범〉과 〈동정추월〉에는 여러 명의 인물이 모여 앉아 담소를 나누는 장면은 다이간지 소장본의《소상팔경도》와 양팽손 전칭의 〈산수도〉에도 나타난다. 이와 같은 점에서 국립진주박물관 및 다이간지 소장품과 제작시기가 비슷한 16세기 전반 경에 그려진 것으로 추정된다.

　　메트로폴리탄 미술관 소장의 〈연사모종〉과 〈동정추월〉는 병풍에서 떨어져 나온 두 폭으로 생각된다.[70] 이 두 폭은 제목에 부합되는 특

67　郭在祐, 「文淸山水畵考―新出・靜嘉堂文庫本山水をめぐって」, 『國華』第1204號, 國華社, 1996, 5~15쪽.
68　郭在祐, 위의 글, 7~8쪽 참조.
69　文淸에 대한 論考로는 다음의 문헌 참조. 안휘준, 「朝鮮王朝初期의 繪畵와 日本實町時代의 水墨畵」, 『韓國學報』第3輯, 일지사, 1976, 15~21쪽; 郭在祐, 위의 글, 5~15쪽; Richard Stanley-Baker, 「文淸再考―異なる人物, 異なる國籍」, 『國華』第1232號, 國華社 ,1998, 7~22쪽.
70　『미국, 한국 미술을 만나다』, 국립중앙박물관, 2012, 159쪽의 도 70; Hongnam, Kim, "An Kyon and the Eight View Tradition : An Assessment of Two Landscape in Metropolitan Museum of Art", Arts of Korea, Metropolitan Museum of Art, 1997, 366~401쪽; 김홍남, 「메트로폴리탄미술관 소장 조선 초기 쌍폭 산수화 연구」, 『중국・한국미술사』, 학고재, 2009, 300~349쪽 참조.

징적인 소재의 표현이 보이지 않아 애매한 점이 있으며, 이 두 폭의 그림과 화풍이 매우 비슷한 그림들이 또 있다. 일본 개인 소장의 〈소상야우〉와 〈동정추월〉 그리고 사계산수도 또는 《소상팔경도》의 일부로 추정되는 일본 구나이쵸宮內廳 소장의 〈산수도〉 세 폭이다.[71] 밀접한 연관을 지닌 이 작품들의 존재는 조선 초기에 다양한 유형의 《소상팔경도》가 그려졌음을 알려준다.

대체로 편파이단구도를 유지하며 근경과 원경에 이르는 공간 구성이 비교적 자연스럽고 대원사 소장 《소상팔경도》에 비해서는 평판화된 느낌이 약하다. 세 종류의 작품은 대원사 소장 《소상팔경도》보다는 조금 빠른 시기에 그려진 것으로 보이는데, 이중에서도 단선점준이 보이지 않는 메트로폴리탄 미술관 소장의 두 그림이 조금 앞서는 것으로 추정된다.

조선 초기의 《소상팔경도》 중에는 안견의 전칭작이 많은데 일본 야마토분카간大和文華館 소장의 〈연사모종〉도 그중의 한 작품이다.[72] 편파삼단구도에 운두준雲頭皴의 암괴 등 안견파 화풍을 보여주지만 둥근 형태의 전형적인 운두준이 아니라 각이 진 모양이다. 이처럼 모나게 깎여 있는 바위나 산의 모습은 원대 염차평閻次平 전칭의 〈추동산수도秋冬山水圖〉에 보이는 표현과 비슷하다.[73] 이 그림의 제작시기에 대해서는 다양한 설이 있지만, 편파삼단구도에 평판화된 화면, 호초점의 표현 등을 고려한다면 대략 16세기 전반 경에 제작된 것으로 추정된다.[74]

....................

71 『朝鮮王朝の繪畵と日本』, 読売新聞大阪本社, 2008, 38~40쪽의 도 5~6; 일본 宮內廳 소장의 〈산수도〉 세 폭에 대해서는 板倉聖哲, 「傳安堅〈山水圖〉三幅の史的位置」, 『三の丸尚藏館年報・紀要』第9號, 2004, 89~96쪽 참조.

72 『崇高な山水』(大和文華館, 2008), 51쪽의 도 24.

73 『崇高な山水』(大和文華館, 2008), 34~35쪽의 도 10; 板倉聖哲, 「韓國における瀟湘八景圖の受容・展開」, 30쪽.

한편 일본 17세기의 화가 카노 탄유(狩野探幽: 1602~1674)가 자신이 본 중국과 조선의 그림들을 축소해서 모사해 놓은《탄유슈구즈探幽縮圖》에는 조선 초기의《소상팔경도》중 6폭이 모사되어 있는데, 〈원포귀범〉・〈어촌석조〉・〈연사모종〉・〈동정추월〉・〈평사낙안〉・〈소상야우〉 등이다. 카노 탄유가 모사한 6폭 중 원작 5폭의 소재는 알려지지 않고 〈평사낙안〉은 중국 원대의 화가 맹진孟珍의 〈산수도〉로 전하는 것이다.[75] 이 〈평사낙안〉은 편파이단구도를 지니고 있으며, 그리고 전경에는 방향은 반대지만 다이간지 소장의 〈평사낙안〉과 같은 소재가 표현되어 있다. 아마도 다이간지 소장의《소상팔경도》와 비슷한 시기에 제작된 것으로 추정된다.[76]

지금까지 살펴보았듯이 조선 초기의《소상팔경도》는 16세기 전반을 기점으로 양식의 변화가 나타난 것으로 생각된다. 15세기 후반에서 16세기 초경에 제작된 것으로 여겨지는 유현재 구장의《소상팔경도》, 김현성찬의《소상팔경도》등은 대체로 일본 다이간지 소장《소상팔경도》등 그 이후에 그려진《소상팔경도》에 비해 보다 고식을 지니고 있다. 공간감과 원근감의 표현, 묵조의 다양한 변화 등에서 송・원대 이곽파 화풍과의 연관성이 보다 깊다. 16세기에 전반 이후에 그려진《소상팔경도》에서는 안견이 이룩한 화풍을 바탕으로 보다 한국화 현상이 뚜렷해진 것으로 생각된다. 대표적으로 일본 대원사 소장이나 국립진주박물관 소장의《소상팔경도》를 보면 원근감이나 오행

74 안휘준, 「韓國의 瀟湘八景圖」, 앞의 책, 202쪽; 板倉聖哲, 위의 글, 30쪽; 金貞敎, 「大和文華館藏『煙寺暮鐘圖』について」, 『大和文華』79號, 1988, 8쪽.

75 板倉聖哲, 「探幽縮圖から見た東アジア繪畵史」, 『講座 日本美術史』3 圖像の意味(東京大學出版會, 2005, 126쪽, 도 11 참조).

76 박해훈, 「조선시대 瀟湘八景圖 연구」, 홍익대 박사논문, 170~172쪽 참조.

감의 표현이 적고 평판화된 느낌이 강하다.

조선 초기의《소상팔경도》는 동아시아 회화사에서도 매우 독특한 위치를 지니고 있다. 일본은 물론《소상팔경도》의 근원지인 중국에도 조선 초기의《소상팔경도》와 유사한 화풍의《소상팔경도》는 없다. 북송대의《소상팔경도》는 이곽파 화풍으로 그려졌을 것으로 추정되지만 확실하게 전하는 작품은 없다. 안견파 화풍이 이곽파 화풍의 한국화된 화풍이라는 점에서 북송대 이곽파 화풍의《소상팔경도》는 조선 초기《소상팔경도》에 그 전통이 계승된 것으로 생각된다. 실제로 조선 초기의《소상팔경도》중에는 북송대 산수화와 연관을 보여주는 작품들이 많다. 따라서 조선 초기의《소상팔경도》는 중국에서도 전하지 않는 고전 양식을 지니고 있는 점에서 회화사적인 의미가 매우 크다.

8) 기타 팔경도

조선 초기의 팔경도는《소상팔경도》인 경우가 대부분이지만, 팔경의 형식을 응용하여 사계의 산수를 팔경으로 그리거나 고려시대의 송도팔경도처럼 우리나라의 실경을 팔경으로 그리는 시도들도 점차 활기를 띠기 시작하였다. 특히 실경을 대상으로 한 팔경도의 시도는 후대에 매우 성행하는 〈명승명소도名勝名所圖〉의 제작과 감상에 많은 자극이 되었을 것으로 생각된다.

(1) 안견 전칭의 《사시팔경도四時八景圖》

　《사시팔경도》는 여덟 장면으로 이루어지고 계절의 변화를 소재로
한 점에서 《소상팔경도》와 상통하는 점이 많다. 계절의 변화를 소재로
한 산수도는 그 기원이 매우 오래되었으나 팔경으로 나누어 그린 것은
《소상팔경도》의 영향이 있었다고 본다. 왜냐하면 회화에서 팔경으로
작품을 구성하는 방식은 《소상팔경도》에서 기원하였기 때문이다.

　우리나라에서 사시팔경도가 언제부터 시작되었는지 자세히 알 수
없지만 조선 초기에는 그려졌음이 확인된다. 신숙주가 사시팔경을 포
함한 10첩 병풍에 제시한 기록을 남기고 있다.[77] 고려시대의 사시팔경
도에 대한 기록은 아직 발견되지 않았으나 사시도四時圖 등 거의 같은
형식의 작품이 그려지고 있었음을 볼 때 고려시대에도 그려졌을 가능
성이 높다.[78]

　조선 초기의 《사시팔경도》로는 안견 전칭의 작품이 전한다. 안견
전칭의 《사시팔경도》(그림 23)는 본래 《산수도첩》으로 불리던 것이었
지만 사계의 변화를 나타낸 것으로 확인되어 《사시팔경도》로 고쳐 부
르게 되었다.[79] 이 그림은 안견의 전칭작 중에는 가장 이른 시기에 제
작된 것으로 추정되며 조선 초기의 《소상팔경도》와 관련하여 매우 중
요한 작품이다.[80]

........................

77　申叔舟,『保閑齋集』, 卷三, 「題屛風」, 一二~一四 참조; 안휘준, 「傳 安堅 筆 〈四時八景圖〉」, 한국미술사
　　학회, 78쪽 주 3에서 재인용.
78　이색의『목은시고牧隱詩藁』에 춘·하·추·동과 함께 강월江月, 폭포瀑布, 송정松亭, 회암檜巖, 범찰梵
　　刹, 선궁仙宮, 등왕각滕王閣, 황학루黃鶴樓를 그린 12폭 병풍에 제한 시가 있다. 李穡,『牧隱詩藁』, 卷28,
　　「詩, 奉謝廣平李侍中所藏山水十二疊屛風」 참조.
79　안휘준, 앞의 글, 72쪽.
80　안견이 실제로도 〈사시팔경도〉를 그렸음을 알려주는 기록도 있다. 許穆,『記言』別集 卷八, 「安堅山水圖
　　貼序」 참조; 안휘준, 「傳 安堅 筆 〈四時八景圖〉」, 한국미술사학회, 78쪽 주 4에서 재인용.

이 작품의 각 폭은 편파구도를 지니고 있어 화첩을 펼치면 같은 계절을 소재로 한 두 그림이 대칭되며 좌우균형을 이루도록 되어 있다. 팔경의 구성은 대체로 비슷한데 화면의 한 쪽에 주산主山 등 경물이 집중적으로 배치되고 다른 쪽은 수면이나 안개 등으로 넓은 공간을 암시하도록 표현되어 있다. 그리하여 주산이 배치된 쪽은 고원高遠의 풍경이 그 반대쪽은 평원경平遠景이 배치되고 전경과 후경이 나뉘는 편파이단구도를 이루고 있다. 각 그림의 전경에는 둥글거나 비스듬한 언덕이 자리하고 그 위에는 대부분 나무나 누정樓亭이 들어서 있다. 〈만춘晩春〉·〈초춘初秋〉·〈만동晩冬〉에서 보듯이 전경의 둥그런 언덕과 그 위에 들어선 나무와 정자는 정형화된 표현으로 보인다.

전경에 언덕과 그 위에 나무(특히 소나무)를 배치하는 방식은 곽희의 〈조춘도早春圖〉에서도 볼 수 있으며 금대와 원대 그리고 명초의 이곽파 산수화에 이르기까지 지속적으로 그려졌다.[81] 그러나 중국의 이곽파 산수화는 조선 초기 안견파 산수화와 표현방식이 다른 것으로 보인다. 중국 이곽파 산수화의 경우 대부분 전경에 언덕과 소나무가 들어서 있는데 낮은 언덕에 비해 소나무가 과장되어 매우 크게 그려져 있음을 알 수 있다.[82]

조선 초기의 안견파 산수화에서는 중국의 이곽파 산수화처럼 소나무의 과장된 표현을 볼 수 없고 대부분 언덕 위에 배치되며 단독으로 전경에 배치되는 경우가 거의 없는 것으로 파악된다. 조선 초기 안견파 산수화는 화면 구성에서 나무보다는 언덕이 보다 중요한 소재였으

81 박은화, 앞의 글, 140쪽 참조.
82 〈早春圖〉의 전경 등에 보이는 큰 소나무는 군자君子를 상징한다는 견해도 있다. 曾布川寬, 「郭熙と早春圖」, 『東洋史研究』 第34卷 4號, 동양사학회, 1977, 81~82쪽; 박해훈, 「조선시대 瀟湘八景圖 연구」, 홍익대 박사논문, 2007, 243쪽 참조.

며 언덕 위에는 나무뿐만 아니라 누정 등도 그려져 있다. 이러한 소재는 조선 초기 안견파 산수화에서 거의 빠짐없이 등장하는데 현존하는 작품 중에서 가장 오랜 예를 안견 전칭의 《사시팔경도》에서 찾아볼 수 있다.[83]

필묵법에서도 몇 가지 특징을 들 수 있는데 우선 언덕과 산의 묘사에서 보이는 울퉁불퉁한 윤곽과 치형돌기齒形突起 그리고 침식공侵蝕孔을 표현한 굵은 점의 모습 등은 안견의 〈몽유도원도〉에서도 보인다. 이러한 점에서 안견의 〈몽유도원도〉와 시대양식을 공유하고 있는 것으로 인정되며 제작시기도 안견이 활동하던 15세기 중엽 경으로 판단된다.[84] 그러나 〈몽유도원도〉보다 윤곽을 묘사한 필선이 보다 굵고 거친 점에서 차이가 있다.

안견 전칭의 《사시팔경도》는 조선 초기 《소상팔경도》에 많은 영향을 준 것으로 짐작된다. 현존하는 조선 초기 《소상팔경도》의 많은 작품에서 영향이 보이지만, 그중에서도 특히 국립진주박물관 소장본(그림 15), 일본 다이간지 소장본(그림 16), 국립중앙박물관 소장본(그림17) 등의 《소상팔경도》에 뚜렷한 영향을 준 것으로 생각된다.

이 작품이 《소상팔경도》를 비롯하여 후대의 산수화에 가장 큰 영향을 미친 화풍의 요소는 전경에 언덕과 나무 또는 누정을 배치하는 방식으로 생각된다. 전경에 소나무 등 나무의 배치를 중시한 중국의 이곽파 화풍과 달리 비스듬히 또는 둥글게 솟은 언덕을 중시하고 그 위에 나무 또는 누정을 배치하는 구성은 안견 전칭의 《사시팔경도》 등에서 정

83 안견 전칭의 《사시팔경도》에 상징적 의미와 정치적 우의성이 담겨 있는 것으로 해석한 논고도 있는데 박은순, 「朝鮮 初期 山水畵의 空間—政治的 理想의 視覺化」, 『美術史學研究』 제288호, 한국미술사학회, 2016, 6~17쪽 참조.
84 안휘준, 「傳 安堅 筆 〈四時八景圖〉」, 78쪽 참조.

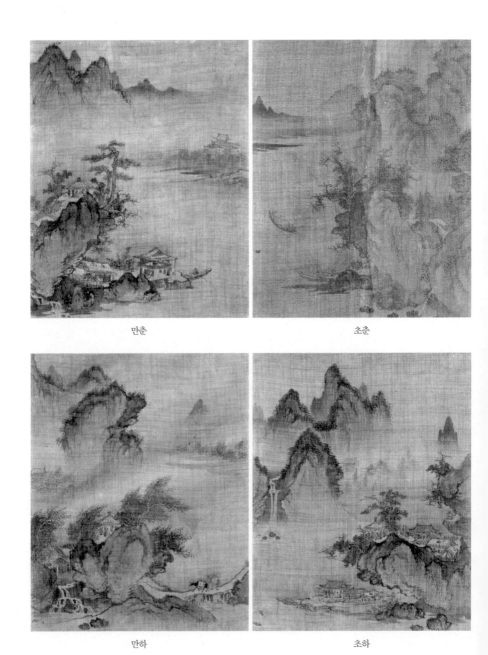

만춘

초춘

만하

초하

그림 23. 안견, 《사시팔경도》(15세기 중엽~15세기 후반, 비단에 먹, 각 35.2×28.5cm, 국립중앙박물관 소장)

한국의 팔경도

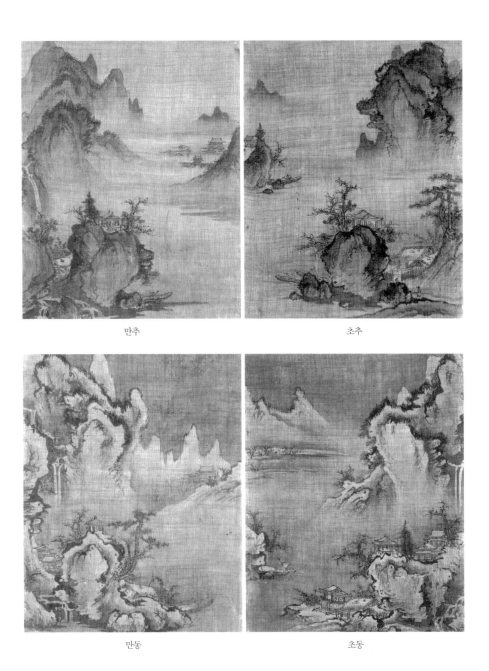

만추 초추

만동 초동

형화되어 이후 안견파 화풍의 주요 표현 요소로 즐겨 그려지게 된 것으로 생각된다.

안견 전칭《사시팔경도》의 특징인 편파구도와 경물들이 흩어져 있으나 서로 호응하여 시선을 유도하면서 통일적인 느낌을 들게 하는 화면 구성도 안견파 화풍의 표현 요소를 이루며 후대의 산수화에 많은 영향을 미친 것으로 보인다. 그리고 이 그림은 수묵 위주이지만 누각 등 건물에는 붉은 색을 칠하였는데 이러한 표현도 양팽손梁彭孫 전칭의 〈산수도〉, 문청 전칭의 〈누각산수도〉 그리고 16세기 계회도 등에서도 찾아볼 수 있어 역시 후대에 계승된 표현 요소 중의 하나로 여겨진다.[85]

나. 〈신도팔경도新都八景圖〉

조선 초기 소상팔경시화의 성행은 우리나라 실경을 대상으로 한 팔경시화의 제작으로 이어졌다. 『한경식략漢京識略』의 기록에 의하면 『신증동국여지승람新增東國輿地勝覽』에 소개된 도성의 팔경시가 있다. 또한 한양팔영漢陽八詠, 신도팔경新都八景, 남산팔경南山八景 등에 대한 정도전(鄭道傳 : 1342~1398), 권근(權近 : 1352~1409), 권우(權遇 : 1363~1419), 정이오(鄭以吾 : 1347~1434) 등의 시가 있음을 알 수 있다.[86]

『한양팔경』과 『신도팔경』은 「기전산하畿甸山河」, 「도성궁원都城宮苑」, 「열서성공列署星拱」, 「제방기포諸坊碁布」, 「동문교장東門教場」, 「서강조박西江漕泊」, 「남도행인南渡行人」, 「북교목마北郊牧馬」로 조선개국 시 한양의 모습을 팔

85 이원복, 『회화』, 솔출판사, 2005, 102쪽 참조.
86 유봉예, 권태익 역, 『漢京識略』, 탐구당, 1975, 207~208쪽.

경으로 구획한 문명적인 풍물로서 국가의 번영과 융성함을 노래하였다.[87] 한강 주변의 아름다운 경치와 경물을 노래한 『남산팔경』은 「운횡북궐雲橫北闕」, 「수창남강水漲南江」, 「암저양화岩低雨花」, 「영상장송嶺上長松」, 「삼춘답청三春踏靑」, 「구일등고九日登高」, 「척헌관등陟巘觀燈」, 「연계탁영沿溪濯纓」이고 후에 서거정과 강희맹도 이와 유사한 남산팔영을 읊었다.[88]

『신도팔경』은 그림으로도 그려져 태조는 좌정승 조준(趙浚 : 1346~1405)과 우정승 김사형(金士衡 : 1341~1407)에게 〈신도팔경〉의 병풍을 하나씩 하사하였고, 정도전은 이 그림을 보고 신도팔경시를 지어 바쳤다.[89] 조선 초기 우리나라 실경을 대상으로 한 팔경도의 가장 이른 예로 생각되는데 기록으로만 전한다. 조선 건국 후 새로운 도읍으로 건설된 한양의 경관을 찬미하고 왕조의 무궁한 번영을 기원하기 위하여 제작된 것으로 생각되지만 작품이 전해지지 않아 자세한 정황은 알 수 없다.

87 박은순, 「朝鮮初期 漢城의 繪畵─新都形勝·升平風流」, 『講座美術史』 19호, 한국미술사연구소, 2002, 103~105쪽.
88 안장리, 『한국의 팔경문학』, 집문당, 2002, 138~189쪽.
89 『太祖實錄』 卷14, 태조7년(1398) 8월 2일조.

山縣東三十里即首山
址行五里許石山趕
洋中上山岩角奇異
四面望如雉堞故名萬
烽燧多樹橋塔仍為果
海一面連陸如蛾口三
城頂戴山根內無井
城頹牧及牧入
祿為牧使時設鎮今
臺向上緣崖攀木僅
彌至絶頂下鑿岩壁
縛為棧道及上緣石
入百餘步有盤石丁
六人俯臨無地又有
直通海衣石知其象
洪濤巨浪震蕩萬里
如在空中忐神俱慢

제5장

조선 중기의 팔경도

조선 중기(약 1550~1700)는 임진왜란王辰倭亂(1592~1598)과 정묘호란
丁卯胡亂(1627), 병자호란丙子胡亂(1636~1637) 등의 지극히 파괴적인 대란
이 속발하고 당쟁이 계속된 불안한 시기였다. 하지만 이러한 어려움
속에서도 회화는 더욱 뚜렷하게 발전하여 한국적 화풍을 뚜렷하게 형
성하였다.[1] 조선 중기의 회화에 있어서도 가장 큰 비중을 차지한 것은
전시대와 마찬가지로 산수화였다.

산수화 분야에서《소상팔경도》의 제작과 감상 역시 전 시대의 유풍遺風
이 계승된 것으로 보인다. 조선 중기에 그려진《소상팔경도》가 다수 전
하고 있을 뿐만 아니라,《소상팔경도》에 대해 제시를 하거나 발문을 남
긴 기록도 적지 않게 남아 있다. 이러한 기록 등을 통해《소상팔경도》를
제작하고 감상하는 풍조가 문인들 사이에서 지속적으로 이어져 왔음을
짐작할 수 있다. 그러나 전시대에 비해서는 쇠퇴한 느낌이 있다.

조선 중기에 주목할 만한 사실은 실경산수화가 본격적으로 그려지
게 된 것이다. 실경산수화는 고려시대에도 있었지만 조선 중기에 이
르러 우리나라 실경을 그리는 예가 부적 증가하며 활발해진 것이다.
실경산수화의 발전과 함께 우리나라 실경을 '팔경' 혹은 '십경' 등으
로 유형화하여 그리는 풍조도 점차 유행하게 되었다. 소상팔경에서
비롯된 팔경문화가 토착화 하면서 자연스럽게 나타난 현상으로 생각
된다.

1 안휘준, 「朝鮮王朝 중기 회화의 제 양상」, 『美術史學研究』 213호, 한국미술사학회, 1997.3, 5~58쪽 참조.

1. 《소상팔경도》

조선 중기에 그려진 《소상팔경도》가 다수 전하고 있을 뿐만 아니라, 《소상팔경도》에 대해 제시를 하거나 발문跋文을 남긴 기록도 적지 않게 남아 있다. 이러한 기록 등을 통해 《소상팔경도》를 제작하고 감상하는 풍조가 문인들 사이에서 지속적으로 이어져 왔음을 짐작할 수 있다.

조선 중기의 명문장가인 간이당簡易堂 최립(崔岦 : 1539~1612)은 『간이집 簡易集』에서 이정 (李楨 : 1578~1607)의 《소상팔경도》 중 네 폭을 언급하며 찬상讚賞하였다.[2] 최립이 말한 이정의 《소상팔경도》는 현재 전하지 않지만 30세로 요절한 이정이 《소상팔경도》를 그렸음은 분명하다. 《소상팔경도》를 감상하고 이에 대한 제화시를 남긴 이도 적지 않은데 이정암(李廷馣 : 1541~1600),[3] 이광정(李光庭 : 1552~1627),[4] 배유화(裵幼華 : 1611~1673),[5] 이홍유(李弘有 : 1588~1671),[6] 정두경(鄭斗卿 : 1597~1637)[7] 등이 확인되며 박광전(朴光前 : 1526~1597)과 위정훈(魏廷勳 : 1578~1662)은 소상야우에 대한 제화시를 남기고 있다.[8] 그런데 이들이 보고 제화시를 남긴 《소상팔경도》는 대부분 병풍인 점으로 보아 당시 《소상팔경도》가 전시대에 이어 병풍으로 많이 제작되었음을 알 수 있다.

......................

2 崔岦, 『簡易集』卷三, 散畵識, 倚李楨作一幅, "漁村夕照, 烟寺昏鍾, 遠浦歸帆, 平沙落雁, 合四段而而爲一秋景者也, 是何江山佳致, 偏屬晚暮也, 古人詩曰, 夕陽無限好, 只是近黃昏, 盖令人樂而悲之矣." 진홍섭 편, 『한국미술사자료집성』 4, 일지사, 1996, 80쪽.

3 李廷馣, 『四留齋集』 卷1, 「題畵屏瀟湘八景」.

4 李光庭, 『訥隱集』 卷3, 「瀟湘八景, 題雙碧堂小屏」.

5 裵幼華, 『八斯遺稿』 卷1, 「送瀟湘八景圖於龜侄以慰病懷, 二首」.

6 李弘有, 『遯軒集』 卷3, 「題瀟湘八景畵屏」.

7 鄭斗卿, 『東溟集』 卷2, 「題瀟湘八景圖」.

8 朴光前, 『竹川集』 卷1, 「瀟湘夜雨」; 魏廷勳, 『聽禽集』 卷1, 「次浪漢瀟湘夜雨圖」.

한편 남용익(南龍翼 : 1628~1692)의 『호곡집壺谷集』을 보면 이 시기에도 소상팔경시를 짓고 그것을 다시 그림으로 그리게 한 사실을 알 수 있다.[9] 나경문(羅景文 : 1552~1613)은 박희성朴希聖(16세기 말 활동)에게 당지唐紙를 보내 《소상팔경도》를 간청한 기록도 있다. 박희성은 선조 년간의 학자로 알려져 있는데 아마도 나경문과는 교우가 오래되었으며 그림도 잘 그렸던 것으로 추측된다.[10]

조선 중기에 《소상팔경도》의 제작과 관련하여 가장 주목할 만한 사실은 인조仁祖(재위 1623~1649)의 명으로 이징李澄(1581~1674 이후)이 《소상팔경도》를 그린 것이다. 효종孝宗(재위 1649~1659)의 장인이기도 한 장유(張維 : 1587~1638)의 『계곡집谿谷集』에 보면 일찍이 성종成宗이 지은 소상팔경시를 인조가 노신老臣 8인에게 베껴 쓰게 한 후 이징에게는 그림으로 그리게 하여 시화첩으로 제작하였음을 알 수 있다. 전문을 소개하면 다음과 같다.

소상팔경의 경치가 온 누리에 그 명성을 떨쳤으므로 고금에 걸쳐 시인들이 이에 대해 읊은 것들이 헤아릴 수 없이 많은데 그 솜씨의 미추美醜와 교졸巧拙이 시인의 재질에 따라 각각 다르게 나타나고 있다. 그런데 우리 성종대왕께서도 萬幾를 처리하시는 여가에 장난삼아 단률短律 16장을 지으신 적이 있었다. 한 경치마다 2장씩으로 된 이 시가 지금까지 예원藝苑

..................
9 南龍翼, 『壺谷集』卷16, 瀟湘八景詩畵屛韻, "昔者, 吾友竹里公, 嘗因館課詠瀟湘八景, 其詩膾炙一時, 公歿後, 公之胤子氏, 倩好手, 摸其景寫其詩, 將疊一升以爲傳家寶, 一日袖示余于銅雀僑居要余題其尾, 相對披展, 則詩工畵妙, 各臻其極, 而工于物色適與相符, 觀目擊相江所賞, 必不出於此畵, 雖口占卽景所詠, 亦不外於此詩, 眞所謂詩中畵畵中詩也, 撫跡懷人, 奚但六一蜀布之感而已, 逡掩涕而爲之跋.", 진홍섭편, 『한국미술사자료집성』4, 일지사, 1996, 152쪽에서 재인용.
10 羅景文, 『棲霞逸薹』上, 「送唐紙, 求瀟湘八景于朴希聖」, "巾箱收蓄薛濤牋, 欲寫瀟湘已年, 幸遇我君知已厚, 日邊千里一封傳, 君山一髮洞庭瀯, 浩渺中間夢自尋, 最愛黃陵古祠下, 百年班竹二妃心."

에 전해져 내료오고 있는데, 이에 대해서 모두들 말하기를 "성인聖人의 입장에서 본다면 물론 여사餘事에 지나지 않는 것이겠지만 시인묵객으로서는 도저히 미칠 수 있는 경지가 아니다"고 하고 있다. 그 뒤 우리 전하께서 원훈元勳 여덟 사람에게 명하여 각각 2장씩 베껴 써서 바치도록 하였다. 그런데 오직 연평부원군延平府院君 이귀李貴만이 미처 써서 바치지 못한 채 죽고 말았는데, 그 집에서 초본草本을 구해 보니 자획字劃이 많이 이지러지고 종이 또한 같지가 않았다. 그래서 화사畫史 이징에게 명하여 그림으로 그리게 한 다음 연이어 거첩巨帖을 만들도록 한 것인데. 그 일이 완성되자 나에게 명하여 이 일을 기록하게 하였다. 내가 그윽히 생각해 보건데 시詩야 물론 성정性情에서 발로된 것이지만 글씨 또한 심화心畫라고 여겨진다. 우리 성묘成廟로 말하면, 선천적으로 한량 없는 자질을 부여받고 다재다능하신 성군聖君으로서 그 신령스럽고 슬기가 넘쳐흐르는 문사文詞 또한 전대前代의 수준을 훨씬 능가하고 있다. 따라서 팔영八詠을 지으신 것이 비록 우연히 장난삼아 이루어진 것이라고 하더라도 그러한 성정性情의 일단一端이 표출된 것 아님이 없다고 해야 할 것이다. 그리고 가령제신諸臣의 필적筆蹟으로 말하더라도 각자 장단長短이 있기야 하겠지만, 요컨대 모두 심화心畫가 밖으로 형용된 것들이라고 하겠다. 그런데 우리 성상께서 이 첩帖을 만드신 것을 살펴보건대, 위로는 성조聖祖께서 한 번 눈길을 주시고 한 번 언급하신 것을 대할 때마다 못내 잊히지 않는 사모심思慕心이 또한 일어날 것이요, 아래로는 훈구勳舊에 관심을 쏟고 그들의 수적手蹟을 감상하면서 비단 단청丹青을 통해 노신老臣을 추억하고 비고鼙鼓 소리에 장수를 생각하는 정도로 그치지 않으실 것이니, 이 일이 비록 큰일은 아니라 하더라도 그 관계 되는 바 중대한 의미가 또한 어떻다 하겠는가. 그러니 전세前世의 제왕들이 서화書畫에 관심을 갖고 승경勝景을 감상

하면서도 한갓 완물상지玩物喪志의 결과에 떨어진 것과 미교해 본다면 어찌 하늘과 땅의 차이일 뿐이겠는가. 아, 아름답고도 성대하기 그지없는 일이라 하겠다.[11]

　이러한 사실은 조선 중기에도 왕실의 소상팔경에 대한 관심과 애호가 여전하였으며 또한 이징이 당대 최고의 산수화가로 여겨졌음을 잘 알려준다. 왕실에서 주도적으로 문인들과 함께 시를 짓고 이를 화원이 그려내는 일은 전시대의 안평대군과 안견의 『비해당소상팔경시권』 제작을 연상케 한다.

　조선 중기에도 《소상팔경도》가 꾸준히 그려지고 감상된 것은 사실이지만 아무래도 초기에 비하면 그 유행의 정도가 조금은 가라앉은 느낌이 든다. 《소상팔경도》에 제한 시의 수도 적을 뿐 아니라 현존하는 작품의 수에 있어서도 오히려 시대가 더 앞선 조선 초기에 못 미친다. 이러한 사실은 곧 16세기 중엽 이후 《소상팔경도》의 제작이 점차 줄어들었음을 의미하는 것으로 보인다.

　조선 중기에 들어 《소상팔경도》의 제작과 감상이 점차 줄어들게 된 이유는 여러 가지로 분석된다. 첫째로 들 수 있는 이유는 《소상팔경도》의 고유한 모티브나 도상적 특징 등이 일반화되면서 일반 산수화나 다른 화제의 산수화에 폭 넓게 수용되고 보편화되는 경향이 뚜렷해진

11　張維, 『谿谷集』卷七,「成廟御製瀟湘八詠帖序」, "瀟湘八景之勝 擅名海內 古今詩人賦詠 不勝其多 而妍醜巧拙 各隨其人. 惟我 成宗大王 萬機之暇 戱賦短律十六章 每景各二章 流傳藝苑 咸以爲在聖人誠爲餘事 終非詞人墨客所能到也. 我殿下命元勳八人各寫二章. 唯延平府院君李貴 未及寫進而歿. 從其家得草本 字多剩缺紙亦不類, 乃命畫史李澄描以繪事 聯爲巨帖, 旣成 命臣維識, 臣維竊聞 詩固性情之發 而書亦心畫也. 洪惟成廟以天縱多能之聖 神藻睿韵 高出前代, 八詠之作 雖出於偶爾游戱 無非陶寫性情之一端也, 卽諸臣筆蹟 各有長短 要之皆心畫之形於外者, 我聖上之爲是帖 上焉而對越聖祖寓目咳唾之餘 亦足以起羹墻之慕, 下焉而注念勳舊 觀其手蹟 不特如丹靑之憶老臣 鼜鼓之思將帥 則妓事雖微 其所係之重爲如何哉. 其視前世帝王留意書畫, 軏賞光景 徒爲玩物喪志之歸者, 何啻穹壤. 猗歟美哉 猗歟盛哉."

것이다. 조선 초기에도 그러한 경향이 나타나긴 하였지만 중기 이후에는 한층 두드러져 도상이나 모티브의 특징만으로 《소상팔경도》로 단정하기 어려운 경우가 적지 않다.

《소상팔경도》가 본래 여덟 장면으로 화제가 많은데다 사계절과 시각의 변화에 따른 표현이 풍부하기 때문에 일반적인 정형산수화에서 얼마든지 차용할 수가 있는 것이다. 실제로도 조선 초기와 중기에 《소상팔경도》의 몇 장면은 많은 인기를 얻으면서 독립되어 제작된 예를 볼 수 있다. 〈소상야우〉와 〈강천모설〉이 대표적인데 이 두 화제는 빈번하게 따로 제작되었으며 나아가 일반적인 〈풍우도風雨圖〉나 〈설경도雪景圖〉의 제작에 영향을 주면서 흡수된 것으로 보인다. 그리고 현재 〈행려도行旅圖〉로 소개된 작품들 중 〈산시청람〉이나 〈연사모종〉의 도상과 모티브를 지니고 있는 경우가 많다. 《소상팔경도》는 적어졌지만 《소상팔경도》의 영향을 받은 산수화가 많아진 것이다.[12]

둘째는 실경산수화의 유행이 《소상팔경도》의 퇴조에 영향을 주었음은 분명하다. 조선 중기 이후 각종의 명승명소도, 별서유거도別墅幽居圖, 계회도契會圖 등의 성행은 주목할 만한 것이다. 계회도는 기록화라기보다는 "계회산수"라 해야 할 정도로 산수화적인 성격이 강하다.[13] 소상팔경이 토착화하면서 우리나라에 실재하는 경관을 '팔경' 혹은 '십경' 등으로 유형화하여 이를 소재로 그림을 제작하게 된 것이다.

....................

12 안휘준, 「韓國의 瀟湘八景圖」, 앞의 책, 『韓國繪畵의 傳統』, 文藝出版社, 1988, 203쪽.
13 契會圖에 관한 논문으로는 안휘준, 「〈蓮榜同年一時曹司契會圖〉小考」, 『歷史學報』 65, 1975, 117~123쪽; 「16世紀中葉의 契會圖를 통해 본 朝鮮王朝時代 繪畵樣式의 變遷」, 『美術資料』 제18집, 국립중앙박물관, 1975, 36~42쪽; 「韓國의 文人契會와 契會圖」, 『韓國繪畵의 傳統』, 文藝出版社, 1987, 368~392쪽; 하영아, 「朝鮮時代의 契會圖 硏究」, 이화여대 석사논문, 1992; 박은순, 「朝鮮初期 江邊契會와 實景山水畵 —典型化의 한 양상」, 『美術史學硏究』 제221~222호, 한국미술사학회, 1999, 43~75쪽; 이태호, 「禮安 金氏 家傳 契會圖 三例를 통해본 16세기 계회산수의 변모」, 『美術史學』 14, 2000, 5~31쪽; 윤진영, 「朝鮮時代 契會圖 硏究」, 한국정신문화연구원 박사논문, 2004 참조.

한국의 팔경도

소상팔경은 실제 가보기 힘든 중국 강남의 명승을 대상으로 한 것이지만 우리나라의 팔경은 얼마든지 가까이 할 수 있고 와유의 대상으로서도 충분히 소상팔경을 대신할 수 있는 것이다. 물론 이러한 경향이 고려시대에도 있었지만 조선시대에 들어서 특히 그림에서는 중기 이후 눈에 띠게 활발해진 것이다.[14] 시기는 다르지만 소상팔경의 소재지인 중국과 일본에서도 비슷한 팔경문화가 유행하게 된다.

조선 중기의 작품으로 현존하는 《소상팔경도》는 대부분 화원들이 그린 것이다. 이러한 사실은 아무래도 궁중이나 사대부의 요청에 의해 그려진 경우가 많았기 때문인 것으로 추측된다. 조선 초기에 비해서는 작품의 수량이 많지 않지만 대부분 작자를 알 수 있어 작품의 제작 시기는 물론 상호 연관관계를 파악하고 이해하는 데 많은 도움이 된다.

1) 이징의 《소상팔경도》

조선 중기의 《소상팔경도》로 먼저 주목되는 것은 이징의 작품이다. 이징은 조선 중기를 대표할만한 화가로 많은 작품을 남기고 있는데 그 중에 《소상팔경도》가 여러 점 전해진다.[15] 이징이 《소상팔경도》를 그렸음은 현존하는 작품뿐만 아니라 문헌의 기록을 통해서도 확인된다.

인조의 명으로 《소상팔경도》를 그린 후에는 그의 성가가 더욱 높아져 사대부계층이 그에게 《소상팔경도》를 청하는 일이 빈번했을 것으로

14 김현지, 「朝鮮中期 實景山水畵 硏究」, 홍익대 석사논문, 2001, 7~21쪽; 이보라, 「朝鮮時代 關東八景圖의 硏究」, 홍익대 석사논문, 2005, 26~33쪽 참조.
15 李澄에 대해서는 金智惠, 「虛舟 李澄의 繪畵硏究」, 홍익대 석사논문, 1992 참조.

쉽게 짐작된다. 조선 중기 때의 문신인 권격(權格: 1620~1671)이 이징에게《소상팔경도》를 그리도록 하여 병풍으로 만들고 그의 손자 권섭(權燮: 1671~1759)이 그 그림에 발문을 남긴 일도 그중의 한 예로 생각되는데 이때의 작품도 현재는 전하지 않는 것 같다.[16]

현존하는 이징의《소상팔경도》는 세 종류인데 팔경을 모두 갖춘 화첩(그림 24)과 본래 병풍이었을 것으로 보이는 작품 중 세 폭만 남아 있는 것, 그리고 원래의 형식을 알 수 없는 두 점 등이다. 병풍이었을 것으로 보이는 작품 중 세 폭은 〈연사모종〉과 〈평사낙안〉, 〈동정추월〉 등이다. 이 세 그림은 앞에서 살펴본 화첩과는 달리 큰 축軸의 형태로 본래 병풍이었을 가능성이 크다. 원래의 형식을 알 수 없는 두 점은 〈원포귀범〉과 〈평사낙안〉이 확실하며 재질이나 크기, 화풍 등에서 역시 한 세트를 이룬 작품이었던 것으로 보인다.[17]

이징의《소상팔경도》는 몇 가지 점에서 특징을 지니고 있다. 가장 먼저 눈에 띄는 것은 초기의 안견파 화풍을 계승하고 있는 점이다. 대체로 편파구도에 가까우며, 근경에 보이는 언덕과 그 위에 자란 소나무의 모티브, 원산의 형태 등은 안견파 화풍의 영향을 보여주고 있다. 그러나 한편으로는 달라진 점도 있다. 경물들을 클로즈업한 것처럼 가까이 묘사하였으며, 원경의 산들이 낮아지면서 완만하게 옆으로 이어지고, 근경의 경물도 비스듬히 길게 배치되어 초기 안견파 화풍과는 조금 변화된 양상을 보인다. 그리고 산과 언덕의 능선 따라 찍은 호초점胡椒點 등도 이징의 그림에서 볼 수 있는 새로운 양상이다. 두 번

16 權燮, 『玉所集』卷十, 「瀟湘八景圖跋, 贐仲兒德性」, "我曾王考贊成公, 在礪山郡任所, 使虛舟李澄瀟湘之圖, 其排鋪點綴之工, 淋漓濃郁之態, 得其妙絕, 未知眞境界眞景色, 果能得如此畵也否, 此屛絹而素者也, 秦弘燮 編, 『韓國美術史資料集成』(8) 補遺篇, 一志社, 2002, 197쪽에서 재인용.

17 박해훈, 「조선시대 瀟湘八景圖 연구」, 홍익대 박사논문, 2007, 174~183쪽 참조.

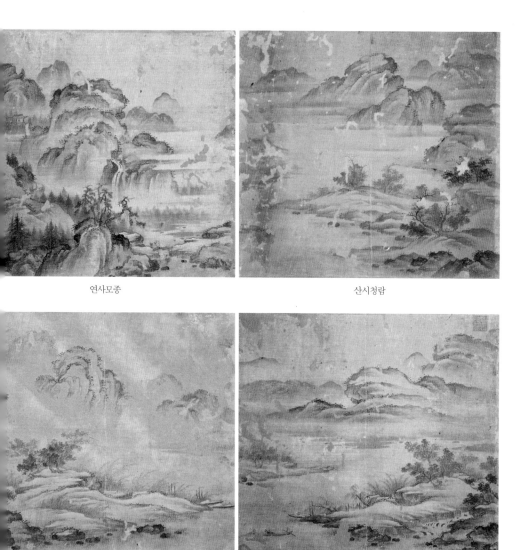

연사모종

산시청람

소상야우

어촌석조

그림 24. 이징, 《소상팔경도》(17세기 전반, 비단에 엷은 색, 각 37.8×40.5cm, 국립중앙박물관 소장)

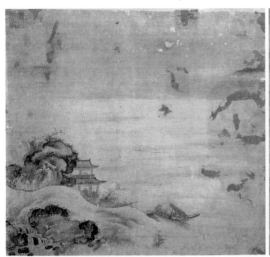

동정추월

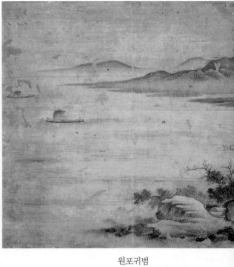

원포귀범

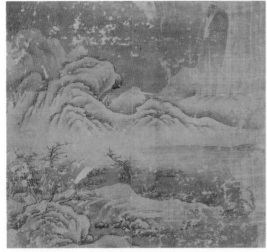

강천모설

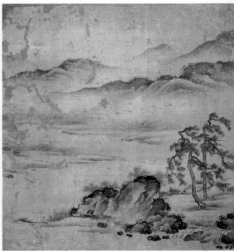

평사낙안

째로는 절파 화풍의 수용을 들 수 있다. 산이나 바위의 표현에서 나타난 흑백의 강한 대비, 묵면墨面의 증가 등은 절파 화풍이 수용된 결과로 보인다.

2) 이덕익 李德益(17세기 전반 활동) 전칭의 《소상팔경도》

조선 중기의 《소상팔경도》 중에 이덕익이 그린 것으로 전하는 작품이 있다.[18] 조선 중기에 서화가로 활약한 이덕익은 두 사람인데 이 중 현재 전하는 《소상팔경도》(그림 25)를 그린 사람은 화원 이덕익이었을 것으로 생각되는 것이다.[19] 화원 이덕익은 생몰년이 미상이나 김명국金明國과 함께 인조년간(1623~1649)에 도화서圖畵署에서 활약한 것으로 알려져 있다.[20]

이덕익이 그린 것으로 전하는 《소상팔경도》는 몇 가지 점에서 특징을 지니고 있다. 우선 조선 초기의 안견파 화풍의 영향이 남아 있지만 절파 화풍의 수용이 뚜렷하다는 점이다.[21] 이징의 《소상팔경도》에서도 안견파 화풍과 절파 화풍이 절충된 양상은 보였지만 이덕익의 작품에서는 절파 화풍이 주도적인 화풍으로 확실히 나타난 것이다. 이러한 점은 결국 시대의 추이에 따른 화풍의 변화가 반영된 것으로 보인다.

....................

18 『湖林博物館名品選集』 II, 湖林博物館, 1999, 66~59쪽의 도 46 참조.

19 안휘준, 「韓國의 瀟湘八景圖」, 앞의 책, 219쪽; 강관식, 『澗松文華』 第65號, 韓國民族美術硏究所, 2003, 159쪽 도판 63 해설 참조; 다른 한 사람의 李德益(1604~?)은 1639년 進士에 급제하고 司議를 지낸 문인이다. 오세창, 『槿域書畵徵』, 139쪽 참조.

20 李成美, 「藏書閣所藏 朝鮮王朝 嘉禮都監儀軌의 美術史的 考察」, 『藏書閣所藏 嘉禮都監儀軌』, 한국정신문화연구원, 1994, 79쪽; 朴廷蕙, 「儀軌를 통해서 본 朝鮮時代의 畵員」, 『미술사연구』 제9호, 미술사연구회, 1995, 222~223쪽 참조.

21 안휘준, 「韓國의 瀟湘八景圖」, 앞의 책, 1988, 224쪽.

둘째 이덕익은 주로 같은 화원으로 자신보다 조금 앞선 이징의 작품을 적극적으로 참고하여 자신의 독특한 《소상팔경도》를 제작한 것이다. 당대에 가장 유명한 이징의 《소상팔경도》를 참고한 것은 당연한 것으로 생각되지만, 단순한 모방에 그치지 않고 자신만의 새로운 표현을 이룩한 점은 이덕익의 역량이라 할 수 있다.

셋째 이덕익의 《소상팔경도》는 주제중심적인 표현이 매우 두드러진다. 주제와 관련 없는 경물들은 거의 배제되었으며, 주제를 나타내는 모티브만 강조하고 부각하여 매우 단순하면서도 강렬한 표현을 이룩하였다. 이러한 면은 역시 조선 중기에 유행한 절파 화풍과 밀접한 관련이 있다.

3) 김명국金明國(1600경~1663 이후)의 《소상팔경도》

이징에 이어 조선 중기 화단을 대표하는 화가로는 김명국을 빼놓을 수 없다. 그는 도화서 화원으로 탁월한 실력을 발휘했던 듯 각종 궁중행사와 의식에서 소용되는 실용물 그림제작을 위해 다른 화원들보다 많은 17회나 선발되었으며, 1636년과 1643년 두 차례나 통신사의 수행화원으로 일본에 다녀오기도 했다.[22]

김명국의 《소상팔경도》로 추정되는 작품으로는 우선 세 점의 산수도를 들 수 있다. 이 중 두 점은 각각 〈동정추월〉과 〈평사낙안〉일 가능성이 높은 것으로 소개된 바 있다.[23] 그리고 다른 한 점은 앞의 두 작품과

22 김명국에 대해서는 홍선표, 「金明國의 行蹟과 畵蹟」, 『朝鮮時代繪畵史論』, 文藝出版社, 1999, 382~407쪽; 유홍준, 「연담 김명국」, 『화인열전』 1.

한 조組를 이루었던 것으로 보이는 〈연사모종〉으로 생각된다.[24] 국립중앙박물관에 소장되어 있는 이 세 작품은 재질이 같고 크기도 거의 비슷하며 입수경위도 같다.[25] 따라서 이 세 작품은 《소상팔경도》의 세트(그림 26)였을 것으로 생각된다.

김명국의 《소상팔경도》는 안견파 화풍의 영향도 있지만 대체로 절파계 화풍의 《소상팔경도》 중에서도 가장 활달하고 거친 필묵법을 보여준다. 이러한 필묵법은 그의 다른 작품에서도 보이는 특징이며 절파계 화풍 중에서도 주로 "광태사학狂態邪學"이라 불린 후기절파의 화풍과 많은 관련이 있다.[26] 특히 국립중앙박물관 소장의 세 작품은 개성적인 필치와 후기절파 화풍의 특징이 가장 잘 드러난 《소상팔경도》라는 점에서 김명국이 이룩한 뚜렷한 성과라 할 만하다.

근래에 김명국의 전칭이 있는 《소상팔경도》가 새로 소개된 바 있있다. 이 그림은 오세창(吳世昌 : 1864~1953)이 쓴 "蓮潭遺墨瀟湘八景圖"라는 표제가 붙어 있는 화첩으로 8폭이 모두 남아 있다.[27] 그러나 화면에 관서款署가 없고 필묵법도 현존하는 김명국의 다른 그림들과 다른 점이 많아 그의 그림으로 단정하긴 힘들다.

그림을 살펴보면 전체적으로 갈필渴筆의 차분한 필치로 담담하게 그려졌는데, 대체로 편파이단구도를 유지하고 있으며 근경의 언덕과 소나무, 원산의 형태 등에서 안견파 화풍의 전통을 따르고 있다. 김명국의 《소상팔경도》와는 달리 절파계 화풍의 영향이 거의 보이지 않는

23 안휘준 교수는 두 작품이 각각 '月下釃飮圖'와 '指雁問答圖'로 제목을 붙일 수 있을 정도로 瀟湘八景圖가 아닐 가능성도 있음을 지적하였다. 안휘준, 「韓國의 瀟湘八景圖」, 앞의 책, 217쪽.

24 이 작품은 『國立中央博物館韓國書畵遺物圖錄』 第三輯(1993)의 도 4에 사진이 소개되어 있다.

25 세 작품은 모두 1909년 7월 6일 鈴木규次郎으로부터 구입한 것으로 기록되어 있다.

26 안휘준, 「韓國浙派畵風의 硏究」, 『美術資料』 제20호, 국립중앙박물관, 1977, 54~56쪽.

27 『SEOUL AUCTION』, 2005.9, 도 80 참조.

것이다. 이러한 특징은 조선 중기에 활약한 또 다른 화가의 작품일 가
능성을 나타내는 것으로 생각된다.

4) 전충효全忠孝(17세기 전반경 활동)의 《소상팔경도》

앞에서 살펴본 조선 중기의 《소상팔경도》는 모두 궁정에서 활약하
며 화명畵名을 떨친 화원들의 작품이었다. 그러한 작품 외에 화원은 아
니었지만 직업화가로 활약한 것으로 추정되는 전충효의 《소상팔경도》
가 전해진다. 전충효는 영모화조화가로만 알려져 있고 실제 그의 작품
으로 전하는 작품들도 영모화조도와 초충도 등이었다. 그러나 최근
〈석정처사유거도石亭處士幽居圖〉라는 산수도가 공개된 바 있으며 아울러
《소상팔경도》가 소개되어 산수화가로서의 그의 새로운 면모가 밝혀지
게 되었다.[28]

전충효의 《소상팔경도》는 현재 두 종류가 알려져 있는데 하나는 종
이에 담채로 그려진 것이고 다른 하나는 흑견黑絹에 송화가루로 그린
것이다. 이 작품들은 본래 1938년 서울의 조선미술관이 주최하였던
전시회에 출품되었던 것으로 당시의 도록에도 게재되어 있다.[29] 그런
데 이 도록에서는 흑견에 송화 가루로 그린 작품은 작자가 전충효로

....................
28 〈石亭處士幽居圖〉는 2002년 국립춘천박물관에서 개최한 "우리 땅, 우리의 진경" 특별전에서 처음 공개
 되었으며 이후 이 그림에 대한 논문이 1편 발표되었다. 조규희, 「소유지(所有地) 그림의 시각언어와 기
 능─석정처사유거도(石亭處士幽居圖)」, 『미술사와 시각문화』 제3호, 2004, 8~35쪽 참조.
29 이 그림들은 『朝鮮名寶展覽會目錄』, 朝鮮美術館, 1938의 도 7에 정선의 《소상팔경도》와 함께 병풍으로
 꾸며진 모습이 소개되어 있다. 같은 사진이 출간연도 미상의 『元在鮮諸名士及京城閔氏家舊藏品 書畵並
 朝鮮陶器展觀賣立』의 도 5에도 실려 있으며, 김상엽·황정수 편저, 『경매된 서화』, 시공아트, 2005, 75
 쪽의 도 30에도 실려 있다.

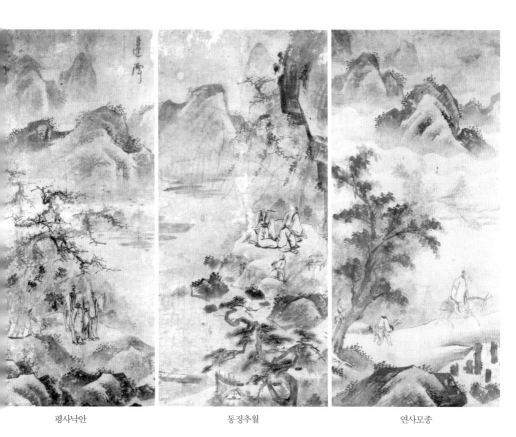

| 평사낙안 | 동정추월 | 연사모종 |

그림 25. 김명국, 《소상팔경도》(17세기 전반, 종이에 먹, 각 120.0×121cm 내외, 국립중앙박물관 소장)

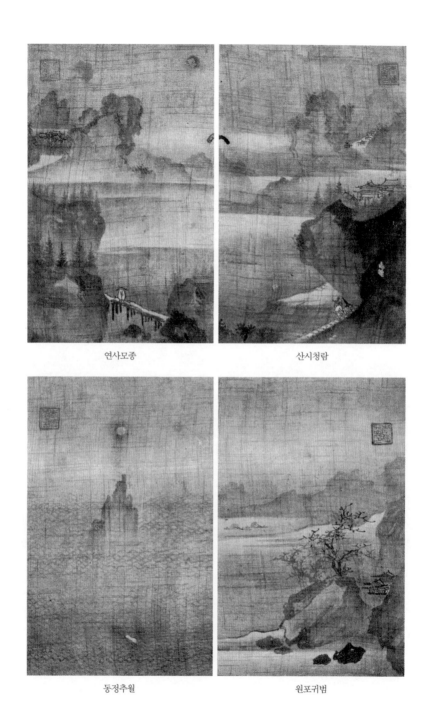

연사모종 산시청람

동정추월 원포귀범

그림 26. 이덕익, 《소상팔경도》(17세기, 모시에 먹, 각 28.6×17.8cm, 호림박물관 소장)

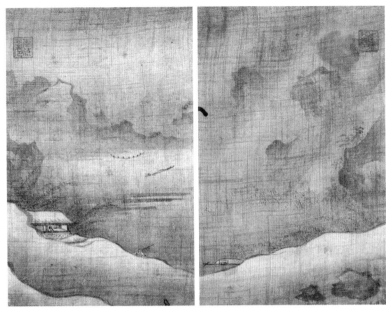

어촌석조 소상야우

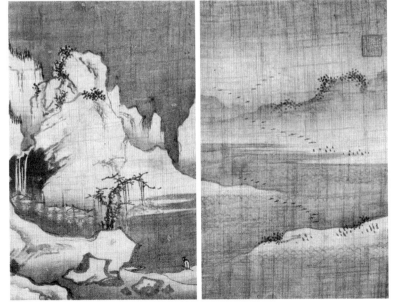

강천모설 평사낙안

되어 있으나 종이에 담채로 그린 것은 안평대군의 작품으로 소개되어
있다. 아마도 그림에 찍힌 '匪懈堂'과 '完山人'의 인장 때문인 안평대
군의 작품으로 잘못 알려진 것으로 보이는데 현재는 이 작품도 전충
효가 그린 것으로 인정하게 되었다.[30]

도록의 사진에도 보이듯이 전충효의 두 종류《소상팔경도》는 모두
여덟 폭이 모두 갖추어져 있던 것으로 보이는데 최근에 일부가 다시
소개되었다.[31] 전충효의《소상팔경도》는 이징의 작품처럼 안견과 화
풍과 절파계 화풍이 절충된 양상이 나타난 과도기적인 작품이다. 그러
나 대상을 보다 가까운 시점에서 묘사하고 근경에 주제나 인물을 크게
부각하여 표현한 점 등은 이징의《소상팔경도》보다 진전된 양식임을
보여준다.

전충효의《소상팔경도》는 조선 중기에 그려진 작례로서 중요할 뿐
아니라, 산수화가로서 전충효의 면모를 새롭게 밝혀준 점에서도 의의
가 적지 않음을 알 수 있었다. 새로 소개된《소상팔경도》등을 통해 영
모화조화가로 알려진 전충효에 대한 시각과 평가가 달라져야 할 것으
로 본다.

그리고 그가 주로 호남지방에서 활약한 직업화가일 가능성이 크다
는 점도 매우 주목된다. 화원도 아니었으며 더욱이 지방에서 활약하였
을 가능성이 큰 직업화가가 당대의 조류에 뒤떨어지지 않는 양식과 수
준의《소상팔경도》를 남긴 사실은 여러모로 시사하는 바가 크다.

......................

30 안휘준. 「謙齋 鄭敾(1676~1759)의 瀟湘八景圖」, 『美術史論壇』 第20號, 한국미술연구소, 2005, 13~
 14쪽 참조.
31 흑견黑絹에 송화가루로 그려진《소상팔경도》는 조규희, 앞의 글에서, 종이에 담채로 그려진《소상팔경
 도》는 안휘준. 앞의 글, 7~45쪽에 소개되었다.

5) 필자미상의 《소상팔경도》

가. 호림박물관 소장의 〈원포귀범〉과 〈동정추월〉

호림박물관 소장 필자미상의 작품 2점도 17세기에 제작된 절파계 화풍의 《소상팔경도》로 추정된다. 이 작품들은 필치가 비슷하고 재질과 화면의 크기가 같은 점에서 같은 화가가 그린 것으로 보이는데 각각 〈원포귀범〉과 〈동정추월〉로 소개된 바 있다.[32]

나. 국립박물관 소장의 〈어촌석조〉

국립중앙박물관 소장 필자미상의 〈어촌석조〉 한 점도 절파계 화풍으로 그려진 작품이다. 이 그림은 다른 9점의 그림과 함께 박동량(朴東亮 : 1569~1635) 전칭의 《화첩》에 들어 있는데 화면구성이나 필묵법으로 보아 조선 중기에 유행한 산수화의 특징을 지니고 있다.[33] 작품을 구체적으로 살펴보면 안견파 화풍의 여운인 듯 편파이단구도를 지니고 있으며 물기를 많이 머금은 윤필(潤筆)의 활달한 필치는 김명국의 화풍을 연상케 하나 보다 부드러운 점에서 차이가 있다.

박동량 전칭의 《화첩》은 10점의 작품으로 이루어져 있는데 크기와 재질, 필치 등에서 차이가 있는 점으로 보아 실제로는 다른 화가들의 작품을 한데 모은 것으로 보인다. 이러한 점에서 〈어촌석조〉를 박동

....................

32 『湖林博物館名品選集』 II, 湖林博物館, 1999, 70쪽의 도 47, 48 참조.
33 朴東亮 전칭 《畵帖》의 그림들은 국립중앙박물관, 『國立中央博物館韓國書畵遺物圖錄』(2000), 34~46쪽의 도 3 참조.

양의 작품으로 보긴 어렵지만 17세기경에 그려진 절파계 화풍의 작품임은 틀림없는 것으로 추정된다.[34]

6) 신유申濡(1610~1665)의 《산수도병풍》

십경으로 이루어졌지만 신유(申濡: 1610~1665)의 《산수도병풍》(그림 27)도 《소상팔경도》의 형식과 표현을 모방하여 제작한 산수도의 예를 잘 보여준다.[35] 이 작품은 제작 동기를 확인하기는 어려운데 명승지를 대상으로 한 것인지 스스로 지은 화제에 따라 일반적인 산수도를 그린 것인지 확실하지 않다. 화제는 〈예촌취연曳村炊煙〉, 〈횡탄어화橫灘漁火〉, 〈추산모우雛山暮雨〉, 〈순수조람鶉水朝嵐〉, 〈용추제운龍湫霽雲〉, 〈호봉반조虎峯返照〉, 〈고성야각孤城夜角〉, 〈원사신종遠寺晨鐘〉, 〈사정낙안沙汀落鴈〉, 〈석포행인石浦行人〉 등이다. 이중에서 〈원사신종〉, 〈추산모우〉, 〈사정낙안〉 등은 소상팔경의 모방임을 쉽게 알 수 있으며 10폭의 그림도 《소상팔경도》의 양식을 따른 것이다.

10폭 중에서 〈추산모우〉는 〈소상야우〉와 〈사정낙안〉은 〈평사낙안〉의 표현 양식과 같은데, 편파이단구도의 안견파 화풍인 점에서도 조선 초기 《소상팔경도》와 깊은 관련을 보여준다. 조선 초기의 안견파 화풍과 다른 점도 눈에 띄는데 〈원사신종〉 등 일부 그림에서 편파구도를 벗어나려는 듯 전경과 후경을 대각선으로 배치하였다. 〈용추제운〉에는

34 박동량은 선조년 간에 형조판서 등을 역임한 문신文臣으로 그림을 잘 그렸다고 하나 전하는 그림은 거의 없다. 吳世昌 編, 『槿域書畵徵』, 卷四 〈鮮代編中〉, 朴東亮條 참조.

35 申濡(1610~1665)의 〈山水圖屛風〉에 대한 자세한 내용은 李源福, 「竹堂 申濡의 畵境」, 『美術資料』 第68號, 국립중앙박물관, 2002, 59~79쪽 참조.

각지고 흑백이 대비된 바위의 형태와 표면, 원산의 능선에 구사된 호초점의 구사 등 조선 중기의 화풍이 엿보여 과도기적인 특성이 잘 나타나 있다.

신유의《산수도병풍》등은 화제와 표현양식의 두 가지 면에서《소상팔경도》가 조선 중기에 확산되고 일반화되는 과정을 보여주는 대표적인 경우이다. 이외에도 문헌에서 조선 중기에 명승지 등을 대상으로 팔경도 또는 십경도가 많이 그려졌음을 확인할 수 있다.

2. 기타 팔경도와 팔경도류의 명승도

조선 중기에 오면 우리나라의 실경을 팔경 또는 십경으로 명명하여 시를 짓고 그림으로 그리는 풍조가 정착하였다. 이 시기에는 전국 각 지역에서 명승을 유람하고 기록으로 남기거나 시와 그림으로 제작하는 문화 현상이 보편화되기 시작하였으며, 그러한 실경의 명승도를 팔경도 혹은 십경도 등으로 범주화하여 표현하는 경향이 뚜렷해졌다.

1) 작자미상의《영사정팔경도永思亭八景圖》

《영사정팔경도》(그림 28)는 임진왜란 당시 의병장이었던 양대박(梁大樸 : 1544~1592)이 지은「영사정팔영永思亭八詠」을 그린 것으로 현재는 제1

예촌음연

횡탄어화

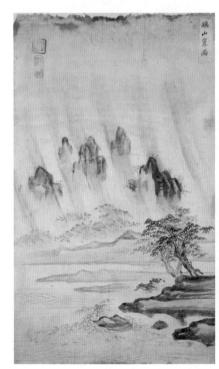
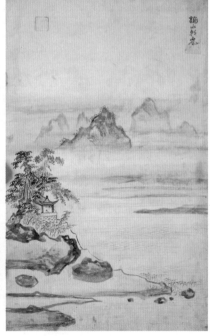

추산모우

순수조람

그림 27. 신유, 《산수도병풍》(17세기, 종이에 엷은 색, 각 55.0×33.0cm, 국립중앙박물관 소장)

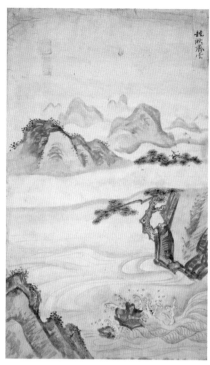

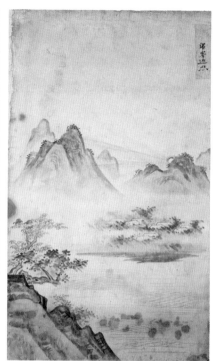

용추제운

호봉반조

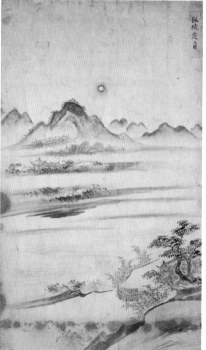

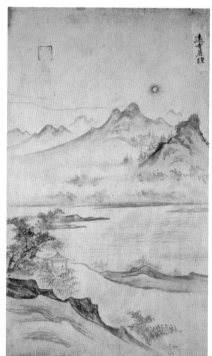

고성야각

원사신종

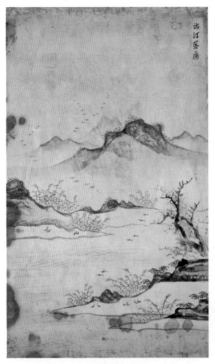
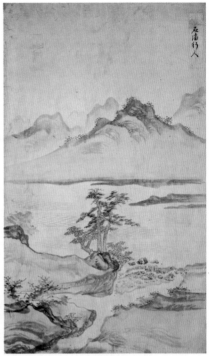

사정낙안　　　　　　　　　　　　　　石圃행인

폭과 8폭이 산실되고 6폭만 남아 있다. 양대박의 팔영시와 팔경도는
지리산, 순자강鶉子江 나루, 요천蓼川, 교룡산성蛟龍山城 외에도 축천정丑川亭,
금석교金石橋 등 영사정을 중심으로 한 남원 승경을 주요 소재로 하였다.

영사정은 전북 남원시南原市 금지면金池面 택내리宅內里 내기마을에서
50m 거리의 야산에 있는 누정이다. 양대박이 「영사정팔영」을 지은 시
점은 정확하지 않지만, 양대박의 생몰년을 감안할 때 16세기 후반으로
볼 수 있다. 《영사정팔경도》역시 양대박의 팔영시가 지어진 시점 또
는 그와 멀지 않은 시기에 그려졌을 것으로 추정된다. 「영사정팔영」의
내용은 다음과 같다.

한국의 팔경도

蒼松冷月　　　　　　　　푸른 솔에 걸린 쓸쓸한 달빛

石作層峯黛七松　돌이 만든 층봉에 일곱 그루 소나무

蒼鬖不改歲寒容　푸른 솔은 겨울 찬바람에도 얼굴을 바꾸지 않네.

虬枝政好月來掛　규룡의 솔가지에 달이 와 걸려 정히 좋으니

人在曲欄尋短筇　사람은 굽은 난간에서 짧은 지팡이 찾누나.

脩竹淸風　　　　　　　　대숲에 이는 맑은 바람

誰遣龍鍾擁小亭　누가 대나무로 작은 정자 에워싸게 하였는가.

千竿如來拂雲靑　천 그루 대나무는 구름 떨쳐낸 듯 푸르다.

人間熱惱除無術　인간세상 번뇌 떨쳐낼 방도 없고

留得凉颸滿一庭　서늘한 바람만 뜰에 가득 머무네.

鶉江暮雨　　　　　　　　순강의 저문 비

江頭烟斂欲斜陽　강변 안개 걷히고 해 기우려는데

山外歸雲雨脚長　산 너머 돌아가는 구름에 빗줄기 세차구나.

風捲浪花驚不定　바람 일자 물결 놀라 출렁이고

漁舟箇箇入蒼茫　고깃배 점점이 창망에 아득하네.

方丈靑(晴)雲 [36]　　　　　방장산에 피는 청운

一朶花峯聳半空　한송이 꽃봉오리 반공에 솟았고,

閑雲舒卷杳茫中　한가로운 구름 아득하게 펴지다 걷히네.

傍人莫作無心看　무심코 한 것이라 생각지 마오.

膚寸能成潤物功　한점의 운기 만물을 윤택하게 하였으니.

· · · · · · · · · · · · · · · · · · ·
36　그림의 화제에는 方丈靑雲으로 되어 있으나, 『청계집』에는 方丈晴雲으로 되어 있다.

野渡孤舟　　　　　　　나루터의 외로운 배

一葉輕舠野水濱　　　물가에 한 조각 배,
烟波隨處卽通津　　　연파 따라가는 곳이 곧 通津이라.
沙汀盡日少來往　　　모래톱엔 온종일 왕래하는 이 적고
付與苔磯垂釣人　　　이끼 낀 물가 낚시 드리운 사람 뿐.

斷岸雙樓　　　　　　　단애의 쌍루

紅樓如畵水東西　　　붉은 누각 물 동서에 그림 같고,
羽客曾同一鶴棲　　　신선은 한 마리 학과 함께 거처했네.
千古遺蹤但雲物　　　천고의 남은 자취 덧없는 구름이요
秪今行旅汚丹梯　　　지금은 행려가 신선의 산길 더럽히네.

廢城殘照　　　　　　　황폐한 성터의 낙조

古壘荒涼雉堞欹　　　옛 보루 황량하고 성첩 기울어
當年蠻觸尚依依　　　당시 오랑캐의 침범 오히려 눈에 선하네.
如今獨帶屛顔在　　　지금 홀로 험준한 산에 둘려 있고
千古無言送落暉　　　천고의 말없는 석양빛 가물거리네.

長橋曉雪　　　　　　　장교의 새벽 눈발

一夜郊原銀界遙　　　한 밤 들녘에 은세계 아득하고,
曉來寒氣挾風驕　　　새벽녘 찬 기운 바람 끼고 교만하구나.
江梅度臘香魂返　　　섣달을 보낸 강 매화의 향혼 돌아오나니
催得淸愁訪野橋　　　맑은 시름 재촉하며 들녘 다리 찾아왔네.

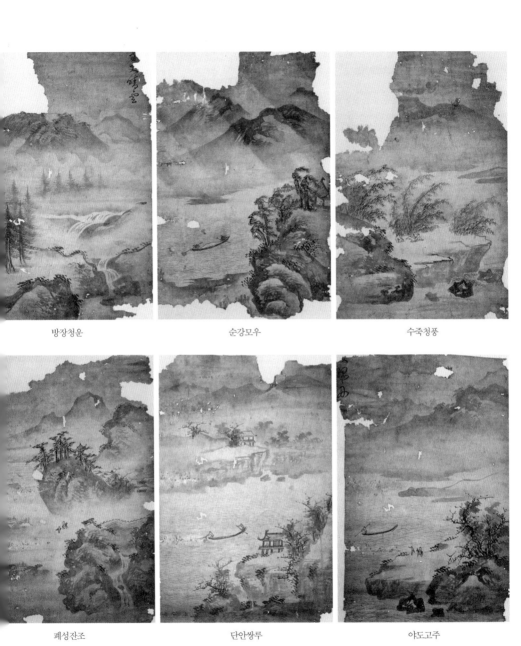

| 방장청운 | 순강모우 | 수죽청풍 |

| 폐성잔조 | 단안쌍루 | 야도고주 |

그림 28. 작자 미상, 《영사정팔경도》(16세기 후반, 종이에 먹, 각 50.0×70.0cm, 개인 소장)

양대박의 「영사정팔영」을 그린 《영사정팔경도》는 본래 8폭의 병풍 형식이었을 것으로 짐작되며 남아 있는 6폭도 박락이 심한 편이다. 작가는 전하지 않는데 화풍은 조선 중기에 유행한 화풍을 지니고 있다. 조선 초기에 유행한 안견파 화풍의 편파이단구도를 계승하고 있으며, 흑백의 대비가 강한 먹의 운용에서는 조선 중기에 유행한 절파 화풍을 따르고 있다. 경물을 묘사한 필치는 매우 빠르고 거칠며 생략적이다.

《영사정팔경도》는 조선 초기에 성행한 안견파 화풍과 조선 중기에 새로이 등장한 절파 화풍이 절충된 양상을 잘 보여주고 있으며, 지방의 실경을 대상으로 하여 영사정을 중심으로 한 남원 지역의 팔경을 그린 작품이라는 점에서 그 의의가 적지 않다. 《영사정팔경도》를 통해 조선 중기에 오면 우리나라의 실경을 팔경으로 명명하여 시를 짓고 그림으로 그리는 풍조가 정착하였음을 알 수 있다.

2) 이신흠李信欽(1570~1631)의 《사천장팔경도斜川庄八景圖》와

《동계팔경도東溪八景圖》

《사천장팔경도》(그림 29)는 조선 중기의 문인 이호민(李好閔 : 1553~1634), 이경엄(李景嚴 : 1579~1652) 부자가 경기도 양평 용문산龍門山에 있는 자신들의 별서 사천장을 기념하기 위해 만든 『사천시첩斜川詩帖』이라는 시화첩에 들어 있다. 『사천시첩』은 춘·하·추·동의 4권으로 구성되어 있으며 각권의 처음에는 이신흠의 그림이 등장한다. 춘권에는 《사천장팔경도》가 실려 있으며 하권에는 〈선유도船遊圖〉, 추권에는 〈노연도鷺蓮圖〉, 동권에는 〈화조도〉를 필두로 하여 조선 중기의 문인 34인의 친필

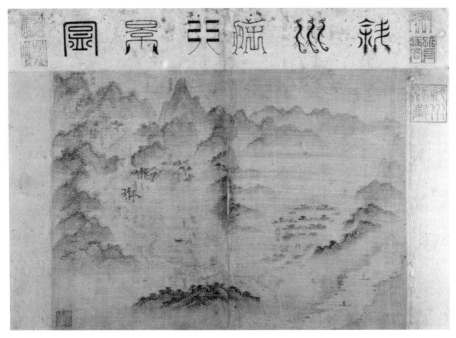

그림 29. 이신흠, 《사천장팔경도》(1617년 이전, 비단에 엷은 색, 34.0×56.0cm, 삼성미술관 리움 소장)

시문(70여폭)으로 구성되어 있다.[37]

　《사천장팔경도》는 이호민 부자의 별서인 양근군楊根郡의 사천장(현재 경기도 양평군 옥천면 일대)과 주변 경관을 팔경으로 그린 것이다. 팔경은 모두 한 화면에 그려졌고 옆에 지명을 표기하여 식별할 수 있게 하였다. 한편 각 장소마다 4언 절구체로 주제를 부여한 점은 소상팔경의 표제방식과 같다.

　팔경의 표제는 〈문암동천文巖洞天〉, 〈건지송백乾支松柏〉, 〈용수청람龍岫靑嵐〉, 〈운봉호월雲峯皓月〉, 〈사사심진舍寺尋眞〉, 〈침교권경砧橋勸耕〉, 〈군성효각郡城

37　이은하, 「『斜川詩帖』의 체제와 회화사적 의미」, 『美術史學硏究』 제281호, 한국미술사학회, 2014, 29쪽.

曉角〉, 〈제탄모범蹄灘暮帆〉이다. 앞의 두 자는 장소 혹은 경관명이며, 뒤의 두 자는 각 경관이 자아내는 정취나 상황을 의미한다. 〈문암동천〉은 사천장 주위의 문암을 나타내며, 〈건지송백〉은 건지산의 소나무와 잣나무를 의미한다. 〈용수청람〉은 사천장이 위치한 용문산의 모습이며, 〈운봉호월〉은 용문산의 서남쪽능선에 솟은 백운봉白雲峰의 정경이다. 〈사사심진〉은 용문산 사나사舍那寺에서의 참선을 의미하며, 〈침교권경〉은 사천장에서의 생활을 소재로 삼은 것이다. 〈군성효각〉은 양근군의 성곽에서 울리는 새벽 피리소리를 소재로 한 것이며, 〈제탄모범〉은 현재 남한강 제탄지역의 정경을 의미한다. 《사천장팔경도》에 표현된 팔경은 현재에도 찾아볼 수 있으며 산등성이의 굴곡과 평지의 높낮이까지 유사하여 실제 지역의 위치와 형상을 충실하게 묘사한 그림을 알 수 있다.

사천장의 팔경은 이경엄이 지정하였으며 팔경도의 제작도 주도한 것으로 생각된다. 이호민은 용문산 서쪽 사천 일대에 선대의 묘역을 조성하면서 이곳을 알게 되었으며, 아들인 이경엄은 1617년 이전에 사천장을 짓고 팔경을 지정하고 팔경도를 제작하였으며 1617년에는 《사천장팔경도》의 제화시를 받았다. 이경엄은 자신의 별서가 도연명陶淵明(365~427)의 「유사천遊斜川」이라는 시에서 도연명이 노닐던 곳과 지명이 같자 매우 기뻐하며 이를 기념하기 위해 여러 문인들과 도연명의 시에 차운하는 시를 짓게 하고 그림으로까지 제작한 것이다. 《사천장팔경도》를 그린 이신흠은 화원으로 이호민 일가와 친분이 있고 경기 지역에 별서를 갖춘 문인들과 교유하며 그들의 그림 요구에도 응했던 것으로 보인다.[38]

이신흠이 《사천장팔경도》 외에 경기도 양평에 있는 택당澤堂 이식(李植

38 이은하, 앞의 글, 39~42쪽.

: 1584~1647)의 별서 주위를 팔경으로 그린 적도 있다. 이식은 현재의 양평군 양동면 일대에 자신의 별서를 두고 주위의 경관을 동계팔경東溪八景 이라 하고 이신흠에게 그림을 부탁하여 병풍으로 제작하였다고 한다.[39] 동 계팔경은 조적대釣寂臺・부연釜淵・건지산搴芝山・송석정松石亭・단석천丹石川과 석곡천石谷川이 만나는 양계합금처兩溪合襟處・조봉鵰峯・승담僧潭・구암鳩巖 을 말한다. 이중 6경인 조봉과 7경인 승담 그리고 8경인 구암은 강원도 에 속하며, 시작은 경기도 양평군 양동면 쌍학리이지만 그 끝은 강원도 원주시 지정면 판대리이다. 《동계팔경도》는 병풍으로 제작된 사실에 서 알 수 있듯이 팔경을 각각 그린 것으로 생각되는데 전하지 않아 자세 한 내용을 알 수 없다.

3) 문헌에 기록된 팔경도

퇴계退溪 이황(李滉 : 1501~1570)은 자신의 은거지인 도산陶山지역과 가 까운 곳에 있는 경북 안동의 하외河隈 상하와 낙강洛江 일대를 그린《하 외도병河隈圖屏》에 서문을 쓴 적이 있다. 16세기에 그려진 것으로 추정 되는 이 그림은 현재 전하지 않으나 1828년에 문인화가인 이의성(李義聲 : 1775~1833)에 의해서 10폭 병풍(그림은 8폭)으로 다시 그려졌다. 다시 그려진 《하외도병》(그림 50)의 제10폭에 있는 정원용(鄭元容 : 1783~ 1873)의 발문에 따르면 16세기에 정주定州 목사 재임 중 고향인 하외의 강산을 그리워하던 유중영(柳仲郢 : 1515~1573)이 고향을 그리워하다가

─────────────────
39 이식(1584~1647)이 이신흠을 불러 동계의 팔경을 그리게 했다는 기록이 전한다. 李植, 『澤堂集』 續卷三, 「雨中招李畵師信欽 聚米盤中 指示東溪八景 仍求入屏」.

화공을 시켜 하외 일대를 그리게 하였다고 한다.

이 그림의 원래 이름은 〈하외낙강상하일대도河隈洛江上下一帶圖〉였으며, 정유길(鄭惟吉 : 1515~1588)의 제시와 함께 유중영의 아들인 서애 유성룡(柳成龍 : 1542~1607)이 퇴계 이황에게 부탁하여 받은 서문이 첨부되어 있었는데 전쟁 중에 없어졌다고 한다.[40]

임전(任錪 : 1560~1611)의 『명고집鳴皐集』에는 《구강팔경도鷗江八景圖》에 대한 기록이 있는데 당시 유거幽居하는 지역에서 팔경을 선정하여 시를 짓고 화공을 불러 그림을 그리게 하는 일이 빈번하였음을 알 수 있다.[41]

권필(權韠 : 1569~1612)이 지은 『석주집石洲集』의 기록에 보이는 《운수정팔경도雲水亭八景圖》의 경우 화제가 〈화악청람華嶽晴嵐〉·〈갈현잔조葛峴殘照〉·〈금릉석봉金陵夕烽〉·〈압포귀범鴨浦歸颿〉·〈강촌야화江村夜火〉·〈산사신종山寺晨鐘〉·〈장주낙안長洲落鴈〉·〈광야행인曠野行人〉으로 다분히 소상팔경을 의식해서 지은 것임을 쉽게 알 수 있으나 작품이 전하지 않아 자세한 내용은 알 수 없다.[42]

한편 신익상(申翼相 : 1634~1697)이 낭원군朗原君 이간(李侃 : 1640~1699)으로부터 보내온 병풍에 부친 시에서 17세기 후반에 전국 팔도의 명승도로 구성된 팔경도가 제작되었음을 알 수 있다. 《최락당팔경병풍도最樂堂八景屛風圖》의 팔경은 경기도 개성의 박연폭포朴淵瀑布·충청도 단양의 구담龜潭·전라도 전주의 한벽당寒碧堂·경상도 봉화의 청량산淸凉山·황해도 황주의 월파루月波樓·강원도의 금강산·평안도 평양의 연광정練光亭·함경도 안변의 국도國島 등으로 각 도를 대표하여 그 지역의 승경이

......................

40 이의성이 그린 〈하외도병〉은 『우리 땅, 우리의 진경』, 국립춘천박물관, 2002, 54~55쪽의 도 19 참조: 金炫志, 「朝鮮中期 實景山水畵 연구」, 홍익대 석사논문, 2001, 48~50쪽.

41 임전, 『鳴皐集』 卷一, 「題鷗江八景圖」 참조.

42 권필, 『石洲集』 卷二, 「題雲水亭八景帖」 참조.

하나씩 선정된 것으로 보인다. 시는 다음과 같다.[43]

제1폭 박연

靑山玉液坼何年 청산에 옥처럼 (맑은) 물은 언제 터졌는가

異景怳然來眼前 기묘한 곳이 황홀하게 눈앞에 다가오네

一派銀河天半落 한줄기 은하수가 하늘에서 떨어지니

題詩却憶李靑蓮 시를 짓고 도리어 이청련(이백)을 떠올리네

제2폭 구담

龜潭奇勝久問名 구담의 뛰어난 경치는 오랫동안 그 명성을 들었는데

畵裡猶堪忘世情 그림속에서도 세상의 물정을 잊을 만하네

安得扁舟載我去 어찌 한 조각배에 나를 싣고 가서

結茅靑嶂送餘生 푸른 산봉우리에 띠 집을 짓고 여생을 보내겠는가

제3폭 한벽당

甄萱城外萬川流 견훤성 밖에 온갖 내가 흐르니

寒碧堂涵水面浮 한벽당은 잠겨 물 위에 뜨네

白月淸風無盡處 밝은 달과 바람이 끝없는 곳에

綠窓朱戶夜如秋 푸른 창과 붉은 문의 밤은 가을과 같네

제4폭 청량산

淸凉山色落豪端 청량산의 빛이 붓 끝에 떨어지고

43 申翼相,『醒齋遺稿』冊3, 「題最樂堂八景屛風圖後」; 秦弘燮 編著,『韓國美術史資料集成』4, 일지사, 1996, 46쪽.

萬壑松聲佛骨寒 온갖 골짜기 솔바람 소리에 불사리가 서늘하네

淨界諸天花雨後 정토세계의 제천에 꽃비가 내렸는데

白雲猶鎖碧巑岏 흰 구름은 오히려 높은 봉우리를 가리네

제5폭 월파루

城上高樓樓下水 성 위 높은 누대 아래에 물이 흐르고

水搖樓影月涵波 물이 누대 그림자를 흔드는데 달은 물결에 잠겼네

夜來淸興知難禦 밤이 되니 청아한 흥취를 막기 어려운 줄 아는데

庾亮南樓較孰多 유량의 남루[44]와 누가 많은지를 비교하겠는가

제6폭 금강산

玉孫遣畵煙霞色 왕손이 안개와 노을빛을 (그린) 그림을 보내와

憐我尋眞病未能 병 때문에 진경眞境을 찾지 못하는 나를 가련해 하네

孤負名山身已老 명산을 저버리고 몸은 벌써 늙어버려

案頭空對玉層層 책상머리에 할 일 없이 (그림을) 대하니

　　　　　　봉우리가 층층이네

제7폭 연광정

樓如飛翼水如練 누대는 날아가는 날개 같고 물은 비단 같아

雪後寒山月下灘 눈 온 뒤에 차가운 산의 달빛이 여울에 흐르네

一幅丹靑能起我 한폭의 그림이 나를 일으켜

44　유량(289~340)은 동진東晉 때의 정승으로 무창武昌의 총독으로 있을 때 남루南樓에 올라 달구경을 하며, "老子興不淺 이 늙은이의 흥취가 얕지 않구나"라 읊어, 그 누각을 '유공루庾公樓', '유루庾樓'라고도 했음.

　　　　　　　　　　　　　　　　　　　　　　　　한국의 팔경도

十年陳迹畵中看 십년의 지난 자취를 그림 속에서 보네

제8폭 국도
三山鰲背杳茫中 아득히 자라가 삼산[45]을 등지고 있고
一片飛來碧海風 한조각 바다 바람이 날아오네
天下壯觀無過此 천하의 장관이 이보다 더할 수 없어
彩雲呑吐日輪紅 채색 구름을 토해내고 해가 붉네

현재《최락당팔경병풍도》는 전하지 않아 화면의 내용이나 표현에 대해서는 알기 어렵다. 전국의 승경을 모두 둘러보고 그린 것으로 생각하기는 어렵지만, 17세기 후반에 최초로 전국의 승경을 대상으로 팔경화하여 그림으로 제작하였음을 알 수 있는 중요한 자료이다.

4) 기타

17세기 이후 전국 각지의 승경을 화제畵題로 하는 풍조가 성행하기 시작하여 한 지역의 승경 중에서 십경을 선정하여 그리는 십경도 등의 명승도가 증가하였다. 특히 관서지역과 관북지역 그리고 제주도는 지방관으로 부임한 관료들이 변방의 영토의식을 고취하고 문화를 진작시키고자 지역의 명소를 선정하여 그린 경우가 많았다.

....................

45 중국 전설에서 발해渤海의 동쪽 바다에 신선들이 사는 봉래산蓬萊山·방장산方丈山·영주산瀛洲山의 삼신산이 있으며 이 산들은 큰 거북의 등이 얹혀 있다고 함.

가. 이정李楨(1578~1607) 전칭의 《관서명구첩關西名區帖》

관서지역은 평안도 지역으로 중심도시는 평양이었다. 평양은 유서 깊은 도시로 조선시대에 들어서도 왕실과 지배층 문사들에게 기자箕子의 터전으로 존숭되었다. 특히 사림파가 정권을 주도하는 16세기 후반 이후 기자에 대한 관심이 더욱 증대되어 기자와 관련된 유적의 정비가 추진되는 동시에 관련서적의 간행이 줄을 이었다. 18세기 중반에 이르면 평양은 명실상부한 '기자지향'으로서의 면모를 갖추게 되는데 그러한 분위기는 평양의 풍광을 대상으로 한 실경산수화에도 반영되었다.

한편 평양은 중국을 오가는 한·중 양국 사신들에 의해 문화교류의 장이기도 하였다. 따라서 평양을 중심으로 한·중을 오가는 육로의 명승지들은 점차 풍류와 시문학의 대상이 되었다. 공무수행으로 다녀가는 관리들뿐 아니라 지방관으로 부임한 관리들이 공시적으로 행해진 순력을 통해 도내 명승지를 방문하여 시문 등을 남겼다. 이러한 "환유문화宦遊文化"는 18세기 이후 더욱 만연하였으며, 관서지역의 명승지를 팔경 혹은 십경으로 선정하고 시문과 함께 그림으로 표현하기에 이르렀다.

관서지역의 명승들을 그린 그림으로서 가장 앞서는 작품은 나옹懶翁 이정 전칭의 《관서명구첩》이다. 이 작품은 관서지역의 명승을 그린 6폭의 그림과 1606년(선조 39)에 내조來朝한 명나라 사신 주지번(朱之蕃 : 1548~1624)의 칠언절구, 근대의 서예가 원충희(元忠喜 : 1912~1976)가 1971년에 쓴 감평鑑評 등으로 구성된 서화첩이다.[46]

화첩에는 제발이나 관지가 없으며 원충희가 "懶翁李楨畵師遺筆"이

라 쓰면서 이정의 작품으로 전해진 듯하다. 6폭의 그림은 첫 번째 폭만 황해도 〈평산平山의 총수산慈秀山〉이고, 나머지는 모두 평안도 소재 〈안주의 백상루〉·〈평양의 연광정〉·〈박천博川의 공강정控江亭〉·〈정주定州의 납청정納清亭〉·〈철산鐵山의 거련관車輦館〉 순이다.

이 그림이 작품의 작자가 이정인지는 확실하지 않지만 수묵선염을 주조로 한 필묵법, 봉우리의 세형침수細形針樹, 해조묘식蟹爪描式 수지법樹枝法, 인물의 복식과 묘법 등은 17세기 전후의 화풍임을 나타낸다. 《관서명구첩》의 내용과 양식은 실경산수화의 유행이 본격화되기 이전에 제작되었고, 관서팔경이 정형화되기 이전의 가장 시기가 앞선 관서명승도라는 점에서 특별한 의미가 있다.[47]

나. 《함흥십경도咸興十景圖》와 《북관십경도北關十景圖》

조선 중기 이후 전국에서 지역의 명승을 그림으로 표현하여 감상하거나 기록으로 남기려는 풍조가 서서히 나타나기 시작한 것으로 보인다. 관북지역에서도 17세기 이후 명승을 그림으로 제작하기 시작하였다. 현재 그 선구를 이룬 작품으로는 《북관수창록北關酬唱錄》을 들 수 있다. 이 서화첩은 김수항(金壽恒 : 1629~1689)이 1664년 길주吉州 지방관들과 함께 칠보산七寶山을 유람하면서 읊은 시와 그림으로 이루어져 있는데, 화면은 모두 30면이며 이중 산수가 6면이고, 시가 24면이다.

1664년 변방의 민심을 회유하기 위해 함경도 길주에서 특별히 외방별시外方別試가 실시되었는데 김수항이 경시관京試官으로 파견되어 별시

..................
46 박정애, 『조선시대 평안도 함경도 실경산수화』, 성균관대 출판부, 2014, 129~130쪽의 도 3-7 참조.
47 위의 글, 86~92쪽.

를 감독하였고, 시험이 끝난 뒤에는 길주 지방관들의 안내를 받아 칠보산 일대를 유람하였다. 이때 동행한 화원 한시각(韓時覺: 1621~?)이 길주의 별시 장면과 과거합격자 명단을 발표하고 의식을 거행하는 장면을 그린 것이《북새선은도北塞宣恩圖》이며, 시험이 끝난 후 칠보산 일대를 유람한 장면을 그린 것이 바로《북관수창록》이다. 그림은 역시 한시각韓時覺이 그렸는데 〈성진일출도城津日出圖〉·〈조일헌도朝日軒圖〉·〈금장사도金藏寺圖〉·〈금강봉도金剛峯圖〉·〈연적봉도硯滴峯圖〉·〈칠보산전도七寶山全圖〉 등 6점의 명승도로 구성되어 있다.[48]

그림은 청록산수로 단조로운 산의 형태와 경물들의 어색한 비례, 도식적인 채색이 엿보이지만 현장감을 살리려 애쓴 점도 있다.《북관수창록》에 실린 6점의 작품은 전하는 작품이 많지 않은 함경도의 실경도라는 점은 물론이고 기행사경 문화가 확산되기 전인 17세기 중엽에 함경도 지역의 명승을 유람하고 여러 장면으로 그린 초기 작례로서 그 의미가 크다.[49]

관북지역의 명승을 일정한 수량으로 선정하여 정형화하는 하는 시도도 조선 중기에 시작되어 십경을 가려내고 십경도로 그리기 시작하였다. 이전의 팔경도에서 확대된 것이 십경도라 할 수 있는데 이러한 풍조는 관북지역에서 선구적이었던 것으로 보인다. 관북지역의 명승을 10경으로 선정하여 그리는 데에는 남구만(南九萬: 1629~1711)이 결정적인 역할을 한 것으로 알려져 있다.

48 『국립중앙박물관 한국서화유물도록』제14집, 국립중앙박물관, 2006, 82~103쪽의 도 12 참조.
49 이태호, 「韓時覺의 《北塞宣恩圖》와 《北關實景圖》-정선의 先例로서 17세기의 實景圖」, 『정신문화연구』 34호, 한국정신문화연구원, 1988, 207~235쪽; 이건상, 「〈北塞宣恩圖〉와 〈北關酬唱錄〉-雪灘 韓時覺(1621~?)의 實景山水畵」, 『美術資料』 52호, 국립중앙박물관, 1993, 129~167쪽; 이경화, 「《北塞宣恩圖》研究」, 서울대 석사논문, 2005; 박정애, 『조선시대 평안도 함경도 실경산수화』, 성균관대 출판부, 2014, 235~239쪽.

남구만은 1671년 함경도 관찰사로 부임한 이후 함흥을 비롯하여 도내 순력 경험을 바탕으로 1674년 '함흥10경'과 '북관10경'을 선정해 해당 경관에 대한 장문의 제문題文을 쓰고 실경도 제작을 추진하였다. 남구만이 두 십경도를 제작한 이유는 태조太祖 이성계(李成桂 : 1335~1408)와 인연이 깊은 함흥이 그동안 잊히고 알려지지 않아 수려한 경관 중에서 십경을 가려내어 널리 선양하기 위함이었으며 아울러 소외와 무관심의 대상이었던 관북지역의 명승에 대한 관심을 유도하려는 목적이었다고 하였다.[50]

남구만이《함흥십경도咸興十景圖》와《북관십경도北關十景圖》를 제작한 이유는 다분히 정책적이었으며 학문적인 관심도 있었기 때문인 것으로 보인다. 그는 영의정까지 지낸 문인관료이면서 북방 영토의식과 관방關防에 대한 관심이 많았던 지리학자였다.[51] 남구만에 의해 제작된《함흥십경도咸興十景圖》와《북관십경도北關十景圖》는 후대에 많은 영향을 미친 듯 같은 화제의 십경도 제작이 유행하였다. 두 작품을 합쳐《함흥내외십경도咸興內外十景圖》라고도 하여 함께 이십 폭이 그려지거나 각각 십 폭씩 그려지기도 하였다.

남구만이 선정한 함흥십경은 본궁本宮·제성단祭星壇·격구정擊毬亭·광포廣浦·지락정知樂亭·낙민루樂民樓·일우암一遇巖·구경대龜景臺·백악폭포白岳瀑布·금수굴金水窟 등으로 함흥 내외의 자연경관과 명승고적을 포괄하고 있다. 그 중 본궁·제성단·격구정은 태조 이성계의 행적이 전하는 왕실사적이고 지락정은 남구만이 건립한 누정이다. 반면 북관

50 홍선표, 「南九萬題 咸興十景圖」, 『미술사연구』 제2호, 미술사연구회, 140쪽 참조.
51 강신엽, 「南九萬의 國防思想」, 『민족문화』 제14집, 한국고전번역원, 1991, 161~198쪽; 박인호, 「南九萬과 李世龜의 歷史地理 硏究—南九萬의 「東史辨證」・李世龜의 「東國三韓四郡古今疆域說」을 중심으로」, 『歷史學報』 제138집, 역사학회, 1993, 33~72쪽 참조.

십경은 안변의 학포鶴浦 · 국도國島 · 석왕사釋王寺 · 정평의 도안사道安寺 · 갑산의 괘궁정掛弓亭 · 길주의 성진진城津鎮 · 명천의 칠보산七寶山 · 경성의 창렬사彰烈寺 · 경원의 용당龍堂 · 경흥의 무이보撫夷堡이다.

현재 남구만이 1674년 제작한 《함흥십경도》와 《북관십경도》로 확인되는 작품은 전하지 않지만 그 형식과 내용을 계승한 작품으로 전하는 작품은 적지 않다. 남구만이 제작한 십경도의 형식과 내용을 따라 그려진 관북명승도를 남구만제 계열로 분류하기도 한다.[52] 현존하는 남구만제 계열의 《함흥십경도》와 《북관십경도》는 거의 모두 18세기 이후의 작품들이다. 이 작품들은 화면 하단에 경관이 그려져 있고 상단에 남구만이 해당 경관을 설명한 제문題文이 배치된 구성으로 이루어져 있다.

다. 《탐라십경도耽羅十景圖》

1694년 제주목사로 부임한 이익태(李益泰: 1633~1704)는 이듬해에 걸쳐 두 차례의 제주도 순력巡歷을 거행하였다. 이후 순력하면서 보았던 제주도의 명승지 가운데 열 곳을 뽑아 그림으로 그리게 하여 병풍을 만들었는데 이것이 《탐라십경도》이며 제주도의 명승을 그린 최초의 작품으로 평가되고 있다.

이 작품은 남구만이 제작한 《함흥십경도》와 《북관십경도》에서 영향을 받은 것으로 추정된다. 이익태는 제주목사로 부임하기 전 몇 차례 북관을 방문한 적이 있어 이때 《북관십경도》를 접했던 것으로 보

52 남구만제 관북명승도 계열로 분류되는 현존 작품은 박정애, 앞의 책, 248쪽의 표 11 참조.

이며 그 경험을 토대로 제주도에서 《탐라십경도》를 제작한 것으로 생각된다. 이 작품은 전해지지 않고 작품에 붙인 서문만 남아있는데 화면 상부에 해당 경관을 설명하는 글을 써넣는 방식 등에서 남구만이 제작한 십경도의 예를 따랐다고 하였다.[53]

이익태가 제작한 그림의 탐라십경은 〈조천관朝天館〉·〈별방소別防所〉·〈성산城山〉·〈서귀포西歸浦〉·〈백록白鹿潭〉·〈영곡靈谷〉·〈천지연天池淵〉·〈산방山房〉·〈명월소明月所〉·〈취병담翠屏潭〉 등이다. 최근에 이익태가 제작한 《탐라십경도》의 영향을 받아 후대에 그려진 것으로 추정되는 《탐라십경도》가 소개되었다. 이 작품에 대해서는 다음 장에서 살펴보기로 한다.

53 고창석, 「李益泰 牧使의 업적」, 『조선중기 역사의 진실 이익태 牧使가 남긴 기록』, 국립제주박물관, 2005, 113~121쪽 참조.

조선 후기와
말기의 팔경도

조선 후기 이후에는 새롭게 전래된 남종화풍이 성행하였다. 남종화풍은 조선 중기부터 전래되었지만 후기부터 문인화가와 직업화가의 구분 없이 받아들여 한국적인 남종화로 발전시켰다. 중국에서도 명대에 강소성江蘇省 소주蘇州를 중심으로 한 심주(沈周 : 1427~1509), 문징명(文徵明 : 1470~1559), 동기창(董其昌 : 1555~1636) 등의 오파吳派가 등장한 이후 남종화풍이 화단의 흐름을 주도하였다. 남종화풍은 사대부 또는 문인들이 여기餘技 또는 여흥餘興으로 자신들의 심회心懷를 표현하기 위해 그린 사의寫意적인 그림 양식을 말한다.

겸재謙齋 정선(鄭敾 : 1676~1759)은 남종화풍을 바탕으로 한국적인 진경산수화풍을 창출하였으며, 후대의 화가들에게 심대한 영향을 미쳤다. 정선이 관동지역과 한양 및 근교의 명승을 그린 작품들은 조선 후기의 명승명소도의 대표작일 뿐만 아니라 팔경도의 발전에도 주도적인 역할을 하였다. 관념적인 《소상팔경도》가 새롭게 남종화풍으로 그려진 한편, 진경산수화의 팔경도 및 십경도 등이 널리 성행하였다. 조선 후기와 말기에 전국의 명승과 명소를 대상으로 한국적인 팔경도가 가장 발전하였다.

1. 《소상팔경도》

고려시대에 전래된 《소상팔경도》는 조선 초기에 크게 유행하였는데, 이후 중기에 이어 후기와 말기에도 《소상팔경도》를 제작하고 감상

하는 풍조는 꾸준하였던 것으로 보인다. 현재 남아 있는 조선 후기의 《소상팔경도》는 적지 않은 편이다. 그리고 이 시대에는 화원들뿐만 아니라 문인화가들도 《소상팔경도》를 즐겨 그린 듯 많은 작품이 남아있다. 이전 시대에는 《소상팔경도》를 대부분 화원들이 그렸음에 반해 조선 후기에는 문인화가들도 다수 작품을 남기고 있어 시대적 변화를 보여주는데 아마도 남종화의 유행과 무관하지 않은 것 같다.

왕실의 기록에서도 《소상팔경도》와 관련된 흥미로운 내용이 보인다. 경종景宗 3년(1723)에 내조來朝한 청나라 사신들이 《소상팔경도》를 청하여 지급했음을 알 수 있는 기록인데, 이 기록을 통해서 보면 당시 우리나라의 《소상팔경도》가 상당히 인기 있는 품목이었던 것 같다.[1]

한편 정조대正祖代(1777~1800) 이후 규장각에 자비대령화원差備待令畵員을 두는 제도가 시행되는데, 화원을 선발하는 녹취재祿取才의 산수 분야에서 《소상팔경도》의 화제가 네 번 출제되었을 정도로 관심과 인기가 여전함을 느낄 수 있다.[2] 아울러 《소상팔경도》가 화원들의 산수화 그리는 실력을 검증하는 일반적인 기준으로서 받아들여졌으며, 《소상팔경도》의 한 화제만 출제된 것으로 보아 당시 팔경을 모두 그리지 않고 일부만 그리는 제작방식도 매우 일반화되었음을 확인할 수 있다.

조선 후기와 말기의 《소상팔경도》는 그 이전 시대와 달리 남종화법으로 그려졌다. 조선 후기에 본격적으로 성행한 남종화법이 《소상팔

1 『承政院日記』第556冊, 景宗3년(1723年), 7月11日 記事, "呂必容以迎接都監言啓曰, 勑使以下求請各種之物, 以第入給, 而上勑鳥銃四柄, 黑角四桶, 瀟湘八景絹屛一坐, 花草翎毛絹屛一坐, 倭將翎一柄, 簑笠三簡, 副勑, 鳥銃三柄, 黑角四桶, 瀟湘八景絹屛一坐, 花草翎毛絹屛一坐, 倭將翎一柄, 簑笠三簡, 而大通官鳥銃各二柄, 屛風各二坐, 簑笠各二簡, 兩次通官, 鳥銃各二柄, 屛風各一坐, 入給之意, 敢啓, 傳曰 知道." 秦弘燮編, 『韓國美術資料集成(4)』, 一志社, 1996, 154쪽에서 재인용.

2 헌종憲宗 1년(1835)에는 '江天暮雪', 헌종憲宗 8년(1843)에는 '洞庭秋月', 철종哲宗 13년(1862)에는 '江村暮雨', 고종高宗 5년(1868)에는 '平沙落雁'이 각각 출제되었다. 강관식, 『조선 후기 궁중화원 연구』 상, 돌베개, 2001, 376~378쪽 참조.

경도》의 제작에도 새로운 변화를 가져온 것이다. 이러한 사실은 같은 화제라 하더라도 시대에 따라 유행한 화풍의 영향을 받았음을 보여 주는 대표적인 예라 할 수 있다. 그리고 이 시기에는 초기 및 중기와는 달리 화원뿐만 아니라 문인화가들이 《소상팔경도》를 많이 그렸다. 현재 남아 있는 작품의 수량으로 보면 화원들보다 문인화가들이 그린 《소상팔경도》가 많다. 조선 중기까지는 문인들의 소상팔경시는 많았지만 《소상팔경도》를 그린 예는 많지 않았다. 그러나 조선 후기 이후에는 문인들이 《소상팔경도》를 빈번하게 그린 것으로 보인다. 그 요인으로는 사의寫意와 여기餘技를 중시하는 남종화법의 유행 그리고 정선 같은 뛰어난 문인화가가 출현하여 선구적인 표현양식을 확립하였기 때문인 것으로 분석된다.

한편 《소상팔경도》는 청화백자와 민화에서도 그려지게 되었다. 청화백자에서는 산수문山水紋의 대표적인 소재로 그려졌는데 당시 주 수요층인 문인들의 취향이 반영된 것으로 보인다. 일반 백성들의 생활공간을 장식하는 민화에서까지 《소상팔경도》가 그려지게 된 것은 역시 소상팔경이 이상경의 대명사로서 널리 알려진 탓도 있지만 이미 수백 년 동안 《소상팔경도》가 그려지면서 우리의 전통문화 속에 깊이 뿌리내렸기 때문인 것으로 생각된다.

1) 정선의 《소상팔경도》

현재로서 조선 후기에 《소상팔경도》를 가장 왕성하게 그린 화가는 정선이었던 것으로 짐작된다. 정선의 《소상팔경도》는 여러 점이 전

하고 있다. 정선의 《소상팔경도》는 여덟 폭을 모두 갖추고 있는 것과 낱폭으로 전해지는 것들이 있는데 8폭을 모두 갖춘 작품만 해도 네 점이 알려져 있다.[3]

가. 개인 소장의 《소상팔경도》 ①

이 《소상팔경도》(그림 30)의 특징적인 장면만 살펴보면 〈평사낙안〉의 경우 근경의 모래톱에 내려앉거나 줄지어 날아드는 기러기 떼의 모습이 표현되어 있다. 이전 시대의 〈평사낙안〉에서는 대부분 원경의 모래톱에 날아드는 기러기 떼가 표현되었음에 비해 이 그림에서는 기러기 떼의 모습이 강조되어 근경에 배치된 점이 특색이다. 이처럼 근경에 기러기 떼를 부각하여 표현한 예는 정선에 앞서 전충효의 〈평사낙안〉에서 찾을 수 있으며, 『해내기관海內奇觀』의 〈평사낙안〉에서도 보인다.[4] 정선의 〈평사낙안〉은 특히 『해내기관』의 〈평사낙안〉과 깊은 연관이 있어 주목된다.[5] 두 그림은 배경만 다를 뿐 많은 면에서 공통점을 보여 정선이 『해내기관』의 〈평사낙안〉을 참고한 것으로 추정된다.

〈동정추월〉에서는 근경에 악양루와 넓은 수면 저 너머로 군산君山, 그리고 하늘에 뜬 달의 모습 등이 특징적이다. 정선의 다른 〈동정추월〉에도 보이는 이러한 표현은 심사정, 김득신(金得臣 : 1754~1822) 등 후대 화가들의 〈동정추월〉 뿐만 아니라 청화백자의 문양으로 그려진 〈동정추월〉에 많은 영향을 미친 것으로 보인다.[6]

...................
3 안휘준, 「謙齋 鄭敾(1676~1759)의 瀟湘八景圖」, 『美術史論壇』 제20호, 한국미술연구소, 2005 상반기, 한국미술연구소, 7~44쪽; 朴海勳, 앞의 글, 205~213쪽 참조.
4 전충효의 〈평사낙안〉은 안휘준, 「謙齋 鄭敾(1676~1759)의 瀟湘八景圖」, 17쪽의 도 13 참조.
5 안휘준, 앞의 글, 18쪽 참조.

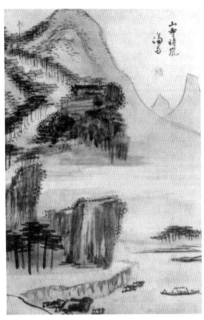

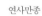

산시청람 연사만종

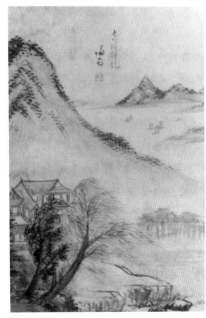

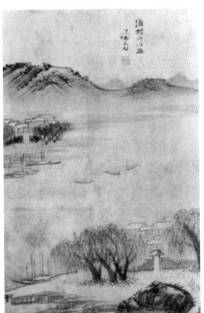

원포귀범 어촌낙조

그림 30. 정선, 《소상팔경도》(18세기, 종이에 먹, 각 43.2×28.2cm, 개인 소장)

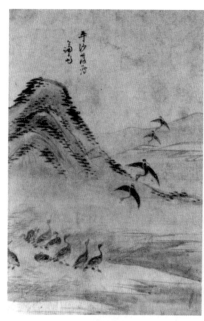

평사낙안

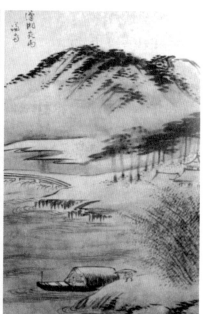

소상야우

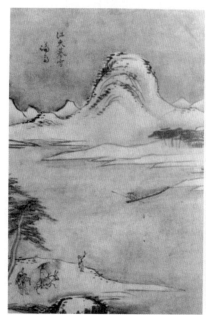

강천모설

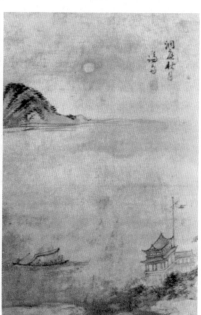

동정추월

한국의 팔경도

그런데 이 그림의 도상적 특징은 1606년 주지번朱之蕃이 내조 당시 가져온 《천고최성첩千古最盛帖》과 관련이 있는 것으로 보인다. 당시의 《천고최성첩》은 전하지 않고 그 임모본이 여러 점 전하는데 정선의 〈동정추월〉에 나타난 특징이 장득만(張得萬 : 1684~1764) 전칭 임모본의 〈악양루〉에도 보이고 《천고최성첩》을 최초로 임모한 것으로 알려진 이징의 〈동정추월〉과도 유사한 점으로 보아 그 기원은 주지번이 내조 당시 가져온 《천고최성첩》의 〈악양루〉에서 유래하였을 가능성이 크다.[7]

〈강천모설江天暮雪〉에서는 근경의 강가에 나귀를 탄 인물 등 여행객들의 모습이 보이는데 앞에 선 인물은 손짓하여 뱃사공을 부르는 듯하다. 중경에 강 건너편에서 노를 저어 다가오는 사공의 모습도 보인다. 이 그림도 다른 〈강천모설〉에서는 보이지 않던 새로운 표현이다. 〈강천모설〉은 대체로 춥고 을씨년스러우며 정적이 감도는 강촌의 풍경을 나타내는데 이 그림은 친근하고 활력이 넘치는 장면으로 표현되어 있어 정선만의 개성적인 표현임을 알 수 있다.

나. 일본 개인 소장의 《소상팔경도》

이 《소상팔경도》(그림 31)의 〈소상야우〉에는 근경에 강안의 대숲과 그 옆에 매어 있는 빈 배의 모습이 보이고 원경의 계류에서는 물이 흘러내리고 있다. 이 작품은 기본적으로 《해내기관》에 실린 《소상팔경

7 주지번이 가지고 온 《천고최성첩》에 대해서는 안휘준, 「韓國南宗山水畵의 變遷」, 275쪽; 최경원, 「朝鮮後期 對淸 회화교류와 淸회화양식의 수용」, 홍익대 석사논문, 1996, 71~72쪽; 박효은, 「朝鮮後期 문인들의 書畵蒐集活動 연구」, 홍익대 석사논문, 1999, 50쪽 및 64~67쪽; 김홍대, 「朝鮮時代 倣作繪畵 研究」, 홍익대 석사논문, 2002, 44~46쪽 및 61쪽; 이종숙, 「朝鮮時代 歸去來圖 研究」, 서울대 석사논문, 2002, 71~75쪽; 유미나, 「中國詩文을 주제로 한 朝鮮後期 書畵合壁帖 研究」, 동국대 박사논문, 2005, 42~114쪽 참조.

도》중〈소상야우〉를 참고하여 그린 것으로 보인다. 다만《해내기관》
의〈소상야우〉에 표현된 집과 울타리, 나무 등을 과감히 생략하고 오
로지 대숲만을 표현하였다.[8]

그런데 이 그림은《해내기관》의〈소상야우〉뿐만 아니라 명대 오파吳派
의《소상팔경도》와도 상당한 연관이 있는 것으로 추정된다. 문징명(文徵明
: 1470~1559)의《소상팔경도》(그림 32) 중〈소상야우〉와 문가(文嘉: 1501~
1583)의《소상팔경도》중〈소상야우〉와 비교해보면 구도와 경물 등이 매
우 유사하다. 이와 같은 사실은 정선이《해내기관》등 화보를 통해서뿐만
아니라 명대의《소상팔경도》를 직접 보았을 가능성을 시사해준다.[9]

〈동정추월〉에는 넘실대는 파도 위로 크고 둥근 달이 떠오른다. 매우
이색적인 표현인데《해내기관》의〈동정추월〉에도 유사한 모습이 보
인다.[10] 그러나《해내기관》에서는 달이 이미 떠 있는 모습이지만 정선
의 그림에서는 달이 이제 막 떠오르는 장면을 담고 있어 새로운 표현
에 대한 의지를 엿볼 수 있다. 달이 떠오르는 장면으로 '동정추월'을
표현한 예는 이 작품뿐이다.〈강천모설〉에는 눈이 내린 가운데 근경에
는 나무와 울타리에 둘러싸인 가옥이 보이고 강에는 홀로 배에서 낚싯
대를 드리운 인물이 표현되어 있다. "한강독조寒江獨釣"의 화제를 연상
시키는 이 그림의 표현은 정선 이전 우리나라의〈강천모설〉에서는 보
이지 않는다. 그런데 문징명 전칭의〈강천모설〉에서도 유사한 표현이
나타나 있는 점으로 보아 역시 정선이 명대 오파의《소상팔경도》를 참
고하였을 가능성이 크다.[11]

....................

8 안휘준,「謙齋 鄭敾(1676~1759)의 瀟湘八景圖」, 25쪽 참조.
9 박해훈, 앞의 글, 208~209쪽; 문가의〈소상야우〉는『中國古代書畵圖目』(京1-1698) 제20권, 364쪽 참조.
10 안휘준, 앞의 글, 25쪽 참조.
11 『中國古代書畵圖目』(滬1-0588) 제2권, 324쪽 참조.

한국의 팔경도

다. 간송미술관 소장의 《소상팔경도》

이 《소상팔경도》(그림 33)의 〈산시청람〉을 살펴보면 화면 왼쪽에 높은 절벽 옆으로 마을의 모습이 보이며 화면 오른쪽으로는 넓은 수면이 펼쳐지는데 일본 개인 소장의 〈산시청람〉과 기본적으로 동일한 화면구성이다. 아울러 진경산수화인 《경교명승첩京郊名勝帖》의 〈녹운탄綠雲灘〉과도 유사한 화면구성임을 알 수 있는데 아마도 정선이 《개자원화전초집芥子園畵傳初集》에 실린 〈방황공망부춘산도倣黃公望富春山圖〉를 참고하여 응용한 것으로 생각된다. 그러나 기본적인 구도를 참고하였을 뿐 세부 표현에 있어서는 많은 차이가 있다. 정선은 이처럼 화보를 참고한 경우에도 자유롭게 변용하여 정형산수든 진경산수든 각각의 주제와 화의畵意에 따라 새로운 화면을 창출한 것으로 보인다.

〈평사낙안〉의 경우 멀리 모래톱에 기러기 떼가 날아들고 근경에서는 지팡이를 짚은 한 고사高士가 바라보고 있다. 기러기 떼를 부각하여 근경에 담은 다른 두 〈평사낙안〉과는 판이하게 다른 표현이다.

다른 두 그림에서는 화제畵題에 충실하게 기러기 떼를 부각한 반면이 그림에서는 기러기 떼를 바라보는 고사를 통해 정선이 자신의 심경을 담으려 했는지 모른다.[12]

.
12 안휘준, 「謙齋 鄭敾(1676~1759)의 瀟湘八景圖」, 앞의 책, 32쪽 참조.

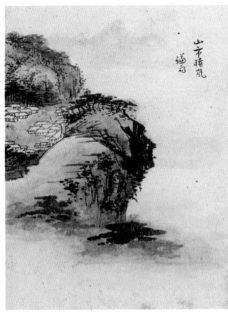
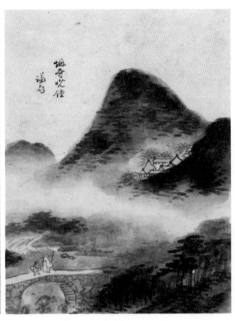

산시청람 연사만종

원포귀범 어촌낙조

그림 31. 정선, 《소상팔경도》(18세기, 종이에 먹, 각 37.5×25.5cm, 일본 개인 소장)

 한국의 팔경도

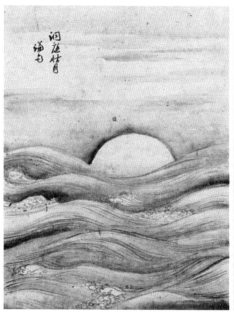

동정추월 소상야우

강천모설 평사낙안

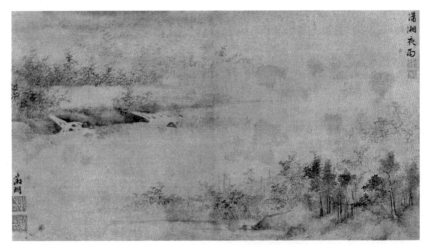

소상야우

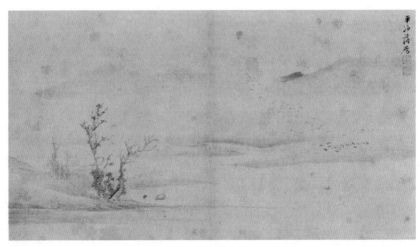

평사낙안

그림 32. 문징명,《소상팔경도》(16세기, 비단에 먹, 각 24.3×44.8cm, 중국 상해박물관 소장)

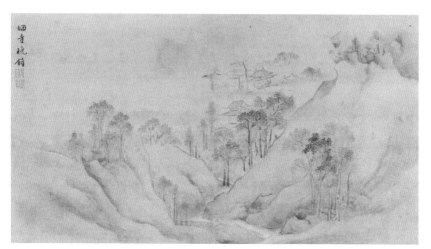

연사만종

산시청람

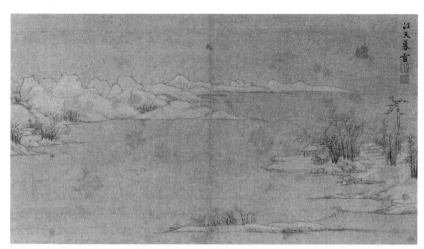

강천모설

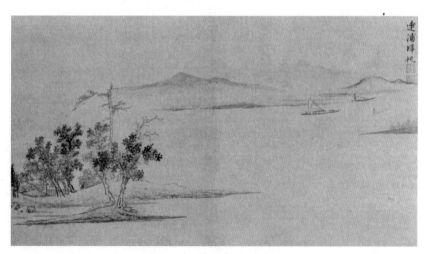

원포귀범

한국의 팔경도

동정추월

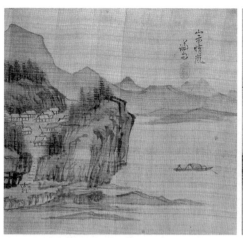

산시청람

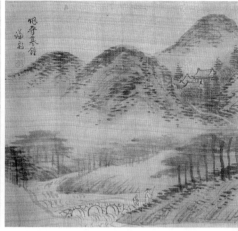

연사모종

원포귀범

어촌낙조

그림 33. 정선, 《소상팔경도》(18세기, 비단에 엷은 색, 각 22.0×23.4cm, 간송미술관 소장)

한국의 팔경도

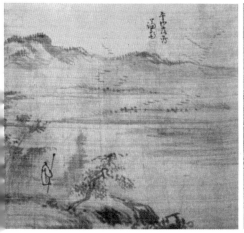

평사낙안

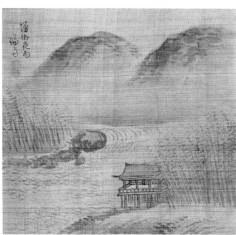

소상야우

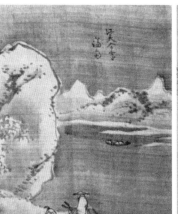

강천모설

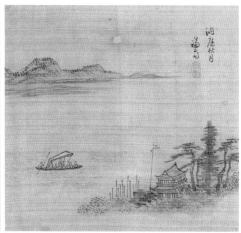

동정추월

라. 개인 소장의 《소상팔경도》 ②

이 《소상팔경도》의 〈원포귀범〉은 습윤한 필묵법이 눈에 띠는데 근경에는 강촌江村이 등장하고 멀리 돌아오는 배들의 모습이 보인다. 〈어촌낙조〉와 비슷한 화면구성을 보이는데 눈에 띠는 것은 화면에서 수면이 차지하는 비중이 매우 커진 것이다. 정선이 그린 같은 주제의 다른 그림에서도 그러한 경향이 드러나지만 이 두 그림에서 가장 두드러진다.

특히 어촌의 전후좌우 사방으로 수면이 펼쳐지는 구성방식은 정선의 《소상팔경도》에서 처음 보이는 표현인데 이 역시 명대 오파의 《소상팔경도》를 수용하여 소화한 결과로 보인다. 같은 주제의 문징명 작품과 비교해보면 공통점을 확인할 수 있다. 그러나 능숙하고 표현력이 풍부한 필묵법은 정선의 독자적인 양식이라 할 수 있다.[13]

〈소상야우〉는 근경에는 우산을 쓰고 황급히 집으로 향하는 인물이 보이며 원경의 산은 미법米法으로 그려져 있다. 이전 시대의 〈소상야우〉와는 달리 정선의 〈소상야우〉는 대부분 미법산수를 그려져 있는데 이는 아무래도 습윤한 분위기, 운무가 감돌며 촉촉하게 젖은 산의 표현을 위해서는 미법산수가 가장 적합하게 여겨졌기 때문으로 생각된다. 중국에서도 보이지 않는 미법의 〈소상야우〉는 정선이 매우 독창적이며 표현력이 풍부한 화가임을 다시 한 번 확인시켜준다.

〈동정추월〉에는 화면 오른쪽에 악양루와 주변일대만 보일 뿐 온통 물결이 넘실대는 수면으로 채워져 있고 멀리 군산과 달이 희미하게 표현되

13 박해훈, 앞의 글, 211~212쪽; 문징명의 《소상팔경도》는 『산수화, 이상향을 꿈꾸다』, 국립중앙박물관, 2014, 28~45쪽의 도 3 참조.

어 있다. 《해내기관》의 〈동정추월〉을 참고로 정선이 새롭게 창출한 화면 구성으로 보이는데 이러한 구성은 그의 진경산수화에도 반영된 것으로 보인다. 그가 그린 〈망양정〉 등의 작품에서 연관성이 확인된다.[14]

지금까지 여덟 폭을 모두 갖춘 정선의 《소상팔경도》 4점을 살펴보았는데 이외에도 낱폭으로 전하는 정선의 《소상팔경도》가 꽤 남아 있다.[15] 지금까지 살펴본 정선의 《소상팔경도》는 여러 가지 점에서 중요한 의미를 지니고 있다. 우선 조선 초기와 중기와는 전혀 다른 《소상팔경도》를 창출하였다. 윤두서(尹斗緖 : 1668~1715)의 〈평사낙안〉(그림 35)이 있기는 하지만 본격적인 남종화풍으로 그려진 《소상팔경도》는 정선의 작품이 선구를 이룬다.

정선은 명대 오파의 《소상팔경도》와 《해내기관》 등의 화보를 참고하여 자신의 독자적인 《소상팔경도》를 창출한 것으로 생각된다. 그러나 중국의 《소상팔경도》를 참고하였을 뿐 모방하는 단계에 머무른 것은 아니다. 정선의 《소상팔경도》는 남종화법의 토착화와 새로운 도상의 창출을 통해 한국적인 이상경이 표출된 세계라 할 수 있다.

마지막으로 정선이 창출한 새로운 《소상팔경도》는 후대 화가들에 지대한 영향을 미치며 한국적인 《소상팔경도》의 발달에 크게 기여하였다. 조선 초기에는 안견, 중기에는 이정의 《소상팔경도》가 동시대는 물론 후대에 이르기까지 《소상팔경도》의 제작에 본보기가 된 것처럼 정선의 《소상팔경도》 역시 조선 후기에 《소상팔경도》의 범본으로서 중요한 역할을 한 것으로 평가된다.

....................
14 안휘준, 위의 글, 39쪽 참조.
15 고려대 박물관 소장의 〈동정추월〉과 〈소상야우〉, 국립중앙박물관 소장의 〈강천모설〉, 개인 소장의 〈연사모종〉 등과 화제가 없지만 《소상팔경도》로 보이는 산수도가 여러 점 전한다. 박해훈, 앞의 글, 213~214쪽 참조.

2) 심사정의 《소상팔경도》

정선의 제자로 알려졌으며 조선 후기 화단에서 남종화풍의 유행을 선도한 심사정도 《소상팔경도》를 남겼다.[16] 간송미술관 소장의 《소상팔경첩》(그림 34)은 팔경을 모두 갖추고 있으며 서강대학교 박물관 소장의 〈어촌낙조〉가 한 점 알려져 있다. 서강대학교 박물관 소장의 〈어촌낙조〉도 본래 화첩에 속해 있던 것으로 보이나 현재는 낙첩되어 전하며, 이러한 사실로 미루어 보면 심사정은 최소한 두 점 이상의 《소상팔경도》 화첩을 제작한 것으로 추정된다.[17]

간송미술관 소장의 《소상팔경첩》은 팔경을 모두 갖추고 있을 뿐만 아니라 심사정의 화풍이 잘 나타나 있는 점에서 매우 주목된다. 〈어촌낙조〉에서 심사정은 어부들의 생활 장면을 가까운 시점에서 포착하여 묘사하였는데, 이러한 시도는 심사정 이전의 〈어촌석조〉에서는 보이지 않는 새로운 표현이라 할 수 있다.[18]

〈산시청람〉은 전형적인 표현 내용이지만 화풍은 새로운 남종화법에 의해 분위기가 전혀 다르게 표현되어 있다. 심사정이 화보의 남종화법을 많이 참고한 사실은 잘 알려져 있는데 이 그림에 보이는 각지고 잘게 나누어진 듯한 바위표면의 표현은 『개자원화전芥子園畫傳』의 「산석보山石譜」에 실린 유송년劉松年(약 1150~1225 이후)의 화법 또는 예찬(倪瓚: 1301~1374)의 화법을 따른 것으로 보인다.[19]

16 심사정에 대해서는 이미야, 「玄齋 沈師正의 繪畫研究」, 홍익대 석사논문, 1977; 김기홍, 「玄齋 沈師正 研究」, 서울대 석사논문, 1981; 전인지, 「玄齋 沈師正 繪畫의 樣式的 考察」, 이화여대 석사논문, 1995; 이예성, 『현재 심사정 연구』, 일지사, 2000; 유홍준, 「현재 심사정」, 『화인열전』 2, 역사비평사, 2001, 13~55쪽; 최완수, 「현재(玄齋) 심사정(沈師正) 평전(評傳)」, 『澗松文華』 제67호, 韓國民族美術研究所, 2004, 105~154쪽 참조.

17 『西江大學校 博物館圖錄』, 1979, 26쪽, 도 30 참조.

18 안휘준, 「韓國의 瀟湘八景圖」, 앞의 책, 234쪽.

한국의 팔경도

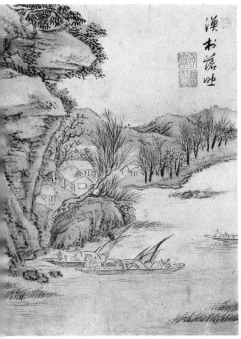

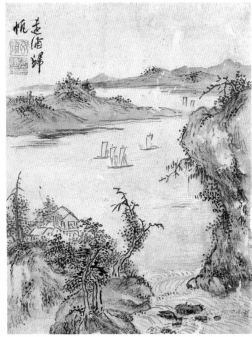

어촌낙조 원포귀범

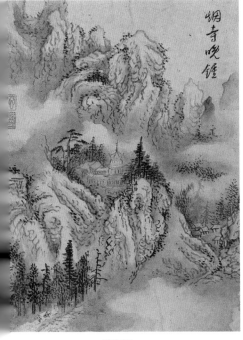

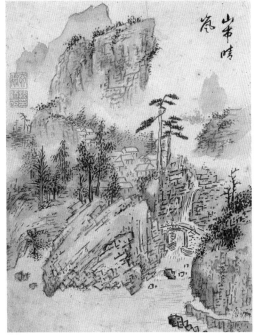

연사만종 산시청람

그림 34. 심사정, 《소상팔경도》(18세기, 종이에 엷은 색, 각 27.0×20.4cm, 간송미술관 소장)

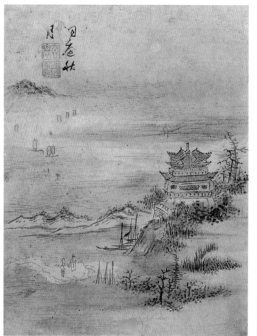

동정추월

소상야우

강천모설

평사낙안

〈동정추월〉은 화면 오른쪽의 중앙에 악양루로 보이는 누각이 들어서 있으며 그 왼쪽으로는 드넓은 동정호의 수면이 펼쳐져 있다. 이 그림에는 악양루 외에도 구름을 타고 있는 두 인물이 그려져 있는데 왼쪽의 인물은 시종이고 그 옆의 인물은 신선인 듯하다. 동정추월에 신선이 표현된 예는 전충효의 〈동정추월〉에서도 볼 수 있다. 다만 심사정의 〈동정추월〉에서는 시종을 거느리고 구름을 타고 있는데, 이 신선은 당나라 때의 유의柳毅이거나 여동빈呂洞賓일 가능성이 크다고 생각한다.[20]

〈강천모설〉에는 흰 눈이 온 세상을 뒤덮은 가운데 화면을 거의 반분하여 위로는 높고 가파른 절벽이 병풍처럼 늘어서 있고 아래의 강에는 한 사공이 도롱이를 입은 채 노를 저어 나아가고 있다. 건묵의 거칠고 소략한 필치가 겨울의 차갑고 황량한 분위기를 잘 드러내고 있다. 심사정이 그린 〈강천모설〉은 여러 면에서 매우 독특한 양상을 보여주는 작품이다. 심사정 이전은 물론 이후의 〈강천모설〉에도 비슷한 예가 없다. 이러한 면은 심사정이 나름대로 《소상팔경도》를 재해석하여 새롭게 구성하고 표현하였음을 잘 보여주는 예이다.

심사정의 〈강천모설〉에 보이는 높고 가파른 절벽이 비스듬히 늘어선 풍경은 적벽도赤壁圖에서 흔히 다루어진 표현 요소와 같다. 적벽도는 아니지만 비슷한 화면 구성의 예가 《개자원화전》의 화보나 《화법대성畵法大成》에 실린 화보에도 나타나 있다.[21] 특히 《화법대성》의 그림과 심사정의 〈강천모설〉을 비교해보면 절벽의 윗부분을 묘사한 부분이 다를 뿐 대체로 유사한 점으로 보아 심사정이 《화법대성》을 참고하였을

....................

20 안휘준, 「謙齋 鄭敾(1676~1759)의 瀟湘八景圖」, 26~27쪽 참조.
21 『芥子園畵傳』 初集, 卷五 「摹倣名家畵譜」, 宮紈式 徐靑藤詩 唐六如畵 참조; 『화법대성』은 1615년 주수용 朱壽鏞과 그의 아들인 주이애朱頤崖가 편찬한 총 8권의 화보이다. 謝巍, 『中國畵學著作考錄』, 上海書畵出版社, 1998, 411~412쪽.

가능성이 있다. 도롱이를 입은 채 노를 저어 나아가는 뱃사공의 모습은 이정(李楨 : 1578~1607)의 작품으로 전해지는 《산수화첩》 중 제1엽의 〈산수도〉, 그리고 정선의 〈모우귀주도暮雨歸舟圖〉와도 매우 비슷하다.[22]

이상에서 살펴본 심사정의 《소상팔경도》는 이전시대의 《소상팔경도》와 다른 점이 많으며, 같은 남종문인화풍으로 그려진 정선의 작품과도 다르다. 자신의 양식으로 소화한 남종화법으로 능숙하게 그려진 정선의 《소상팔경도》에 비해 심사정의 《소상팔경도》는 많은 면에서 실험적인 면모를 지니고 있다.

심사정의 《소상팔경도》에 나타난 실험적인 면모는 필묵법에서 잘 드러난다. 준법皴法만 보더라도 〈산시청람〉, 〈연사만종〉, 〈어촌석조〉, 〈소상야우〉 등에 표현된 방식이 전혀 다른데 주제에 따라 의도적으로 《개자원화전》에 수록된 명가들의 준법을 고루 응용한 것으로 추정된다.

각 장면의 나무들을 다양하게 표현한 수지법樹枝法과 〈동정추월〉의 악양루, 〈연사만종〉의 탑 등을 표현한 중국식 옥우법屋宇法도 《개자원화전》등에 실린 화법을 응용한 것으로 생각된다.[23] 정선의 《소상팔경도》에는 정선 특유의 굵고 활달한 필치에 짙은 묵법이 잘 드러나 있는 반면에 심사정의 《소상팔경도》에는 화보의 남종문인화법을 충실히 따른 듯한 필치가 특징적이다.[24]

22 이정의 〈산수도〉는 『韓國의 美』 11 山水畵(上), 중앙일보, 1980, 도 94; 정선의 〈모우귀주도〉는 『韓國의 美』 1 謙齋 鄭敾, 중앙일보, 2001, 도 75 참조.

23 『芥子園畵傳』, 「人物屋宇譜」 참조.

24 심사정이 『개자원화전』 등의 화보를 통해 남종화법을 습득한 사실을 심도 있게 다룬 논문으로는 김기홍, 「현재 심사정과 조선 남종화풍」, 최완수 외, 『진경시대』 2, 돌베개, 1998, 109~148쪽; 金香熙, 「沈師正의 산수화를 통해 본 중국 南宗畵의 수용과정」, 『大學院硏究論集』 28, 東國大 大學院, 1998, 175~201쪽 참조.

주제를 나타낸 방식에서는 〈산시청람〉에 복고적인 일면이 있지만, 〈어촌석조〉, 〈동정추월〉과 〈강천모설〉 등은 새로운 해석과 표현을 보여준다. 이처럼 심사정은 주로 화보를 바탕으로 남종화법의 다양한 표현양식을 충실히 습득하고 응용하여 정선과는 다른 독자적인 《소상팔경도》를 창출한 것으로 보인다.

3) 기타 《소상팔경도》

앞에서 살펴본 화가들의 작품 외에도 남종문인화풍의 《소상팔경도》가 다수 전한다. 그러나 정선이나 심사정의 작품처럼 팔경이 모두 전하는 것이 아니라 일부만 전하는 경우가 대부분이다. 최북과 김득신 등의 작품처럼 본래 팔경을 갖추었는데 전래되면서 산실되어 일부만 남은 경우도 있지만, 애초에 일부만 그린 예도 많은 것 같다.

남종문인화풍이 유행한 조선 후기 이후에는 《소상팔경도》가 정통 회화에서뿐만 아니라 청화백자의 산수문양으로도 그려지고 민화에서도 빈번하게 다루어진다. 그만큼 《소상팔경도》가 보편화되고 대중화되었음을 의미하는데, 아무래도 정통 회화와는 표현에 차이가 있다. 청화백자의 경우 주 수요층인 사대부 문인들의 취향이 반영되어 소상팔경문瀟湘八景文이 도입된 것으로 보이는데, 문양은 화원들이 그렸을 것으로 추측된다.[25] 그리고 그림은 아니지만 판소리와 민요에도 소상팔경이 등장할 정도로 대중화되어 우리의 전통문화에 깊이 자리 잡은 모습을 볼 수 있다.[26]

....................

25 방병선, 「조선 후기 백자에 나타난 산수문 연구」, 『考古美術史論』 7호, 학연문화사, 2000, 147~184쪽
 참조.

가. 윤두서의 〈평사낙안〉

현존하는 조선 후기의 《소상팔경도》 중에서 제작 시기가 가장 앞서는 것은 윤두서의 〈평사낙안〉(그림 35)으로 알려진 그림이다. 이 작품은 본래 여덟 폭으로 이루어진 화첩에서 떨어져 나온 것인지, 아니면 '평사낙안'만 그린 것인지 현재로서는 불분명하다. 소상팔경 중에서 한두 장면만 그린 경우도 있었겠지만, 이와는 달리 그저 늦가을의 풍경을 담은 하나의 추경산수도일 가능성도 배제하기 어렵다. 실제로 조선시대 산수화 중에서 소상팔경의 도상과 유사하거나 관련이 있는 것으로 짐작되는 그림이 적지 않다.

윤두서는 조선시대 회화사에서 흔히 중기와 후기에 걸쳐 활약한 과도기적 문인화가로 잘 알려져 있다.[27] 그의 화풍은 조선 중기에 유행한 절파 화풍을 주로 따르면서도 한편으로는 남종화를 수용하기 시작한 양상을 보여주는 점에서 절충적인 양상을 지니고 있다. 〈평사낙안〉 역시 구도와 수지법, 근경의 토파의 표현에서는 남종화법을 수용하였으면서도 원경의 선염으로 표현된 산의 모습에서는 절파 화풍이 나타나 있다.[28] 남종화법의 수용과 관련해서는 《고씨화보》 등의 화보를 통해 수용했을 가능성이 높은 것으로 추정되어 왔다.

〈평사낙안〉에 보이는 전체적인 화면 구성과 세부 경물의 표현 등도

...................

26 전경원, 앞의 글, 66~67쪽.

27 윤두서에 대해서는 이영숙, 「恭齋 尹斗緖의 繪畫硏究」, 홍익대 석사논문, 1984; 박은순, 「恭齋 尹斗緖의 書畫 −尙古와 革新」, 『美術史學硏究』 제232호, 한국미술사학회, 2001.12, 101~130쪽; 이동주·최순우·안휘준, 「학술정담, 공재 윤두서의 회화」, 『한국학보』 5권 4호, 일지사, 1979, 162~181쪽; 유홍준, 『화인열전』 1 역사비평사, 2001, 55~115쪽; 李乃沃, 『공재 윤두서』, 시공사, 2003; 차미애, 「恭齋 尹斗緖 一家의 繪畫 硏究」, 홍익대 박사논문, 2010 참조.

28 안휘준, 「韓國의 瀟湘八景圖」, 앞의 책, 225쪽.

《고씨화보》에 실린 장숭蔣嵩(16
세기 활동)과 동기창(董其昌 : 1555~
1636)의 산수도와 연관되는 면
이 있다.[29] 그런데 윤두서의 〈평
사낙안〉이 화보를 참고하여
제작하였을 가능성이 크지만
명대의 실제 남종화를 보고 참
고하여 그렸을 가능성도 적지
않은 것으로 보인다. 왜냐하면
〈평사낙안〉의 근경에 보이는
토파와 나무의 표현이 화보보
다는 명대 남종화에 나타난 표
현과 보다 밀접해 보이기 때문
이다.

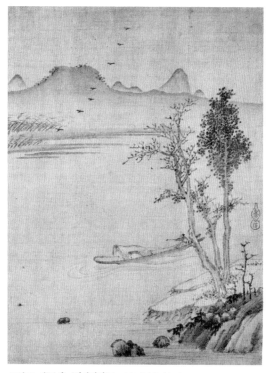

그림35. 윤두서, 〈평사낙안〉(18세기, 비단에 엷은 색, 26.5×19.0cm, 개인 소장)

명대 심사충沈士充(16~17세기
활동)의 산수도와 비교해보면 연관성이 보인다.[30] 한편 윤두서의 아들인
윤덕희(尹德熙 : 1685~1766)의 전칭 작품에서도 비슷한 예가 있다. 〈어가한
면도漁家閑眠圖〉[31]로 소개되었지만 표현 내용은 윤두서의 〈평사낙안〉과 공
통된다. 그러나 구도와 경물의 배치방식이 단순하고 절파풍의 강렬한
필묵법이 눈에 띠는 점에서는 차이도 적지 않다.

.
29 안휘준, 앞의 글, 225쪽, 주 58 참조.
30 박해훈, 앞의 글, 203~205쪽.
31 『國立中央博物館韓國書畵遺物圖錄』 제8집, 1998, 도 12의 1/8 참조.

나. 최북崔北(1712~1786)의 《소상팔경도》

조선 후기에 남종화풍을 구사한 화가로 빼놓을 수 없는 최북 또한 《소상팔경도》를 그린 것으로 보인다.[32] 최북이 그린 《소상팔경도》는 본래 8폭을 모두 갖추었을 것으로 추정되나 현재는 〈산시청람〉과 〈강천모설〉 두 폭(그림 36)이 전해진다. 이 밖에 다른 〈산시청람〉 한 폭이 알려져 있다.

〈산시청람〉을 보면 대각선 방향으로 시장이 들어선 가운데 두 사람이 이제 막 입구에 들어서고 있다. 화면 왼쪽 아래로는 〈산시청람〉에 흔히 등장하는 다리가 놓여 있고 그 옆으로는 울타리에 둘러싸인 가옥이 한 채 놓여 있다. 시장에는 길을 사이에 두고 양옆으로 상인들이 앉아서 노점과 좌판을 벌이고 있다. 마치 풍속화를 연상케 할 정도로 실감나는 산시의 풍경은 다른 〈산시청람〉에서는 찾아볼 수 없는 매우 독특한 표현이다. 이러한 점은 조선 후기 화단의 특색이라 할 수 있는 사실주의 화풍이나 풍속화의 유행과도 어느 정도 연관이 있는 것으로 보인다.[33]

화법에서는 준법이나 수지법, 옥우법屋宇法 등에서 기본적으로 남종화의 양식을 보여주고 있으나 중경의 오른쪽에 보이는 나지막한 산과 나무의 묘사에서는 심사정의 화풍을 따른 것으로 보인다. 아울러 원산의 묘사에서 미점의 소밀疏密한 표현은 정선의 화풍과 관련 있는 것으

32 최북에 대해서는 洪善杓,「崔北의 生涯와 意識世界」,『미술사연구』제5호, 미술사연구회, 1991, 11~30; 박은순,「毫生館 崔北의 山水畵」,『미술사연구』제5호, 미술사연구회, 1991, 31~73쪽; 송태원,「毫生館 崔北의 人物畵」,『미술사연구』제5호, 미술사연구회, 1991, 75~87쪽; 유홍준,「호생관 최북」,『화인열전』2, 역사비평사, 2001, 127~165쪽 참조.

33 조선 후기의 사실주의 화풍과 풍속화의 유행에 대해서는 이태호,『조선후기 회화의 사실정신』, 학고재, 1996 참조.

로 짐작된다. 이 그림의 표현 내용과는 다른 최북의 〈산시청람〉이 또
한 점 알려져 있는데 현재 간송미술관에 소장되어 있다.[34] 이 작품은 앞
의 그림과 화면 구성과 모티브의 표현에서 많은 차이를 보이고 있다.

앞의 그림에서는 산시의 모습이 사실적으로 묘사되었지만 이 그림
에서는 길을 가는 행인들의 모습만 묘사되었을 뿐 산시의 모습은 구
체적으로 드러나지 않는다. 근경의 다리를 건너는 두 인물과 산속 깊
이 보이는 전각의 모습을 보면 '〈산시청람〉'보다는 '〈연사모종〉'을 연
상케 할 정도로 표현이 애매한 점이 있다.

앞의 〈산시청람〉과 한 세트를 이룬 것이 확실한 〈강천모설〉도 최
북의 개성적인 면모를 잘 보여준다. 화면은 전·중·후경의 삼단으로
이루어져 있는데 근경에는 추운 강에서 한 인물이 낚싯대를 드리우고
있다. 근경 너머로는 강줄기가 '지그재그'를 이루며 원경으로 멀어지
는데 거리의 비례가 비교적 정확하여 화면에 안정감이 있다.

그런데 온 강산에 눈이 가득한 한 겨울인데도 근경의 활엽수인 듯
한 나무에는 짙푸른 잎이 달려 있어 눈길을 끈다. 이 그림은 화면 상
단에 '강천모설'의 화제가 쓰여 있지 않았다면 '한강독조도'로 명명해
야 할 만큼 추운 강에서 낚시하는 인물을 부각시키고 있다.

정선의《소상팔경도》중의 〈강천모설〉에서도 강에서 배를 타고 낚
시하는 인물이 등장하지만 점경일 뿐 크게 부각되지는 않았다. 그나
마 심사정의《소상팔경도》중 〈강천모설〉에서 배를 타고 서서 노를 저
어 나아가는 인물이 비중 있게 그려져 있을 뿐이다. 그러나 최북의 〈강
천모설〉은 분명히 '강천모설'보다는 '한강독조'의 의미에 비중을 두고
표현된 작품이다.

....................
34　『澗松文華』42호, 1992, 20쪽의 도 18 참조.

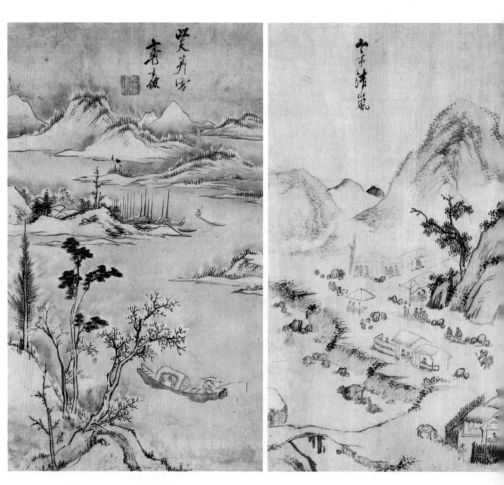

그림 36. 최북, 〈강천모설〉(좌), 〈산시청람〉(우)(18세기, 종이에 엷은 색, 각 61.0×36.0cm, 개인 소장)

다. 김유성金有聲(1725~?)의 《소상팔경도》

서암西巖 김유성은 조선 후기 도화서 화원으로 남종화풍의 산수화를 잘 그렸다. 진경산수화도 많이 그렸는데 대체로 정선의 진경산수화풍을 보다 담담하고 부드럽게 구사하여 자신의 화풍을 이룩하였다. 《소상팔경도》에서는 그의 다른 산수화에 비해 남종화풍의 요소가 많지 않으며, 경물 묘사도 소략하여 소상팔경의 핵심적인 모티브만 표현하였다. 그의 작품으로는 다소 이색적이며, 만년에 그린 듯 제8폭 〈강천모설〉을 그린 화면에 '노암사老巖寫'라고 쓰여 있다.[35]

라. 김득신金得臣(1754~1822)의 《소상팔경도》

풍속화와 영모화에 능한 것으로 알려진 김득신은 전해지는 산수화가 많지 않은데 그중에서 《소상팔경도》 중 네 폭(그림 37~38)이 알려져 있다. 이 네 폭의 작품은 크기가 거의 같고 모두 종이에 담채로 그려졌으며, 각 폭의 상단에는 같은 서체로 칠언절구의 제화시가 쓰여 있다. 마지막 폭이었을 것으로 짐작되는 〈강천모설〉에는 제화시와 함께 관서가 있어 이 그림들이 김득신의 작품임을 알려준다.[36]

〈어촌낙조〉의 경우 특징적인 표현은 어촌과 함께 그려진 전답의 모습인데 풍속화를 잘 그렸던 김득신의 발상으로 생각된다.[37] 한편 소나무 등의 나무와 토파의 표현에서는 김홍도의 영향이 뚜렷하다. 그런데

35 『경기팔경과 구곡』, 경기문화재단, 2015, 33쪽 도 6 참조.
36 김득신에 대해서는 송태원, 「兢齋 金得臣의 繪畵 연구」, 홍익대 석사논문, 1990 참조.
37 안휘준, 「韓國의 瀟湘八景圖」, 앞의 책, 240쪽.

이 그림은 정선의 《소상팔경도》 중 일본 개인 소장의 〈어촌낙조〉를 참고하여 제작한 것으로 보인다. 구도가 복잡하고 다양한 경물이 등장하지만 기본적인 화면 구성과 모티브의 표현은 역시 정선의 작품을 바탕으로 한 것이다.

〈동정추월〉에는 성벽에 둘러싸인 높은 누각의 모습이 보이며 성벽 너머로는 동정호의 드넓은 수면이 펼쳐져 있다. 배의 모습은 보이지 않지만 악양루와 그 너머로 펼쳐진 드넓은 동정호의 수면, 수면에 솟아오른 봉우리와 둥근 달의 모티브는 조선 후기 이후에 그려진 '동정추월'에 거의 예외 없이 등장하고 있어 시대적 특징을 느끼게 한다.

이 그림은 정선의 《소상팔경도》 중 개인소장의 〈동정추월〉을 참고로 하여 제작된 것으로 보인다. 김득신이 정선의 작품을 자신의 양식으로 변형하였는데 예를 들어 악양루는 한층 부각하여 크게 그린 반면 배는 생략하고 동정호의 수면은 짙은 안개로 가렸으며 멀리 보이는 섬은 뾰족한 봉우리만 희미하게 보이도록 하였다.

〈소상야우〉는 정선의 《소상팔경도》 중 일본 개인 소장의 〈소상야우〉를 참고하여 그린 것으로 보인다. 두 그림을 자세히 보면 연관성이 눈에 띤다. 김득신의 〈소상야우〉는 기본적으로 정선의 〈소상야우〉를 바탕으로 하여 세로로 긴 화면에 맞게끔 재구성하면서 여러 경물을 부가하거나 대체하여 그린 것임을 알 수 있다. 결국 김득신이 정선 등 전시대 화가들의 《소상팔경도》를 잘 알고 있었으며 또한 이를 자신의 작품에 잘 활용하였음을 말해준다. 이러한 점은 〈소상야우〉뿐만 아니라 다른 작품에서도 확인된다.

그런데 흥미 있는 것은 김득신이 〈소상야우〉를 그리면서 참고한 정선의 《소상팔경도》가 앞서 살펴본 〈동정추월〉의 경우와 다른 점이다.

이러한 추정이 옳다면 김득신은 정선의 여러 《소상팔경도》 중 최소한 두 세트의 작품을 보았으며 이를 자신의 취향과 선호에 따라 취사선택하여 자신의 《소상팔경도》의 제작에 활용한 것으로 보인다.

〈강천모설〉에는 한 척의 배가 떠 있고 삿갓을 쓴 한 인물이 앉아 있는데 낚시를 하고 있는 것으로 보인다. 앞서 살펴본 작품들은 정선의 《소상팔경도》를 참고하여 제작한 것으로 보이는 반면 이 그림은 최북의 〈강천모설〉을 바탕으로 그려진 것으로 보인다. 김득신의 〈강천모설〉에서 경물의 대체 등 많은 변화가 이루어졌지만 근경의 토파와 나무, 삿갓을 쓰고 배에서 낚시하는 인물, '之'자 모양으로 흐르는 강줄기, 원산의 표현 등에서 공통점이 있다. 한편 수지법이나 준법에서는 역시 김홍도의 영향이 느껴진다.

그림 37. 김득신, 〈동정추월〉(좌)·〈어촌낙조〉(우)(18~19세기, 종이에 엷은 색, 103.0×56.0cm, 개인 소장)

그림 38. 김득신, 〈강천모설〉(좌)·〈소상야우〉(우)(18~19세기, 종이에 엷은 색, 104.0×57.7cm, 간송미술관 소장)

마. 신윤복申潤福(1758?~1813 이후) 전칭의《소상팔경도》

풍속화가로 잘 알려진 신윤복이 그린 것으로 전하는《소상팔경도》
도 있다. 신윤복 전칭의《소상팔경도》로 필자가 확인한 작품은 〈산시
청람〉, 〈어촌낙조〉와 〈소상야우〉, 〈동정추월〉 네 폭(그림 39)이다.[38] 이
네 작품은 모두 같은 재질과 크기로 이루어져 한 세트를 이루고 있었
음이 분명한데 화면 상단 오른쪽에 화제에 이어 "혜원蕙園"의 묵서와
도인이 있으나 훗날일 가능성도 배제하기 어렵다.

신윤복 전칭의 세 작품은 전체적으로 담채의 효과를 잘 살려 청신
한 느낌이 두드러진다. 먼저 〈산시청람〉을 보면 편파삼단 구성을 이
루고 있는데 중경의 가파른 산모퉁이에 나무 사이로 주기酒旗가 걸린
가옥이 표현되어 산시를 암시하는 듯하다. 이 그림은 정선의 〈산시청
람〉을 참고한 것으로 생각되는데 정선의 작품에 비해 한층 화면을 복
잡하게 구성하면서도 산시의 모습은 거의 생략하여 이전까지의 "산시
청람"과는 다른 특징이 엿보인다. 필묵법에서는 산과 토파를 묘사한
준법과 수지법 등에서 김홍도의 영향이 뚜렷하다.

〈어촌낙조〉도 정선의 〈어촌낙조〉의 화면 구성을 따른 것이다. 비
스듬히 흐르는 강줄기, 강안 저편의 원산과 그 너머로 지는 붉은 해,
숲에 둘러싸인 어촌, 강가의 배들, 근경의 토파와 버드나무 등 여러
가지 점에서 영향을 부인하기 어렵다. 이 점에서 정선의 같은 〈어촌낙
조〉를 참고한 것으로 추정되는 김득신의 〈어촌낙조〉와도 통하는 면

....................

38 신윤복 전칭의《소상팔경도》는 모두 여섯 폭으로 알려졌지만, 필자는 네 폭만 확인할 수 있었다. 〈산시
청람〉·〈어촌낙조〉는 『高麗朝鮮陶瓷繪畵名品展』, 珍畵廊, 2004, 도 100~101, 〈소상야우〉·〈동정추
월〉은 『九人의 名家秘藏品李展』, 孔畵廊·리씨갤러리, 2007, 67쪽의 도 34, 35; 이원복, 「蕙園 申潤福의
畵境」, 『미술사연구』 제11호, 미술사연구회, 1997, 104쪽 참조.

이 있다. 다만 신윤복 전칭작의 경우 근경에서 버드나무를 강조하여 크게 그리고 다른 경물들은 생략하였다. 또한 예리한 필선 위주의 묘사가 눈에 띠는데 이러한 특징은 이미 잘 알려진 신윤복의 다른 〈산수도〉와 다르다.[39]

〈소상야우〉의 표현은 매우 새로운데 거센 비바람에 휘어진 나무나 우산을 받쳐 들고 바삐 걸음을 재촉하는 인물의 모습이 없다. 그 대신에 강가의 모래톱에 빽빽이 자란 나무들이 화면을 채우고 있는 가운데 멀리 돛단배 한 척이 바람을 안고 나아가는 모습이 보인다. 산뜻한 담채에 원근에 따른 경물의 비례가 정확하고 자연스러워 서양화법의 영향을 생각게 할 정도이며 화제가 없다면 〈소상야우〉라고 생각하기 어려운 독특한 표현이다.

〈동정추월〉을 보면 근경에 성벽과 악양루를 배치하고 탁 트인 수면 위로 둥근 달만 떠 있다.

이러한 표현은 기본적으로 정선의 〈동정추월〉 이래 조선 후기에 유행한 양식을 따른 것이다. 신윤복과 동시대에 활약한 김득신의 〈동정추월〉과도 많은 유사성이 있으며 악양루의 표현은 심사정의 〈동정추월〉과도 관련이 있는 것으로 보인다.

네 그림을 통해 살펴본 신윤복 전칭의 《소상팔경도》는 전시대의 표현 방식을 참고하면서 새로운 변화를 시도한 작품으로 생각된다. 〈산시청람〉과 〈어촌낙조〉는 정선의 《소상팔경도》를 참고하였지만 모티브의 생략과 강조를 통해 개성적인 표현을 시도하였으며 〈소상야우〉는 이전에 볼 수 없었던 새로운 표현이다.

....................

39 신윤복의 산수화에 대해서는 안휘준, 『山水畵』 (下), 한국의 미 12, 중앙일보・계간미술, 1982, 243쪽, 도 87 해설; 李源福, 위의 글, 103∼105쪽 참조.

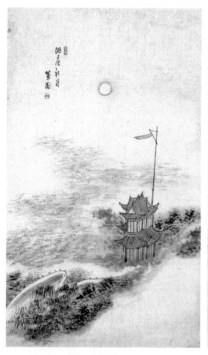

동정추월

소상야우

어촌낙조

산시청람

그림 39. 신윤복,《소상팔경도》(18~19세기, 종이에 옅은 색, 87.0×52.5cm, 개인 소장)

이 작품들은 신윤복의 진작으로 단정하기는 어렵지만 필묵법에서 김홍도의 영향이 느껴지는 점 등에서 신윤복의 활동 시기와 비슷한 무렵에 제작되었음을 짐작케 한다.

바. 이재관李在寬(1783~1837)의《소상팔경도》

조선 후기에 화원으로 남종화의 발전에 뚜렷한 자취를 남긴 이재관도《소상팔경도》를 남기고 있다.[40] 이재관의《소상팔경도》는 현재 두 점(그림 40)이 알려져 있다. 이 두 그림은 〈산시청람〉과 〈어촌낙조〉이며 본래 8폭 병풍에서 떨어져 나온 것으로 짐작되는데, 두 폭 모두 그림 상단에 조희룡(趙熙龍 : 1789~1866)이 쓴 제시가 적혀 있다.[41]

〈산시청람〉을 보면 근경에는 두 인물이 커다란 두 그루의 소나무가 있는 언덕길을 오르고 있다. 중경에는 비스듬히 가옥과 건물들이 들어서 있어 촌락이 들어서 있음을 알 수 있다. 촌락의 모습만 아니라면 오히려 〈연사모종〉에 가까운 모티브와 화면 구성을 지니고 있어 이전까지와는 다른 새로운 〈산시청람〉의 표현이다.

경물의 배치가 전체적으로 'S'자 구도를 이루고 세부묘사가 치밀해 보이지만 미숙한 표현도 눈에 띤다. 원경의 골짜기에서 흘러내리는 폭포의 모습, 중경의 가옥과 인물의 비례, 근경의 구름과 개울의 표현 등은 어색하다. 한편 근경의 토파와 그 위에 자란 쌍송의 모습은 조선 초기의 산수화에 흔히 표현되던 모티브로 복고적인 양상이라 할 수

40 이재관의 회화에 대해서는 이연주, 「小塘 李在寬의 繪畵 硏究」, 충북대 석사논문, 2003; 김소영, 「小塘 李在寬의 繪畵硏究」, 전남대 석사논문, 2004 참조.

41 제시는 다음과 같다. "山市晴嵐, 一帶靑山人畵來, 煙雲寂寂水光開, 千門盡掩紅塵隔, 莫訝長安古道猜", "漁村落照, 鷗鵠啼徹雨初晴, 渡口歸來水氣腥, 村北村南齊曬網, 釣舟丹在夕陽汀."

있다. 근경의 구름이 피어오르는 모습도 고식이라 할 수 있어 이재관
이 의도적으로 복고적인 표현방식에 따라 제작한 것 같다.

그림 40. 이재관, 〈산시청람〉(좌) · 〈어촌낙조〉(우) (19세기 전반, 비단에 엷은 색, 120.6×47.3cm, 국립중앙박물관 소장)

〈어촌낙조〉의 표현도 당시로서는 복고적인 독특한 방식을 보여주고 있다. 근경·중경·원경의 삼단으로 구성되어 있으며 경물의 배치는 'S'자 모양을 이룬다. 이 작품의 근경 표현은 전통적인 것으로 삼성미술관 리움 소장의 〈산시청람〉, 이인문의 〈강산춘색도江山春色圖〉와 깊은 연관이 있다.[42] 이재관은 아마도 이인문의 〈강산춘색도〉를 참조하여 그린 것으로 생각된다.

지금까지 살펴보았듯이 이재관의 《소상팔경도》는 조선 초기의 《소상팔경도》를 연상시키는 복고적인 면모가 나타나 있다. 삼단구도로 이루어진 점, 대상을 멀리서 조망하여 표현한 점 등은 분명 이재관이 과거의 표현 양식을 의식하였던 것으로 생각된다. 또한 이재관은 간결하고 운치 있는 남종화로 유명한데 이 그림은 매우 묘사적이고 기교적이며 남종화풍도 뚜렷하지 않다. 아마도 이재관이 자신의 화풍을 확립한 원숙기보다는 그 이전에 그린 작품으로 추정된다.

김희성(金喜誠 : ?~1763 이후), 정수영(鄭遂榮 : 1743~1831), 이인문, 홍의영(洪儀泳 : 1750~1815), 이방운, 김석대(金錫大 : 18세기 활동), 윤제홍(尹濟弘 : 1764~1840) 등도 낱폭이지만 남종화풍이 뚜렷한 《소상팔경도》를 남기고 있다.[43]

사. 청화백자와 민화의 《소상팔경도》

조선 후기의 《소상팔경도》 제작과 관련하여 흥미로운 현상은 백자의 문양으로도 시문된 사실이다. 이러한 사실은 당시 수요층의 취향

42 삼성미술관 리움 소장의 〈산시청람〉은 『朝鮮前期國寶展』, 호암미술관, 1996, 37쪽 도 13; 이인문의 〈강산춘색도〉는 『澗松文華』 42호, 韓國民族美術研究所, 1992, 29쪽 도 27 참조.
43 박해훈, 앞의 글, 233~237쪽 참조.

과 깊은 연관이 있는 것으로 조선 후기에 들어서도 소상팔경의 화제
는 여전한 인기를 누렸던 것이다. 청화백자의 경우 주 수요층인 사대
부 문인들의 취향이 반영되어 소상팔경문이 도입된 것으로 보이는데,
문양은 화원들이 그렸을 것으로 추측된다.[44]

　민화에서도《소상팔경도》가 즐겨 다루어졌다. 민화에 그려진《소상
팔경도》는 기량이 떨어지는 화가들이 그린 탓인지 도식화 현상이 두드
러지고 고유한 특징이나 모티브의 묘사가 더 인습화되고 생략되는 경
향을 보이면서도 민화 특유의 솔직함과 자유분방함을 잘 보여준다.[45]
소상팔경이 중국적인 소재인데 그려진 인물들이 조선식 옷차림을 하
고 있는 점 등도 매우 정겹고 친근한 표현이다.[46]

　민화의《소상팔경도》가 대체로 인습적으로 그려진 측면이 있지만,
정통 회화의《소상팔경도》에서 찾아보기 힘들 정도로 소박하고 천진스
런 표현에는 나름대로 충분한 예술적 가치와 의미가 담겨 있다. 그리고
그림은 아니지만 판소리와 민요에도 소상팔경이 등장할 정도로 대중화
되어 우리의 전통문화에 깊이 자리 잡은 모습을 볼 수 있다.[47]

．．．．．．．．．．．．．．．．．．．．
44　방병선, 「조선 후기 백자에 나타난 산수문 연구」, 『考古美術史論』 7호, 학연문화사, 2000, 147~184쪽
　　참조.
45　안휘준, 「韓國의 瀟湘八景圖」, 앞의 책, 246쪽.
46　김철순, 『韓國民畵論考』, 圖書出版 藝耕, 1991, 205쪽.
47　전경원, 「소상팔경시의 형상화 양상과 의미맥락 연구」, 건국대 박사논문, 2006, 66~67쪽.

2. 기타 팔경도와 팔경도류의 명승도

조선 후기에 들어서면 실경을 대상으로 한 팔경도 및 팔경도류의 명승도가 비약적으로 증가한다. 관료와 사대부계층을 중심으로 전국의 명승지를 유람하며 심신을 수양하고 여행의 즐거움을 누리며 그 경험을 글과 그림으로 남기는 문화가 크게 성행하였다. 전국의 명승명소를 그리는 실경산수가 조선 후기 이후 회화의 큰 흐름을 형성하였으며 한국적인 화풍의 형성과 발전에도 큰 역할을 하였다.

1) 관동지역 팔경도

관동팔경은 대관령의 동쪽을 지칭하는 관동의 명승지 중 팔경을 말하며 영동팔경嶺東八景이라고도 한다. '통천의 총석정叢石亭', '고성의 삼일포三日浦', '간성의 청간정淸澗亭', '양양의 낙산사洛山寺', '강릉의 경포대鏡浦臺', '삼척의 죽서루竹西樓', '울진의 망양정望洋亭', '평해의 월송정越松亭'을 들어 관동팔경이라 이르나, 월송정 대신 흡곡의 시중대侍中臺를 넣기도 한다. 현재는 망양정과 월송정이 경상북도에 편입되었고, 삼일포, 총석정, 시중대는 북한지역에 들어 있다. 본래 강원도의 동해안 지방에는 명승지가 많기로 유명하지만, 특히 이들 팔경에는 정자나 누대가 있어 많은 사람들이 여기에서 풍류를 즐기고 빼어난 경치를 노래로 읊었으며, 또 오랜 세월을 내려오면서 많은 전설이 담기게 되었다.

고려 말의 문인 안축(安軸: 1287~1348)은 경기체가인 〈관동·별곡關東別曲〉에서 총석정·삼일포·낙산사 등의 경치를 읊었고, 조선 선조 때의 문인이자 시인인 정철(鄭澈: 1536~1593)은 가사인 〈관동별곡〉에서 금강산 일대의 산수미와 더불어 관동팔경의 경치를 노래하였다. 또, 신라시대에 영랑永郎·술랑述郎·남석랑南石郎·안상랑安祥郎이 삼일포와 월송정에서 놀았다는 전설도 전한다. 또한 이 지역은 고려말 조선 초에 지어진 '삼척팔영三陟八詠', '강릉팔영江陵八詠', '평해팔영平海八詠' 등으로 많은 명승지가 회자되는 곳이었다.

관동팔경이라는 용어는 16세기부터 등장한다. 17세기 초에 이르러 관동팔경이 정형화되었지만 그림으로는 제작되지 않았던 것 같다. 15~17세기에 관동의 명승을 그린 그림들은 있지만 8경으로 정형화한 작품은 현재로는 18세기에 등장한 것으로 추정된다.[48] 18세기에 들어 문인들 사이에 금강산을 비롯하여 관동 일대의 명승을 돌아보고 기행시문을 남기거나 기행사경도紀行寫景圖를 남기는 풍조가 성행하면서 관동팔경도도 그려지게 된 것으로 보인다.[49]

관동팔경의 시와 그림에 대한 관심과 감상은 왕실의 기록에서도 확인된다. 숙종肅宗(재위 1674~1729)은 관동팔경시를 지었으며, 정조正祖(재위 1776~1800)는 관동팔경도 병풍을 보고 제한 시를 남기기도 하였다.[50] 이처럼 왕실에서 문인사대부에 이르기까지 관동팔경에 대한 높은 관심은 시뿐만 아니라 그림의 제작과 감상으로 이어지면서 《관동팔경도》가 성행하게 된 것으로 생각된다. 실제로 우리나라의 자연경관을 팔경으로 그린 그림 중에는 《관동팔경도》 가장 성행하였던 것으로 보인다.

........................
48　이보라, 「朝鮮時代 關東八景圖의 硏究」, 『美術史學硏究』 제266호, 한국미술사학회, 162~163쪽 참조.
49　〈기행시경도〉에 대해서는 박은순, 『金剛山圖 연구』, 一志社, 1997, 48~58쪽 참조.
50　이보라, 「朝鮮時代 關東八景圖의 硏究」, 홍익대 석사논문, 2005, 16~17쪽.

18세기 이후 정선, 심사정, 김윤겸, 강세황, 김응환, 김홍도, 이인문, 이방운, 김하종, 엄치욱 등 조선 후기와 말기에 활약한 화가들의 다수가 한두 경관이라도 관동팔경을 그렸다. 이들은 대부분 실제로 관동팔경을 다녀보고 자신만의 개성적인 화풍으로 작품을 남겼다. 이들이 관동팔경 전체를 한 작품으로 그렸는지는 확인하기 어렵지만 관동팔경의 각 경관을 그린 작품들은 많이 전한다. 이 작품들 중에는 원래 다른 그림들과 함께 관동팔경을 이루고 있었으나 현재는 낱폭으로 전해지는 작품도 많을 것으로 생각된다. 이 글에서는 관동팔경을 모두 갖춘 작품들을 중심으로 살펴보았다.[51]

《관동팔경도》의 정형화와 유행에는 진경산수眞景山水의 선구를 이룬 겸재謙齋 정선(鄭敾: 1676~1759)의 역할이 컸던 것으로 보인다. 정선은 관념적인 《소상팔경도》도 많이 그렸지만 진경의 팔경도에서도 선구적인 업적을 남긴 것으로 평가된다. 그는 평생에 걸쳐 금강산이나 관동 명승을 그린 작품을 많이 남긴 점에서 독보적이며 그가 개척한 화제畵題와 이룩한 화풍은 후대에 많은 영향을 미쳤던 것이다. 유명한 정선의 진경산수는 평생 관동의 명승과 금강산을 그리면서 창출되었다 하여도 과언이 아니다.

가 . 정선의 《관동팔경도》

정선이 그린 많은 관동의 명승도 중에서 《관동팔경도》도 있었던 것으로 확인되지만 현재는 그 소재를 알 수 없다.[52] 그의 《관동팔경도》의

51 관동팔경도만을 다룬 논고로는 이보라, 「朝鮮時代 關東八景圖의 研究」, 홍익대 석사논문, 2005; 「朝鮮時代 關東八景圖의 研究」, 『美術史學研究』 제266호, 한국미술사학회, 157~188쪽 참조.

내용이나 화풍을 확인하기는 어렵지만 관동의 명승을 일련의 다른 작품들을 통해 유추해볼 수 있다. 정선이 관동의 명승을 일련의 화첩으로 그린 작품은 여러 점 전한다. 그중에서 관동팔경을 포함하여 일대의 명승을 함께 그린 작품으로는 《관동명승첩關東名勝帖》을 들 수 있다.

그가 1738년에 그린 《관동명승첩》(간송미술관 소장)은 최창억(崔昌億: 1679~1748)을 위해 그려준 것으로 월송정, 망양정, 청간정, 죽서루, 총석정, 삼일호, 시중대 등의 관동팔경과 주변의 승경을 포함하여 11점으로 구성된 화첩이다.[53] 그의 나이 63세 때에 그린 《관동명승첩》에 보이는 관동팔경의 표현은 정선 특유의 화법을 잘 보여준다. 대상을 대담하게 배치하고 과장하거나 과감히 생략하여 요체要諦만을 부각하고자 하였다. 필치는 대처로 간결하면서 강약을 조절하였고 원근에 따라 먹의 농담을 달리하면서 명승의 그윽한 운치를 표현하고자 노력하였다.

정선이 나이 78세 때인 1753년에 그린 《해악팔경海嶽八景》(그림 41)은 금강산의 〈장안사〉·〈백천동〉·〈정양사〉·〈만폭동〉과 관동의 명승인 〈삼일포〉·〈문암〉·〈총석정〉·〈낙산사〉의 팔경을 담고 있다. 아마도 8폭 병풍에 맞추어 금강산에서 4경, 동해안의 명승에서 4경을 선정하여 구성한 것으로 보인다. 관동 일대의 명승을 평생 그려온 정선이 노년에 그린 작품인 만큼 능숙한 필묵법이 두드러진다. 암산을 묘사한 필치는 경쾌하면서 단호하며 특유의 소나무 숲 표현과 푸른 담채는 고색창연한 분위기를 잘 자아내고 있다. 이외에도 관동팔경을 그린 작품들이 낱폭으로도 많이 전하는 점으로 보아 《관동팔경도》도 여러 점 그렸을 것으로 추정된다.

..................
52 유복렬, 『韓國繪畫大觀』, 文敎院, 1979, 338쪽.
53 『진경산수화』, 간송미술문화재단, 2014, 33~71쪽의 도 5~15 참조.

나. 허필許佖(1709~1768)의 《관동팔경도》

18세기의 문인화가로 표암豹菴 강세황(姜世晃 : 1713~1791)과 교유하며 조선 후기에 남종화의 토착화에 기여한 연객煙客 허필(許佖 : 1709~1768)도 《관동팔경도》(그림 42)를 남겼다. 이 작품은 8폭 병풍에 관동팔경을 그렸으며 화면 상단에는 해당 경관에 대한 제시가 쓰여 있다. 관동팔경의 순서는 오른쪽부터 〈죽서루〉, 〈망양정〉, 〈월송정〉, 〈낙산사〉, 〈총석정〉, 〈삼일포〉, 〈청간정〉, 〈경포대〉의 순이다.

관동팔경은 멀리서 조망한 모습으로 그려져 있으며 산과 바위, 소나무의 표현법은 정선화풍의 영향이 느껴진다. 그러나 물기가 많은 필치로 대상을 간결하게 묘사하고 멀리 수평선에 배들의 모습을 도식적으로 표현한 것은 허필 특유의 화풍이라 할 수 있다. 당시 문인화가들 사이에서도 관동팔경의 기행사경이 성행하였음을 잘 보여주는 작품이다.

다. 박사해朴師海(1711~1778)의 《관동팔경도》

박사해는 문인으로 시와 그림에 능했으며, 60세 되던 해에 네 번째 금강산 여행을 다녀올 정도로 산수기행을 즐겼다.[54] 그림에서는 정선의 화풍을 따른 것으로 알려져 있다. 그가 1758년에 그린 《관동팔경도》 중 〈총석정〉·〈낙산사〉·〈청간정〉·〈경포대〉 등 4점이 전한다.[55] 이

54　이보라, 「朝鮮時代 關東八景圖의 硏究」, 홍익대 석사논문, 2005, 56쪽.
55　『眞景山水畵』, 국립광주박물관, 1982, 도 39~40, 104~105 참조.

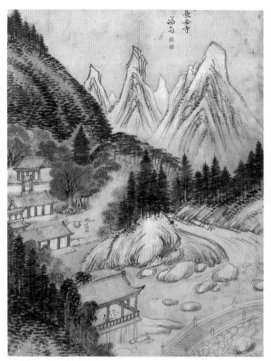

장안사

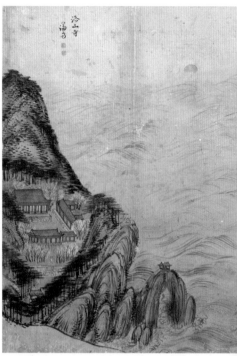

낙산사

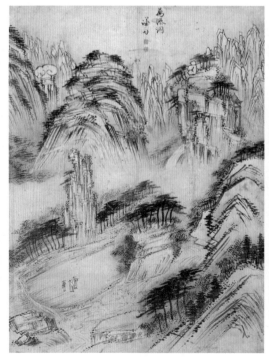

만폭동

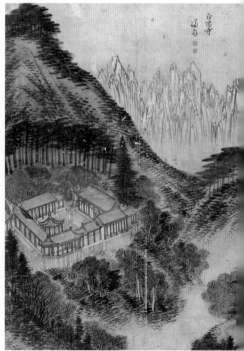

정양사

그림 41. 《해악팔경》(1753년, 종이에 엷은 색, 각 56.0×42.8cm, 간송미술관 소장)

삼일포

백천동

문암

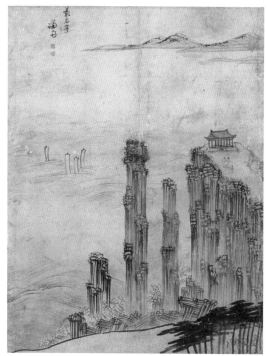

총석정

망양정

죽서루

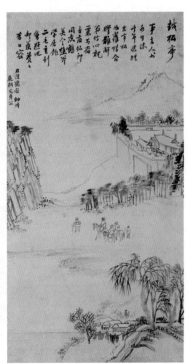

낙산사

월송정

그림 42. 허필, 《관동팔경도》(18세기, 종이에 엷은 색, 각 85.0×42.3cm, 선문대학교 박물관 소장)

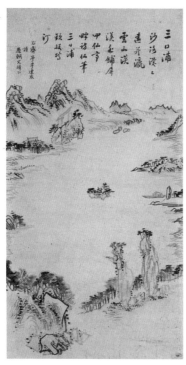

삼일포

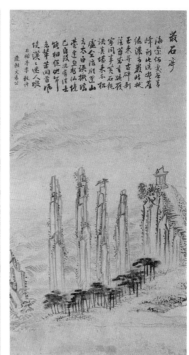

총석정

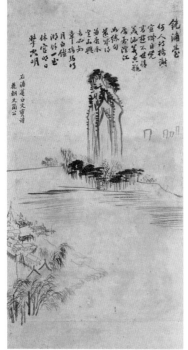

경포대

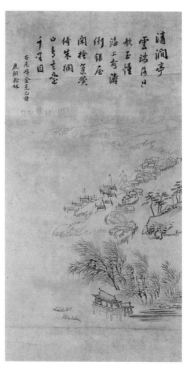

청간정

작품들은 대체로 정선 화풍의 영향이 느껴지나 남종화풍의 개성적인 양식도 눈에 띤다. 화면 뒤쪽이나 좌우에 넓게 동해 바다를 강조하여 공간감을 두드러지게 하였다. 허필과 거연당의 작품과도 유사한 점이 있어 동시대적인 특징을 느끼게 한다.

라. 거연당居然堂(18세기~19세기 활동)의 《관동팔경도》

거연당은 18세기에서 19세기에 활동하였을 것으로 추정될 뿐 본명이나 생애가 알려지지 않은 화가이다. 거연당도 병풍 형태의《관동팔경도》를 그린 듯 현재 〈경포대〉·〈낙산사〉·〈삼일포〉 등 세 폭이 알려져 있다.[56] 거연당의 작품은 정선의 진경산수화풍을 따르면서도 매우 생략적이며 거칠고 빠른 필묵법을 보여준다. 정선의 진경산수화풍이 정형화되어 계승되면서 나타난 작품으로 생각된다.

마. 이방운李昉運(1761~1815 이후)의 《관동팔경도》

조선 후기의 문인화가로 심사정의 화풍에서 많은 영향을 받았던 기야箕野 이방운도《관동팔경도》를 그렸다. 그러나 현존하는 작품은 〈총석정〉·〈경포대〉·〈죽서루〉·〈망양정〉 네 점뿐이다. 〈망양정〉 화면 왼쪽 상단에 '右關東八景'이라 적혀 있어《관동팔경도》임이 확실하며 크기로 보아 본래 8폭 병풍에서 산락된 것으로 보인다.[57] 이 작품은 역

56 〈경포대〉와 〈낙산사〉는 『韓國의 美 12 山水畵』 (下), 中央日報·季刊美術, 1998. 도 99와 100, 〈삼일포〉는 『夢遊金剛』, 일민미술관, 1999, 36쪽의 도 18 참조, 이 세 작품은 재질과 크기가 비슷하고 화풍과 인장이 일치하여 한 병풍에서 나온 것으로 보인다.

한국의 팔경도

시 남종화풍의 진경산수화를 보여주는데 정선과 심사정 화풍의 영향을 보여주며, 청신한 담채는 그의 개성적인 화법이다.

바. 필자미상의 《관동십경도》

이 작품은 따로 쓴 제시와 함께 엮은 시화첩으로 김상성(金尙星 : 1703~1755)이 제작한 것으로 보이는데 그림의 작자는 알 수 없다. 김상성은 1745년 강원도 관찰사로 부임하여 이듬해까지 강원도를 순시할 때, 화가를 동반시켜 그림을 그리게 한 것으로 보이지만 화가가 누구인지는 알 수 없다.

이 첩에서의 '관동십경'은 〈흡곡의 시중대〉·〈통천의 총석정〉·〈고성의 삼일포〉와 〈해산정〉·〈간성의 창간정〉·〈양양의 낙산사〉·〈강릉의 경포대〉·〈삼척의 죽서루〉·〈울진의 망양정〉·〈평해의 월송정〉 등이다. 그러나 〈평해의 월송정〉 그림은 산실되어 현재는 아홉 폭만 남아 있다.[58]

부감법俯瞰法으로 그린 각 경관의 구도는 비슷하며, 경물은 대략적인 윤곽 위주의 고식으로 묘사되었으며 채색을 가미하였으나, 공간감이나 실재감이 부족하다. 당대의 진경산수화풍과는 거리가 먼 무명화가의 작품으로 생각된다. 그러나 이 《관동십경도》는 후대에 많은 영향을 미친 듯 거의 그대로 방작한 듯한 작품도 전한다.[59]

......................

57 〈총석정도〉와 〈경포대도〉는 『아름다운 金剛山』, 국립중앙박물관, 1999, 103쪽의 도 99와 100, 〈죽서루〉와 〈망양정〉은 『朝鮮時代 山水畵』, 국립광주박물관, 2004, 37쪽의 도 16 참조.
58 김상성 엮음, 김남기 해제, 『시화집 관동십경』, 효형출판사, 1999; 『규장각 그림을 펼치다』, 서울대 규장각한국학연구원, 202~205쪽.
59 『제18회 옥션 단 경매』, 옥션 단, 2014, 55쪽의 도 145 참조.

2) 《금강팔경도金剛八景圖》

《금강팔경도》는 금강산의 명승을 팔경으로 그린 것이다. 금강산의 팔경이 정해져 있는 것은 아니지만 화가에 따라 임의로 팔경을 선정해서 그린 작품이다. 조선 후기 이후에 많은 화가들이 금강산을 그렸지만 팔경으로 그린 작품은 많지 않은 것 같다. 금강산의 많은 명승지를 팔경으로 한정하기 보다는 최대한 여러 장면으로 금강산 곳곳의 아름다움을 표현하려는 경향이 더욱 컸던 것 같다. 금강산을 가장 많이 그린 화가로 꼽을 수 있는 정선과 김홍도의 작품 중에서 금강산을 팔경으로 그린 예가 있다.

가. 정선의 《겸재화謙齋畵》 화첩 중 《금강팔경도》

《겸재화謙齋畵》라는 화첩에 8폭의 고사인물도와 함께 금강산의 팔경을 담은 그림이 실려 있다.[60] 이 화첩에 실린 금강산의 팔경(그림 43)은 금강산의 〈단발령斷髮嶺〉·〈비로봉毘盧峰〉·〈혈망봉穴望峰〉·〈구룡연九龍淵〉, 그리고 동해안의 〈옹천甕遷〉·〈고성문암高城門岩〉·〈총석정〉·〈해금강〉 등이다.

겸재 정선은 36세 때인 1711년에 《신묘년풍악도첩辛卯年楓岳圖帖》(국립중앙박물관 소장)을 그리고 72세 때인 1747년에 다시 《해악전신첩海嶽傳神帖》을 제작하였다. 《겸재화》는 《해악전신첩》이 그려진 1747년경에서 멀지 않은 만년의 작품으로 추정된다. 화풍도 《해악전신첩》과 비

60 『사인심취使人心醉』, 용인대 박물관, 2010, 22~35쪽의 도 3 참조.

한국의 팔경도

숫한데 보다 거칠고 소략하다. 정선의 개성적인 진경산수는 노년에 더욱 무르익어 화면을 가득 채운 구도에 윤택한 먹과 강한 필치로 대상의 특징만을 부각하여 표현하였다.

나. 김윤겸金允謙(1711~1775)의 《봉래도권蓬萊圖卷》

진재眞宰 김윤겸이 1768년에 제작한 《봉래도권》(그림 44)도 금강산을 팔경으로 그린 작품이다. 이 작품은 화첩이며 〈장안사〉·〈정양사〉·〈묘길상〉·〈마하연〉·〈원화동천〉·〈보덕굴〉·〈내원통〉의 팔경으로 이루어져 있다. 김윤겸은 화원으로 정선의 진경산수화풍을 계승하면서 자신만의 개성적인 진경산수화풍을 창출하였다. 그의 산수화는 간결한 필치와 맑고 은은한 담채가 어우러져 담박하고 차분하다.

김윤겸은 금강산을 두 번 정도 여행한 것으로 알려져 있고 금강산 그림도 꽤 전한다. 《봉래도권蓬萊圖卷》은 그의 금강산 그림 중 대표작으로 정선의 화풍을 수련하고 이룩한 개성적인 화풍이 잘 나타나 있다. 갈필渴筆의 굵고 느슨한 필치로 대상을 간결하게 묘사한 다음 담채하여 수채화 같으면서도 진중한 느낌을 준다. 자신이 다녀본 금강산 중에서도 내금강의 명승고적을 팔경에 담아낸 작품으로 생각된다.

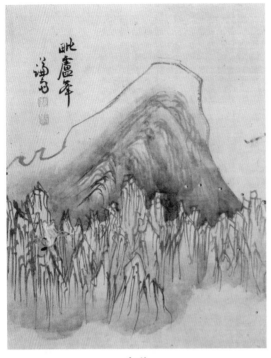

비로봉

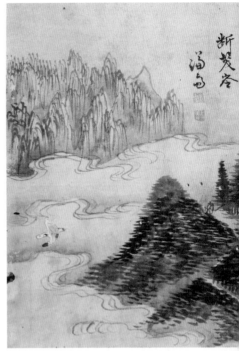

단발령

구룡연

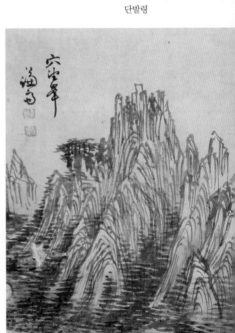

혈망봉

그림 43. 정선, 《금강팔경》(1747년경, 비단에 엷은 색, 각 25.1×19.2cm, 우학문화재단 소장)

고성문암

옹천

해금강

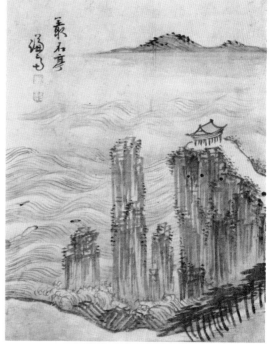

총석정

장안사

원화동천

정양사

그림 44. 김윤겸, 《봉래도권》(1768년, 종이에 엷은 색, 각 27.5×39.0cm, 국립중앙박물관 소장)

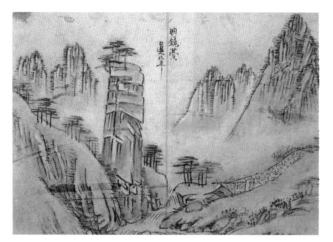

명경대

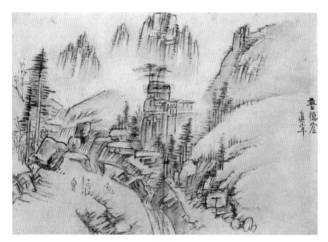

보덕굴

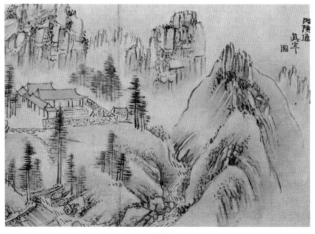

내원통

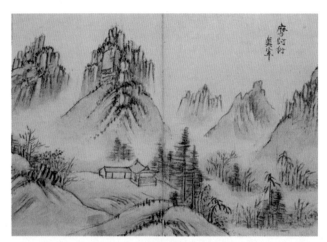

마하연

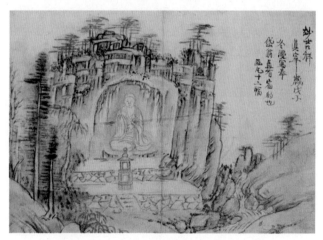

묘길상

다. 김홍도의《금강산도8첩병풍》

김홍도의《금강산도8첩병풍》(그림 45)은 금강산 일대의 명승을 여덟 장면으로 그린 것으로《관동팔경도》로 소개된 적도 있다.[61] 이 병풍은 〈시중대侍中臺〉, 〈옹천瓮遷〉, 〈현종암懸鍾巖〉, 〈환선정喚仙亭〉, 〈비봉폭飛鳳瀑〉, 〈구룡연九龍淵〉, 〈명경대明鏡臺〉, 〈명연鳴淵〉으로 구성되어 있어 관동팔경보다는 금강산팔경에 더 가깝다 할 수 있다. 김홍도는 이러한 구성의 병풍 그림을 여러 번 그린 듯 병풍에서 떨어져 나온 작품이 여러 점 전한다.[62]

김홍도는 1788년 정조의 어명으로 김응환과 함께 금강산 및 관동 지역을 여행하며 사생하였는데, 이때의 사생을 바탕으로 많은 작품을 제작한 듯하다. 현전하는 김홍도가 금강산과 관동지역의 명승을 그린 그림은 많이 전하는데 관동팔경을 모두 그린 그림은 전하지 않으며 금강산을 팔경으로 그린 그림이 전한다.

김홍도의《금강산도8첩병풍》은 정선의 작품과는 다른 진경산수의 새로운 경지를 보여준다. 금강산의 실경을 관찰하고 멀리서 조망하는 방식으로 대상을 그렸는데 원근에 따른 공간의 표현이 뚜렷하고 주로 남종화법을 구사하였음에도 화법에 얽매이지 않은 매우 사실적인 표현이 특징적이다.《금강산도8첩병풍》등을 통해 김홍도가 이룩한 개성적인 진경산수화법은 한국적인 산수화법을 형성하였으며 당대와 후대의 화가들에게 많은 영향을 미쳤다. 김홍도의《금강산도8첩병풍》이후 금강산의 명승을 8경 또는 10경이나 12경의 병풍이나 화첩으로 제작하

........................

61 『檀園 金弘道 탄신 250주년기념 특별전』, 三星文化財團, 1995, 47~54쪽.
62 진준현, 『단원 김홍도 연구』, 일지사, 1999, 237~274쪽.

명경대 비봉폭 명연 옹천

환선정 현종암 구룡연 시중대

그림 45. 김홍도, 《금강산도8첩병풍》(18세기, 비단에 먹, 각 91.4×41.0cm, 간송미술관 소장)

한국의 팔경도

는 풍조가 유행하였으며, 같은 방식의 민화로도 널리 그려졌다.

라. 기타 작품

팔경 또는 십경 등의 형식은 아니지만 금강산 또는 금강산을 포함
한 관동지역의 명승을 여러 장면으로 그린 명승도는 많이 그려졌다.
금강산 및 관동지역의 명승을 그린 작품이 다른 어느 지역보다 많은
것으로 파악된다. 그 만큼 이 지역 명승을 탐방하고 그 아름다움을 그
림으로 남기고자 하는 관심과 열기가 높았음을 짐작케 한다. 조선 후
기에 활약한 대표적인 화가들의 대부분이 관동지역의 명승을 기행하
여 그림을 남겼다.

정선이 1711년에 그린《풍악도첩楓嶽圖帖》과 1747년에 그린《해악전
신첩海嶽傳神帖》, 표암豹菴 강세황(姜世晃 : 1713~1791)이 1788년경에 그린
《풍악장유첩楓嶽壯遊帖》, 정수영이 1797년 금강산을 유람하면서 그린 초
본을 바탕으로 2년 후에 화첩으로 제작한《해산첩海山帖》, 김응환 전칭의
《해악전도첩海嶽全圖帖》, 김홍도 전칭의《해동명산도초본첩海東名山圖初本帖
》과《금강사군첩金剛四郡帖》,《해산도첩海山圖帖》등이 대표적이며 이외에
도 많은 작품이 전한다.[63]

한편 문헌에는 죽서팔경도에 대한 기록도 있는데 이이순(李頤淳 : 1754~
1832)의『후계집後溪集』에는 노화사老畫師를 불러 해악전신첩과 죽서팔경
도를 그리게 하고 또한 시를 지어 책으로 만들었다는 기록이 있다.[64] 조

63 금강산과 관동지역의 명승도 전반에 대해서는 박은순,『金剛山圖 연구』, 一志社, 1997;『아름다운 金剛
山』, 국립중앙박물관, 1999;『夢遊金剛』, 일민미술관, 1999;『우리 땅, 우리의 진경－朝鮮時代 眞景山水
特別展』, 국립춘천박물관, 2002 등 참조.
64 이이순,『후계집後溪集』卷5「題竹西八景畵更請其詩」참조.

선 후기에는 이처럼 화사를 초빙하여 명승도를 그리게 하는 일이 더욱 빈번하였을 것으로 짐작된다.

3) 경기지역의 팔경도

조선이 건국한 이래 수도가 위치한 경기지역은 사대부와 문인들이 많이 거주하면서 조선 초기부터 이미 명승의 팔경화와 팔경도가 나타났다. 이러한 경향이 조선시대 후기에 들어 더욱 활발하게 이루어졌다. 조선 후기에 이.분야에 선구를 이룬 것도 겸재 정선이었다. 정선은 자신이 거주하였거나 관리로 지냈던 지역의 명소를 팔경도 등으로 그리면서 끊임없이 진경산수화를 추구하였다.

가. 정선의 《장동팔경첩壯洞八景帖》

조선 후기의 팔경도는 이상향의 산수를 그리는 것에서 확산되어 점차 자신이 실제 거주하는 지역을 그리게 되었다. 조선 후기에 실경의 팔경도를 가장 많이 그린 화가는 겸재 정선으로 생각된다. 그는 여러 지역의 팔경도를 그렸는데 한양의 장동壯洞 일대를 팔경으로 그리기도 하였다. 장동은 인왕산 남쪽 기슭에서 백악산의 계곡에 이르는 지역으로 지금의 효자동, 청운동에 속하는 곳이다. 이 지역은 한양의 권문세가들이 거주하던 한양 최고의 주거지였다.

정선은 장동의 명승을 팔경도로 그렸는데 현재 두 작품이 전하고 있다. 모두 화첩으로 그려진 여덟 곳은 장동에 위치한 명문가의 저택

이나 시인, 묵객들이 즐겨 찾던 유명한 명승지들이다. 소략하면서도 경관의 핵심을 전하고 있어 여유 있고 완숙한 노년기의 역량을 보여 준다. 정선은 《장동팔경첩》에서 자신이 살고 지인들과 교유했던 백악산 자락 여덟 명소의 풍광과 장소성을 잘 표현하면서 가장 한국적인 팔경도를 완성하였다.

정선의 두 《장동팔경첩》은 조금 차이가 있는데 간송미술관에 소장되어 있는 작품의 팔경은〈자하동紫霞洞〉·〈청송당聽松堂〉·〈대은암大隱岩〉·〈독락정獨樂亭〉·〈취미대翠微臺〉·〈청풍계淸風溪〉·〈수성동水聲洞〉·〈필운대弼雲臺〉로 이루어져 있다.[65] 이 작품은 정선이 70대에 그린 것으로 추정되는데, 정선 특유의 활달한 필치가 한층 무르익었으며, 대상을 가깝게 두고 화면 가득히 담아내어 박진감이 넘친다.

국립중앙박물관 소장 《장동팔경첩》(그림 46)의 팔경은〈대은암〉·〈취미대〉·〈청송당〉·〈독락정〉·〈창의문彰義門〉·〈백운동白雲洞〉·〈청휘각晴暉閣〉·〈청풍계〉이다. 간송미술관 소장본과는 세 점이 다른데 정선이 때에 따라 임의로 장동팔경을 선정한 것으로 보인다. 이 작품은 간송미술관 소장본에 비해 보다 생략적이며 필치가 빠르고 거칠다. 이 작품도 70대 이후에 그려진 것이지만 간송미술관 소장본보다는 조금 더 늦은 것으로 추정된다.[66]

.

65 최완수, 『겸재 정선』 3, 현암사, 2009, 283~323쪽의 도 170~177.
66 위의 책, 305쪽.

대은암

백운동

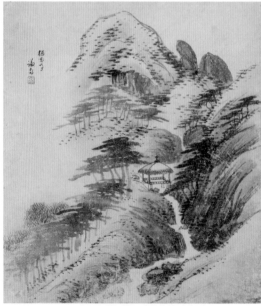

독락정

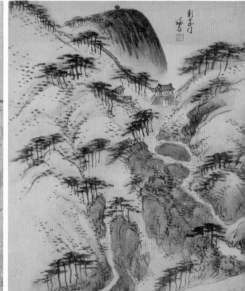

창의문

그림 46. 정선, 《장동팔경첩》(18세기, 종이에 담채, 각 33.1×29.5cm, 국립중앙박물관 소장)

한국의 팔경도

취미대

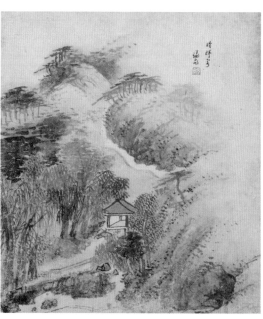

청휘정

청송당

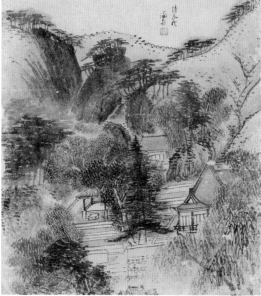

청풍계

나. 심사정의 《경구팔경첩京口八景帖》

현재 심사정은 겸재 정선의 제자로 알려졌지만, 스승과 달리 진경산수화를 많이 그리진 않았던 것 같다. 그의 많지 않은 진경산수화 중에서 드물게 남아 있는 것이 《경구팔경첩京口八景帖》이다. 이 화첩은 한양 근교의 경치를 팔경으로 그린 것인데, 정확히 어느 지역인지는 알 수 없다. 작가가 화첩의 마지막 폭에 "京口八景"이라고만 하였을 뿐 각 폭에 지명을 구체적으로 밝히지 않았기 때문이다. 진경산수화라 하지만 실경의 느낌보다는 전형적인 남종산수화의 느낌이 강한 작품이다.[67]

다. 정선의 《양천팔경도陽川八景圖》

정선의 《양천팔경도》(그림 47)는 정선이 한강을 따라 펼쳐진 양천(현재의 서울특별시 강서구와 양천구, 영등포구 일대) 지역의 팔경을 그린 것이다. 정선은 1740년 양천현령으로 부임하여 1745년까지 머물렀다. 양천현은 서울 강서구와 양천구 일대였다. 지금의 가양지구 복판에 현아縣衙가 있었다. 양천현령으로 재임하던 시기에 그는 한강 일대의 명승을 유람하며 화폭에 담아 많은 작품이 전하고 있다. 이때의 대표작이 1740~1741년에 그린 《경교명승첩京郊名勝帖》으로 한강 일대의 명승을 그린 33점으로 이루어져 있다. 이 작품에 이어 1742년에 따로 양천일대의 명승을 8경으로 그린 것이 《양천팔경도》이다.

.................
67 이예성, 『현재 심사정 연구』, 일지사, 2000, 167~168쪽.

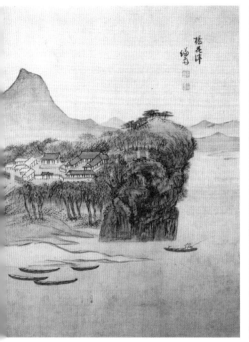

양화진

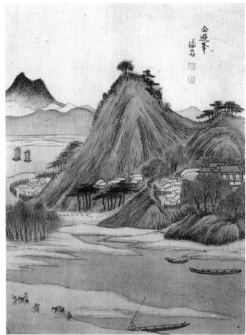

선유봉

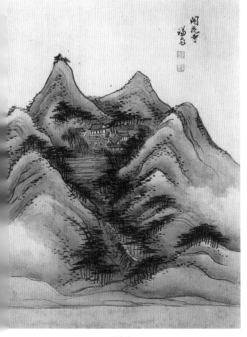

개화사

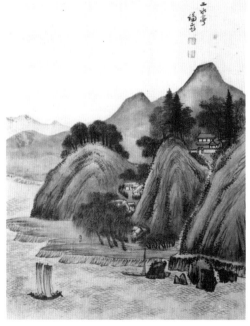

이수정

그림 47. 정선, 《양천팔경도》(1742년, 종이에 엷은 색, 각 33.0×25.0cm, 개인 소장)

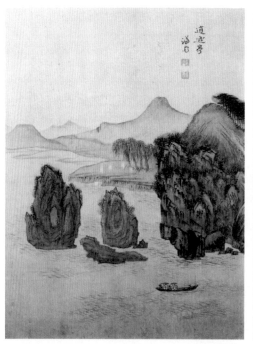

소요정

소악루

낙건정

귀래정

양천팔경은 〈선유봉仙遊峯〉·〈양화진楊花津〉·〈이수정二水亭〉·〈개화사
開花寺〉·〈소악루小岳樓〉·〈소요정逍遙亭〉·〈귀래정歸來亭〉·〈낙건정樂健亭〉
등이다.《경교명승첩》과 함께《양천팔경도》는 정선의 또 다른 진경산
수화를 보여주는데 정선의 다른 진경산수에서 흔히 볼 수 있는 힘차고
강한 필묵법 대신에 매우 섬세하고 부드러운 필치로 그려져 있다. 또
한 정선 특유의 과장과 왜변형을 자제하고 실경을 그대로 나타내고자
노력한 작품으로 생각된다. 정선은 관념적인《소상팔경도》도 많이 그
렸지만 이처럼 실경을 대상으로 한 팔경도에서도 독보적인 위치에 있
으며 대상에 따라 화법을 능수능란하게 구사하였다.

라.《화성춘추팔경도華城春秋八景圖》

《화성춘추팔경도》는 1796년 화성(지금의 수원)을 완공하고 이를 기념
하여 화성의 승경을 봄가을로 나누어 김홍도가 각각의 팔경을 그린 것이
다.『화성성역의궤華城城役儀軌』에 따르면 〈화성춘팔경華城春八景〉은 〈화산서
애花山瑞靄〉·〈유천청연柳川晴烟〉·〈오교심화午橋尋花〉·〈길야관상吉野觀
桑〉·〈신풍사주新豊社酒〉·〈대유농가大有農歌〉·〈화우산구華郵散駒〉·〈하
정범익荷汀泛鷁〉이며 〈화성추팔경華城秋八景〉은 〈홍저소련紅渚素練〉·〈석거
황운石渠黃雲〉·〈용연제월龍淵霽月〉·〈귀암반조龜巖返照〉·〈서성우렵西城羽
獵〉·〈동대화곡東臺畫鵠〉·〈한정품국閒亭品菊〉·〈양루상설陽樓賞雪〉이다.[68]

....................
68 『華城城役儀軌』卷六「財用下」"行宮排設中屛二坐(絹本華城春秋八景圖(…中略…)○春八景 花山瑞靄 柳
川晴烟 午橋尋花 吉野觀桑 新豊社酒 大有農歌 華郵散駒 荷汀泛鷁 ○秋八景 紅渚素練 石渠黃雲 龍淵霽月
龜巖返照 西城羽獵 東臺畫鵠 閒亭品菊 陽樓賞雪…….

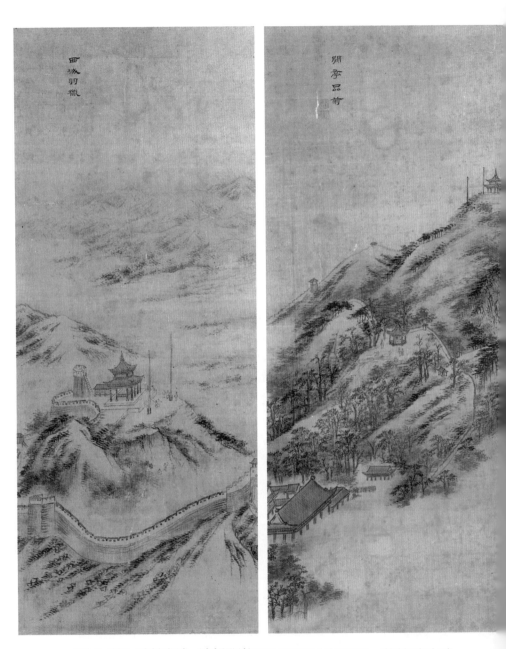

그림 48. 김홍도, 〈서성우렵〉(좌)·〈한정품국〉(우)(18세기, 비단에 엷은 색, 각 97.7×41.3cm, 서울대학교 박물관 소장)

《화성춘추팔경도》는 현재 전체가 전하진 않고 〈서성우렵〉·〈한정품국〉(그림 48) 두 작품이 남아 있다.[69] 〈서성우렵〉은 화성華城의 서장대西將臺를 중심에 두고 화서문華西門 그리고 장안문長安門의 북문 밖 들판에서 사냥하는 모습을 감고 있는데《금강산도8첩병풍》처럼 공간감이 잘 나타나 있고 김홍도 특유의 사실적인 표현이 뛰어나다. 〈한정품국〉은 화성 행궁行宮 안의 미로한정未老閒亭에서 국화를 감상하며 품평하는 모습을 담고 있다. 대각선 구도에 멀리 능선의 오른쪽 맨위에 서장대가 놓여있고 아래로 중턱쯤에 미로한정과 인물들의 모습이 보인다. 역시 담담하고 세밀한 필치의 사실적인 경관을 보여준다.

《화성춘추팔경도》는 정조가 화성을 축조한 후 김홍도에게 명을 내려 그린 것으로 정조의 화성에 대한 각별한 관심과 애정을 살펴볼 수 있다. 조선 초 정도전이 지은 신도팔경처럼 화성의 춘추팔경은 새롭게 만들어진 화성의 번영과 발전을 기원한 정조의 소망이 담겨 있다.

　마. 《부계팔경도釜溪八景圖》

《부계팔경도》는 모산帽山 유원성(柳遠聲 : 1851~1945)이 20세기 전반기에 경기도 안산 부곡(현재 상록구 부곡동) 일대의 경관을 팔경으로 그린 것이다. 《부계팔경도》는 각 경관마다 서은西隱 장홍식(張鴻植 : 1897~1968)이 쓴 화제가 있어 그 내용을 알 수 있다. 본래 화첩이었지만 현재는 병풍으로 꾸며져 있으며 회화적으로 뛰어난 작품은 아니지만 근대에 이르기까지 팔경 문화가 전승되어 온 경우를 잘 보여주는 예이다.[70]

.
69　『한국의 팔경문화 水原八景』, 수원박물관, 2014, 205~207쪽 참조.
70　『경기팔곡과 구곡』, 경기도미술관, 2015, 40~41쪽 참조.

바. 기타 작품

팔경도 등의 형식을 갖추지 않고 경기 지역의 명승을 망라하여 그린 작품들도 적지 않다. 권섭(權燮: 1671~1759)의《한양진경도첩漢陽眞景圖帖》은 한양의 백악산과 인왕사 주변의 명승을 십경으로 그린 작품이다. 이 작품의 십경은 삼청동·청풍계·삼계동三溪洞·북영北營·세검정·수문루水門樓·총융영摠戎營·옥류동玉流洞·사일도四一洞·아계동亞溪洞 등이다. 권섭은 노론 명문가 출신이면서도 시·서·화로 평생을 지냈는데, 정선의 진경산수화풍을 높이 평가하고 따르고자 노력하였다. 권섭이 82세 때인 1753년에 그린 이 그림에도 여기화가다운 서툰 필치에도 정선의 진경산수화풍의 영향이 짙게 드러나 있다.[71]

정선이 1740년 양천현령으로 부임하여 제작한《경교명승첩京郊名勝帖》은 현재 상·하 두 첩으로 되어 있는데, 모두 33점의 그림 중에 20여점이 한강변의 명승을 담은 그림이다.[72] 정수영이 1796~97년경에 그린《한임강명승도권漢臨江名勝圖卷》은 광주廣州에서 여주驪州를 거쳐 원주原州에 이르기까지 한강변의 명승 14곳과 임진강 상류와 관악산 등의 명승 12곳을 그린 26점의 작품으로 이루어져 있다.[73] 18세기의 대표적인 문인화가였던 표암豹菴 강세황(姜世晃: 1713~1791)이 1757년에 그린《송도기행첩松都紀行帖》은 개성開城을 여행하면서 지역의 명승을 16점으로 그려낸 화첩이다. 이 화첩은 진경산수화에 서양화법을 응용하여 그린 점에서 특징이 있다.[74]

71 『우리 땅, 우리의 진경―朝鮮時代 眞景山水 特別展』, 국립춘천박물관, 2002, 108~111쪽의 도 35; 권섭에 대해서는 윤진영, 「옥소 권섭의 그림 취미와 繪畫觀」, 『정신문화 연구』봄호(통권 106호), 2007, 141~171쪽 참조.

72 최완수, 『겸재 정선』, 현암사, 2009, 47~229쪽 참조.

73 『우리 땅, 우리의 진경―朝鮮時代 眞景山水 特別展』, 국립춘천박물관, 2002, 178~181쪽의 도 61 참조.

4) 충청지역의 팔경도

조선시대에 충청북도의 단양丹陽·영춘永春·제천堤川·청풍淸風 일대를 사군四郡이라 하였으며, 기암괴석과 남한강이 어우러져 예로부터 풍경이 수려한 곳으로 알려졌다. 조선시대에 는 문인들의 은거와 풍류의 장소로 부각되다가 실경산수화가 성행하면서 이 지역의 명승지도 많이 그려지게 되었다. 이 지역의 명승지를 팔경 등 여러 장면으로 그린 예는 조선 후기의 작품에서 찾아볼 수 있다.

사군四郡 중에서 단양의 명승지가 중요한 위치를 차지하고 있었는데, 단양은 고려시대 우탁(禹倬: 1263~1342)과 정도전(鄭道傳: 1342~1398)을 비롯해 조선시대 탁영濯纓 김일손(金馹孫: 1464~1498), 퇴계退溪 이황(李滉: 1501~1570) 등 성리학의 대가들과 관련이 깊은 곳이다. 조선시대 중기 이후 산수유람이 성행하면서 남한강가와 계곡을 따라 형성된 단양을 중심으로 주변의 영춘·청풍·제천 등과 함께 유람할 수 있는 지역으로 인식된 것으로 보인다.[75]

가. 권신응權信應(1728~1787)의 《단구팔경丹丘八景》

단양에서는 '단양팔경'이라 하여 지역의 명승지를 팔경으로 꼽았는데 상선암上仙岩·중선암中仙岩·하선암下仙岩·사인암舍人岩·옥순봉玉筍峰·구담봉龜潭峰·도담삼봉嶋潭三峰·석문石門 등이다. 그러나 조선시대 문헌에

74 『표암 강세황』, 국립중앙박물관, 2013, 110~119쪽의 도 54 참조.
75 이순미, 「조선후기 충청도 四郡山水圖 연구—鄭歚畵風을 중심으로」, 『講座美術史』 27호, 한국미술사연구소, 285~315쪽 참조.

서는 단양팔경이 기록된 예가 없는 것으로 보아 근래에 지칭된 것으로 보인다. 조선시대에는 지금의 단양팔경보다는 '오암이담五巖二潭'이라 하여 상선암·중선암·하선암·사인암·운암의 오암과 도담·삼도의 이담이 단양의 명승을 대표하였다고 한다.[76]

조선시대에 단양의 명승을 팔경으로 그린 예는 권신응의《단구팔경》을 들 수 있다. 이 작품은《모경흥기첩暮景興起帖》에 실려 있는데 그가 17세이던 1744년에 그린 것이다.《단구팔경》은〈구담〉·〈도담〉과〈석문〉·〈은주암〉·〈상선암〉·〈중선암〉·〈하선암〉·〈운암〉·〈사인암〉등이다. 현재의 단양팔경에 들어 있는 옥순봉 대신 석문 근처에 위치한 은주암과 사인암 상류에 있는 운암이 포함되어 있다. '오암이담'에 은주암을 더하여 팔경으로 그린 것으로 보인다. 권신응은 실경을 사생하여 간결한 필치와 담묵 위주로 표현하였는데, 초년기의 작품인 만큼 완성도는 미흡한 편이다.

권신응의 화첩에는 단양 지역 외에《청풍육승清風六勝》이라 하여 청풍의 능강동凌江洞·학서루鶴棲巖·한벽루寒碧樓·호운동好雲洞·설락재說樂齋·수문폭水門瀑과《제천이승堤川二勝》이라 하여 대암袋巖과 의림지義林池를 그린 작품도 실려 있는데 청풍이 현재 제천군에 속하는 것으로 보면《제천팔경》이라 할 수도 있다. 그림은 역시 실경을 사생하였는데 정선의 진경산수 화법의 영향이 느껴진다.[77]

76 이수경,「충북 지역 산수 기행 문학과 미술」,『그림과 책으로 만나는 충북의 산수』, 국립청주박물관, 2014, 24쪽.
77 윤진영,「玉所 權燮 소장 화첩과 權信應의 회화」,『藏書閣』20집, 한국학중앙연구원, 2008, 230~231쪽.

나. 이방운李昉運(1761~1815)의 《사군강산참선수석첩四郡江山參僊水石帖》

《사군강산참선수석첩四郡江山參僊水石帖》(그림 49)은 청풍부사淸風府使였던 안숙安叔 조영경(趙榮慶: 1742~?)이 1802년 충청북도 사군(단양, 영춘, 청풍, 제천)의 명승을 유람하면서 읊은 시문과 화가인 기야箕埜 이방운(李昉運: 1761~1815)이 그린 그림으로 구성된 서화첩이다. 현재는 사군 중에서 영춘이 단양군에 청풍이 제천시에 속해 있어 결국 단양과 제천의 명승을 대상으로 한 시화첩이다. 그림은 모두 8점인데 현재 단양군에 속한 그림은 〈도담島潭〉, 〈구담龜潭〉, 〈사인암舍人巖〉 등 세 폭이며, 제천시에 속하는 명승을 그린 그림은 〈도화동桃花洞〉, 〈평등석平登石〉, 〈금병산錦屛山〉, 〈의림지義林池〉, 〈수렴水簾〉 등 다섯 폭이다.[78]

이 작품을 제작한 조영경은 팔경이라고 명시하지는 않았지만 단양과 제천 지역의 명승을 팔경으로 선정하여 그리게 한 것은 분명하기 때문에 '단양·제천의 팔경도'라 할 수 있다. 8점의 작품에는 해당 경관이 남종화풍으로 그려져 있으며 상단에 명칭이 쓰여 있다. 겸재 정선 이래 유행한 진경산수화 양식을 따르고 있으며 정선과 심사정, 강세황 등의 화풍에서 영향을 받은 것으로 보인다. 그러나 경쾌한 필치에 맑고 산뜻한 담채는 이방운의 개성적인 양식이라 할 수 있다.

78 『四郡江山參僊水石』(제천시청·단양군청·국민대학교 박물관, 2007) 참조.

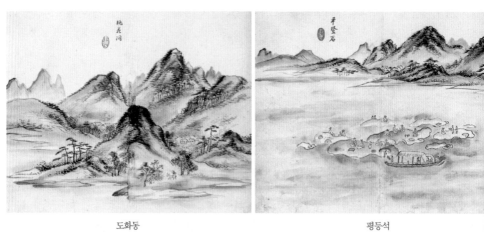

도화동 평등석

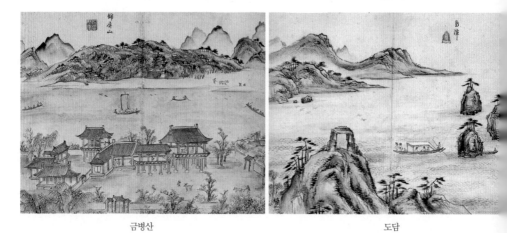

금병산 도담

그림 49. 《사군강산참선수석첩四郡江山參僊水石帖》(1802년, 종이에 엷은 색, 각 32.5×26.0cm, 국민대학교 박물관 소장)

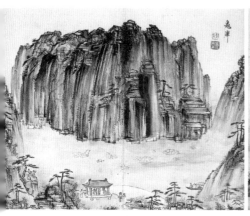

구담

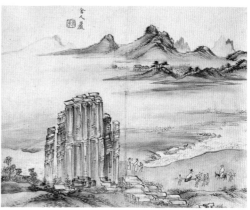

사인암

의림지

수렴

다. 기타 작품

문헌에 문인화가인 이윤영(李胤永 : 1714~1759)의 아들인 이희천(李羲天 : 1738~1771)이 방 안에 단양팔도(丹陽八圖)를 걸어두고 독서를 했다는 기록이 있지만 어느 곳을 그린 것인지는 알 수 없다.[79] 이밖에도 단양과 제천의 명승지를 그린 작품들은 많이 전하는데, 이중에는 본래 팔경도로 산실되고 팔경의 일부 작품만 남아 있는 경우도 있을 것으로 생각된다.

팔경도는 아니지만 단양을 비롯하여 사군의 산수를 여러 폭의 화첩으로 그려 사군산수의 선구를 이룬 화가도 겸재 정선이다. 정선이 사군산수를 그린 화첩은 18세기 대수장가이자 감식안으로 유명했던 상고당(尙古堂) 김광수(金光遂 : 1699~1770)가 주문 의뢰하여 제작한 《구학첩(丘壑帖)》, 그리고 친구인 사천(槎川) 이병연(李秉淵 : 1671~1751)에게 그려준 《영남사군첩(嶺南四郡帖)》 중에서 《사군첩》이 알려져 있다.

《구학첩》은 김광수가 영남과 사군산수를 유람한 뒤 이곳 경치를 잊지 못해 1721~1726년 사이에 하양(河陽)(지금의 경북 경산慶山) 현감으로 있었던 정선에게 부탁하여 그린 것이다. 이《구학첩》은 그 동안 이름으로만 전해지다가 2003년 한 전시에서 남아 있는 일부가 공개되었다. 남아 있는 세 폭의 작품은 단양 읍내 정자를 그린 〈봉서정(鳳棲亭)〉과 단양팔경 중의 도담삼봉을 그린 〈삼도담〉, 〈하선암〉 등이다.[80] 그림은 위에서 비스듬히 내려다본 시점에서 그렸는데 정선의 다른 작품

79　李羲天, 『石樓遺稿』(奎 3429), 「余有期維摩 而未赴焉 故鬱鬱不得志 乃舟于洗心 等觀魚亭古墟 以望喚鶴焉 所居掛丹陽八圖 讀書其中 常與人約日賦詩每一篇」 참조; 이순미, 앞의 글, 294쪽의 주 36 재인용.

80　『遊戲三昧 선비의 예술과 선비취미』, 학고재, 2003, 26~29쪽의 도 14; 유홍준, 「겸재 정선의《구학첩과 그 발문》」, 같은 책, 104~112쪽 참조.

에 비해서는 필묵법이 매우 차분하고 온화한 느낌을 준다. 《구학첩》
이 본래 몇 폭의 작품으로 이루어졌는지 알 수 없지만, 남아 있는 세
폭의 작품으로 미루어 보더라도 단양팔경 등을 중심으로 사군의 명승
지를 두루 그렸을 것으로 짐작된다.

《영남사군첩》 중 《사군첩》은 정선이 1737년 62세 때에 그린 작품
으로 알려져 있으며, 충주의 수옥정漱玉亭·월탄홍정月灘洪亭을 비롯해 사
군 지역의 한벽루寒碧樓·구담龜潭·도담島潭·옥순봉玉筍峯·봉서정·하
선암 등을 그린 것인데 현재 전하지 않는다. 아마도 《구학첩》과 비슷한
구성이었을 것으로 짐작된다.

한편 정선 이후 진경산수의 대가 김홍도가 1796년에 그린 《병진년
화첩丙辰年畵帖》에는 다른 산수·화조와 함께 단양팔경 중에서 옥순봉·
사인암·도담삼봉 등을 그린 그림이 포함되어 있다.[81] 김홍도는 1791
년(47세)부터 1795년(51세)까지 연풍현감延豊縣監을 지냈는데 이때 단양
의 명승을 돌아볼 기회가 있었던 것으로 보인다. 일설에는 당시 정조
로부터 단양·청풍·영월·제천의 사군산수四郡山水를 그려오라는 어
명이 있었다고도 한다.[82] 작품은 담묵淡墨을 위주로 한 느슨한 필치로
경관이 그려져 있으며, 담채가 곁들여져 있다.

서울역사박물관 소장의 《남한강실경도첩南漢江實景圖帖》은 19세기의 작
품으로 〈한벽루〉, 〈영춘현永春縣〉, 〈황강서원黃江書院〉, 〈청풍부淸風府〉, 〈취
적대翠積臺〉, 〈성황탄城隍灘〉, 〈의림폭義林瀑〉, 〈옥계동玉溪洞〉, 〈두산우탄斗山
右灘〉과 장소를 알 수 없는 두 폭의 작품을 포함해 모두 10폭으로 이루

81 『檀園 金弘道 탄신 250주년기념 특별전』, 三星文化財團, 1995, 58쪽의 도 75, 61쪽의 도 78, 62쪽의 도
 79 참조.
82 위의 책, 246쪽.

어져 있다.[83] 이 화첩은 〈한벽루〉처럼 능숙한 필치의 그림들과 솜씨가 떨어지는 그림들이 섞여 있어 두 사람 이상의 화가에 의해 그려진 것으로 생각된다. 화풍은 전체적으로 정선의 진경산수화풍을 계승하고 있으나, 〈취적대〉 등 일부 작품은 필묵법이 매우 거칠고 강건하다.

5) 영남지역의 팔경도

조선시대에 영남지역의 명승을 소재로 한 그림은 적지 않지만 팔경으로 그린 작품은 드문 편이다. 이 지역의 명승들을 여러 장면으로 그린 작품은 조선 후기 이후에 성행한 것으로 보이지만 《하외도병河隈圖屛》 같은 경우는 그 기원이 조선 중기로 거슬러 올라간다.

가. 이의성李義聲(1775~1833)의 《하외도병河隈圖屛》

앞서 살펴보았듯이 16세기에 유중영이 화공을 시켜 그렸다고 하는 《하외도병》은 전란 중에 없어져 1828년에 문인화가인 이의성에 의해서 10폭 병풍(그림은 8폭)(그림 50)으로 다시 그려졌다.

이 그림의 원래 이름은 〈하외낙강상하일대도河隈洛江上下一帶圖〉였으며, 정유길(鄭惟吉 : 1515~1588)의 제시와 함께 유중영의 아들인 서애西厓 유성룡(柳成龍 : 1542~1607)이 퇴계 이황에게 부탁하여 받은 서문이 첨부되어 있었는데 전쟁 중에 없어졌다는 것이다.[84] 이 점을 아쉽게 여기던 유

83 『옛 그림을 만나다』, 서울역사박물관, 2009, 26~31쪽의 도 10 참조.
84 김현지, 「朝鮮中期 實景山水畵 연구」, 홍익대 석사논문, 2001, 48~50쪽.

중영의 후손 유철조(柳喆祚: 1771~1842)가 강원도 고성 수령으로 있을 때, 마침 강원도 관찰사로 와 있던 정유길의 후손 정원용과 만나게 되자 선조의 고사를 이야기하게 되었고, 마침 흡곡歙谷(지금의 강원도 고성) 현감으로 와 있던 화가 이의성에게 부탁하여 병풍으로 제작하게 되었다.

현재 병풍의 그림은 모두 8폭으로 이루어져 있으며 각 상단 여백에 지명을 썼다. 그림은 결국 팔경도인데 안동 지역으로는 도산서원陶山書院·안동부安東府·석문정石門亭·수동壽洞·망천輞川·하회河回가, 순흥 지역으로는 구담九潭·지보知保 등 모두 8개의 명승지가 담겨있다. 해당 경관은 위에서 내려다보는 방식의 부감법俯瞰法으로 묘사되었으며 조선 후기의 진경산수화법에 바탕을 둔 맑고 담담한 필치로 그려져 있다.

나. 작자미상의 《영남팔경도》

영남지역의 명승을 팔경으로 선정하여 꼽은 경우가 조선시대에는 거의 없었던 것으로 보인다.

현재에도 공인된 '영남팔경'은 없고 다만 1933년 대구일보사 주최로 선정된 '영남팔경'이 알려져 있는데 '경북팔경' 또는 '경북팔승'이라고도 불린다. 이때 선정된 영남팔경은 문경의 진남교반鎭南橋畔과 문경새재·청송의 주왕산周王山·구미의 금오산金烏山·봉화의 청량산淸凉山·포항의 보경사寶鏡寺와 청하골 12폭포·영주의 희방폭포喜方瀑布·의성의 빙계계곡氷溪溪谷 등으로 오늘날의 지역구분으로는 '경북팔경'이 보다 정확한 명칭이라 할 수 있다.

조선시대에 영남 지역의 명승 팔경을 그린 병풍이 전하는데 현재의 명칭은 《경상도명승도》나 《영남팔경도》라 할 수 있다. 이 《영남팔경

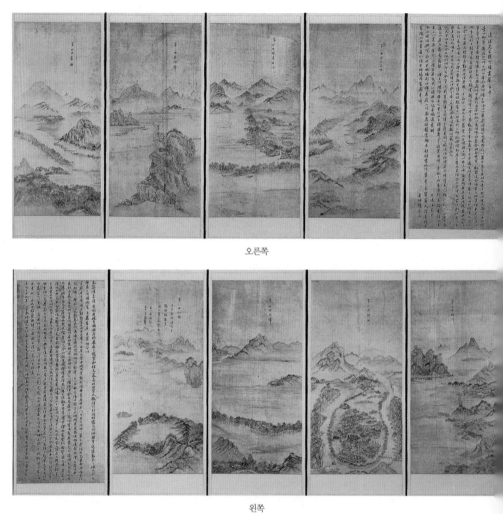

오른쪽

왼쪽

그림 50. 이의성, 《하외도병河隈圖屛》(1828년, 종이에 담채, 각 130.0×59.0cm, 국립중앙박물관 소장)

　　　　　　　　　　　　　한국의 팔경도

도》(서울대학교 규장각한국학연구원 소장)에 그려진 영남팔경은 통영의 만하정挽河亭·합천의 해인사海印寺·진주의 촉석루矗石樓·거창의 수승대搜勝臺, 동래의 몰운대沒雲臺·밀양의 영남루嶺南樓·포항의 내연산內延山이며 지역 명사들로 생각되는 가람들의 시가 써져 있는데, 1890년대에 제작된 것으로 추정된다.[85]

이 그림에 등장하는 팔경은 대체로 경상남도 지역의 명승을 중심으로 선정한 것으로 보아 그 지역에서 제작된 것으로 보인다. 그림의 기량도 뛰어난 편이 아니어서 지방 화가의 작품으로 생각된다. 이 작품 외에 현재는 다섯 폭의 그림만 남아 있지만 본래는 팔경이었을 가능성이 높은 것으로 추정되는 작품도 있다.[86] 이 작품은 화첩으로 양산의 쌍벽루雙璧樓·밀양의 영남루嶺南樓·영천의 조양루朝陽樓·달성의 하목정霞鷲亭·울주의 장천사障川寺 등을 담고 있는데, 역시 19세기 이후에 지역의 화가가 그린 듯하다. 이러한 작품들은 19세기에 이르러 각 지역에 팔경 문화가 성행하면서 지역의 명소를 팔경으로 범주화範疇化하고 시와 그림으로 상찬賞讚하는 풍조를 보여주는 예라 할 수 있다.

다. 기타 작품

팔경도의 형식은 아니지만 영남지역의 명승을 여러 장면으로 그린 작품은 적지 않다. 영남지역의 명승을 그린 그림에서도 겸재 정선이 선구를 이룬 것으로 보인다. 정선은 경상도 하양현감河陽縣監(하양은 현재 경상북도 경산慶山)과 청하현감淸河縣監(청하는 지금의 경상북도 포항浦項 지역)

85 『규장각 그림을 펼치다』, 서울대 규장각한국학연구원, 2015, 226~229쪽의 도 75와 해설 참조.
86 『제4회 옥션 단 경매』, 옥션 단, 2010, 28쪽의 도 36 참조.

을 지낼 때 영남의 명승지를 돌아보며 사생하고 그림으로 그렸다. 이 때에 그린 《영남첩嶺南帖》은 전하지 않고 영남명승도 몇 점만 전하고 있다.[87]

현존하는 작품 중에 영남의 명승을 여러 장면으로 그린 그림으로 대표작은 김윤겸(金允謙: 1711~1775)의 《영남기행화첩嶺南紀行畵帖》을 들 수 있다. 김윤겸의 《영남기행화첩》은 그가 1770년 소촌도召村道(지금의 경상남도 진주 지역) 찰방察訪에 임명되어 진주를 중심으로 인근인 합천, 거창, 함양, 산청 일원의 경승지와 미루어지는 부산지방의 명승지를 둘러보고 14점의 그림으로 남긴 작품이다.[88] 화첩의 작품 순서는 〈몰운대沒雲臺〉·〈영가대永嘉臺〉·〈홍류동紅流衕〉·〈해인사海印寺〉·〈태종대太宗臺〉·〈송대松臺〉·〈가섭암迦葉菴〉·〈가섭동폭迦葉衕瀑〉·〈월연月淵〉·〈순암尊巖〉·〈사담蛇潭〉·〈환아정換鵝亭〉·〈하룡유담下龍游潭〉·〈극락암極樂菴〉의 순이다. 이 작품은 간결한 필치에 의해 사실적으로 그려져 있어 영남 지역의 옛 실경을 확인할 수 있는 자료로서도 중요하다.[89]

경상북도 문경의 명승지를 십경으로 그린 작품도 전한다. 앞서 언급한 권신응은 《청풍육승》·《제천이승》과 함께 《문경십승聞慶十勝》도 그렸는데 모두 자신이 한때 거주하였던 지역의 명승지를 그린 것이다. 《문경십승》은 문경의 명승지 중 휘영각輝映閣·교구정交龜亭·양산사陽山寺·내선유동內仙遊洞·외선유동外仙遊洞·봉암蜂岩·빙허제憑虛梯·용유동龍遊洞·구랑호九郎湖·봉생천鳳生川의 십경을 선정하여 그린 것이다. 역시 실경을

87 한때 정선의 작품으로 소개되기도 한 《교남명승첩嶠南名勝帖》은 영남지역의 명승 58개소를 그린 것이나 후대의 모사본일 가능성이 큰 것으로 생각된다. 『澗松文華』 35, 韓國民族美術研究所, 1988, 4~9쪽의 도 2~7 참조.
88 『동아대학교 석당박물관 소장품도록 산수화·화조화』, 동아대 석당박물관, 2014, 36~53쪽의 도 12참조.
89 이태호, 「진재 김윤겸의 진경산수」, 『미술사학연구』 제152호, 한국미술사학회, 1981, 1~23쪽; 이다홍, 「眞宰 金允謙(1711~1775)의 繪畵硏究」, 홍익대 석사논문, 2009, 25~32쪽 참조.

사생한 것으로 보이지만 경관을 취사선택하고 시점視點을 다각화하여 주제를 부각하고자 하였다.[90] 전체적으로 수준은 높지 않지만 자신이 살던 지역의 명소를 범주화 하고 직접 사생하여 그린 점에서 명승도의 다양한 발전과정을 살펴볼 수 있다.

6) 관서지역의 팔경도와 십경도

이정 전칭의 《관서명구첩》 이후 조선 후기에 관서지역의 명승을 팔경 혹은 십경으로 그린 작품들이 제작되었다. 이 지역의 명승도들은 관북지역과 마찬가지로 내용과 형식이 정형화되어 계승되는 특징을 보인다. 아울러 정형화된 명승도가 조선 말기에 저변으로 확산되는 양상도 유사하다.[91]

가. 《관서팔경도》

관서팔경은 서도팔경이라고도 하여 평안남북도의 팔경을 말하며 강계江界의 인풍루仁風樓·의주義州의 통군정統軍亭·선천宣川의 동림폭東林瀑·안주安州의 백상루百祥樓·평양平壤의 연광정練光亭·성천成川의 강선루降仙樓·만포滿浦의 세검정洗劍亭·영변寧邊의 약산동대藥山東臺 등을 가리킨다. 경우에 따라서는 선천의 동림폭과 만포의 세검정洗劍亭 대신에 삼등三登의 황학루黃鶴樓와 개천价川의 무진대無盡臺를 넣기도 한다. 관서팔경의 선

90 윤진영, 앞의 글, 232~233쪽.
91 박정애, 「朝鮮時代 關西關北 實景山水畵 연구」, 한국학중앙연구원 박사논문, 2011, 349~352쪽.

정은 정확한 문헌 근거를 찾기도 어렵고 시문이나 그림에 따라서도 차이가 많아 상당히 후대에 이루어진 것으로 보인다. 그런 이유인지 관서팔경을 그린 작품은 19세기 이후에 그려진 민화 외에는 찾아보기 어렵다. 그 대신에 위에서 언급한 관서팔경을 포함하여 관서의 명승을 십경 또는 그 이상의 수량으로 그린 작품들이 많은 편이다.

나. 《평양팔경도》

고조선과 고구려의 수도였고 고려시대에는 서경西京이었던 평양은 일찍부터 역사가 시작되고 문화가 발전한 유서 깊은 도시였다. 당연히 평양에는 이름난 명승고적도 많지만 평양의 승경 중에서 8경을 노래한 시는 조위(曺偉 : 1454~1503)의 「평양팔영平壤八詠」으로 알려져 있다. 조위의 시에 차운한 성현(成俔 : 1439~1504)의 팔영시도 있다.

조위의 「평양팔영」

密臺賞春	을밀대의 봄 경치를 즐김
荒臺峩峩錦繡山	황폐해진 누대 너머로 높이 솟은 금수산
斷崖斗絶臨江灣	벼랑 아래로는 강물이 굽이굽이
一夜東風花似錦	하룻밤 봄바람에 꽃 피어 비단 같구나
烟光草色春斑斑	아지랑이 풀빛과 어우러져 봄이 아롱졌구나
流光鼎鼎如飛鳥	세월이 빨리 흘러 나는 새 같은데
滿眼韶華十分好	눈 가득 봄빛이 한창이로다
明朝携酒擬重尋	술 가지고 내일 다시 오려 하나

却恐花殘春已老　　행여나 꽃 떨어지고 봄이 갈까 두렵네

浮碧翫月　　　　부벽루의 달 구경

半空高揀翔虹霓　　누각은 공중에 높이 솟아올라 무지개에 이르고

俯瞰大野羣山低　　굽어보니 널은 들과 산들은 나지막한데

憑欄正値桂輪上　　난간에 기대서자 마침 달이 떠오른다

倒浸萬頃靑玻瓈　　떨어져 물에 잠기니 유리쟁반 같구나

空明上下漾寒碧　　달에 비친 푸른 물이 출렁이니

金影閃閃蘆花白　　달빛은 금색으로 빛나고 갈대꽃은 희구나

夜深不禁風露寒　　밤이 깊어 오자 이슬바람 차갑네

更喚飛僊吹鐵笛　　저 신선 다시 불러와 쇠피리를 불리라.

永明尋僧　　　　영명사에서 스님을 찾음

江雲點點如抹漆　　강 구름이 컴컴하게 옻을 칠한 듯

雪花滿地深沒膝　　눈이 땅에 쌓여 무릎에 찰 듯하구나

騎驢曉出長慶門　　새벽에 나귀 타고 장경문을 나서니

石磴路滑驢頻吒　　돌길이 하도 미끄러워 나귀만 자주 꾸짖네

古寺居僧尙掩扃　　절문은 아직 닫혀 있고

隔墻冉冉茶烟靑　　담 너머 차 달이는 푸른 연기

呼僧談笑共煨芋　　스님 불러 담소하며 같이 토란 굽는데

坐久風來聞塔鈴　　이윽고 바람 불어와 풍경소리 들린다

普通送客　　　　보통문에서 손님을 보내며

紅樓高壓綠楊路　　푸른 버들 늘어진 길에 붉은 누각 우뚝 솟았는데

遊絲落絮飛無數 　아지랑이 버들강아지가 수없이 날리네
朝來一雨濕輕塵 　아침 비 한 줄기가 당을 잠깐 적셨는데
燕舞鶯啼春正暮 　제비와 꾀꼬리는 봄이 간다고 우네
日邊何處是神京 　해 있는 곳 어디가 천자님 서울인가
騑騑四牡催嚴程 　사신 행차 어서 가자 길을 재촉하네
一尊酒盡各分袂 　술잔을 다 기울이고 작별할 적에
陽關三疊斷腸聲 　구슬픈 이별의 소리 애를 끊는구나

車門泛舟　　차문에 배를 띄움

城南咫尺古渡頭 　성의 남쪽 가까이 옛 나루터에
江水澄澄如潑油 　맑디 맑은 강물이 기름을 뿌린 듯
潦水天高積陰散 　장마 걷혀 하늘이 높고 쌓인 그늘 흩어지니
風烟澹澹橫素秋 　바람도 맑디 맑아 가을인 줄 알리라
試泛扁舟並灘瀨 　여울에 배를 띄워
滿耳之聲聽澎湃 　불어난 강물 소리 들으면서
酒酣相答款乃謳 　취한 목청으로 노래를 주고받는데
白鷗飛沒滄茫外 　갈매기는 날아올라 하늘 밖으로 사라진다

蓮塘聽雨　　연당에서 빗소리 듣기

石甃方池深更淨 　돌 귀틀, 네모난 연못이 깊고도 깨끗하구나
萬朵亭亭爛相暎 　일만 송이 연꽃이 아름답게 서로 비치네
靚粧曉月鬪嬌嬈 　새벽 햇살에 짙은 단장으로 교태를 다투니
翠盖紅雲搖綠鏡 　푸른 일산[蓮葉]과 붉은 구름[蓮花]이 초록 거울에 흔들
　　　　　　　　리네

寶欄十二樓上頭　화려한 열두 난간 위에
湘簾捲上珊瑚鉤　주렴이 산호 고리에 걸려 올라가 있네
嘈嘈雨點聒醉夢　빗소리 주룩주룩 취한 꿈 놀라 깨니
忽驚六月京如秋　6월이 서늘도 하여 가을인 듯하구나

龍山晩翠　　용산의 짙푸름

連巒迤邐如盤龍　이어진 봉우리가 구불구불 용이 서렸는 듯
絕壑窈窕深幾重　깊은 골짜기가 첩첩, 몇 겹이나 되는가
嵯峨黛色更奇絕　높고 높은 푸른 산꼭대기 더욱 진기하다
畫中描出金芙蓉　화폭에 연꽃 한 송이 그려낸 듯하여라
半邊帶雨歸套黑　반쪽이 비를 머금어 구름이 시커멓더니
雲盡蒼蒼數峰立　구름이 지나가자 푸른 봉우리들이 줄지어 있네
晩來拄頰爽氣多　해질녘 턱을 괴고 바라보니 상쾌한 기운 더하고
已覺霏霏嵐翠濕　푸르른 남기에 젖는 줄을 모르네.

馬灘春漲　　마탄의 봄물이 불어남

浿江日夜流滔滔　대동강이 밤낮으로 넘실넘실 흐르더니
春來染出碧葡萄　봄이 오자 푸른 포도빛으로 물들었구나
雪消流澌幾篙漲　눈 녹아 흘러내리는 얼음물이 얼마나 불었는고
奔灘怒薄崩洪濤　빠르게 흐르는 물살이 성난 듯 일렁인다
篙師絕叫不得榜　사공이 부르짖으며 노도 젓지 못하니
一葉輕舠迷所向　풀잎만한 작은 배가 갈 길 몰라 헤매이네
乘流一瞥過酒岩　물 따라 어느 결에 주암을 지나고
桂橈穩泛桃花浪　복사꽃 떠가는 물결에 고이 떠서 가는구나

성현의 「평양팔영」

密臺賞春　　을밀대의 봄 경치를 즐김

雲開錦繡山光濃　구름이 열리자 금수산 빛 짙은데

牧丹紫翠環重峰　모란봉이 자줏빛과 푸른빛으로 겹겹이 둘러섰네

臺空石老荒蘚合　빈 누대의 묵은 돌에 이끼가 덮였는데

仙子一去尋無蹤　신선은 한 번 간 뒤 찾아도 종적이 없네

東風幻出韶機早　동풍이 일찍 봄을 불러오니

爛熳羣紅覆芳草　온갖 꽃들이 향기로운 풀들과 함께 피어났네

都人絲管競良辰　이 고장 사람들 거문고와 통소로 좋은 시절을 즐기려고

酒酣齊唱春光好　술이 취하자 일제히 '봄빛이 좋다' 하는구나

浮碧翫月　　부벽루의 달 구경

彩暈趺翼紅崢嶸　빛나는 누각이 솟아 붉고 우뚝하니

上下倒影搖空明　강에 비친 그림자가 허공에 흔들흔들

姮娥簸楊玉斧手　항아가 옥도끼를 한들한들 휘두르니

十二欄曲凝瑤瓊　열두 난간에 구슬이 엉키었네

桂花紛紛落香雪　눈가루 날리듯 떨어지는 계수나무 꽃이

散作淸輝照肌骨　흩어져 맑은 빛 되어 살과 뼈를 비추네

洞簫聲斷江雲空　통소 소리 끊어지자 강 구름도 비어

起瀉黃流雙耳熱　일어나 황류주 쏟으니 두 귀가 뜨겁구나

永明尋僧　　영명사에서 스님을 찾음

江頭寒雲橫素練　강가의 나루터, 찬 구름이 흰 비단을 펼친 듯

蹴六吹弄瑤花片　눈송이가 구슬 꽃을 펄펄 날리네

蹇驢偪側石徑高　가파른 돌길에 나귀도 비틀비틀

桑門親訪維摩面　절간으로 스님을 몸소 찾아왔네

茶餠細作蚯蚓號　차 단지가 끓는 소리 지렁이가 우는 듯

看經夜燭紅流膏　책을 읽는 밤에 초가 붉게 흘러내리네

鬖絲禪榻風颼颼　맨상투에 선탑에 앉으니 바람이 우수수

夜闌共作蒼松濤　밤 깊자 푸른 소나무에 물결소리 일어나네

普通送客　　　　보통문에서 손님을 보내며

城西一路平如砥　성의 서쪽 길이 숫돌처럼 반듯한데

挾路垂楊連十里　길옆의 수양버들이 십리나 늘어서 있네

裊裊黃金萬縷絲　한들한들 황금 같은 만 올의 버들가지가

不繫春風遠遊子　봄바람에 길 떠나는 사람을 잡지 못하네

輕塵不起微雨過　가랑비 지나간 뒤 먼지도 일지 않는데

幽燕回首愁雲多　유연을 바라보니 구름도 많네

攀裾把酒不忍去　소매 잡고 술잔 들고 차마 못 가는데

傍人更唱驪駒歌　옆 사람은 또 여구가를 부르는구나

車門泛舟　　　　차문에 배를 띄움

南湖流水晴漣漪　남호의 흐르는 물이 비 개어 찰랑찰랑

淡粧濃沫如西施　엷은 단장, 짙은 칠이 서시와도 같구나

蘭橈桂棹揚素波　작은 배에 노를 저어 흰 물결 일으키니

水中倒影千蛾眉　물 속에 비친 수많은 아미

笳鼓哀吟碧雲暮　구슬픈 피리와 북 소리에 푸른 구름은 저물고

白鷗驚蕩春風雨　흰 갈매기 놀라서 봄바람에 훨훨 나네

壺觴今日幾人遊　술잔을 기울이며 오늘은 몇 사람이나 노니는가

腸斷沙頭芳草路　모래 위 풀 자란 길에 애가 끊어지네

蓮塘聽雨　　연당에서 빗소리 듣기

玉井荷花香婀娜　맑은 연못에 연꽃향이 은은한데

紅雲蘸鏡嬌將靧　붉은 구름이 거울에 비쳐 아름답게 단장했네

顚風吹雨翻翠盖　거센 바람이 빌르 몰아 푸른 일산[蓮葉] 뒤집히니

無數明珠跳萬朶　무수한 구슬이 튀어 오르는구나

水晶簾動生微涼　수정발이 한들한들 서늘한 바람이 일어오니

畫屛銀燭新秋光　그림 병풍 은촛대에 가을빛이 새롭네

巫山夢斷忽驚起　무산의 꿈을 깨어 놀라 일어나서

寶瑟彈和雙鴛鴦　거문고로 쌍원앙곡을 타보네

龍山晩翠　　용산의 짙푸름

長空澹澹浮晴嵐　긴 하늘에 푸른 남기가 담담하게 떠오르니

連巒疊嶂濃於藍　이어진 산봉우리의 푸른빛이 쪽빛보다 짙다

芙蓉暖翠晩逾好　연꽃의 아련한 푸른빛이 해질녘에 더욱 좋구나

行人矯首停遊驂　행인이 미리를 쳐들고 가던 말을 멈추네

斜陽瀲灩紅欲死　저녁노을이 금실금실 붉게 지려는데

丹楓翻鴉水雲裏　구름 속에 단풍처럼 갈가마귀 날아오르네

若爲喚倩摩詰手　어쩌면 마힐(王維)의 솜씨를 빌려다가

盡描淸景移屛紙　이 맑은 경치를 병풍에 옮겨 그려볼까

馬灘春漲	마탄의 봄물이 불어남
春江流凘半篙漲	봄 강에 흘러내리는 얼음이 반 삿대 같구나
拍岸奔迸桃花浪	기슭을 치며 나아가니 복사꽃 물결 솟구치네
漁人爭唱竹枝詞	어부들이 죽지사를 다투어 부르며
傲睨滄溟刺輕舫	큰 강물을 당당하게 바라보며 가볍게 배를 저어 가네
船頭鯉魚吹菱花	뱃머리에 잉어가 마름꽃을 희롱하는데
釣緣裊裊隨風斜	낚시줄이 하늘하늘 바람에 비끼었네
得魚沽酒不計錢	잡은 고기로 술을 사 돈도 세보지 않고
往輪歌吹紅樓家	저 건너 노래 부르는 홍루가로 가네

—『신증동국여지승람新增東國輿地勝覽』「평양부平壤府」

이 두 사람의 팔영시에서 선정한 팔경은 「밀대상춘密臺賞春」, 「부벽완월浮碧玩月」, 「영명심승永明尋僧」, 「보통송객普通送客」, 「차문범주車門泛舟」, 「연당청우蓮塘聽雨」, 「용산만취龍山晩翠」, 「마탄춘창馬灘春漲」 순으로 되어 있다. 역시 앞의 두 글자는 장소 또는 경관명이고, 나머지 두 글자는 각 경관이 자아내는 정취나 상황을 나타낸다.[92]

「평양팔영」에서 선정된 을밀대乙密臺·부벽루浮碧樓·영명사永明寺·보통문普通門·차문車門·연당蓮塘·용산龍山·마탄馬灘은 곧 평양팔경으로 인식되게 되었으며《평양팔경도》로도 그려졌다. 현재《평양팔경도》는 두 점이 전한다.(온양민속박물관과 평양역사박물관 소장) 두《평양팔경도》는 「평양팔영」의 제목과 거의 일치하는데 평양역사박물관 소장본의

92 박정애, 『조선시대 평안도 함경도 실경산수화』, 성균관대 출판부, 2014, 210쪽.

화제는 '연당蓮塘'이 '연당蓮堂'으로 바뀌어 있으며, 온양민속박물관 소
장본은 '마탄춘창' 대신에 '연광장락'이 들어가 있다. 이 두 작품은 18
세기 후반 이후에 그려진 것으로 추정되는데 평양역사박물관 소장본
보다는 온양민속박물관 소장본이 먼저 그려진 것으로 보인다.[93]

　두 작품은 높은 시점에서 멀리 바라본 부감법으로 그려져 있으며 역시
채색이 되어 있다. 두 작품의 도상은 다른데 최초의 작품으로 보기는 어렵
고 각각의 다른 모본을 계승하여 19세기에 그려진 것으로 추정된다. 따라
서 19세기 이전에 이미 서로 다른 유형의《평양팔경도》가 그려지고 있었
으며 그 전통은 꽤 오래되었을 수도 있다. 16세기를 전후하여 형성된「평
양팔영」에 연원을 둔《평양팔경도》가 19세기까지 제작되었고,《평양
팔경도》가 곧《평양명승도》라 할 정도로 전승된 것으로 보인다.

　국립박물관 소장《서경명승첩西京名勝帖》은 〈연광정〉, 〈한사정閒似亭〉,
〈을밀대〉, 〈보통문〉, 〈오순정五詢亭〉, 〈강선루降仙樓〉, 〈소선정笑仙亭〉의
팔경으로 이루어진 화첩인데 이중에 성천의 강선루와 소선정을 제외
한 나머지 육경은 평양의 명승이다.[94] 아마도《평양팔경도》등의 명승
도에서 파생된 19세기 이후의 작품으로 생각되는데, 18세기 후반부
터 증가한《평양명승도》가 19세기로 넘어가면서 정형화 단계를 지나
형식화되는 과정을 보여준다.

　김윤보(金允輔 : 1865~1938)의《기성명승고적첩箕城名勝古蹟帖》은 20세기
초에 제작된 작품으로 보이는데 가장 많은 수의 명승도로 이루어져 있
다.[95] 모두 23면에 걸쳐 평양성 내외의 산, 하천, 기암, 누대, 문루, 교량

93　위의 책, 62~64, 217~223쪽.
94　박정애, 앞의 글, 300쪽의 도 133~140 참조.
95　박정애,『조선시대 평안도 함경도 실경산수화』, 성균관대 출판부, 2014, 206~208쪽의 도 117~122
　　참조.

등 다양한 풍경을 그렸다. 자신이 평양 출신답게 평양의 구석구석을 망라하여 상세하게 그렸던 것으로 보인다. 작품은 수묵 위주로 실경의 재현보다는 해당 풍경을 통해 시정詩情을 표출하려 한 것 같다.

「평양팔영」의 '팔경'이 《평양팔경도》로 그려진 이후 19세기까지 제작되었으며, 한편 《평양팔경도》에서 파생된 《평양명승도》가 18세기 후반부터 여러 가지로 그려졌음을 알 수 있다. 이러한 사실은 평양의 명승도에서 《평양팔경도》가 주도적인 역할을 하였음을 잘 보여준다.

다. 《관서십경도》

관서지역의 명승도는 조선 중기에 그려지기 시작한 《관북십경도》의 영향 때문인지 팔경도에 앞서 십경도가 정형화되어 그려지기 시작한 것으로 보인다. 현재 전하는 두 점의 《관서십경도》가 그러한 양상을 나타낸다. 두 점 중 한 점의 현재 제목은 개인 소장의 《관서명구첩》(그림 51)인데 원래 제목은 《관서십경도》였을 것으로 추정되며, 다른 한 점은 국립중앙박물관 소장의 《관서십경도》이다.

이 두 작품의 관서십경은 모두 관서 지역의 누정樓亭으로 어천의 사절정·평양의 부벽루·성천의 강선루·은산의 담담정·개천의 무진대·안주의 백상루·영변의 약산동대·강계의 인풍정·의주의 통군정은 공통되고 각각 평양의 연광정과 삼등三登의 황학루만 다를 뿐이다. 두 작품은 여러모로 공통점이 많아 하나의 원본에서 파생된 작품으로 보이는데, 《관서명구첩》(개인 소장)이 《관서십경도》(국립중앙박물관 소장)보다 조금 더 원본에 가까운 작품으로 추정된다.[96] 두 작품의 제작 시기는 18세기 말~19세기 초로 추정되며 두 작품에서 이루어

진 양식이 후대로 전승되며 확산된 것으로 보인다.

두 작품은 해당 경관을 멀리서 부감한 시점에서 다루고 있으며 중경이나 원경을 연운烟雲으로 처리하여 공간감을 더하고자 하였다. 산과 언덕, 나무 등의 표현에서는 남종화법의 영향이 보이며 채색을 한 점도 18세기 이후의 명승도에서 성행하던 기법이다. 화풍상으로는 김홍도의 화법을 많이 따른 것으로 보인다.

서울역사박물관 소장의 《관서명승도첩》은 《관서명구첩》과 《관서십경도》에서 형성된 양식을 계승하면서 19세기에 제작된 것으로 추정되며, 묘향산妙香山과 삼등三登 육육동六六洞 등을 추가하여 모두 16경으로 발전된 면모를 보여준다.[97]

7) 관북지역의 십경도

남구만이 1674년 제작한 《함흥십경도》와 《북관십경도》로 확인되는 작품은 전하지 않지만 그 형식과 내용을 계승한 후대의 작품은 적지 않다. 남구만제 계열의 《함흥십경도》와 《북관십경도》는 거의 모두 18세기 이후의 작품들이다. 국립중앙박물관 소장의 《함흥내외십경도 咸興內外十景圖》(그림 52)는 남구만의 《함흥십경도》와 《북관십경도》를 충실하게 계승한 18세기의 대표적인 작품이다. 이 작품은 전체 이십경 중에서 '〈제성단祭星壇〉'이 결실되어 십구경이 남아 있다. 화면 하단에 경관이 그려져 있고 상단에는 1674년에 남구만이 지은 「함흥십경도

..................
96 박정애, 『조선시대 평안도 함경도 실경산수화』, 성균관대 출판부, 2014, 96쪽.
97 『옛 그림을 만나다』, 서울역사박물관, 2009, 40~51쪽의 도 15 참조.

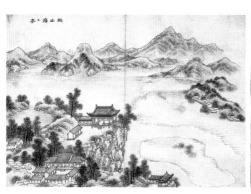

은산 담담정

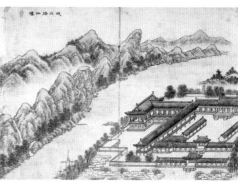

성천 강선루

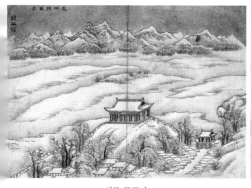

의주 통군정

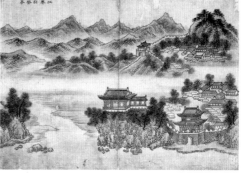

강계 인풍정

그림 51. 작자 미상, 《관서명구첩》(18세기, 종이에 엷은색, 각 41.7×59.3cm, 개인 소장)

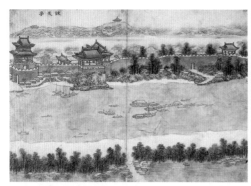

평양 연광정

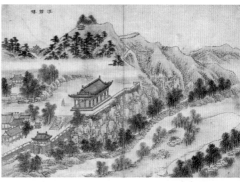

평양 부벽루

개천 무진대

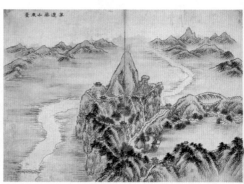

영변 약산동대

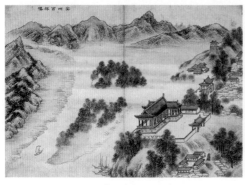

안주 백상루

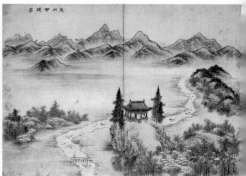

어천 사절정

한국의 팔경도

기」와 「북관십경도기」에서 해당 경관을 설명한 제문이 배치된 구성으로 이루어져 있다.

따라서 원본이 제작되었던 1674년의 상황을 추정해볼 수 있는 작품이라 할 수 있다.

작품은 함흥의 구경과 십경이 섞여 있는데 아마도 〈제성단〉이 결실된 후 순서가 바뀌고 섞인 것 같다. 현재는 〈낙민루〉, 〈지락정〉, 〈국도〉, 〈격구정〉, 〈본궁〉, 〈구경대〉, 〈광포〉, 〈금수굴〉, 〈백악폭포〉, 〈일우암〉, 〈칠보산〉, 〈용당〉, 〈성진진〉, 〈창렬사〉, 〈학포〉, 〈석왕사〉, 〈패궁정〉, 〈무이보〉, 〈도광사〉의 순으로 배열되어 있다. 그림은 위에서 비스듬히 바라다본 시점에서 선명한 청록산수화로 그려져 있는데, 장면마다 해당 경관의 주변 경관까지 멀리 조감鳥瞰한 그림도 있고, 해당 경관만 부각하여 그린 작품도 있다.

국립중앙박물관 소장의 《함흥내외십경도》외에도 18세기 이후에 제작된 함흥십경도와 북관십경도가 많이 남아 있지만 대체로 남구만제 계열의 작품들이다. 이러한 양상은 조선 말기에도 이어졌으며, 약간의 변화가 있는 정도이다. 조선 말기의 《함흥십경도》와 《북관십경도》에는 화면에 지형지물의 명칭을 써넣지 않은 경우가 많다.[98]

8) 제주의 십경도

조선 중기에 이익태에게서 비롯된 《탐라십경도》는 조선 후기 이후

98 박정애, 앞의 책, 2014, 250~277쪽.

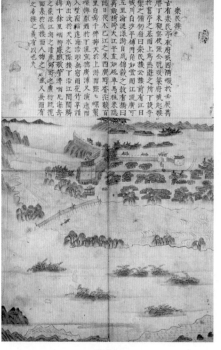
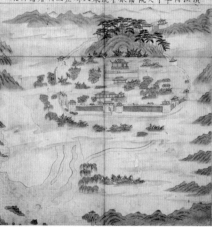

樂民樓

知樂亭

낙민루

지락정

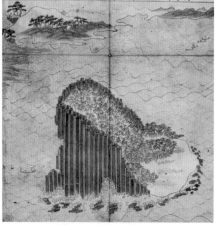

國島

擊毬亭

국도

격구정

그림 52. 작자 미상, 《함흥내외십경도》(18세기, 종이에 색, 각 51.7×34.0cm, 국립중앙박물관 소장)

본궁

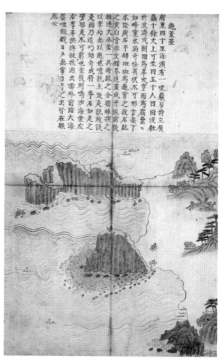

구경대

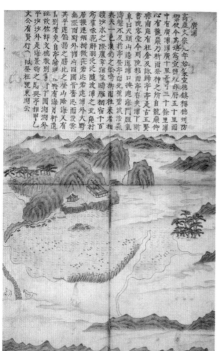

광포

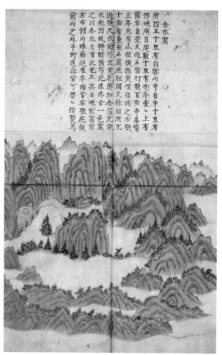

금수굴

白岳瀑布
自府西北七十里有千仞之壁中心寺自
寺沿溪越數里而上有白岳
庵林谷深邃窈窕峰巒秀異龍泉瀑布
前流細注於其面象流不窮横
石巉巖四五百尺中央面象瀑出
實貫于四五百尺之對崖懸瀑漾漾
以寫爲瀑之對崖懸雷之瀑爭千瀑漾
以其雄偉之所以稱龍泉瀑半簾漢
味涼滾於相機攜飲於不可久留而
且其庵居靜僻飲於遊覽前夫
東南山海羅列於眼前矣

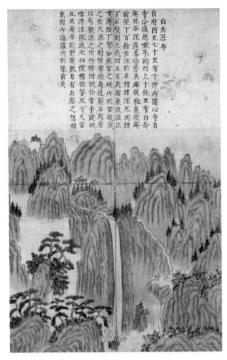

백악폭포

一通卷
自府前城外江宿屈而上一百里高願
杜麟巖外下蒼廬一無約約則是前有青巉曉
下龍巖上有蒼色變巖
十餘雜松韓屈曲面面交錯而為清
流漩到處成洞泓沿堂絡綠根機
慢然本蒼顔寶真海成酌銀燈機
珠揚漾之餘為道間體到一通卷三
虎一大半而龍象飛一通唇三
龍峰虎巖大半而龍飛以其龍準在田
堂巖之勢千日水鴈亦怪入紫狼天怪
沙在水久越則句玉唬入紫狼天怪
乙卯天中竹軒名苞亦進晉嘉觀
源刻面同看綠靈靈生呀峽過平觀
之奇境也

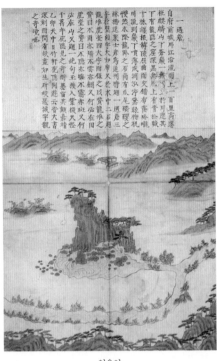

일우암

七寶山
自明川府鏡山巒東南行五十里有門
巖自嚴東經大山復天圜鎖四阿中有
石山巳幵奇嚴罕聲挺復奇秀千態萬
狀無不有惟復千里有金城奇古名區
嚴石千仞本與象皆嚴嶺象石或如僧
獻或走或出以人物之釋巒雲象之
或嚴嶠前名千奇萬嚴自密行十里有
自嚴嶠前名千奇萬嚴自密行十里有
兜率嚴行十里有金城又行又二
十里有開心臺最上高處此則可以
散觀古有七里皆金城百嚴則可
嚴古有七里皆金城面此俗七寶
山古今凡此景千此則不一山云
以巳六山況海千此則不一山云
今此之景最高積翠委紆成
末知阿阿千仞徒陸面高富滿
此山之上煥山名天有尊富滿
山普無埋居僧以此爲雅云

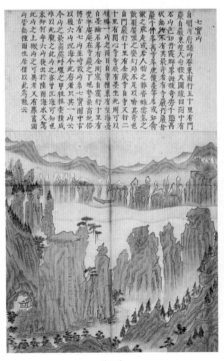

칠보산

龍堂
慶源府東四十里江邊有朱芽山城
太宗大王元年伏都遷基姜思德俗
之俗據祖初居于此山後于幹
東六城內有大井其冥洌井上有古
基礎砌榆倉今城之北劉門一龍
人釋立龍堂云堂川江之南
七藏山峰龍江之北劉門江之南
山峰城外諸峰環繞有龍堂之北
江中渾太野撲今夜又
固有奇此若是者矣

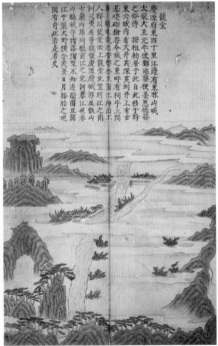

용당

城津鎮

虜天嶺在端川吉州之間府北直自此
分馬嶺之一支東彎入海中爲城津
鎮古有兵營屬丙午虜亂後裁
閣子朝廷設鎮乙卯寬祿使李琇覩
石城三面臨海獨缺一面遷陸而
築城其地三面臨海獨其下爲最高處
爲砲口月出山之側其南爲最高處
有城峯石自相環起爲砲地峯下
朝日之東有峯立一上歷其側而入
築北山勢連綿西折爲砲地峯下
大海一八盖砲面兀出將得之銀臺也
薄之十餘埠嶼櫛失莫不在砲隔之內
有城岸日阜峯木兒出將其一束峯最高
可築城皆峰木兒出其一歷其側而
知東倉銀釋與狀六壘之上下開防之要害港
賃之与香歷可開蕪將之关

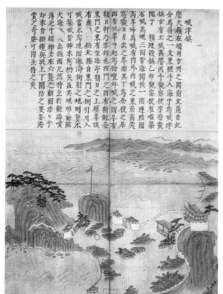

성진진

彰烈祠

彰城府一百里有黎龍里或稱美即
里里有一景靈臺義士李膝奇殉節許事
乃壬辰倭賊骨義士李膝奇殉節許事
文壬起其慶忠介令上乙巳評事李誠
人鳴奇等等祀以作鳴上亭翰之幽顯
以高揚滄上居喪之所以平瀋湖
水客翠府築內關立新門之幽邃者
國面其小山勢廣九盤交幽邃者
突露面山如水蓋清劫而將者有
地山川大抵盖上莊之鳴村九盤廣
将面山輪朝之鳴村圖之幽邃者
荒眷之域以炎其靈也耶

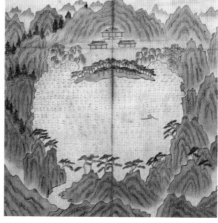

창렬사

鶴浦

鶴浦
自安邊府東行六十里連海濱傍居崖
到浦渚舊浦東北隅沿十里田畝成
紋或細成大綱知蔡線浦東水平里畝
望之卽霊嶋立浦上亭臈卽長如流圓
二十里面水兩圓圓岣岈長浦立亭圓
小青者浦端水上者松汀臈廬心火
元圓一重應亭松汀臈廬云事
波中木小枬子之金山岣岈立燕影
紋影彩景之喚紋紋浦之入海麼儸一
松汀波濤應沙賦蔡浦口平
水浦中有或或云

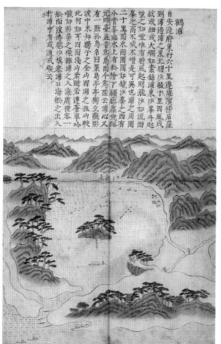

학포

釋王寺

釋王寺
寺在安邊府西行四十里靈嶺山下義
太祖潛龍舊居入城屋建三樑而出
往開枕山下王基內在福禪云身有三
權乃王字也太祖戚乃建寺于王基
之墟曰釋王其禪卿乃起白雪云
俗聞寺建立應座慶間二次已不二門爲
開來一道應寧府之宏麗家之蒼鬱
甲枕一道應寧府之宏麗家之蒼鬱
西枕王寺無隔使金蓮桂吉
州廬清行各輪敍以名剝故其事爲
省偉蔡鄉邑有閣金連桂亦太
然首陸濱瀆上有薹蕪典慶二集書軒敍

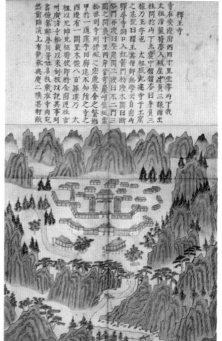

석왕사

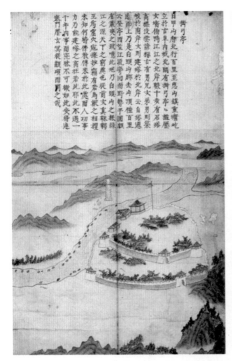

掛弓亭

自甲山府北行百里至惠山鎮重嶺屹
立於甲岸有掛弓亭　覽歷
女嶺傍鴨江之北岸鑿十丈岸石榜
高懸危巖躋路有百有五尺板
城挎南岸女則建榜於北岸自岩
連湖上万里是白頭山麓去此頂
有薰亭西望江源雲問西野去此
五為龍尖之致應此根抵乃從百頭
江之應天下之窮歷危從前為歐城
力為寬久危抱挹摠而有島嶼人功事
一千年内事可驚坤書不可歎如此矣骨逸
裏門歷玄冥從觀唭唡月之戒

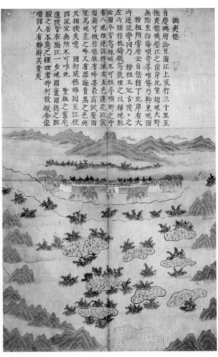

무이보

撫夷堡

自慶興府沿豆滿江上溯行三十里至
撫夷僉城歷江之南岸北至胡地大野
無際東指海噴奇峯嘲哳東北幹東地麗
幹祖所據居云自慶指下北岸有大
內逆流彎曲乃　摠王　北陵乙之
左山腹相低儀鑄鎖為龍理之以相地脈
雲八池相連諸行俯有甚高嶺曰五色運花玆戀
面盒今首為對城外山有潯海青嵐之興
天相夾夾噵　圖初戚儀緜稱曰江悅
四境宜無所不可唯此岳　聖祖與豆江悅
遠陵皆在臨江一朿地面臺寶與洲阿牧歙余宗
　　　諸人有鄙辭其賣矣

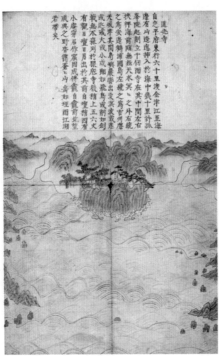

道光寺

自惠平府東果行六十里渡金洋江至海
麾有山連插入於海中爲十里許前
峯起到立十仞面寺在其中間左右
挾神海門無爲大水又之外右統
之爲安邊鶴浦青島左続之爲吉州界
大城其間有爲出城眞致故塞
成城大減小成翔弱雅島知割知割
戰亦不絲月出杇其前面寶指四大
有觀日霤月出杇其前面寶指四犬
小慶界居作扇因成佛龕自龍育北堂
松興之野杏旗養之山岳知垣而江湖
若誉哭

변화를 거듭하며 새로운 방향으로 발전하였다. 이익태의《탐라십경도》도 후대에 전승된 것으로 보이는데, 근래에 이익태가 제작한 탐라십경도의 영향을 받아 후대에 그려진 것으로 추정되는《탐라십경도》(그림 53)가 소개되었다.

이 작품은 전체가 양호한 상태로 전해져 이익태가 제작한《탐라십경도》의 원형에 가까운 것으로 짐작되는데, '〈천지연〉'이 '〈천제담天帝潭〉'으로 바뀌어 있고, 〈제주목도성지도濟州牧都城之圖〉와 〈화북진禾北鎭〉이 추가되어 모두 12폭의 병풍으로 구성되어 있다. 아울러 화면 상단에는 역시 해당 경관에 대한 설명이 써져 있으며, 하단의 그림은 지리적 위치를 표시하고 해당 경관을 과장하여 표현하는 등지도식 회화의 특징을 지니고 있다. 지방화가의 그림으로 보이지만 조선시대《탐라십경도》의 초기 양상을 짐작케 하는 작품이다.

위의 작품 외에 이익태의《탐라십경도》를 따른 다른 종류의 작품이지만 일부만 남아있는 경우도 있다. 국립민속박물관 소장본은《탐라십경도》중 〈백록담〉·〈영곡〉·〈산방〉과 함께 탐라도총耽羅都摠이 전한다. 일본 고려미술관 소장본은《탐라십경도》중 〈취병담〉·〈명월진〉·〈산방〉과 함께 탐라대총지도耽羅大總地圖가 남아 있다.[99] 이 두 작품의 표현 양식은 앞의 작품과 비슷하다.

이익태보다 조금 후인 1702년에 제주목사로 내려온 이형상(李衡祥: 1653~1733)은 한라채운漢拏彩雲·화북재경禾北霽景·김녕촌수金寧村樹·평대저연坪岱渚烟·어등만범魚燈晩帆·우도서애牛島曙靄·조천춘랑朝天春浪·세화상월細花霜月을 '제주팔경濟州八景'으로 꼽아 새롭게 제주명승을 선정하였는데,

99 『이완희선생 기증유물 특별전－조선중기 역사의 진실 이익태 牧使가 남긴 기록』, 국립제주박물관, 2005, 38~45쪽 참조.

제주도 동북쪽에 치우쳤다는 지적을 받았으며, 그림으로 제작되지는 않은 것 같다.

이형상이 선정한 '제주팔경'의 의의는 이익태가 단순히 열 곳의 지명만을 열거한 것에 비하여 이형상은 지명 뒤에 구체적인 정경을 표현한 점이며, 이러한 방식은 이후에 그대로 답습되었다.

19세기 전반경에는 오태직(吳泰稷 : 1807~1851)이 나산관해拏山觀海·영구만춘瀛邱晚春·사봉낙조紗峯落照·용연야범龍淵夜帆·산포어범山浦漁帆·성산출일城山出日·정방사폭正房瀉瀑의 팔경을 선정하였으나 특별히 제주팔경이라는 이름을 붙이지는 않았다. 그림으로도 그려진 것 같지 않지만 이후의 영주십경瀛州十景의 선정에 영향을 준 것으로 보인다.

이후 1841년 제주목사로 왔던 이원조(李源祚 : 1792~1871)는 영주십경으로 다시 열 곳을 선정하였는데, 영구상화瀛邱賞花·정방관폭正房觀瀑·귤림상과橘林霜顆·녹담설경鹿潭雪景·성산출일城山出日·사봉낙조紗峯落照·대수목마大藪牧馬·산포조어山浦釣魚·산방굴사山房窟寺·영실기암靈室奇巖 등이다. 이때의 영주십경도 그림으로 제작된 것 같지 않으나 조선 말기의 영주십경에 영향을 주었다. '영주瀛州'는 '탐라'와 같은 제주의 옛 이름으로 중국 전설에서 신선들이 산다고 하는 바다 위의 삼신산三神山 중 영주산瀛州山에서 따온 말이다.

조선 말기에는 매계梅溪 이한우(李漢雨 : 1818~1881)가 제주도 전역을 대상으로 다시 영주십경을 선정하여 지금까지 널리 통용되고 있다. 그가 선정한 영주십경은 성산일출城山日出·사봉낙조沙峰落照·고수목마古藪牧馬·산포조어山浦釣魚·귤림추색橘林秋色·영구춘화瀛邱春花·녹담만설鹿潭滿雪·영실기암靈室奇巖·정방폭포正房瀑布·산방굴사山房窟寺 등이다.[100] 이한우가 선정한 영주십경은 이원조 제주목사의 선정 품제品題와 매우 비슷하다.

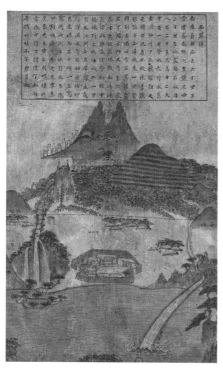

서귀포

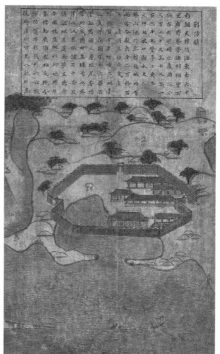

별방진

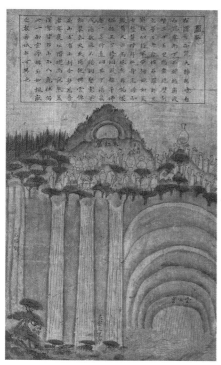

영곡

명월진

그림 53. 작자 미상, 《탐라십경도》(19세기, 종이에 엷은 색, 각 57.0×36.5cm, 개인 소장)

조천관

산방

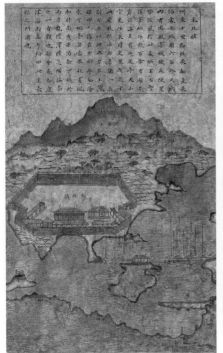

화북진

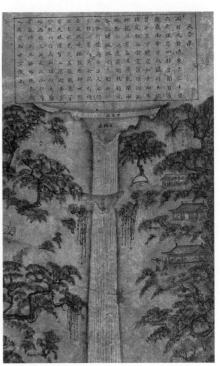

천제담

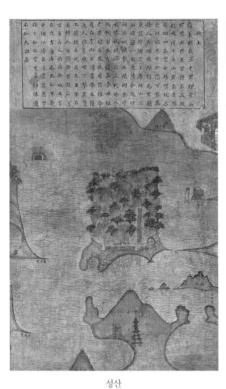

성산

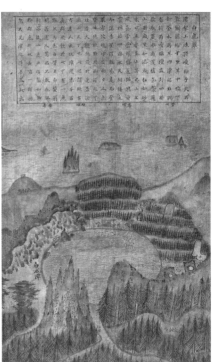

백록담

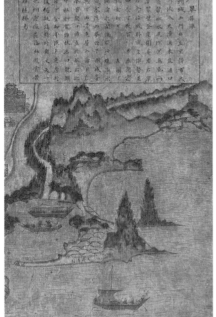

취병담

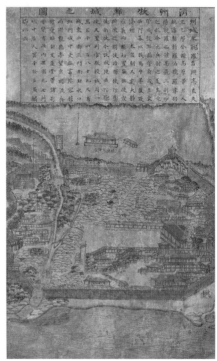

제주목도성지도

그러나 제작 연대가 확실하지 않기 때문에 이원조의 품제를 이한우가 바꾸었는지 반대로 이한우의 품제를 이원조가 바꾸었는지는 알 수가 없다. 또 차례와 명칭에서도 약간씩의 차주십이경을 만들기도 하였다.

이한우가 정한 영주십경은 그림으로 그려져 전한다. 근대기에 활약한 춘원春園 정재민鄭在民(20세기 활동)이 그린《영주십경도》(제주대학교 박물관 소장)가 전하는데 실경을 근거로 하였겠지만 사생한 것은 아니고 다분히 관념적으로 그린 작품이다. 수묵을 위주로 하여 단순하고 과장되게 표현하였지만 해당 경관마다 그 특징을 나타내고자 하였다. 정재민은 1930년 조선미술전람회에 입선하였다는 기록 외에는 자세히 알려져 있지 않다.[101]

....................
101 『제주를 품은 옛 그림과 글씨』, 제주대학교 박물관, 2013, 118~125쪽의 도 48과 해설 참조.

참고문헌

1. 단행본

권석환 주편,『한중팔경구곡과 산수문화』, 이회문화사, 2004.

박은순,『金剛山圖 연구』, 一志社, 1997.

박은순 외,『高麗 美術의 對外交涉』, 예경, 2004.

박정애,『조선시대 평안도 함경도 실경산수화』, 성균관대 출판부, 2014.

안장리,『10가지 주제로 풀어본 우리경과 우리문학』, 평민사, 2000.

_____,『한국의 팔경문학』, 집문당, 2002.

안휘준,『韓國繪畵史』, 一志社, 1980.

_____,『韓國繪畵의 傳統』, 文藝出版社, 1988.

_____,『한국 회화사 연구』, 시공사, 2000.

안휘준 외,『朝鮮 前半期 美術의 對外交涉』, 예경, 2006.

안휘준·이병한,『安堅과〈夢遊桃源圖〉』, 圖書出版 藝耕, 1993.

_____,『한국의 미술가』, 사회평론, 2006.

오문복,『영주십경시집』, 제주문화, 2004.

이내옥,『공재 윤두서』, 시공사, 2003.

이동주,『韓國繪畵史論』, 열화당, 1987.

_____,『우리 옛 그림의 아름다움』 시공사, 1996.

이성미 외,『조선왕실의 미술문화』, 대원사, 2005.

이예성,『현재 심사정 연구』, 일지사, 2000.

이원복,『회화』 한국 美의 재발견 6, 솔출판사, 2005.

이태호·유홍준편,『조선후기 그림과 글씨』, 學古齋, 1992.

최완수,『謙齋 鄭敾의 眞景山水』, 범우사, 1993.

한정희,『옛 그림 감상법』, 대원사, 1997.

_____,『한국과 중국의 회화』, 학고재, 1999.

홍선표,『朝鮮時代繪畵史論』, 文藝出版社, 1999.

Richard Edwards, 韓正熙 譯, 『중국 산수화의 세계』, 도서출판 예경, 1992.

秋山光和, 이성미역, 『日本繪畵史』, 도서출판 예경, 1992.

2. 논문

강관식, 「朝鮮後期 南宗畵風의 흐름」, 『澗松文華』 39, 韓國民族美術研究所, 1990.

고연희, 「朝鮮初期 山水畵와 題畵詩 비교고찰」, 『韓國詩歌研究』 7, 한국시가학회, 2000.

_____, 「瀟湘八景, 고려와 조선의 詩・畵에 나타나는 受容史」, 『東方學』 第9輯, 한서대 동양고전연구소, 2003.

고유섭, 「高麗時代의 繪畵의 外國과의 交流」, 『韓國美術史及美學論攷』, 通文館, 1963.

김기탁, 「益齋의 〈瀟湘八景〉과 그 영향」, 『中國語文學』 제13집, 영남중어문학회, 1983.

김기홍, 「18세기 朝鮮 文人畵의 新傾向」, 『澗松文華』 42, 韓國民族美術研究所, 1992.

_____, 「현재 심사정과 조선 남종화풍」, 최완수 외, 『진경시대』 2, 돌베개, 1998.

김지혜, 「日本 文化廳 所藏 金玄成贊 〈瀟湘八景圖〉考察」, 『美術史學』 14, 2000.

김현지, 「朝鮮中期 實景山水畵 研究」, 홍익대 석사논문, 2001.

김향희, 「沈師正의 산수화를 통해 본 중국 南宗畵의 수용과정」, 『大學院研究論集』 28, 동국대학교, 1998.

박은순, 「사계정사와 〈사계정사도〉－조선시대 실경산수화의 한 유형에 대하여」, 『考古美術史論』 4, 학연문화사, 1994.

_____, 「16世紀 讀書堂契會圖 研究 : 風水的 實景山水畵에 대하여」, 『美術史學研究』 제212호, 한국미술사학회, 1996.12.

_____, 「朝鮮初期 江邊契會와 實景山水畵－典型化의 한 양상」, 『美術史學研究』 제221~222호, 한국미술사학회, 1999.6.

_____, 「恭齋 尹斗緒의 書畵－尙古와 革新」, 『美術史學研究』 232호, 한국미술사학회, 2001.12.

_____, 「朝鮮初期 漢城의 繪畵－新都形勝・乘平風流」, 『講座美術史』 19호, 한국미술사연구소, 2002.12.

_____, 「조선시대의 樓亭文化와 實景山水畵」, 『美術史學研究』 제250~251호, 한국미술사학회, 2006.9.

_____, 「조선 중기 성리학과 풍수적 실경산수화－〈석정처사유거도〉를 중심으로」, 『시각문화의 전통과 해석－靜齋 金理那 教授 정년퇴임기념 미술사 논문집』, 도서출판 예경, 2007.

박은화, 「朝鮮初期(1392~1500) 繪畵의 對中交涉」, 『講座美術史』 19호, 한국미술사연구소, 2002.

박정혜, 「儀軌를 통해서 본 朝鮮時代의 畵員」, 『미술사연구』 제9호, 미술사연구회, 1995.

박해훈, 「「匪懈堂瀟湘八景詩卷」과 일본 幽玄齋 소장 〈瀟湘八景圖〉의 연관에 대하여」, 『東垣學術
　　論文集』 제10집, 국립중앙박물관·한국고고미술연구소, 2009.

_____, 「『비해당소상팔경시권』과 소상팔경도」, 「東洋美術史學』 창간호, 동양미술사학회,
　　2012.

_____, 「조선 초기 소상팔경도에 대한 고찰」, 『溫知論叢』 제34집, 사단법인 온지학회, 2013.

_____, 「조선 후기 소상팔경도에 대한 고찰」, 『조선시대 회화의 교류와 소통』, 사회평론, 2014.

_____, 「동아시아 회화와 소상팔경도」, 『산수화, 이상향을 꿈꾸다』, 국립중앙박물관, 2014.

방병선, 「朝鮮 後期 白磁에 나타난 山水文 연구」, 『考古美術史論』 7, 학연문화사, 2000.

배종민, 「조선초 畵員 崔涇의 어진제작과 당상관 제수」, 『전남사학』 제25집, 전남사학회, 2005.

송희경, 「朝鮮初期 瀟湘八景圖의 시각적 변안과 그 표상적 의미」, 『溫知論叢』 제15집, 온지학회,
　　2006.

안장리, 「『匪懈堂48詠詩』의 八景詩的 特性」, 『淵民學志』 第5輯, 淵民學會, 1997.

_____, 「匪懈堂 〈瀟湘八景詩帖〉 考」, 『韓國中文學會 56次定期學術大會論文集』, 한국중문학회,
　　2002.

_____, 「조선시대 왕의 八景 향유 양상」, 『東洋學』 제42집, 단국대 동양학연구원, 2007.

안휘준, 「安堅과 그의 畵風─〈夢遊桃源圖〉를 중심으로」, 『震檀學報』 第38輯, 진단학회, 1974.

_____, 「蓮榜同年一時曹司契會圖」 小考, 『歷史學報』 第65輯, 역사학회, 1975.

_____, 「十六世紀中葉의 契會圖를 통해 본 朝鮮王朝時代 繪畵樣式의 변천」, 『美術資料』, 국립중
　　앙박물관, 1975.

_____, 「朝鮮王朝初期의 繪畵와 日本室町時代의 水墨畵」, 『韓國學報』 第3輯, 일지사, 1976.

_____, 「高麗 및 李朝初期における中國畵の流入」, 『大和文華』 第62號, 大和文華館, 1977.

_____, 「韓國浙派畵風의 研究」, 『美術資料』 제20호, 국립중앙박물관, 1977.

_____, 「傳 安堅 筆 〈四時八景圖〉」, 『考古美術』 第136~137號, 한국미술사학회, 1978.

_____, 「國立中央博物館所藏 〈瀟湘八景圖〉」, 『考古美術』 第138~139號, 한국미술사학회,
　　1978.

_____, 「16世紀 朝鮮王朝의 繪畵와 短線點皴」, 『震檀學報』 第46~47號, 진단학회, 1979.

_____, 「高麗 및 朝鮮王朝初期의 對中 繪畵交涉」, 『亞細亞學報』 第13集, 아세아학술연구회,
　　1979.11.

_____, 「高麗 및 朝鮮王朝의 文人契會와 契會圖」, 『古文化』 第20輯, 한국대학박물관협회,
　　1982.

_____, 「韓國의 瀟湘八景圖」, 『韓國繪畵의 傳統』, 文藝出版社, 1988.

_____, 「韓國의 文人契會와 契會圖」, 『韓國繪畵의 傳統』, 文藝出版社, 1988.

_____, 「이녕(李寧)과 고려의 회화」, 『美術史學硏究』 221~222호, 한국미술사학회, 1999.

_____, 「謙齋 鄭敾(1676~1759)의 瀟湘八景圖」, 『美術史論壇』 제20호, 한국미술연구소, 2005.

여기현, 「瀟湘八景의 受容과 樣相」, 『中國文學硏究』 25, 韓國中文學會, 2002.

———, 「瀟湘八景의 시적 형상화 양상」, 『泮橋語文硏究』 15, 泮橋語文學會, 2003.

윤진영, 「옥소 권섭의 그림 취미와 繪畫觀」, 『정신문화 연구』(통권 106호), 2007.

_____, 「玉所 權燮 소장 화첩과 權信應의 회화」, 『藏書閣』 20집, 한국학중앙연구원, 2008.

이성미, 「高麗初雕大藏經의 〈御製秘藏詮〉 版畫」, 『考古美術』 169~170호, 한국미술사학회, 1986.

_____, 「藏書閣소장 朝鮮王朝 嘉禮都監儀軌의 美術史的 考察」, 『藏書閣소장 嘉禮都監儀軌』, 한국정신문화연구원, 1994.

_____, 「朝鮮時代 後期의 南宗文人畫」, 『朝鮮時代 선비의 墨香』, 고려대학교 박물관, 1996.

이수경, 「충북 지역 산수 기행 문학과 미술」, 『그림과 책으로 만나는 충북의 산수』, 국립청주박물관, 2014.

이순미, 「조선후기 충청도 四郡山水圖 연구―鄭敾畫風을 중심으로」, 『講座美術史』 27호, 한국미술사연구소, 2006.

이양재, 「경립 이신흠 연구」, 『美術世界』 112, 미술세계, 1994.

이완우, 「安平大君 李瑢의 文藝活動과 書藝」, 『美術史學硏究』 246~247호, 한국미술사학회, 2005. 9.

이원복, 「李楨의 두 傳稱畫帖에 대한 試考(上)」, 『美術資料』 제34호, 국립중앙박물관, 1984.

_____, 「李楨의 두 傳稱畫帖에 대한 試考(下)」, 『美術資料』 제35호, 국립중앙박물관, 1984.

_____, 『畫苑別集』考」, 『美術史學硏究』 215호, 한국미술사학회, 1997.

_____, 「蕙園 申潤福의 畫境」, 『미술사연구』 제11호, 미술사연구회, 1997.

이종묵, 「16세기 한강에서의 宴會와 詩會」, 『韓國詩歌硏究』 제9집, 한국시가학회, 2001.

_____, 「조선시대 臥遊 文化 硏究」, 『眞檀學報』 98권, 진단학회, 2004.

이중희, 「조선전반기 江湖 山水畫風의 풍미와 그 배경」, 『韓國詩歌硏究』 제12집, 한국시가학회, 2004.

이태호, 「진재 김윤겸의 진경산수」, 『미술사학연구』 제152호, 한국미술사학회, 1981.

_____, 「謙齋 鄭敾의 家系와 生涯」, 『梨花史學硏究』 13~14 合輯, 이화여대 이화사학연구소, 1983.

_____, 「정선 진경산수화풍의 계승과 변모」, 『조선 후기 회화의 사실정신』, 학고재, 1996.

_____, 「禮安金氏 家傳 契會圖 三例를 통해본 16세기 계회산수의 변모」, 『美術史學』 14, 한국미

술사교육학회, 2000.

임재완, 「匪懈堂〈瀟湘八景詩帖〉飜譯」, 『湖巖美術館研究論文集』 2號, 삼성문화재단, 1997.

임창순, 「匪懈堂 瀟湘八景 詩帖 解說」, 『泰東古典研究』 第5輯, 한림대 태동고전연구소, 1989.

조규희, 「소유지(所有地) 그림의 시각언어와 기능 ─ 석정처사유거도(石亭處士幽居圖)」, 『미술
사와 시각문화』 제3호, 미술사와 시각문화학회, 2004.

朱瑞平, 「益齋 李齊賢의 中國에서의 行跡과 元代 人士들과의 交遊에 대한 研究」, 『南冥學研究』
第6輯, 慶尙大學校 南冥學研究所, 1996.

陳高華, 「元朝與高麗的海上交通」, 『震檀學報』 제71∼72호, 진단학회, 1991.

최완수, 「현재(玄齋) 심사정(沈師正) 평전(評傳)」, 『澗松文華』 第67號, 韓國民族美術研究所,
2004.

한정희, 「조선 전반기의 對中 繪畵交涉」, 『朝鮮 前半期 美術의 對外交涉』, 도서출판 예경, 2006.

_____, 「동아시아 산수화에 보이는 이상향」, 『산수화, 이상향을 꿈꾸다』, 국립중앙박물관,
2014.

허영환, 「朝鮮王朝前期契會圖考」, 『空間』 제213호, 1985.

_____, 「朝鮮時代의 中國畵模倣作들」, 『美術史學』 4, 미술사학회, 1992.

홍상희, 「元代 李·郭派 畵風의 연구」, 『美術史學研究』 제244호, 한국미술사학회, 2004. 12.

홍선표, 「『東國輿地勝覽』의 회화관계 기록」, 『講座美術史』 2호, 한국미술사연구소, 1989.

_____, 「高麗時代의 繪畵理論」, 『朝鮮時代繪畵史論』, 文藝出版社, 1999.

黃寬重, 「宋·麗貿易與文物交流」, 『震檀學報』 제71∼72호, 진단학회, 1991.

3. 석사 및 박사논문

김소영, 「小塘 李在寬의 繪畵研究」, 전남대 석사논문, 2004.

김수진, 「不染齋 金喜誠의 繪畵 研究」, 서울대 석사논문, 2006.

김순명, 「朝鮮時代 初期 및 中期의 瀟湘八景圖 研究」, 홍익대 석사논문, 1992.

김지혜, 「虛舟 李澄의 繪畵 研究」, 홍익대 석사논문, 1992.

김홍대, 「朝鮮時代 倣作繪畵 研究」, 홍익대 석사논문, 2002.

박정애, 「之又齋 鄭遂榮의 山水畵 연구」, 홍익대 석사논문, 1999.

_____, 「朝鮮時代 關西關北 實景山水畵 연구」, 한국학중앙연구원 박사논문, 2011.

박해훈, 「조선시대 瀟湘八景圖 연구」, 홍익대 박사논문, 2007.

박효은, 「朝鮮後期 문인들의 書畵蒐集活動 연구」, 홍익대 석사논문, 1999.

송희경, 「中國 南宋의 瀟湘八景圖와 그 淵源 研究」, 이화여대 석사논문, 1993.

안장리, 「한국팔경시 연구-연원과 전개를 중심으로」, 한국정신문화연구원 박사논문, 1996.

유미나, 「北山 金秀哲의 繪畵」, 동국대 석사논문, 1996.

_____, 「中國詩文을 주제로 한 朝鮮後期 書畵合璧帖 研究」, 동국대 박사논문, 2005.

윤진영, 「朝鮮時代 契會圖 研究」, 한국정신문화연구원 박사논문, 2003.

윤혜진, 「箕埜 李昉運(1761~1815以後)의 繪畵 研究」, 홍익대 석사논문, 2006.

이보라, 「朝鮮時代 關東八景圖의 연구」, 홍익대 석사논문, 2005.

이상남, 「朝鮮初期 瀟湘八景圖 研究-泗川子所藏 瀟湘八景圖를 중심으로」, 이화여대 석사논문, 1999.

이상아, 「朝鮮時代 八景圖 研究」, 이화여대 석사논문, 2008.

이순미, 「朝鮮後期 鄭敾畵派의 漢陽實景山水畵 研究」, 고려대 박사논문, 2012.

이영숙, 「恭齋 尹斗緖의 繪畵研究」, 홍익대 석사논문, 1984.

이종숙, 「朝鮮時代 歸去來圖 研究」, 서울대 석사논문, 2002.

장계수, 「朝鮮後期 瀟湘八景圖에 대한 研究」, 동국대 석사논문, 1999.

전경원, 「소상팔경시의 형상화 양상과 의미맥락 연구」, 건국대 박사논문, 2006.

전인지, 「玄齋 沈師正 繪畵의 樣式的 考察」, 이화여대 석사논문, 1995.

조규희, 「朝鮮時代 別墅圖 研究」, 서울대 박사논문, 2006.

최경원, 「朝鮮後期 對淸 회화교류와 淸회화양식의 수용」, 홍익대 석사논문, 1996.

홍상희, 「元代 李·郭派畵風 繪畵 研究」, 홍익대 석사논문, 2002.

4. 영문 논저

Ahn, Hwijoon, "Two Korean Landscape Paintings of the First Half of the 16th Century", *Korea Journal*, Vol. 15, No.2 (February, 1975).

Barnhart, Richard M., *"Streams and Hills under Fresh Snow Attributed to Kao K'o m i n g"*, Words and Images : Chinese Poetry, Calligraphy, and Painting, The Metropolitan Museum of Art, New York. 1991.

_____, "Shining Rivers : Eight Views of the Hsiao and Hsiang in Sung Painting", 『中華民國八十年中國藝術文物討論會論文集』書畵 (上), 臺北 : 故宮博物院, 1992.

_____, "A Lost Horizon : Painting in Hangzhou after the Fall of the Song"(The Foundations of Ming Painting), *Painters of the Great Ming*, Dallas Museum of Art, 1992.

Fong, Wen C. and James C. Y. Watt, *Possessing the Past*, New York : The Metropolitan Museum of Art, 1996.

Kim, Hongnam, "An Kyon and the Eight View Tradition : An Assessment of Two

Landscape in Metropolitan Museum of Art", *Arts of Korea*, Metropolitan Museum of Art, 1997.

Malenfer Oritiz, Valérie, Dreaming the Southern Song Landscape : the Power of Illusion in Chinese Painting, Brill, 1999.

Murck, Alfreda, "Eight Views of the Hsiao and Hsiang Rivers by Wang Hung", in Wen Fong et al., *Images of the Mind*, Princeton, 1984.

_____, "The Eight View of Xiao-Xiang and the Northern Song Culture of Exile", Journal of Song Yuan Studies, Volume 26, 1996.

_____, *Poetry and Painting in Song China : The Subtle of Dissent*, Harvard University, 2000.

Paik Kim, Kumja, "Two Stylistic Trends in Mid-Fifteenth Century Korea Painting", *Oriental Art*, Vol.29, no. 4(winter, 1983/4).

5. 일문 논저

가나자와 히로시, 「瀟湘八景圖の諸相」, 『茶道聚錦九 書と繪畵』, 小學館, 1984.

간다 키이치로, 「中國の山水畵と瀟湘八景圖」, 『古美術』2號, 1963.

고하라 히로노부, 「朝鮮山水畵における中國繪畵の受容」, 『靑丘學術論集』第16集, 韓國文化研究振興財團, 2000.

郭在祐, 「文淸山水畵考-新出・靜嘉堂文庫本山水をめぐって」, 『國華』 第1204號, 國華社, 1996.

金貞敎, 「李朝初期〈樓閣山水圖〉」, 『フィロカリア』第5號, 大阪大學文學部美術科, 1988.

_____, 「大和文華館藏〈煙寺暮鐘圖〉について」, 『大和文華』第19號, 大和文華館, 1988.

나카무라 에이꼬, 「尊海渡海日記について」, 『田山方南華甲記念論文集』, 1963.

나카무라 타니오, 「瀟湘八景の畵風」, 『古美術』2號, 삼채사, 1963.

盧載玉, 「安堅筆『夢遊桃源圖』についての一考察」, 『美學』190号, 1997.

_____, 「朝鮮初期山水畵論-〈瀟湘八景圖〉を中心として」, 『美學・藝術學』第14號, 1999.

_____, 「朝鮮初期の『安堅派畵風』についての一考察-傳安堅筆『四時八景圖』をめぐって」, 『文化學年報』50輯, 同志社大學文化學會, 2001.

니시가미 미노루, 「朱德潤と濟王」, 『美術史』104, 1978.

다나카 이치마쓰, 「東洋に於ける詩畵一致に就いて」, 『田中一松繪畵史論集』下卷, 中央公論美術出版, 1976.

_____, 「思堪筆の平沙落雁圖」, 『日本繪畵史論集』, 中央公論美術出版, 1966.

다케다 쯔네오, 「大願寺藏尊海渡海日記屛風」, 『佛敎藝術』第52号, 1963.

도쿠미즈 히로미치,「初期水墨畵-道釋畵から山水畵へ」,『世界の美術』115, 東京, 朝日新聞社.

마츠오 유키타다,「瀟湘考」,『中國詩文論叢』14集, 중국시문연구회, 1995.

소후가와 칸,「郭熙と早春圖」,『東洋史研究』第34卷 4號, 동양사학회, 1977.

쇼지 준이치,「東京國立博物館藏〈雪景山水圖〉をめぐつて」,『國華』第1035號, 國華社, 1980.

쇼지 준이치・庄司淳一,「周文樣「秋冬山水圖屏風」,『國華』第1098號, 國華社, 1986.

스즈키 오사,「安堅『夢遊桃源圖』について(1)」,『ビブリア』65号, 1977.

_____,「安堅『夢遊桃源圖』について(2)」,『ビブリア』67号, 1977.

스즈키　케이,「元代李郭派山水畵についての二三の考察」,『東洋文化研究所紀要』 第41册, 1966.

_____,「元代繪畵史研究における問題點」,『美術史』73, 1969.

스즈키 히로유키,「瀟湘八景の受容と再生産」,『美術研究』第358號, 1993.

スタンリ-ベイカ, リチャド(Richard Stanley-Baker),「文淸再考-異なる人物, 異なる國籍」,『國華』第1232號, 國華社, 1998.

_____,「湖景山水の傳統に關する諸問題-特に文淸との關連において」,『國際交流美術史 研究會 第三回シンポジアム 東洋における山水表現Ⅱ』, 1985.

시마다 슈지로,「宋迪と瀟湘八景」,『南畵鑑賞』10-4(1941),『中國繪畵史研究』, 中央公論美術 出版社, 1992.

시마다 히데마사,「李在について-畵業篇-」,『國華』第1279號, 國華社, 2002.

야마모토 에이오,「〈瀟湘八景〉の世界」,『淡交』56, 淡交社, 2002.

야마우치 하루오,「「湘南(瀟湘)」考 -文學作品と宋迪の八景圖」,『風花』中國古典詩論抄, 彙文 堂書店, 1992.

오다 다카히코,「瀟湘八景圖の受容と製作」,『東洋美術における影響の問題』第七回國際シンポ ジアム, 國際交流美術史研究會, 1988.

_____,「室町時代における瀟湘八景圖-受容と制作にみるその形式化について」,『藝術 論究』第3編, 1975.

요네자와 요시호,「朱德潤筆林下鳴琴圖」,『國華』第824號, 國華社, 1960.

_____,「關思筆平沙落雁圖」,『國華』755號, 國華社, 1955.

요시다 히로시,「李朝の繪畵-その中國畵受容の一局面」,『古美術』第52號, 1977.

_____,「我國に傳來した李朝水墨畵をめぐって」,『水墨美術大系』別卷 第二 李朝の水 墨畵, 講談社, 1977.

우치야마 세이야,「宋代八景現象考」,『中國詩文論叢』第20集, 중국시문연구회, 2001.

이나바 이와기치,「申叔舟の畵記-安平大君の所藏並に安堅について-」,『美術研究』 第19号,

1933.

이데 세이노스케, 「尊海渡海日記屛風」, 『美術研究』28號, 1934.

李元惠, 「梁彭孫筆『山水圖』について」, 『藝叢』第9号, 1992.

이타쿠라 마사아키, 「瀟湘八景圖にみる朝鮮と中國」, 『李朝繪畵[隣國の明澄な美の世界』, 大和
　　　文華館, 1996.

＿＿＿＿＿＿＿＿＿, 「朝鮮時代前期の瀟湘八景圖-二つの館藏品から」, 『美のたより』123号,
　　　大和文華館, 1998.

＿＿＿＿＿＿＿＿＿, 「傳安堅〈山水圖〉三幅の史的位置」, 『三の丸尙藏館年報・紀要』第9號,
　　　2004.

＿＿＿＿＿＿＿＿＿, 「韓國における瀟湘八景圖の受容・展開」, 『靑丘學術論集』第14集, 韓國
　　　文化研究振興財團, 1999.

＿＿＿＿＿＿＿＿＿, 「傳安堅〈山水圖〉三幅の史的位置」, 『三の丸尙藏館年報・紀要』第9號,
　　　2004.

＿＿＿＿＿＿＿＿＿, 「探幽縮圖から見た東アジア繪畵史-瀟湘八景を例に」, 『講座 日本美術
　　　史 3』, 東京大學出版會, 2005.

張景翔, 「瀟湘八景源流初探」, 『日本美術史の水脈』, ぺりかん社, 1992.

座談會, 「李朝屛風にみる日本と朝鮮」, 『高麗美術館館報』41號, 高麗美術館, 1991.

토다 테이스케, 「平沙落雁圖」, 『國華』第1170號, 國華社, 1992.

호리카와 타카시, 『瀟湘八景 : 詩歌と繪畵に見る日本化の樣相』, 臨川書店, 2002.

6. 중문 논저

Murck, Alfreda, 「畵可以怨否? ≪瀟湘八景≫與北宋謫遷詩畵」, 『美術史研究集刊』, 第四期,
　　　1997.

＿＿＿＿＿＿＿, 「宋迪〈瀟湘八景〉畵題含意試析」, 『融會中西的探索』朶雲 第53集, 上海書畵出
　　　版社, 2000.

石守謙, 「有關唐棣(一二八七~一三五五) 及 元代李郭風格發展之若干問題」, 『藝術學』第5期,
　　　1991.

何惠鑑, 「李成略傳(李成與北宋山水畵之主流 上篇)」, 『故宮季刊』5-3, 台灣 : 國立故宮博物
　　　院,1971.

衣若芬, 「瀟湘」山水畵之文學意象情境探微」, 『中國文哲研究集刊』第20期, 2002.

＿＿＿＿, 「高麗文人李仁老,陳澕與中國「瀟湘八景」詩畵之東傳」, 『中國學術』 第十六輯, 北京,
　　　2003.

_____, 「李齊賢八景詩詞與韓國地方八景之開創」, 『中國詩學』 第九輯, 2004.

_____, 「朝鮮安平大君李瑢及"匪懈堂瀟湘八景圖詩卷"析論」, 『域外漢籍研究集刊』 第一輯, 北京, 2005.

7. 도록

『겸재 정선―붓으로 펼친 천지조화』, 국립중앙박물관, 1999.

『경기팔곡과 구곡』, 경기도미술관, 2015.

『高麗朝鮮陶瓷繪畵名品展』, 珍畵廊, 2004.

『九人의 名家秘藏品李展』, 孔畵廊・리씨갤러리, 2007.

『그림과 책으로 만나는 충북의 산수』, 국립청주박물관, 2014.

『金龍斗翁蒐集文化財歸鄕特別展』, 國立中央博物館, 1994.

『檀園 金弘道 탄신250주년기념 특별전』, 三星文化財團, 1995.

『大觀 北宋書畵特展』, 國立故宮博物院, 2006.

『몽유금강夢遊金剛』, 일민미술관, 1999.

『四郡江山參僊水石』, 제천시청・단양군청・국민대학교 박물관, 2007.

『사인심취使人心醉』, 용인대학교 박물관, 2010.

『西本願寺展』, 東京國立博物館, 2003.

『아름다운 金剛山』, 국립중앙박물관, 1999.

『雅・美・巧:所藏名品三〇〇選』, 宮內廳三の丸尚藏館, 2003.

『옛 그림을 만나다』, 서울역사박물관, 2009.

『우리 땅, 우리의 진경―朝鮮時代 眞景山水 特別展』, 국립춘천박물관, 2002.

『元時代の绘畵』, 大和文華館, 1998.

『幽玄齋選韓國古書畵圖錄』, 幽玄齋, 1996.

『遊戱三昧 선비의 예술과 선비취미』, 학고재, 2003.

『李郭山水畵系特展』, 國立故宮博物院, 1999.

『이완희선생 기증유물 특별전―조선중기 역사의 진실 이익태 牧使가 남긴 기록』, 국립제주박물관, 2005.

『李朝の绘畵[隣國の明澄な美の世界]』, 大和文華館, 1996.

『日本・中國・朝鮮に見る16世紀の美術』, 大阪市立美術館, 1988.

『제주를 품은 옛 그림과 글씨』, 제주대학교 박물관, 2013.

『朝鮮時代 山水畵展』, 大林畵廊, 1984.

『朝鮮時代 繪畵의 眞髓』, 竹畵廊, 1997.

『朝鮮時代 後期繪畫』, 東山房, 1983.

『朝鮮王朝の绘畵と日本』, 読売新聞大阪本社, 2008.

『朝鮮前期國寶展』, 湖巖美術館, 1996.

『眞景山水畵』, 국립광주박물관, 1987.

『特別展 李朝の繪畵 : 坤月軒コレクション』, 富山美術館, 1985.

『特別展 李朝の絵畵 泗川子コレクション』, 大和文華館, 1986.

『표암 강세황』, 국립중앙박물관, 2013.

『한국의 팔경문화 水原八景』, 수원박물관, 2014.

『湖林博物館名品選集』 II, 호림박물관, 1999.

찾아보기

한국의 팔경도

(재)한국연구원 한국연구총서 목록